U0139665

李楯

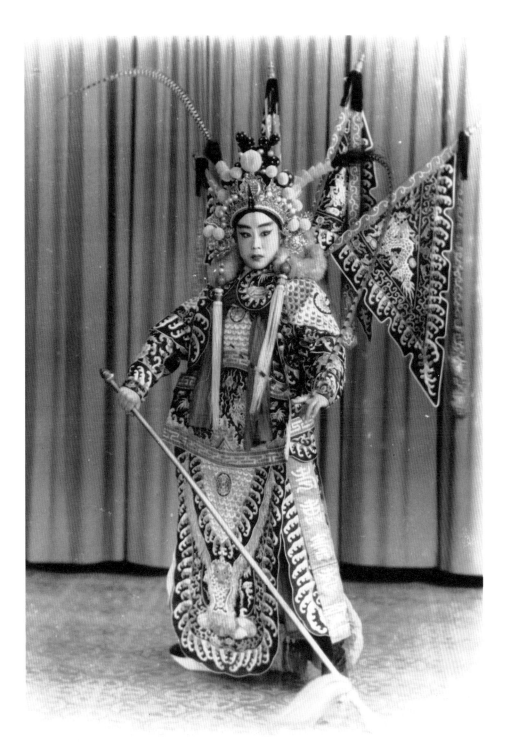

李楯16岁时剧照（《镇潭州》杨再兴）

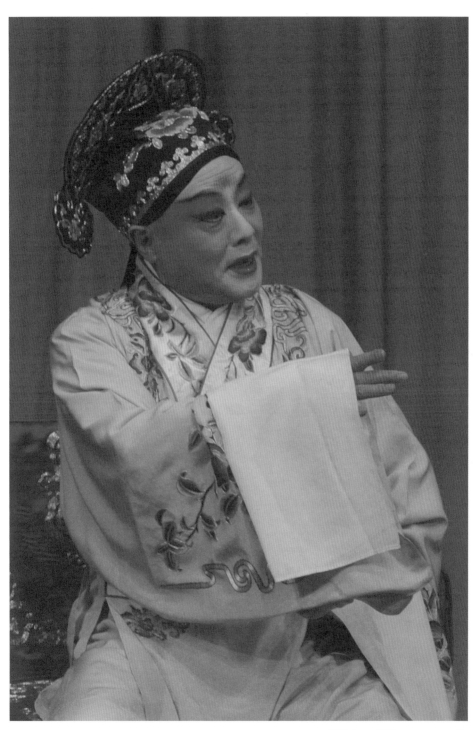

李楯演昆剧《红梨记·亭会》

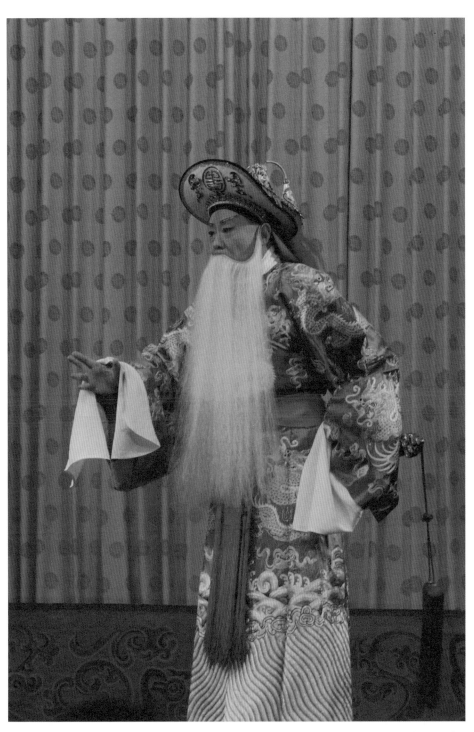

李楯曾几次饰演昆剧《浣纱记·寄子》中的伍子胥，这是在2008年12月21日留下的剧照

李 楯◎著

中国戏
七　讲

北京大学出版社
PEKING UNIVERSITY PRESS

图书在版编目(CIP)数据

中国戏七讲 / 李楯著. — 北京：北京大学出版社，2023.6
ISBN 978-7-301-33991-6

Ⅰ.①中… Ⅱ.①李… Ⅲ.①戏剧史–中国 Ⅳ.①J809.2

中国国家版本馆CIP数据核字(2023)第080342号

书　　　名	中国戏七讲	
	ZHONGGUOXI QIJIANG	
著作责任者	李　楯　著	
责任编辑	闵艳芸	
标准书号	ISBN 978-7-301-33991-6	
出版发行	北京大学出版社	
地　　　址	北京市海淀区成府路205号　100871	
网　　　址	http://www.pup.cn　　新浪微博：@北京大学出版社	
电子信箱	minyanyun@163.com	
电　　　话	邮购部 010-62752015　发行部 010-62750672　编辑部 010-62752824	
印刷者	北京楠萍印刷有限公司	
经销者	新华书店	
	710毫米×1000毫米　16开本　30.25印张　443千字	
	2023年6月第1版　2023年6月第1次印刷	
定　　　价	158.00元	

写在前面的话

一、《中国戏七讲》，是在一个朋友的督促下在去年的春天完成的讲座。讲前，有三四个月的准备，认真回顾了自己还是一个孩子时不到半年的学戏经历和自那时起至今对"'戏'与'人'"关系的认识。

二、我的讲座，不同于一般的"普及知识"和"艺术赏析"，是给今天继承了汉文化圈中人血脉的青年讲他们祖辈、曾祖辈的生活，是从文化史、社会史的角度，以京剧和昆曲为例，讲中国戏。

今天的年轻人，你可以不看戏，不喜欢戏，你可以选择你喜欢的居住和生活的地方，选择你喜欢的职业和生存方式，但你似乎应该知道自己祖上曾经有过的生存方式，知道作为祖辈们生命的组成部分的中国戏。

三、真正的中国戏，存在的历史并不长，其中，昆曲，不过四百余年，京剧，不过一百六十余年；但它却蕴含了一种传统的汉文化中人特有的认知、思维、记忆、表达和交流、互动的方式，接续了自诗（经）而后，诗、词、曲、剧一脉相承的一种基于"兴发感动"的文学述说和情感表达方式，承载了中国传统文化中人的生命经验，表达了一种"百年身，千秋笔，儿女泪，英雄血"的文化主题，并体现了一种传统文化内在的精神实质或理念。

在中国戏作为非物质文化存在的时期，它曾经是传统的中国文化中人生命的组成部分；因而，是今天可以用来了解中国传统文化的一个入口处。

四、传统的中国戏的特质，或说传统的中国戏和现在受外部影响戏剧的根本区别，不在于人们所说的传统中国戏具有"五性"（综合性、歌舞性、写意性、虚拟性和程式性），而在于：

1. 由"分场法"和"分幕法"的不同，表现出二者对时间、空间的不同的感知和处理方式；

2. 由"比""兴"和"模拟"的不同，表现出二者不同的表达样式和创

作路数;

3. 由"'唱戏的''场面上的'和'听戏的'之间的多重互动"和"由导演统率的'工业化制作'"的不同,表现出二者不同的建构方式。

五、基于以上认识,我讲了传统中国戏的方方面面:包括上下场与结构、分行当的角色安排、"唱念一体,做打同理"、谁在"说""唱"、诸腔同台、板鼓统率下的文武场,以及,行头和切末,讲了由"戏"联结的社会、梨园行、基本功、开蒙戏、打炮戏和新戏、作为"活文化"而非"死文物"的京剧与昆曲、禁戏和与"戏"相关的人的生存方式,讲了"大历史"中的京剧、昆剧及它们共同面临的问题。

同时,在"中国好戏"的题下讲了昆剧、京剧二十七出。

六、我讲京、昆,与现在那些以研究、讲述京、昆为职业的人,大不相同。

一是因为偶然的机缘,我从小接触到了一些在我这个年龄的人(1947年生人)一般接触不到的东西,受到了中国传统文化的熏陶。我从小听戏,接触过俞平伯、袁敏宣、周铨庵这样的喜好昆曲的人,朱家溍、潘侠风、黄定这样的喜好京剧、昆曲的人,姜妙香、梅兰芳、俞振飞这样的京、昆演员,以及侯玉山、陶小庭这样的来自河北农村的昆弋演员。有过短暂的不到半年的时间学戏,在后来,在几十年后,我也间或登台演戏,京、昆都演,生、旦、净、丑都来,文的、武的都来。

二是我是一个被称作法学家和社会学家的人,以清华大学当代中国研究中心教授,作过联合国六机构、中国政府六部委专家,平生所学,与现今人等大不相同,有着广泛的兴趣,无分中外,无分今古。我讲戏,有自己的体验和感悟,在师承上,遵从齐如山、王元化、刘曾复诸先生的说法。

七、最后,由于这本书是根据讲座《中国戏五十讲》整理出来的,保留了口语讲述的意味,一些地方,不很严谨,有随意性,但这样读起来,可能也会轻松一些吧。

李楯

2022年2月15日

目　录

戏，何以"中国"？

中国戏的质态：从可欣赏的技艺看

中国戏：表达，及传承了什么

从"社会"角度看与"戏"相关的"人"

放在大历史中去看

作为"非遗"的中国戏

今天，在电视荧屏上和在剧场中，你已经很少能看到我所说的真正可以称作是"非物质文化遗产"的中国戏了。首先，你自己就是生活在现时代的人，你在生活中能够接触到的传统文化大多是"变化"了的。其次，现在的职业演员在学戏时，学法变了，教法变了，演唱时，演法也变了。

中国戏作为艺术，被人欣赏，可以有一种为人类所能共同感知的美，但中国戏中作为传统文化的那部分，确有一种维系着文化认同的作用，使一些人因中国戏而认为相互间是"我们"，因中国戏而认为另一些人是"他者"。

今天，这种文化认同还有意义吗？已然失去了的，是能够接续和修复吗？

作为一个在生理上具有中国人血统的人，对作为中国传统文化组成部分的中国戏，你可以不喜欢，但应该知道。

在"现代"找寻"传统"？

讲个小题目，以昆曲-京剧为例，来讲讲作为传统文化组成部分的中国戏。

为什么要以昆曲-京剧为例呢？因为昆曲四百年，大部分是在中国的传统社会之中，可代表那时的戏剧，京剧一百六十年，接续昆曲，又与后来的昆曲并存（京剧中也有昆曲），表现出国门打开，传统文化应对外部世界时，中国戏剧的表现。

二者间的延续性，及与其他剧种的关联性，都使它们可以作为中国戏的代表。

另外，昆曲-京剧与其他剧种除在声腔、方音，及地方和时代风貌等方面有别外，内蕴在其中的传统文化的品性、质态，是相同的。

一

两个问题摆在我们面前：

第一个问题：

人们常说现在可以作为中国戏代表的京剧是"国粹"。

那么，什么是"国粹"？

有说：国粹是一个国家固有文化中的精华，或者说：是一个国家特有的民族精髓、文化特质、人生价值、生活理念。

京剧被称作"国粹"，但中国十四亿人，从现有京剧团的演出数量看，一年之中，去剧场看京剧的，在十四亿人中，所占比率，可以忽略不计。通过电视看京剧的，查查收视率，也太低。

一国"国粹"，国人基本不看，看不懂，不喜欢，怎么解释？

第二个问题：

人们常说：中国有五千年连绵不断的历史。是不是这样呢？

如果从遗传学上看，在这块土地上生活着的人种没有太大的改变，可以说是这样。

但如果从制度文明和文化上看，恐怕就有不同的说法：有说没有变的，有说变了的。——说变了的理由，就是有"传统社会""现代社会"，有"新中国""旧中国"、"新社会""旧社会"的说法。

"新社会""旧社会"，是说制度文明的质态改变了，人们的生存方式改变了，人们之间的相互关系改变了。

除了制度的改变外，生存环境的面貌也变了。现在的年轻人，从一出生起，看到的就全是"新气象"，"传统"的模样几乎见不到。我家附近有一家烤鸭店，叫"便宜坊"，店门外墙上写着："八百年古都，六百年焖炉"，是说北京自成为金朝的中都以后，作了八百年的都城，"便宜坊"的焖炉烤鸭也有六百年的历史。我认得烤鸭店的人，说我给你们添两句——"二十年拆迁改造，旧迹一扫全无"。今天北京的孩子，是没有见过原来模样的胡同的。

说什刹海、南锣鼓巷是"老北京"，那是现在相当多的"新北京人"以及外国人的说法。真正的"老北京"，八十岁以上的人，知道那不是"老北京"。

那么，怎么看待传统呢？

对传统，有两种态度：一个叫做"破除"，一个叫做"继承"。

说要"破除"，当然是认为"传统"不好，"封建残余"嘛。意思很清楚，就是除自己创造、新中国独有的，凡旧有的，其他的，都是不好的。

而主张"继承"的，就比较复杂了——从20世纪五六十年代，到现在，有几种不同的主张，要"继承"的理由、目的各不相同。

"传统"，是一种文化。

什么是文化？人们日常的餐饮、衣着，使用的器物，居住的房屋，当它们和人们的生存方式、生活习俗相联系时，就具有了文化的属性。

人们的一种代代相同的想法和做法，就是文化。

不同的人群、民族，或族群，文化是不同的。

在人类的历史中，很长的时间，不同人群的生活，是相对隔绝的；不同文化间的接触、融会，也是有限的。整体世界的形成，只不过是几百年的事。在整体世界形成后的今天，我同意这样的说法："文明求同，文化存异"[①]。

这些年，常听人议论春节过得没"味儿"，提不起兴趣来。但受到邀请，到已在北京生活多年的美国人家中过"感恩节"，却发现人家过得有滋有味的，人家不是早就"现代化"了吗？干嘛屋里摆那么多老南瓜，像个农民一样。

如果说我们不要那么长的历史，对过去的历史全持否定的态度，像20世纪60年代那样，破除"旧文化""旧风俗""旧习惯"，过个"革命化"的春节，最起码，在当时，也过得红红火火。怎么一讲"传统"，反倒就没"味儿"了呢？

因为我们确实没有"传统"了。看看我们头上的发型、身上的T恤、脚上的鞋，哪一样是老祖宗传下来的。

看看别的国家，既有世界通行的服装，也有各自的传统服装，在樱花下游赏、身着和服的日本人，在苏格兰街头演奏风笛的英国人……各国各地的人们，是在日常，在自己认为重大的日子里，都会穿上自己喜爱的传统服装，而我们似乎已经找不出什么"传统"的可穿，前些年有人倡导的"唐装"，是假古董，因为老祖宗没有穿过。现在，一些人穿汉服，总是怪怪的，因为精神气质和像是拍电视剧一样的服装那么不搭。人，是眼睛离不开手机的人，衣服，是设计师参考古代"元素"设计的，鬼知道是什么朝代的服装。

不只是穿着，我们的语言、思维和行为方式也都改变了——

六十岁以下的人，几乎看不了竖排版、繁体字的书。古汉语中的词多是单音词，现代汉语中的双音词大多来自日本语的汉字词。

① 出自易中天在北京大学关于"《易中天中华史》总序"的讲演。

　　语言学是属于文化人类学的。一种语言，内涵着一个人群、族群或民族特有的认知、思维、记忆、表达和交流的方式。

　　我们从上小学起就知道，在课堂上，古汉语和现代汉语之间是需要"翻译"的。一个能熟练地运用外文书写、阅读的人，能很好地用外语和外国人交流的人，应该知道，"翻译"，会丢失许多信息，会失去一种语言的情感和味道。

　　不只是穿着、住房，我们的语言、思维和行为方式也都变了——在我们生存的这块土地上，曾经有过文化断裂。

　　那么，文化认同的意义又是什么呢？

　　我们要不要有文化认同？文化认同，对你，对每一个人的人生的影响是什么？对一个族群的影响又是什么呢？

　　现代社会和传统社会有很多不同，你可以选择自己的职业和生活方式，也可以选择自己喜欢居住的地方，可以在国内，也可以在海外，甚至可以改变国籍。

　　你可以改变自己的语言和生活方式，过和父辈、祖辈完全不同的生活。

　　你是在珠三角的东北人，可以在日常生活中和当地人说粤语；你在美国，可以不仅在工作中而且在生活中也完全说英语，但你对家乡的风味、景色、习俗，还有没有一些记忆和思念呢？

　　人的眼界，有宽有窄，认识，有深有浅，记忆，会有遗忘。

　　我总觉得我们这一代人和我们的子女、学生，对中国和世界的认识远不如我们的父辈、祖辈。我们的学生，在国内读了大学，出国去拿了博士学位，但对中国，对外国，了解都很有限，有些认识甚至是错误的。

　　我这样说，主要是指生活还过得去的那么一批人——或是商界精英，或是技术精英，或是官职不大不小的一些官员——你可以发现，不管境况如何，不管他们自认为"成功"与否，不管他们是"胸怀大志"还是"安于现状"，你都会感到他们其实见识浅薄，生活乏味，缺少在内心如火一般燃烧着的，能使自己永久向往的目标——这，不只是因为在他们眼前没有实在

的、在文化积淀之上的追求，更是因为在他们身后缺乏精神上的、同样是来自文化积淀的支撑。

他们有父母，有祖父母，但这只是在生理上的。在文化上，个个都像是孙悟空——"天产石猴"，他们找不着"家"了，无"父"无"母"，原来汉文化圈中人的后代——不管是现在在国内，还是海外，生理上的遗传基因有，文化上的遗传基因没有了。要不要找回来呢？

正像有人哪怕只是去旅游，在国外每到一地都急于找中餐馆；有人只是出国一段时间，回北京，早上起来，第一件事就是去吃油条、喝豆浆。

在过去的几十年中，在美国，张充和①一直在唱昆曲，杨富森②一直在唱京剧。现在，在美国的中国人，在中国的中国人，对昆曲、京剧，还有这种感觉吗？

我要讲的，就是这种能引起人的记忆，能使人想到过去，能使人因之兴奋，能在人与人之间产生认同感的昆曲、京剧。对一些人来说，它可能不是昆曲、京剧，而是其他的一些什么。

但不管是什么，我们是不是需要这样一种文化认同呢？

这种认同，在今天，并不排斥一个人、一个具体的人改变住所，改变语言，选择过和自己的父辈、祖辈完全不同的生活，也不牵涉他个人的思想和行动自由——它只是要使你不忘自己的来处，并不限制你的去处。

也就是说，对个人而言，有记忆的新选择，与失去记忆的"新生活"是不一样的。对群体（或民族、族群）而言，如果仅有生理上的基因遗传，而完全失去了文化基因，会导致什么样的后果，是值得思考的。

如果原来的一群人，都失去了文化认同，也就是没有了"我们"，也无所谓"他们"，成为一个个在精神上漂泊的人，那么，这对他们中的每一个人，对原来的群体的影响又是什么呢？

① 张充和（1914—2015），生于上海，1949年后旅居美国，在耶鲁大学讲授中国书法、昆曲，善诗词书画。

② 杨富森（1918—2010），燕京大学文学士，美国华盛顿州立大学哲学博士，匹兹堡大学教授兼东方语文系主任。

如果认识到认同是有必要的，最起码，知道自己的来处是有必要的，那么，接下来的问题就是：认同什么？几百年，数千年，文化是在变动中的，其中有没有最根本的，不变的？如果有，是什么？

特别是，在我们生活的这块土地上，是有过文化断裂的，我们是只认同其中的一种文化，还是认同断裂前后的不同文化？或者说，是只认同几十年、近百年的新文化，还是也认同更久远的传统文化？

这些，都是摆在我们面前的问题。

回到昆曲和京剧这个题目上来。

戏曲，是"小道"。过去有说：儒学，是生活的学问①。那么，戏曲，就是汉文化圈中人生活中的艺术。

时间的推移，造成今天还活着的人看过梅兰芳那样的戏的不多了。其实，梅兰芳的戏后期已在变，记得和还愿提起梅兰芳唱过《嫦娥赞公社》的大概没有几人。

因此，在"讲"和"聊"京昆之前，有几点要先说一下：

一是：今天，在电视荧屏上和在剧场中，你已经很少能看到我所说的真正可以称作是"非物质文化遗产"的昆曲和京剧了。首先，你在生活中能够接触到的传统文化大多是"变化"了的。其次，现在的职业演员在学戏时，学法变了，教法变了；演唱时，演法也变了。因此，我要讲的是你并不很清楚的，和你原来印象不同的昆曲、京剧，我讲的，是你在别处听不到的。

二是：我是从昆曲-京剧的可追寻处（可听、可看处）讲起的——讲昆曲是台上可演唱的，而不是睡在文学史和戏曲史中的；讲京剧以杨小楼、余叔岩、梅兰芳最好的时候为基点，向两头伸延，而不从"徽班进京""老三鼎甲"的时代说起，也不基于"样板戏""新编戏"和"戏歌"的时代去讲。

三是：昆曲-京剧作为艺术，可能有一种人类能共同感知的美，但它们作

① 这是梁漱溟先生的说法。

为传统文化的一部分，确曾有过一种维系着文化认同的功用，使一些人因此而认为相互间是"我们"，而感觉另一些人是"他者"。

今天，这种文化认同，还有意义吗？已然断裂了的，是能够接续和修复的吗？

我觉得，作为一个在生理上具有中国人血统的人，作为出生或生活在这块有"五千年连绵不断的文化、历史"的土地上的人，对作为中国传统文化组成部分的昆曲－京剧，你可以不喜欢，但应该知道。

我是一个被人们称为法学家和社会学家的人。但艺术是我生命的组成部分。我对生活有着广泛的兴趣，无分中外，无分今古。

几十年中，和我生存直接相关的，都是一些来自西方的东西——马克思主义、人权和法治。但偶然的机缘，使我从小接触到了一些我这个年龄的人一般接触不到的东西，受到了中国传统文化的熏陶。我从小听戏，有过短暂

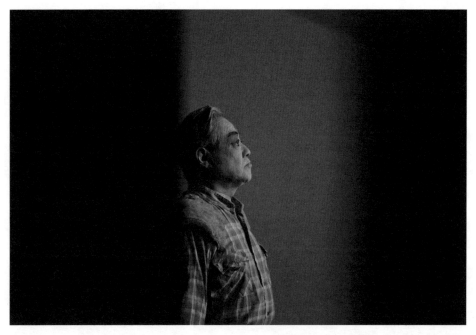

作者在演昆剧《千忠戮·惨睹》前目视戏台

的不到半年的时间学戏，那是在16岁时。我接触过俞平伯、袁敏宣、周铨庵这样的喜好昆曲的人，朱家溍、潘侠风、黄定这样的喜好京剧、昆曲的人，姜妙香、梅兰芳、俞振飞这样的京剧、昆曲演员，以及，侯玉山、陶小庭这样的来自河北农村的昆弋演员。

由于这样一种熏陶，在后来，在几十年后，我也间或登台演戏，昆曲、京剧都演，生、旦、净、丑都来，文的、武的都来。

我讲昆曲–京剧，与现在那些以研究、讲述昆曲、京剧为职业的人，大不相同。

我讲京昆，一是尽可能使用现存的有音像可追寻的材料去讲，以使大家可以在可信度高的材料基础上去辨析、品评，形成自己的看法。

二是我会用中国传统文化中戏曲的自有语言去讲，同时注意到要能与其他文化对等交流。

我讲戏的师承是齐如山、王元化，以及，刘曾复、程砚秋、翁偶虹、阿甲等。

此外，需要说明的是：在我的讲述中，"昆曲–京剧"，指四百余年来作为传统的中国戏发展的"干流"的戏剧；"昆曲"，广义的，包括"清曲"和"彩唱"，狭义的，单指"清曲"；说到声腔时，会用"昆腔"，说到演剧时，会用"昆剧"；"昆曲""京剧"统称时，会用"京昆"。

我讲昆曲–京剧，是讲作为传统文化的昆曲–京剧，讲昆曲–京剧的社会史。

这里，涉及文化断裂、文化认同，以及，与我们每个人的精神世界和人生选择相关的那些问题。

在过去那个年代，"活在戏中"的人

　　什么人喜欢戏？在过去了的那个时代中，从工作和生活都已经用英语或是主要用英语的"洋派"人物，政治、军事、经济、文化方面的精英人物，到市井中人、乡村中人，都有喜欢戏的，且不在少数。

　　而到了一个新的时代就不同了，青年人中看戏的人真不多了，因为成长的环境变了——他们和祖辈的区别在于：祖辈的一代人是在学吃饭、学说话的同时学听戏的，中国戏是中国传统文化的组成部分，就像一个民族、一个地方的饮食习惯和词汇语音是一种文化的组成部分一样；美是一种习惯，一种民族的、地方的、历史的习惯。

从陆小曼说起

这一讲讲过去的人和今天的人看戏有什么不同，讲讲你所不知道的过去人的生活。

看戏，是小事，什么时候都会有人喜欢，有人不喜欢。但你的祖父或曾祖父——也就是活在80多年前或70多年前的人，和今天的中年人、青年人对待戏的态度有什么不一样呢？

如果说，文化也可以说是一种"基因"的话，那么，从现在七八十岁的人往上推，三百多年中，戏曲就写在那时人文化基因的一段染色体中，再往上推，这种文化基因又记载了两千多年中我们的祖辈代代相传的认知、思维、记忆、表达和交流的方式。

我们知道，不同的人群、民族或族群，因为文化不同，所用的语言，所采取的认知、思维、记忆、表达和交流的方式，是不同的。

三百多年中，不能说所有的人一个不落地都看戏，也不能说所有的人都喜欢戏，但作为一个群体——人群、民族，或族群，整体而言，是"活"在戏中的，戏，是他们生命的一部分。

正像，四川人不见得个个都吃辣椒，或个个都喜欢吃辣椒，但作为整体的四川人，是喜欢吃辣椒的。

一

我还是从离我们不很远的时候说起：

你知道陆小曼（1903—1965）吗？如果不是前些年有部电视剧《人间四月天》，可能还真没什么人知道陆小曼了——她在1903年出生，长得漂亮，人聪明，受过良好的教育，在文学和绘画方面都有高水平的作品留下来；英

语、法语都好，17岁就被顾维钧——当时北洋政府的外交总长——聘作接待各国使团的翻译（当然是兼职，那时她还在上学）。在当时京城社交圈和舞会上，她是出了名的人物。当时，胡适说，陆小曼是京城"一道不可不看的风景"，郁达夫更说，陆小曼是"振动20世纪20年代中国文艺界的普罗米修斯"。

她19岁结婚，丈夫王赓，先后毕业于美国普林斯顿大学和西点军校，担任过"一战"后巴黎和会时中国外交使团的武官，可以说是少年英俊，但陆小曼却说自己是在婚后一年多才"稍懂人事"的，到"无意间"认识了徐志摩后，被徐志摩那双眼睛照彻了肺腑，认明隐痛，不愿"再在骗人欺己中偷活"，"以最大的勇气追求幸福"，于是，她和徐志摩坠入了爱河。

徐志摩（1897—1931），今天的人知道他曾留学英、美，游历欧洲，是诗人、散文家，曾在北京大学、中央大学教书，和胡适、梁实秋等结成新月社；知道他和林徽因的恋情，与张幼仪离婚，而又与当时是有夫之妇的陆小曼恋爱、结婚，及至最后死于空难；知道他留下的"轻轻的我走了，正如我轻轻的来"诗句，知道他将意大利的佛罗伦萨（Florence）译为"翡冷翠"，并留下著名的散文《翡冷翠山居闲话》。

在讲到徐志摩与陆小曼的故事时，人们会谈到胡适如何斡旋协调，促成了徐志摩和陆小曼的婚姻，会谈到梁启超作为证婚人如何在婚礼上对这对新人大加训斥，会谈到陆小曼与翁瑞午，徐志摩与王赓，徐志摩与林徽因，徐志摩与张幼仪、张君劢兄妹的关系，会谈到陆小曼和张幼仪分别都用了几十年的时间，茹苦含辛地编辑、出版了徐志摩的全集。但却少有人会认真地考虑陆小曼和徐志摩为什么会唱戏——京剧、昆剧都唱；我们知道陆小曼曾在一天中先后演昆剧《思凡》和京剧《汾河湾》，在另一天中和徐志摩同演京剧《玉堂春》。陆小曼还曾和俞振飞、袁寒云同演《奇双会》，要知道，这二位的演技可是和梅兰芳在一个档次上的。

陆小曼说过："……天性不允许我吐露真情，于是直着脖子在人面前唱戏似的唱着，绝对不肯让一个人知道我是一个失意者，是一个不快乐的人。"其实，痛苦时在唱，欢乐时也在唱。

陆小曼

电视剧《人间四月天》中的陆小曼与徐志摩

我们难以想象，今天一个北外的高才生、校花会唱戏？她可能会觉得那是很"土"的行为。

更难想象，她唱戏和名家同台，她的画值得名人品题，值得收藏、出版，并因此在后来由陈毅提名进入上海市政府文史馆，并入职上海画院。

我再讲另一个人——倪征燠（1906—2003），他毕业于东吴大学，担任过"二战"后东京审判的检察官，也是20世纪80年代联合国国际法院第一个来自中国的大法官——一个在工作中，甚至有时在生活中也使用英语的人，却一辈子喜爱昆曲，唱了一辈子昆曲。

他和我都是北京昆曲研习社的成员。他在20世纪50年代来北京，在外交部条法司工作时，就去了昆曲研习社，我是在60年代初十几岁时去的。他做了联合国国际法院大法官后，每次休假回北京，都要去曲社唱曲、听曲。

2004年，我去海牙参加中欧人权对话，住在滨海大道的库尔豪斯（Kurhaus）大酒店。这个酒店就在海边，非常漂亮，建于1828年，离现在快二百年了。1896年李鸿章出访欧美七国，到荷兰时，女王就在这个酒店接待了他。酒店接待过许多名人：丘吉尔、戈尔巴乔夫，但却因李鸿章来过，又被叫做"李鸿章大酒店"。

想到倪先生已经在这之前的一年去世了，我在海牙，面对大海，为先生唱《宝剑记·夜奔》，这是倪先生生前最喜欢唱的。当时，我真可以说是情思万千，感慨良多啊。

我想，在今天，大学法学院的教授中，有人喜欢昆曲吗？在和我同样称法学家的人中，有人唱昆曲吗？

2018年，社科院老干部局组织离退休的科研人员参加活动，唱歌、舞蹈、摄影、书法都有人报名，唯独京剧开展不起来，蔡昉当时是副院长，主管老干部局，我写信给他，在他的督促下，老干部局又发了几次通知，仍无人响应。想起20世纪五六十年代中科院学部（也就是社科院的前身），有那么多知名学者喜欢昆曲、京剧，五十年后，社科院已经数以千计的离退休研究人员中，竟无一人对参加昆曲、京剧活动有回应。真是时代变了。

二

在几十年前，在已经过去了的那个时代，不是这样。

张謇（1853—1926），清末状元，立宪派，清帝退位诏书的起草者，民国初年担任过实业总长、农商总长，一生开办过20多家企业、370多所学校。他喜欢戏，懂戏，在1919年举办了伶工学社（也就是中国第一所新型的戏曲学校），修建了南通更俗剧场。

穆藕初（1876—1943），企业家，担任过民国工商部常务次长，他喜欢戏，懂戏，在1921年出资支持昆剧传习所的创办。

在那个时代，工商实业家、军政要员、文化名流、学生，一般的市民和村民，甚至是秘密会社中人，都有相当多的人喜欢戏。

上海三闻人中，至少有杜月笙（1888—1951）和张啸林（1877—1940）不但喜欢戏，而且自己唱戏。杜月笙的恒社，马连良、叶盛兰、赵荣琛都在其中。1931年杜家的一次堂会，当时，全国的名角，除余叔岩外，全都参加了演出——包括杨小楼、梅兰芳、程砚秋、尚小云、荀慧生、马连良、周信芳、肖长华等人。

再举两个人的例子。

一个是本已经被人们忘记了，但前些年由于一本书的出版和畅销，又被人们关注的陈寅恪（1890—1969）。

陈寅恪和王国维、梁启超、赵元任在20世纪前叶同是清华大学国学研究院的导师。后来，他先后当过中国科学院的学部委员和中央文史馆的副馆长。

《陈寅恪的最后20年》出版，使人们重新记起了这个通晓多种语言、熟知经史而又有操守的鸿学大儒，对他的遭际有许多感悟；但人们几乎没有怎么注意过他喜欢戏。

陈寅恪喜欢昆曲、京剧，我们从他的诗中和后人为他做的传中，都可见这一点。

1962年，俞振飞、言慧珠去香港演出，回来经过广州，又演了5场，包

括一个专场。陈寅恪因为票送晚了，没看上，对一个副省长大发雷霆，可知陈寅恪对戏的喜爱程度了。

陈寅恪对自己在晚年没有看到俞振飞、言慧珠的戏耿耿于怀，见人就说，以至于当时中共中央中南局的书记陶铸和中共中央委员胡乔木都曾想过，怎么能让俞振飞、言慧珠再来广州演一场，让陈寅恪能够看到。

问题是：一个有身份、有学问、有涵养的长者，怎么会为了没看着一出戏而牢骚不断呢？

另一个人，毛泽东。据说，毛泽东在长征途中都让警卫员给他背着京剧唱片和留声机。进了北京，还没有举行"开国大典"，就先让人从天津找来了侯永奎，在怀仁堂演唱昆剧《夜奔》。[①]晚年，病中，想看旧剧，北京、上海在"严加保密"的情况下，组织、拍摄了四十多部京剧、昆剧的电影纪录片[②]。

毛泽东曾在讲话中说：是"三娘教子"，还是"子教三娘"？《三娘教子》是一出戏，毛泽东用这话来表示是应该"青年人向老年人学习"，还是"老年人向青年人学习"？毛泽东在《论十大关系》的报告中还讲到贾桂，这是京剧《法门寺》中的一个角色。1957年，在另一个报告（《坚持艰苦奋斗，密切联系群众》）中他又说："男儿有泪不轻弹，只因未到伤心处"，这是昆剧《夜奔》中的词。习惯性地用京剧、昆剧中的人物、词句来表达自己所要说的意思，说明戏已经进入了他的认知、思维、表达的方式之中了。

有政治人物在斗争激剧时唱"我手中缺少杀人的刀"，有人在郁闷中唱"杨延辉坐宫院自思自叹"，有自感处于人生低谷的人唱"平生志气运未通，似蛟龙困在浅水中"，有人在穷困中唱"……好汉无钱处处难"，就连不识字的阿Q，都会唱"我手持钢鞭将你打……"

我小的时候，一次，看到一个大人要去点心铺，就用戏中的韵白说

① 侯少奎、胡明明：《大武生：侯少奎昆曲五十年》，文化艺术出版社，2007年，第43页。
② 北京市艺术研究所、上海艺术研究所编著：《中国京剧史》（下卷），中国戏剧出版社，2000年，第410页—412页。

道："饽饽斋去者！""饽饽"是满语"点心"的意思，当时北京人习惯说"饽饽"。

改革开放之初，有部小说《乔厂长上任记》，写乔厂长在"文革"中挨批斗的时候，站在台上，别人的批判发言一开始，他心中就会默唱："我正在城楼观山景……"这，是京剧《空城计》中的词。

后来，有部电视剧《大宅门》，其中的白景琦，在小时候看戏，学会了《挑滑车》中高宠的一句——"看前面黑洞洞，定是那贼巢穴，俺不免赶上前去，杀他个干干净净"（《挑滑车》，是京昆都演的戏）。后来，白景琦长大了，遇到难题和具有挑战性的事，就会习惯性地念出这句词，以示自己要以死拼杀。

在那个已经过去了的时代，人们是活在戏中的，戏，是他们生命的一部分，凝集着中国传统文化中人的一种感知、记忆、表达方式，一种情绪宣泄的方式。或者说，戏，是他们文化基因序列中的一段染色体。

为什么会是这样？容我在后面慢慢讲来。

不识字，能懂昆曲？

前面说了，在七八十年前，戏，是人文化基因序列中的一段染色体；人是"活"在戏中的，戏，是人生命的一部分。

那么，他们是谁？他们是受一种文化浸淫的人，也就是陈寅恪所说的被一种文化所"化"之人。

这里，又有了太多的今天的人们想不到，或难以理解的事。

首先，那时人们在一年中能听到、看到多少戏？

在北京，20世纪初，京昆盛时，应有几十个班社、几十个剧场，差不多是每天都在唱戏，演出的时间，远比现在长得多。此外，还有票房，有堂会（有的堂会，从早到晚，一唱几天），有王公府邸和会馆的戏台可以唱戏，有"野台子"戏——20世纪50年代末，我还在护国寺庙会看过"野台子"戏呢。

北京城有相当多的人一年看戏应不下几十场；喜欢戏的人，看得更多。

这是北京，还有上海、天津，还有东北、华中、西南的城市。还有农村——江南水乡，华北平原，一年中，唱戏的时候，不在少数。

那时，管看戏就叫"听戏"，但除"看"之外只"听"的，还有：找个地方，拉个场子，有把胡琴，就能有人唱上半天，周围，必定围着不少人听。

还有："留声机"，从20世纪初起，百代、胜利、高亭、蓓开、长城这样一些外国公司灌制的昆曲、京剧唱片，应有几千种。20世纪二三十年代，在城市中，在商铺，在街头，很容易听到。

要让人们都容易看到戏得有两个条件：第一，演戏的场次要足够多，

要有足够多的唱戏的人和唱戏的地方；第二，要一般人都看得起，甚至不花钱。

在京昆兴盛的时候，全国应是有上千个剧团，以此为业的应有十几万人。而到了2007年，官方的统计，京剧团只有88个，昆剧团有7个。

20世纪中期，中国城乡分布的古戏台，还有十万个，现在，剩下的不多了。城市中还能容得京剧、昆剧演出的地方，大概也只有盛时的十分之一了——何况，演出的场次，比过去更是少得多了。

过去，一般戏园子定座（包厢）和一些剧场中好的位子票价固然不低，但仍然相对便宜，穷人看得起的，也不少。还有不花钱就可以看戏的，比如：社戏、堂会、听蹭。

以北京为例，现在京昆戏的票价，比起20世纪50年代的票价，涨了百倍以上。现在人一年看戏的次数，与过去的人更是无法相比。

举个例子，何时希（1915—1997）先生是大夫，喜欢戏，他说：《群英会》，只叶盛兰的，他看了不下百次，姜妙香、俞振飞的，各几十次，程继先的七次，其他，可列举的，还有七人（溥侗、高维廉、周维俊、李德彬、江世玉、张津民、储金鹏）。我想，今天，很少有观众会看过二十次叶少兰的《群英会》。

同样，我想，如果能知道叶盛兰一辈子唱过多少次《群英会》，叶少兰又唱过多少次，数字之间，相差也一定是非常悬殊的。

现在，最大的问题，就是有人说"听不懂"，所以，剧场要打字幕，电视播放京剧，也要配字幕。

昆剧，就更麻烦了。打了字幕，知道唱的什么词，但不知道这词是什么意思。

如果我说，用文言文写的昆剧戏词，现在即使在大学中文系，老师不讲解，学生不查注就不懂，但在七八十年前，农村少识字、不识字的人都知道，都明白，你信吗？

那么，我要告诉你们：侯玉山（1893—1996）这位老先生，1893年出生，活到103岁，1991年，政府为他舞台生活八十五周年举行了纪念活动，那时，他自己还登台演出。他是有名的昆弋花脸。说昆曲、昆剧，还有人知道，说弋阳腔，北方高腔，可能已经没有几个人知道了，就是戏校毕业的职业演员，恐怕多半也不知道，更不知道怎么唱。现在会唱的，我能说出名字的，只有两个人。

侯玉山64岁以后虽然在北京的北方昆曲剧院工作，但他的前半生中有"几十年，是搭乡村草台班子"，在农村"跑大棚"。

他说：那时，昆曲在直隶省——也就是现在的河北省——"十分流行"，冀中一带的农村，少说也有三四十个专业昆弋班社。

几乎大小村镇都有人会唱昆曲和弋阳腔，有些人唱得一点儿也不比职业演员差。对有影响的昆弋班社，农民非常熟悉，甚至他们演过的戏，人人开口都能唱出一两段来，演出时，演员偶然戴错了盔头，农村的老太太都能看得出来[1]。

农民有自己的昆弋子弟会，农闲时经常自己唱戏，场面、行头、演员以及管事人（负责演出具体事项者），都是本村的。各村镇之间也经常"打对台"。

侯先生说过：有一次，一个地方，同时有五台戏，同时演唱，互相比拼。

同是北昆演员的白云生（1902—1972）也说过：在他的家乡，农民能扛着锄头，在田间小路上唱"月明云淡露华浓……"。

"合肥四姊妹"（张元和、张允和、张兆和、张充和）中的二姐、周有光先生的夫人张允和（1909—2002）讲过：在江南水乡，"文全福班"和"鸿福班"沿苏州、松江、太仓、杭州、嘉兴、湖州，走六十六个码头唱戏，农民都懂戏。[2]

① 参见侯玉山口述、刘东升整理：《优孟衣冠八十年》，中国戏剧出版社，1988年。
② 参见张允和：《江湖上的奇妙船队》，《最后的闺秀》，生活·读书·新知三联书店，1999年。

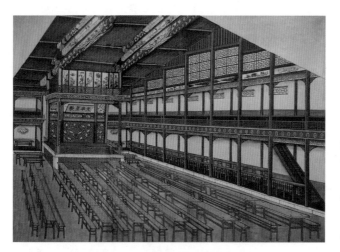

清代营业式戏台，台前长案上可放茶具食品等，以供听戏的人边听戏，边饮食

（出自《梅兰芳访美京剧图谱》）

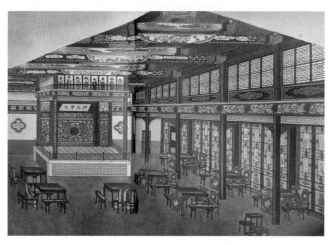

清代办堂会的戏台，多在庙宇、会馆、饭庄之中，供红白喜事、官商聚会时演戏用

（出自《梅兰芳访美京剧图谱》）

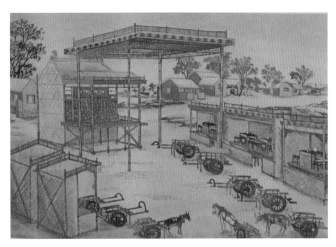

席棚式戏台，是农村最常
见的演戏时搭建的戏台。
农村每逢丰年赛会或红白
喜事，往往搭棚唱戏。两
旁的席棚和车辆，是女性
看戏的地方。其他空场，
则是男人们的地方
（出自《梅兰芳访美京剧图
谱》）

清末民初，在北京、上海等
城市中，开始有仿欧式的演
剧场所，也就是新式的舞台
（出自《梅兰芳访美京剧图
谱》）

齐如山（1875—1962）先生在《京剧之变迁》中说道：在北京，"走路的人在大街上随便唱戏"，戏园子里，什么戏最受欢迎，街上唱的就是什么。

当时，城市里，小市民、小职员有个说法："一笔好字，两口二黄"，可见"唱戏"的普遍程度不亚于今天的卡拉OK。

再往前说，在清代康熙-乾隆年间，也有个说法——"家家收拾起，户户不提防"，可见昆曲的流行——"收拾起"，是昆剧《千忠戮·参赌》中的曲词，"不提防"，是昆剧《长生殿·弹词》中的曲词。

又有苏州的虎丘曲会，每年八月中秋，人们聚在千人石上唱曲，从明正德至清嘉庆，持续有三百多年。

这里，我要做一个解释，以往人们总是说：昆曲是贵族、文人雅士的艺术，其实，不是这样。

艺术和娱乐，会有相重合的地方，娱乐时，可能会有艺术，但艺术，却不是娱乐可以涵盖的。同一娱乐或艺术的形式，同一作品，不同人可以体味、欣赏到的程度不同。

不识字，不见得没有文化，学历高，却可能没有文化。

正是因为这样，我们很难简单地说昆曲是"大众艺术"还是"高雅艺术"。或者说：即使昆曲高雅，也不能证明唱的人或听的人就高雅。

回到开头的问题，听不懂怎么办，怎样才能听懂？

我要告诉大家的是：有时候，非常喜欢戏的人，也听不懂，个别时候，职业演员，也会听不懂。

听戏的人，听得懂，在很多情况下，是因为知道词——《红楼梦》中有一回写给宝钗过生日，摆了酒席，叫了戏班子唱戏。贾母叫宝钗点戏，宝钗点了《山门》，宝玉说：你就喜欢点这些热闹戏，宝钗说：你要说这戏热闹，才是不懂戏呢，这里面有支《寄生草》，词儿极好，于是，念给宝玉听。后来，宝玉竟由此能感悟禅机。

在这儿，《山门》还没有唱呢，宝钗就能念出完整的戏词——因为她知道，记得。

另外，《红楼梦》在这里还写道：黛玉见宝钗和宝玉说《山门》的戏词，不高兴，就说：安静些看戏吧，还没唱《山门》，你就《装疯》了。

——《装疯》，是昆曲《金貂记》中一折戏的名字，黛玉以戏名来讽刺宝钗，也可见对戏的熟悉程度了。

让人"听得懂"，是要有一种文化环境的；喜欢京昆，听得懂的人，大多不知听了多少遍，早就知道戏词了。这就要说到已经过去了的那个时代了。

我小的时候，同样的故事、感觉和人生体验，或者说"生命经验"，是有太多的、不同的来源的——比如《三国演义》《水浒传》《西游记》《红楼梦》，比如《隋唐演义》，比如《西厢记》。

以"三国"为例，读书较多的人，可以从《三国志》《三曹诗选》前后《出师表》里看到，粗识字的人，可以从《三国演义》里看到，从小人书里看到，不识字的人，可以从年画里看到，从评书（评弹）、大鼓书、快板书中听到，甚至是从数来宝（《诸葛亮压宝》）、相声（《歪批三国》）中听到——听《歪批三国》会笑，是因为知道"正"，所以"歪"才可笑呢。

甚至可以从走在街上看见的庙宇知道——比如说：关帝庙——供着关羽；三义庙——供着刘备、关羽、张飞；关岳庙——供着关羽和岳飞。

还可以从玩具知道，比如从脸谱、洋画、泥人、面人、鬃人知道。

那时，有很多天天有人说书的茶馆、有租书摊（可以看小人书和字书）、有话匣子（就是留声机和收音机），从这些地方，人们可以听到、看到大量和在戏中（京剧、昆剧、梆子、皮影、木偶）演说着的同样的内容；它们有着同样的、人们熟悉的表述方法。

在那个时候，一个孩子是在学吃饭、学说话的同时，学听戏的。

——我说：是在学吃饭的同时学听戏。为什么不说是在吃奶的同时呢？因为，吃奶，是本能，而吃饭，是一种文化。吃什么？是面食，还是米饭？什么口味？吃辣的，还是不辣的？用筷子，还是用刀叉？——这是不一样

的。吃，是一种文化。

戏，和戏中的语言，对当时的人来说，也是一种文化，是一种人们日常中常听到、可使用的语言。

说到这儿，就还要说一下文化人类学中的"学习"这个概念。

艺术与饮食一样，作为文化，有的，是人都觉得好，认为美；也有的，是特定的人群才觉得好，认为美——这，就需要一个文化人类学中所说的"学习"的过程。

——甜的东西，可能人们都认为是一种"美食"。

——但"辣"，一般就要有一个"学习"的过程，从不习惯，到能接受，到喜欢。

酒、烟，都如是。艺术，在一定情况下，也是这样。

戏曲作为中国传统文化的组成部分，就像一个民族、一个地方的饮食习惯和词汇语音是一种文化的组成部分一样。在这里，美是一种习惯，一种民族的、地方的、历史的习惯；美是有品位之差的，是代代传承的积淀；是需要通过学习才能获得的。

总结

1. 从距离现在七八十年前的时候，再往前追，戏，是那时人文化基因序列中的一段染色体；人是"活"在戏中的，戏，是人生命的一部分。

2. 在今天，即使是读过高中、大学的人也很难懂用文言文写成的戏词；而在过去，不识字、少识字的人，通过口耳相传，也能记住，也能懂得。

3. 原因是，他们经常能听到戏，他们是在学吃饭、学说话的同时学听戏的；他们从小熟知戏中的情节、戏中的语言，也习惯了使用这种语言去表达，去宣泄，甚至是去交流。

下一节，我要讲：在已经过去了的那个时代，人们看戏和今天人们看戏有什么不同。

他们不是"观众"，是参与者

这一节，讲从七八十年前起再向前推的三百多年的时间中，人们看戏，和今天人们看戏的最大区别是什么？

区别就是：在今天，人们看戏，只是充当观众（最起码，在看戏的当时，只是观众），而在这之前，是参与者。

首先，讲"参与"和"看"的不同。

什么是参与？选择看什么戏——当时的选择空间比现在大多了，发起组织演出，提出要唱什么戏，要求怎么唱，看戏时叫好和喊"倒好"，以及，自己唱，都是参与。

"参与"，是与那时人们整体的生命经验相关的。

你今天看电视剧《蜗居》《三十而已》，可能会有一种感觉——一批农村人、小地方人进入大城市，成为找不着"家"的在精神上"漂泊"的人，在"就业""住房"这些难题逼迫下，觉得"人情冷淡"，甚至"世事险恶"，一种迷茫、煎熬的感觉涌上心头——因为，这是与你的生命经验相关联的，即使不是你自己，也是你身边人的经验。你看京剧、听昆曲，会有这种感觉吗？

但在前一个时代会有，在你的祖父和曾祖父的时代，虽然生活已经改变，但过去的和现实的生命经验是共存的。

"少不看水浒，老不看三国"，因为在那时，《三国》《水浒》的时代虽然已经过去，但《三国》《水浒》确实还影响着人们的观念和行为。

"听评书落泪，替古人担忧"，因为书中、戏中的故事，书中、戏中的

古人，在那时确实可能和你有着同样的人生，可能就预示着你的人生。

当历史隔断后，也就是我们在前面说的文化断裂后，今天的中年人、青年人就再也不会有那种感觉了。

中国戏的"参与"，是直接的，是面对面的。我们要意识到——那是一个没有智能手机和电视机的时代。

技术作为一种制度，可以拉近人与人的距离，也可以无情地隔绝人与人之间的关系。过去，京剧与昆剧在演出时，从台下传导给台上唱戏的人的感觉可以影响到即时的演唱——文戏，使这个腔，还是使那个腔；多唱几句，还是少唱几句。武戏，走这个身段，还是走那个身段；多打几下，还是少打几下。在乡村，昆弋班子演唱时，同一个戏，用昆腔唱到一半，台下喊"唱高腔"，演员就可能改高腔。这些，都是今天不能想象的。[1]

每一场演出，都是由唱戏的和听戏的在互动中共同完成的一次艺术创作。这一次和下一次，是不同的。

现在，一个人坐在剧场中看戏，在戏上演时，你只是个观众。更何况，大量的戏，你只能在电影院或者电视机前看。即使现在的电视剧或网剧有了"弹幕"，那也是单向的，不会在你看的时候就形成互动。

中国戏，像京剧、昆曲，在当时，喜欢，就不只是听、看，而是要唱。唱，是会上瘾的。

当戏的内容，戏中所表达的一种情感、一种情绪与你的生命经验相关联时，就会调动起你的情绪，就有一种冲动，就要唱几嗓子，就会进入兴奋状态，就会达到一种宣泄、一种张力释放。于是，人就感到"痛快"了。

前面说过，过去，在城市中，人们走在街上，会随便唱几句京剧；农村，人们走在田间小路上，会随便唱几句昆曲。人们在餐饮、茶叙、聚会时，更会唱一唱。央视有部大型纪录片《大师的背影》，其中，有一集讲

[1] 参见《优孟衣冠八十年》。

到,齐白石的弟子许麟庐在北京王府井开了个画店,专卖齐白石的画。每天营业结束之后他都不走,召集齐白石的弟子,当时有名的画家像李苦禅这些人,还有附近东单菜市场卖菜的、卖肉的,还有专业的名演员,以及老舍、陈毅、傅作义这些社会名流、政界要人都来唱戏、听戏。

《陈寅恪的最后20年》中写道:广州京剧团的演员,带了胡琴,到陈寅恪家中去唱,陈先生自己也唱。

《俞平伯年谱》记载了俞先生在20世纪30年代频繁唱曲的情形,也记载了"文革"后俞先生和曲友们在家中唱曲的事情。

下面,我们要讲一讲历史,讲一讲诗、词、曲、剧演进的过程。从时间顺序上看,戏之前有曲,曲之前是词,词之前有诗。

诗,是要吟诵的。央视举办诗词大会后,叶嘉莹提出:诗,不是这样"朗诵"的,诗是要吟诵的。吟,近于唱,也就是很像唱,曲调自由些。民歌的唱法,也比较自由。

词的曲调相对固定。也就是先有了曲子,再填词。词,就是当时的歌词。既可以自己作词,自己唱,也可以自己写出来,请唱得好的人唱。

写出的词,既有"杨柳岸晓风残月",也有"大江东去,浪淘尽,千古风流人物"。南宋叶梦得《避暑录话》中说:"凡有井水处,皆能歌柳词。"可见,唱,在当时是很普遍的。既可以在路边树下唱,也可以坐下来唱,可以在为别人陪酒、侍宴时唱。

到了曲的时代,也是这样。

先有单支的曲子,再有由一支支曲子组成的套曲。套曲,就可以演说故事。由套曲,再到戏,是由一人唱演说故事,到多人装扮演说故事。

于是,有了唱的两种形式:一个是清曲坐唱,一个是装扮起来彩唱。区别,用现在的话说,就是化妆不化妆,不化妆,没有表演的,是清曲,化妆,有表演的,是彩唱。

于是,又有了唱的组织,像曲会、像农村的昆弋子弟会——这些,都是

中国传统社会中的会社。《红楼梦》中，探春、黛玉、宝玉、宝钗有诗社。过去，北京有诗社、画社、琴社、棋社。杭州的西泠印社，也是这类组织。

像昆曲的曲社、京剧的票房，原本都属于这种传统社会中的会社，和今天的"社会团体"是有区别的。

昆曲的曲社和京剧的票房，都是既可以清唱也可以彩唱的。你看《红楼梦》中的柳湘莲"串戏"——过去，又叫做"清客弟子"，就是彩唱。过去，河北农村的昆弋子弟会，也是彩唱。找个有戏台的庙宇，或者临时搭个台，行头和锣鼓（也就是服装、道具和乐器）都是自己的。

除了非职业性的会社之外，还有三种"唱"的"组织"：

一是行院中陪酒、侍宴的和街头、酒楼卖唱的。

一是富贵人家置养的歌童、歌女和乐师以及家中的戏班子——比如像《红楼梦》中所写梨香院的十二个女孩子。历史上，阮大铖、李渔的私家班子，就属此类。清代醇王府中的恩庆班和内务府的昇平署，是为王府和宫廷服务的，也算是此类。

一是有了发达的商业城市后，靠演唱谋生的职业戏班子。

回到"自己唱"这个话题来。

自己唱，唱什么？

首先，可以自己编，自己唱，这是最能直接表达自己的心境和情感的。比如《红楼梦》第二十八回写冯紫英请宝玉和薛蟠吃饭，行酒令，每人都要唱个新鲜曲子，唱的词都是自己编的。

自己编，并不难。蒋勋说：唐代人人是诗人，往往出口成章。过去，京剧演员也有在台上即时编词的，能随编随唱。20世纪初，从上海兴起的连台本戏，也是只有提纲，具体的词往往是演员自己编的。

再说几句：七八十年前，要饭的，唱数来宝、莲花落，也都是自己就眼前的情景编词唱。

第二种情况，唱已有的词，吟诗、填词、唱曲，可以是自己的词，但唱

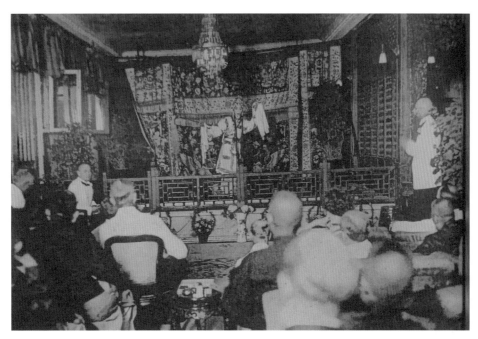

梅兰芳与他的观者

非职业演者朱家溍在演《青石山》后，与职业演者王金璐（右）和观者吴小如（左）在一起

昆曲，唱自己词的有限，除非是散曲。俞平伯先生在曲社唱的一些曲子，就是他自己编的。一般更多的，是唱已有的戏中的曲子。

中国人有借别人的话来说自己的意思的表达方式——《左传》中记录了很多这种情况——"赋诗断章，余取所求焉"。"断章取义"这个成语就出在这儿。"断章取义"本不是贬义词，是中性的，就是借别人现成的某句话，来表达自己的意思。

尤其是到了宋以后，中国人渐趋内敛，借已有的戏曲，来表达自己的心境和情绪，就更多了。

我在前面举过的那些例子，都是这样，尤其是不如意时，伤感时，甚至是怒火中烧时，指桑骂槐地唱几句，也是一种宣泄。

另外，由于是"借人语"，往往会有更多"移情"和"寄兴"的表现，

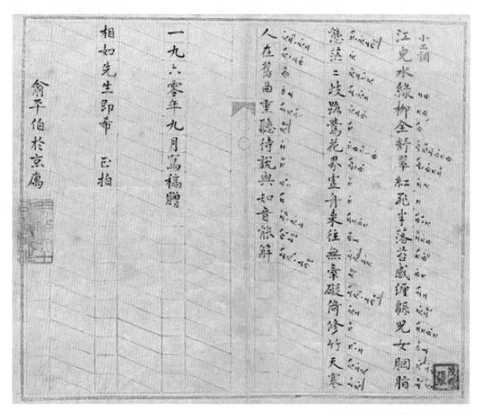

俞平伯自制曲《江儿水》曲词

也就是"借他人酒杯，浇自己块垒"。于是，戏，就成了一些人的"陶写之具"，可以用来寄托情怀，消解愁闷。

过去，读书人的家国情怀和经邦济世传统，总要有个安放的地方，戏，也是不得已的一个安放的地方。

至于说到"借他人酒杯，浇自己块垒"，就要再多说几句：

这里的"块垒"，指胸中的郁积之气。《世说新语》中就有"胸中垒块，故须酒浇之"。是说借酒来消去心中的不平、抑郁，或愁闷。

戏中最愿意用这两个字的是周信芳。别人唱《打渔杀家》，李俊、倪荣上场的"对儿"，是"拳打南山猛虎，足踢北海蛟龙"，周信芳唱时，改了——念"块垒难消唯纵饮，世道不平剑欲鸣"。头一句是说"胸中有郁积之气，只有喝酒"，下一句是说："路见不平，可就要拔出宝剑了"。

周信芳的另一出戏《澶渊之盟》，写寇准做丞相，在对辽国的态度上，绝不妥协，力排众议，坚持抗争。在去城楼上会见辽国的萧太后之前，唱道："一不是晋谢安矫情物镇，二不是诸葛亮城上鸣琴。垒块儿在胸中消融未尽，寻快意必须要浊酒千樽。"一副傲骨，凛然不可犯，又极其孤独。他摔了一跤，唱道："一生毛病好任性，未提防覆雪之下有坚冰。"

还有更深层的，莫名的忧伤和感情抒发——世事变迁，人情冷暖，悲欢死生，际遇沉浮，于是，有人说：不管你由朝而野，还是由野而朝，自身的生活经历和社会认识必然使你对剧中的人情世态、悲欢离合，感到十分投合。

这，就是那时的人们为什么爱听戏，爱唱戏的道理。

总 结

1. 在一个"没有智能手机和电视"的时代，过去人和现代人看戏的最大不同，是过去人听戏、看戏，是参与。

2. 喜欢，就不只是听、看，还要唱。

3. 唱，可以分清曲和彩唱。唱的组织有非职业的会社和职业的班社。

4. 唱，又可能是"借他人酒杯，浇自己块垒"，是一种陶写之具。

艺术创作：人被压抑的本能

下面，继续讲戏与人的关系。上次讲戏"活着"的时候，人是活在包含了"戏"的文化环境中的，戏，是人生命的组成部分。

说戏是"活着"的时候，就是说戏不是放在博物馆中的"文物"——现在传统的戏就近于放在博物馆里的"文物"。"文物"有价值，但它是死的。戏，在当时，是一种"活"的"文化"。

那么，当社会的主流，多数人"活"在包含"戏"的文化环境中时，就会有一些人是靠戏活着，更有一些人是为戏活着的。

——后面我会不断地讲到这些人，他们的身、心，大部分都投入到戏中去了。他们是为戏"活着"的人。

下面我会不断地用一些篇幅讲这些人，他们的身心大部分都投入到戏中去了，他们是为戏活着的人。

先讲概念："专业演员""业余演员"，这是今天大众习以为常的概念。我不用这种概念。我使用的是"职业演员"和"非职业演员"。

职业演员，是靠演戏吃饭的，演戏，是他们谋生的方法。非职业演员，不靠演戏吃饭，哪怕他一生的兴趣、主要的时间，都用在戏上。

"专业"和"业余"的区分给我们留下一种印象，好像演戏这个事儿，"专业"的一定比"业余"的要强。不见得。我会拿出实例来证明这一点。

有人说：专业的、经过"艺考"从成千上万人中选出来的，又受过几年严格的专业训练，怎么可能会不如"业余"的呢？

二

于是，我就要讲：那些高难度、高水平的"技能"是怎么产生的。

这里又有两个问题：一是艺术的形式与内容的关系；二是当艺术在形式上需要一种技能去表现时，那种技能的高度是怎样达到的？

我们今天看到的艺术的各个门类——美术中的油画、国画、雕塑，音乐中的声乐、器乐，戏剧中的戏曲、话剧，舞蹈中的芭蕾、民族舞，差不多都是专业化的，都是在学校由老师按着教学大纲，教技法，教出来的。

我说，恰恰这些艺术门类的形式，在我们这里，已经过于"成熟"——说不好听的，就好像是要进入"老年"了。

我们看，流行歌曲、街舞，往往是年轻人在"玩"。

"成熟"了的，规矩越来越多，只好由专业去垄断；正在长成、充满活力的，可以不"专业"。

这里有一个被大家忽略了的重要事实：

首先，艺术，就其根本，就其精华部分，不是"学"出来的。

艺术创作，是人的本能。人，是有情感的，当古人作为"人"要去表达，要去抒发情怀时，艺术就产生了。在人类几千年的历史中，以艺术（包括文学）为生存手段的，非常有限。绝大多数的艺术作品，都不是以艺术为职业、靠艺术吃饭的人创作出来的。只不过是随着"工业化"的出现，职业分工越来越细，学校教育中的课程设置，也从分门别类，变成了分疆划界，作为人的本性的艺术创作能力才被压抑了。以至于大多数人，根本不知道自己还有这个能耐。

我们看，小孩会唱——自编自唱，会跳，会画画，大人去"教"他应该怎样唱歌、跳舞、画画，很多情况下是把孩子出于天性的创作能力给扼杀了。我反对所谓的"早期儿童艺术教育"，道理就在这里。

尤其是现在——六七十年前，我们是孩子的时候，那叫"兴趣"，近三十年来，那叫"才艺"，过早的为追名逐利的技艺教学把孩子都给毁了。

经过了这种"教育"的孩子，只可能是被称作"著名艺术家"的二三流

"艺人"，而不可能是"艺术天才"，更不可能是世界一流的绝顶天才。

孩子如此，古人也如此。原始人的岩画，当然不是专业的。中古而后，除画工外的文人画，也都不是专业的。汉魏以后，唐宋元明清的诗人，也都不是专业的。几十年来，中国特有的制度，由财政供养的职业作家、职业画家，虽然也能出作品，但未必会比古今中外那些不被供养的文学家、画家强多少。

其次，任何艺术门类中最好的作品，一定是出自它内容和形式结合得最完美的时候；这一点，蒋勋讲得很有道理，出在这一艺术的"花季"时期——前面是枝叶初生，胚蕾孕育，后面，就是逐渐凋零了。

内容好，是因为有那种经历，有那种体验和感悟，有那种情怀，郁积胸中，不吐不快。而形式——是要能以一种美的方式去抒发，美的形式，首先能够感动自己，然后，可能影响他人。

任何一个艺术的门类，都会有它孕育长成的时期，有它的繁华似锦的"花季"，也难免会有它巅峰已过的时候。

以戏为例：京昆，讲到老生，从程长庚（1811—1880）到谭鑫培（1847—1917）到余叔岩（1890—1943）的时候，可以说是内容和形式都到了最好的时候，在这之前，难免质胜于文，也就是说，形式尚不尽完美；而余叔岩以后，马连良（1901—1966）、周信芳（1895—1975）一辈人，还可以继续前一个时期的发展；再往后，发展的势头就弱了。

旦角的生命力，持续时间似乎不如老生长，但影响力却来得比老生大。梅兰芳（1894—1961）绝对是高峰，从声音、视觉的形式美上看去，梅之前的名角，仍处在历史的积累、准备时期，梅兰芳，以及和他同时代的程砚秋（1904—1958）之后，尤其是这几十年，即使是形式美，也变得日见浅薄了。

所以，在中国的艺术史上，京昆可见的高峰期在1900年到1931年之间，多说一些，从1860年后，就逐渐进入了我说的"可见的盛时"，延续下去，到1937年。在这个京昆的可见的"盛时"，戏的形式已经完美到了极致，仿佛是一种历史的宿命。

最后，逢其"时"还要遇其"人"。

——在这里，"时"，是指"时代"，一个艺术类别的形式的最好的时代，也就是前面说的"花季"的时代。

——而"人"，就是天才——艺术需要天才，天才需要得其时，仿照蒋勋的说法，就是：那么多好的演员好像是彼此约定了一样，密集地出现；按高晓松的话：这些人，都是一拨、一拨来的。这就是说：到了那个时候了。当天才赶上了一个艺术形式的"花季"的时候，艺术的经典就产生了，经典，很可能是空前绝后。

再回到前面的问题上来，有人会问：戏，要演好了，需要高难度的技能。没有专业的训练，怎么能做到？

我的回答是：由人去做到，特别是由天才去做到。

"高难度"，一是靠天生的禀赋，比如嗓音甜润、洪亮，高低音都好；比如弹跳力好，身轻如燕，腰腿柔韧度好，对肢体的掌控力强；比如情感细致敏锐丰富，且善于表达。这些，可以训练，但有人天生就好，好到别人怎么努力也达不到的地步。

二是靠兴趣。人做事的动力有三种：能赚钱，能被人尊崇，能满足自己的兴趣。对有些人来说，有兴趣，是最大的动力。做有兴趣的事，是会"上瘾"的，"上瘾"就会导致"自虐"般的下功夫。

有人总说：过去在科班里学戏，是打出来的，很苦。那么，一些生在富贵人家，身为王公贵胄的人，为什么能下苦功，练就一身本领，比职业演员还好呢？——这就是：天才，加上有兴趣。

个人如此，一群人，也如此。我在20世纪80年代去白洋淀，看见当地农村的小伙子，在麦收之后的空地上翻跟头，翻得真好——北昆的跟头好，和京剧团的跟头不一样，又高又帅又猛，因为北昆的武行都来自白洋淀一带。过去，那一带的年轻人翻跟头，既没有人打骂逼迫，也没有人给钱，就是有兴趣，较上劲儿了，比着来。

"唱"和"表演"，作为"技能"的训练，尤其是学校的训练，是双刃剑，既成就了"专门"能力，也压抑了"创造力"，压抑了对更高更好的追求。

下面，讲我所见过和知道的几个人，他们都是非职业的演员，也就是今天人们所说的"业余的"，但他们的演技，放到职业演员当中，也是出类拔萃的。

第一个是朱家溍（1914—2003），他是故宫博物院研究员、国家文物鉴定委员会委员、中央文史馆馆员。

他从小喜欢戏，十几岁就上台。武生、老生、小生、花脸、文、武、昆、乱，无所不能。他和宋丹菊唱的昆剧《寄子》，和梅葆玖唱的京剧《别姬》，以及他自己的京剧《连环套》《青石山》《游龙戏凤》，昆剧《别母·乱箭》《激秦·三挡》《卸甲封王》《送客》《告雁》，都非常好。他77岁时，在《青石山》中和职业演员武旦宋丹菊的一套"对刀"打得勇猛快捷、严丝合缝。他最后二十年在曲社唱戏，零碎活儿，都是我陪着他来。比如《送客》的丑客，《别母·乱箭》的射塌天，《卸甲封王》的龚敬，最后，是他在86岁时唱《天官赐福》，他的天官，我的财神。

他一生唱过一百多出戏。他会的戏，和他的表演，可以说超过今天专业剧团的很多人。

第二个是载涛（1887—1970），他是清代最后一个皇帝的叔叔，担任过军咨大臣（相当于后来的参谋总长）。他非常喜欢戏，在自己的府邸（贝勒府）还没有卖出时，没事就在家里演戏。武工扎实，长靠、短打都好，还擅长演猴戏。他的《安天会》和杨小楼是一个老师（张淇林）教的。他的《芦花荡》也非常好，还能演旦角的《醉酒》。名演员李万春（1911—1985，1982年任全国政协委员）就曾经有几年时间专门跟他学戏。

20世纪60年代初，他在民革中央的业余剧团排《安天会》，他演孙悟空，我给他来过伞猴，那时，他76岁，仍然腰腿敏捷，架工极好。

第三个是包丹庭（1881—1954）。我没见过他，他去世的时候，我才7岁，只知道他家里有钱，精通文物鉴定，喜欢戏，文武昆乱不挡，小生、老生、旦角、老旦、丑都能来，教戏，也是教全出，各个角色他一人教。梅兰

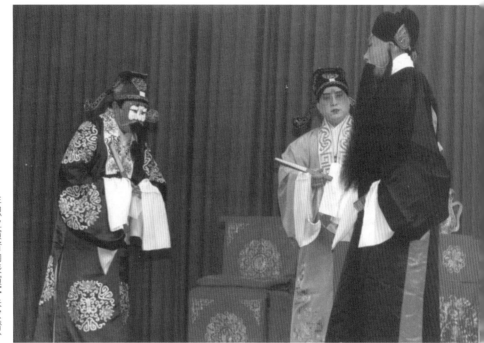

非职业演者的表演：朱家溍、李楯、包立等演《送客》

非职业演者的表演：朱家溍、邵怀民、李楯等演《天官赐福》

芳、尚小云、叶盛兰都向他请教。中华戏校、荣椿社都请他教过戏。

包丹庭原来住在北京什刹海后海边上，后来那房子张伯驹住。张伯驹（1898—1982）我在曲社是见过的。他是民国四公子之一。民国四公子中有三个——溥侗（红豆馆主，1877—1952）、张伯驹、袁克文（1890—1931），都是诗文、字画、文物、戏曲，无所不通。他们演戏，都是梅兰芳、杨小楼、余叔岩、马连良、俞振飞和他们一块唱；会戏，也是各行都会。其中，溥侗"昆乱不挡，六场通透"，生、旦、净、末、丑都能，《群英会》能演周瑜、鲁肃、蒋干、曹操、黄盖，《奇双会》能演赵宠、李桂枝、李奇。1930年，他被清华大学聘为曲学导师，教授昆曲。

最后，再说一下票友下海。

这些人，唱戏本来是玩，后来改做职业演员了。他们一进去，就在数量众多的职业演员中出类拔萃。这也说明非职业演员，在技能上，也可能高于一般职业演员。

新、老"三鼎甲"中和程长庚、谭鑫培并列的张二奎（1814—1864）、孙菊仙（1841—1931），都是票友下海。

一些流派的创始人，像言菊朋（1890—1942）、奚啸伯（1910—1977）、郝寿臣（1886—1961），也都是票友下海。

另外，昆曲，有"俞家唱，徐家做"之说，是说俞粟庐（1847—1930）的唱和徐凌云（1886—1966）的表演，是曲界和职业昆剧演员公认的。他们两人，也都不是职业演员。

四

讲了这样一些人，是为了说明：有些人是"为戏活着的人"，他们之中，非职业的唱戏不为钱，职业的唱戏也不只为钱。他们真正喜爱戏，一辈子全身心地投入。京昆艺术的精华，就是他们创造出来的。

最近，几个比我年轻的人，重新翻译了韦伯的一部重要讲演稿，由三联书店出版——这个讲演的题目，过去译作"以学术为职业"，新译为"科学

作为天职"①。

以"科学作为天职"，不容易。因为，它要求只求真，完全不考虑出名和赚钱；由于一般人难以做到，所以，教授多，真正的学者不多。

除了"以科学作为天职"，还有"以艺术作为天职"。我前面说的这些人，就是难得的"以艺术作为天职"的人。

"以艺术作为天职"，出自爱好，艺术成了生命的组成部分。只求艺术之美。

1. 艺术创作，出自人的本性，与是否"职业"并无必然关系。

2. 高水平、高难度的"技能"首先出自"天才"加"兴趣"，定型后的标准职业训练，反倒是一种双刃剑。

3. 一种艺术门类的巅峰时期，有赖于一些以艺术作为天职的人。

① ［德］马克斯·韦伯等著、李猛编：《科学作为天职：韦伯与我们时代的命运》，生活·读书·新知三联书店，2018年。

"中""西"杂处、
"新""旧"交织的时代

这一节，讲我们可以追述的京昆盛时，是一个什么样的时代？

我要讲的这个时代，从1860年起，到1931年止。

这个人们大多都喜欢听戏、唱戏的时代，正是一个社会转型、多元文化并存的时代。

在这个时代，中国发生了很多变化：

一是国门打开，农村人开始进城谋生。——中国曾有两次打开国门，两次农村人进城。第一次在这个时期。等到第二次"农民工"进城，就已经是一百三十年后，是20世纪80年代末、90年代初的事了。

二是经济高速发展——工业（包括船舶制造、军工、机床）和商业、航运、金融证券，都有很快的发展。商会成立了，企业家群体有了一种自治的精神，他们要做的事，不只在商业领域，包括办戏校，建剧场。

三是二元经济结构形成，乡村建设开始启动，晏阳初、梁漱溟一批人，国内的、国外学成归国的知识分子、专业人员，六百多个学术团体和教育机构，在农村一千多个实验区推进乡村建设运动，教农民怎样科学种田，怎样经营，怎样讲卫生，怎样学文化，怎样自治和怎样移风易俗。

四是现代的中小学教育、大学教育、职业教育，医疗卫生事业和新闻、出版事业，都有了很大的发展。

五是国家政治制度和法律制度向现代转型。

六是多种思潮并存，当时，社会主义、无政府主义、女性主义，都在影

响着中国。

七是社会生活发生改变，人们的生活方式越来越多样化：中餐、西餐都吃，大褂、西装都穿，四合院、小洋楼都住。在休闲娱乐方面，茶馆、戏园子，沙龙、舞会、电影院都有。西洋音乐、美术、戏剧进入中国，有展览，有演出，有教学。新的体育运动也进入中国，打排球、打垒球、打网球、游泳、滑冰、骑自行车，在当时是很时髦的。

这些分属不同时代的——我说的是：分属传统的时代和现代社会的——有不同文化属性的生活方式和行为，由那个时代的人们，或多或少地尝试着，体味着，渐渐地使他们中间许多人的兴趣多样了起来。

早在清末，还留着辫子的王公们就试着穿起了西服。他们还吃"大餐"，就是西餐。梅兰芳是穿西服的，有时候还穿燕尾服。京剧界有名的琴师杨宝忠，除京胡外，拉小提琴也是一绝，不但周围京剧界的人爱听，在教会的唱诗班中，也是出名的一把好手。

当时，北京书香门第的四合院中，室内有线装书，也有外文书；有书画古琴，也有网球拍、钢琴。这，就是那个时代。

具有不同文化属性的器物和生活方式，相容并处，并不一定会彼此排斥。

郑振铎（1898—1958），研究文学史，在文物考古方面造诣也很深；担任过中国科学院考古研究所和文学研究所所长，还担任过文化部副部长。

他在研究中使用的"近代"概念，和今天人们一般的用法不同。

他所说的"近代"，是指明世宗嘉靖元年到民国七年，也就是公元1522年到1918年。

他解释，称这近四百年为"近代"的理由是："文学"（其实涵括了更宽泛的"文化"）是"活的"，是"到现在还并未死灭的"。"在它之后，便是紧接着五四运动以来的"新的文学（文化）。"近代"虽因新文学（新文化）运动的出现而成为过去，但其中有一部分，还不曾消灭了去，它们有的还活泼泼地在现代社会里发生着各种的影响，有的虽成了残蝉的尾声，却

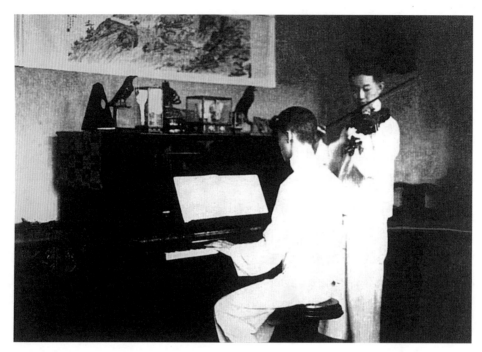

在梅兰芳家中：弹钢琴和拉小提琴

京剧名琴师杨宝忠拉小提琴

仍然有人在苦心孤诣地维持着。

郑振铎进一步说：这种在现代社会里还活动着的近代文学（文化），"它们的呼声，我们现在还能听见；它们的歌唱，我们现在还能欣赏得到；它们描写的社会生活，到现在还活泼泼地如在"。所以这一个时代的文学，"对于我们是格外地显得亲切，显得休戚有关，声气相通的"。

我以为，这里，郑先生说的，就是文化传统，就是非物质文化。

郑先生说：当"现代"于五四运动而始时，人们还是能够感察到"近代"的。"近代"仍部分地"活"在人们的生活中。以上郑先生所说的，见于他的《插图本中国文学史》第四卷。[①]

需要注意的是：今天，我们面对的"现代"，与郑先生所说的"现代"已经完全不一样了。在今天的"现代"，生活在这块土地上的人们，绝大多数已经感察不到郑先生所说的"近代"了，郑先生所说的"近代"已经不是"活的"了。

原因，是出现了文化断裂。在1950年代之前和之后，是两种不同的文化。——人们的认知、思维、表达方式，人们行动的方式，以至于人们的生存方式已与过去不同——不同于郑先生说的"近代"，也不同于郑先生说的"现代"，而是处在了另一个"现代"。

另外，在今天的世界上，一般国家在发展过程中，都经历了一个整齐划一，这就是工业革命的整齐划一，"标准件"嘛。很多传统的东西都丢失了，所以在后来才提出要保护非物质文化遗产。但中国比较特殊，中国经历的是两个整齐划一，一个是工业革命的整齐划一，一个是计划经济体制时期的整齐划一。与传统"彻底决裂"，所以丢失的更多。

有一种说法：在清末，昆剧是被包括京剧、梆子在内的"乱弹"抢了市场，走向衰败的。我不同意这种说法，理由现在不谈，讲到后面会说。

① 参见《插图本中国文学史》。

郑振铎书影

又有一种说法：在近三四十年，京剧是被话剧、电影、音乐、舞蹈抢了市场。这种说法，在20世纪80年代初就出现了，当时叫"戏曲危机"。我不同意这种说法，现在就讲讲我的看法。

"戏曲危机"之说始于1980年代。

1984年，上海市文化局和《解放日报》的调查显示：在一万多人的答卷中，填答自己看京剧的只占13.15%，青年中看京剧的只占9.7%。

从20世纪80年代起，剧团的数量在减少，演出地域在缩小，农村和中小城市基本没有剧团去演出。戏曲观众的数量在减少，观众的年龄明显老化。

1990年，当时的文化部一位副部长在答记者问时说：由于社会、经济的诸多因素影响，和某些错误思潮的冲击，"一些京剧院团人心涣散，队伍松弛，观众流失了"。

怎么看这种现象，有戏剧研究者认为：昆曲早已衰败，京剧的"黄金时代"也已经"成为过去"。给出的解释：首先，"传统戏曲属于古代艺术范

畴，不具备现代艺术的品格"，因此，"伴随封建社会的结束"，京剧必然会"急剧"走向"衰落"。

其次，京剧竞争不过电影、电视剧，以及"流行歌曲、轻音乐、体育竞赛、电视、游戏、摄影等艺术或准艺术"①。

这种解释没有考虑到：在西方，芭蕾舞和古典歌剧分别出现在17世纪的法国和意大利，室内乐产生于16世纪末，交响乐成型于18世纪中，今天，它们都不因时代的改变而衰落。

在东方，日本的歌舞伎诞生于四百年前，至今，一些歌舞伎家族已成为名门，在社会上拥有崇高的地位。

何以中国的昆曲、京剧是另样呢？

几十年来，在中国，总有人要昆曲、京剧改变节奏，跟上时代的拍节，采用新的表现手法，何以没有人对芭蕾舞、古典歌剧、室内乐和交响乐提出这样的要求呢？

再举一个例子，自电视出现，就有人认为电影完了，一定会被电视夺走观众，但事实上，电影业没有垮掉。

艺术的和商业的市场的购买量并不是一成不变的——你的买主多了，我的买主就一定会减少。好的艺术品和好的商品是会使市场增人的。

在历史上，一百年前，京昆的盛时，正是话剧、电影、西洋美术、音乐、舞蹈和各类娱乐项目涌入的时候，它们没有挤占传统的中国戏曲的市场，反而使市场扩大了，人们艺术欣赏和娱乐的品类和样式更多了。

外来的和新进的艺术品类和原有的传统的中国戏曲，相互影响，相互从对方那里吸取营养，使彼此的市场都扩大了。

在上海，还在清末，1907年就有根据美国小说《汤姆叔叔的小屋》改编的京剧《黑奴吁天录》，1908年就有根据法国小说《茶花女》改编的京剧《新茶花》上演。在北方，1927年，尚小云根据古代印度传说编演了《摩登伽女》。后来，张春华又演过《侠盗罗宾汉》。这些，都是曾经出现在京剧

① 孟繁树：《中国戏曲的困惑》，中国戏剧出版社，1988年。

舞台上的外国题材剧目。

电影传入中国后，1905年在北京拍摄的谭鑫培的京剧《定军山》中的片段，被称作是中国电影摄制的开端，1920年，商务印书馆活动影片部拍摄了两部戏曲片：梅兰芳的昆曲《春香闹学》和京剧《天女散花》。第一部有声京剧电影是在1935年公映的《四郎探母》。

唱片和留声机一传入中国就既带来了西洋音乐，又带来了在中国录音、在国外制片、返销中国的京剧、昆曲唱片。以至于在上海最初的商业广告中，唱片，就叫做"戏片"，留声机，就叫做"唱戏机器"。

话剧引入时，李叔同既演话剧，又唱京剧，那时的一些京剧演员，比如周信芳，也演过话剧。电影，更是不少京剧演员都爱看的。

京剧演员中的一些人，接受西方的生活方式，吃西餐、穿西装、看电影、听西洋音乐是常事。

喜欢京剧、昆曲的人，同时喜欢电影，西洋音乐、舞蹈的，同样不在少数。

这，就是一个多元文化并存，而且大致在总体上是同时兴旺的时代。

后来，情况变了。先是连续十多年的战争——从日本入侵，到内战，然后是一种超强力的社会整合，计划经济体制的建立。正像前面说的那样，其他国家只是经历了工业化的整齐划一，而中国经历了工业化和计划经济体制时期的两次整齐划一，原有的生活样式不但从现实中，而且已经从绝大多数人的记忆中消失。以至于到了我们注意到要保护自然遗产、文化遗产和非物质文化遗产时，遗产在哪里，遗产是什么样子和应该怎样去保护，就都成了问题。

我觉得，在国门于一百多年前被打开，再封闭，再打开后，我们今天的一些人对自身、对世界的认识，还不如我们的父辈和祖辈，我们能不能像有人评价陈寅恪的那样"不中、不西，不古、不今"，包容古今中西，做出自己的选择呢？

更多的人，认识清楚，选择得当，整个社会包容开放，多元并存，丰富多彩的景象就可以再次出现，中国文化将会更快融入人类的现代形态。

1. 从1860年到1937年的那个可见的京剧、昆曲的兴盛时期，是一个社会转型、多元文化并存的时期。

2. 郑振铎说：1919年之后，是一个传统文化尚能存活的"现代"，也就是说，是一个传统文化与现代文化都存在的时期。

3. 问题：今天，那种文化多元并存的状况，能够接续和恢复吗？

中国好戏之一
——《浣纱记·寄子》

下面，改一个讲法，讲一出戏。

我常想，如果要给平时不看戏的人看一出戏，看什么呢？我想，就看《浣纱记》中的《寄子》吧。所以，本节就来讲讲《寄子》。

中国戏中，宋的南戏，元的杂剧，有不少剧本保存下来了，像收入《元曲选》《六十种曲》中的那些。但怎么唱，怎么演，就说不清楚了。

中国在唐以后有工尺谱，可以用来为器乐和演唱记谱。又有不同的声腔，明代流行的有昆山腔、弋阳腔、海盐腔、余姚腔，是不同的腔调和唱法。到了明嘉靖年间，魏良辅在已有的南、北曲的各种唱法上，用了十年工夫"转喉押调，度为新声"，改进了"昆山腔"。这就是我们今天说的"昆曲"。它很快地主导了乐坛，影响到全国。先是清曲，后来，又有梁辰鱼依据"昆曲"的规则要求，写了《浣纱记》传奇，使"昆曲"开始演唱于舞台，成了几百年间主导中国戏曲的基础唱法。

《浣纱记》对后来的戏曲影响很大，一是不同的剧种都会改演它的故事，二是它的一些曲牌会直接用在其他剧种的演唱之中。

《浣纱记》共45折，其中一些，至今还在舞台上传唱，比如《寄子》。

这里，需要说一下的是：自明清以后，直至近代，按照剧本——当时叫做传奇——演唱故事的，有两种方式：

一种是清曲，又叫"清工"，由一人或多人演唱，有笛、板等乐器伴奏。一人演唱的，一人同时念、唱剧中各个角色的说白和曲子。多人演唱

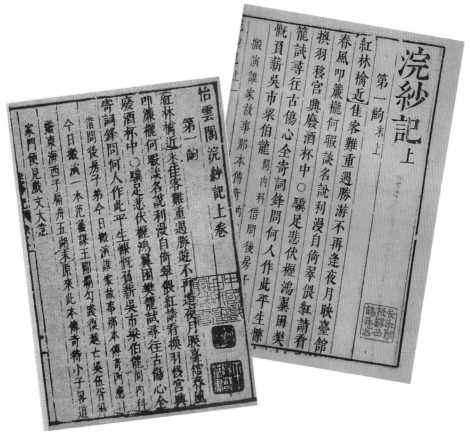

左：明末怡云阁刻本《浣纱记》书影

右：明末毛氏汲古阁刻《绣刻演剧》本《浣纱记》书影

的，分别念、唱剧中不同角色的说白和曲子。演唱者，安坐清唱，没有动作。清曲的演唱，是有很多规矩的。

另一种，是彩唱，又叫"戏工"，要有戏台。就是在厅堂之中，也要划出一定的演唱区域，演唱者分别饰演剧中的各个角色，要化妆，要有动作、表演。

《浣纱记》是第一部在戏台上演唱的昆剧。写春秋时吴、越两国争战的故事。

这部戏有两条线索：一条写国与国之间的军事、政治博弈，涉及策略、权谋、仕隐、忠奸的多重纠葛。一条写爱情，写范蠡与西施的故事，他们相爱，为了国家，一个舍身去迷惑吴王，一个为国事奔走，后来，功成身退，泛湖而去，隐居了起来。

这段故事，在中国古代的文献典籍中，有着很重的笔墨——其中，与国家政事相关的，只在《史记》就有《吴太伯世家》《越王勾践世家》《伍子胥列传》三篇。至于说到西施的，有《墨子》《孟子》《庄子》，说到"勾践索美女以献吴王"的，有《舆地志》《十道志》《嘉泰会稽志》。另外，东汉时，还有《越绝书》和《吴越春秋》，也都写到范蠡与西施。唐人的诗文中，写到这些的，也不少。

《浣纱记》的《寄子》恰恰是从一个侧面写政治斗争中的悲剧。写吴国的相国伍子胥为了尽忠吴国与幼子生离死别的故事。

讲《寄子》，会联系到与伍子胥相关的许多故事。

——原本世代在楚国为官的伍子胥，因楚王"父纳子妻"，不纳忠言，反而杀死了他的父亲、兄长及全家，因此逃亡在外，被追杀，至病倒、乞食，后来到了吴国。

——吴王寿梦认为自己的四个儿子中，老四季札最好，约定王位"兄终弟及"，老大、老二、老三都死了以后，季札却跑了。老三的儿子王僚作了吴王。

老大的儿子认为，季札既不接受王位，应由他来继承。

伍子胥帮助了他，派专诸刺死了王僚，老大的儿子当上了吴王，就是吴王阖庐。后来，吴王帮助伍子胥发兵伐楚，这时，楚王已死，伍子胥把楚王的尸身从墓中掘出，打了三百鞭子。

——伍子胥报父仇，要灭掉楚国，伍子胥的朋友申包胥要恢复楚国，跑到秦国哭了七天七夜，终于使秦王发兵，恢复了楚国。

——在吴国和越国的一次战争中，吴王阖庐受伤，不治而亡，伍子胥又辅佐阖庐的儿子夫差作了吴王，进攻越国，越王勾践战败，求和，甘愿与夫差为奴。伍子胥主张杀掉越王，越国贿赂了吴国太宰伯嚭，伯嚭说服夫差

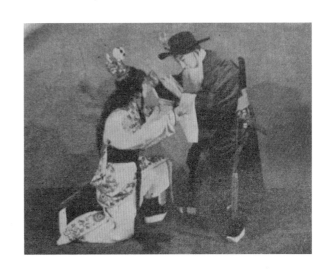

《寄子》旧照

不杀越王。后来，越王卧薪尝胆，力图复国。伍子胥一再提醒夫差要防备越国，而伯嚭却不断地在夫差面前说伍子胥的坏话，终于伍子胥被逼自杀了。后来，越国果然战胜了吴国，夫差也就自杀了。

伍子胥经历过全家被杀，自己死里逃生，又历尽磨难，终于报仇；辅佐两代吴王，西破彊楚，北威齐晋，南服越人，使吴国成了一时的霸主。最后，忠不必用，贤不必以，死于谗言之下。

看《寄子》，如果能够知道伍子胥的这番经历，体味到他内心的那种终生无法去除的惨痛，理解他生性刚烈，而又能忍辱负重，含辛茹苦。他有仇必报，而又感恩吴王，尽忠国事，命运使之为无尽的幽怨缠绕，你就可以知道司马迁所说的"怨毒之于人甚矣哉"和"非烈丈夫孰能致此"了。

看昆剧《寄子》如是。看京剧《战樊城》《长亭会》《文昭关》《浣纱记》《鱼肠剑》，这些演说伍子胥故事的戏，都是如此。

《寄子》这出戏，好听，好看。

全戏只一场，四个人物：伍子胥、伍子、鲍牧和院子。

后面我会比较详细地讲到中国戏的时空处理、上下场和舞台布局。这些，在《寄子》中也有所体现。《寄子》这出戏和一般中国的传统戏曲一样，舞台是空白的，只在台中的后部安放桌椅。

伍子胥和伍子上场，是在从吴国到齐国去的路途之中。伍子胥和伍子先唱一支【意难忘】，后念【庆春宫】——【意难忘】是曲牌，【庆春宫】是词牌。这首【庆春宫】用的原是宋代周邦彦的词，只是略改了几字。中国明清传奇中用前人的诗词，是很常见的。

伍子胥和伍子唱的第一支曲子【意难忘】在内容上相当于这折戏的一个"总述"，或是"赞"。

"赞"在古典小说和曲艺中都有。其实，看看《史记》就知道，在每一个"列传"后面都有"索隐述赞"，来概述行略、评价人物。

《寄子》中的【意难忘】是由伍子胥先唱四句："岁月驱驰，叹终身

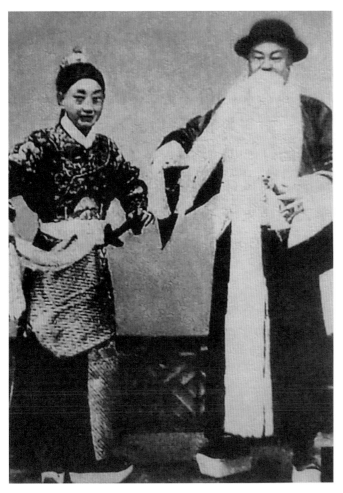

《浣纱记·寄子》剧照：程耦卿饰演伍子胥，周凤林饰演伍子

以《浣纱记·寄子》为主题的清代泥塑

未了，志转灰颓。丹心空报主，白首坐抛儿。"然后伍子唱："前路去竟投谁？"伍子胥唱："咫尺到东齐。"伍子再唱："望故乡云山万叠，目断慈帏。"

从唱词和曲调中，我们可以体味到伍子胥的冷峻与决绝。

【庆春宫】是两人分念。伍子先念："云接平岗，山围旷野，路迥渐入齐城"，伍子胥接念："衰柳啼鸦，金风驱雁，动人一片秋声"。伍子再念："倦途休驾，淡烟里，微茫见星"，伍子胥念："家乡何处，死别生离，说甚恩情"。

然后，伍子胥和伍子对白，讲述了伍家的遭遇：吴国的先王替伍家报了仇，而现在的吴王又听信谗言，致使国家面临危难，伍子胥决意死谏，以报国恩，为留下伍氏后代血脉，准备把伍子寄养在自己的结义兄弟齐国大夫鲍牧家中。

接下来是戏中的主要唱段【胜如花】，述说人物的情怀——古道，荒野，黄叶飘零，人生聚散。

【胜如花】先由伍子胥唱："清秋路，黄叶飞"，然后由两人同唱："为甚登山涉水"。然后是一人一句，伍子唱："只因他义属君臣"，伍子胥唱："反教人分开父子"；伍子唱："又未知何日欢会"，伍子胥唱："料团圆今生已稀"；伍子唱："要重逢他年怎期"，伍子胥唱："浪打东西，似浮萍无蒂"；伍子唱："禁不住数行珠泪"，伍子胥唱："羡双双旅雁南归"。

接下来是伍子唱："我年还幼，发覆眉，膝下承颜有几。初还望落叶归根，谁道做浮花浪蕊。哎呀，爹爹呀，何日报双亲恩义。"

最后是伍子胥重复前面的唱词："料团圆今生已稀，要重逢他年怎期。浪打东西，似浮萍无蒂，禁不住数行珠泪，羡双双旅雁南归。"

舞台上，空无一物，悲凉凄婉的唱腔和一老一小的长途行走，伍子的恸哭流涕，伍子胥的按剑叹息，把国家争战和政争背景下的父子分离表现得淋漓尽致。

到了鲍牧的家中，伍子胥把自己的儿子托付给朋友，伍子胥、伍子、鲍

李楯、包莹演《寄子》

李楯、顾预演《寄子》

牧都沉浸在生死离别之中，夹杂着唱与念，三人都处于情不自禁的状态下。这出戏在刻画人物上极为精细。鲍牧要安抚伍子胥父子，说："待等国家安逸了，就领令郎回去"，伍子胥却说："贤弟，你说那里话来，愚兄此去呵——料孤臣定做沟渠鬼"，极其冷峻地说出自己必死无疑。

面对儿子说自己"好绝情也"，伍子胥说："非是为父的无情，我此番回去，报国杀身……也是没奈何"。

及至伍子胥毅然离去，又被鲍牧唤回，看到儿子晕倒在地时，在几次呼唤儿子苏醒之间，对鲍牧说："贤弟，小儿在此，全仗，全、全、全仗"，鲍牧回答："哥哥放心"。那种感人至深的情状，每每弥漫于舞台上下，使演者和观者都动心。

我极少登台演戏，但《寄子》却曾演过几次。朱家溍、宋丹菊演《寄子》时，我曾经为他们配演过鲍牧。我演《寄子》，包莹、王纪英和顾预先后演过伍子。

我的《寄子》，曲子是周铨庵老师给拍的，踏戏，是郑传鉴先生，后来，朱家溍、茹绍荃也说过，他们都是郑传鉴的路子。

关于《寄子》这出戏的表演，徐凌云先生在《昆剧表演一得》中有很详细的记述。

另外，今天能见到的《寄子》视频，有朱家溍、宋丹菊的，计镇华、谷好好的，王继南、石小梅的，张世铮、唐蕴兰的。

另外，还有姚继焜、宋泮萍的一段素身演唱《寄子》的视频，也很不错。

至于音频，我存有北京曲社周铨庵和朱复的一份和范崇实、王颂椒、项远村的一份。

戏，何以"中国"？

　　中国戏内蕴着一种中国传统文化中人特有的认知、思维、记忆、表达和交流、互动的方式。这一点，可以通过与我们今日所见受外部影响的戏剧（舞台剧、影视剧、"新京、昆"）比较看出："分场法"与"分幕法"表现了二者对时间、空间的不同感知和处理；"比""兴"与"模拟"表现了二者不同的表达样式和创作路数；"台词"（剧本的重要部分）是否是"剧中人"所说、所想（所谓的"内心独白"），表现了二者有不同的述说主体，而"唱戏的""场面上的"和"听戏的"之间的多重互动与由导演统率的"工业化制作"，则表现了二者不同的建构方式。

中国戏的特质：与受外部影响的戏剧比较

这一讲我要讲以京剧、昆曲为代表的传统的中国戏曲，与受外部影响、在近几十年中居主流的戏剧——包括舞台剧，如话剧、歌剧、影视剧，以及，新"京""昆"——有什么不同。

在讲之前，有两点是需要事先说明的：第一，为什么说"受外部影响的，居主流的戏剧"，而不说"西方戏剧"？——因为，包括"西方戏剧"在内的各个国家、各个历史时期的戏剧，实际上是多样的，不只是一种样式。

第二，从这一讲起，我带你一起来认识和你原来印象中大不相同的中国传统戏曲。由于戏是要听、要看的，而我没有办法使你听到、看到，所以只能通过语言去讲述，通过比较的方法，使你尽可能地了解它。

其实，不管是面对什么，要了解它，认识它，比较、归类和区分、辨析的方法，都是非常重要的。

有一种近乎权威的说法，说京剧、昆曲，或中国传统戏曲的基本特征，就在五性——综合性、歌舞性、写意性、虚拟性和程式性。

我不同意这种说法。

首先说"综合性"，所有的戏剧——包括舞台剧和影视剧都是"综合艺术"。

再说"歌舞性"，在舞台上，"歌"或"歌舞"，都不是传统中国戏曲所独有的，歌剧或歌舞剧的存在，就说明了这一点。

在影视剧中，有音乐片，如《音乐之声》，另外，印度电影中一般也常

有大量的歌舞。

再说"写意性"，"写意"，像是相对"写实"。在汉语中，"写意"更多的是用于表示国画的一种技法，相对的是"工笔"。"写意"不能算是中国传统戏曲的基本特征，在传统戏曲的表现手法中，并不排斥"写实"。

中国传统戏曲区别于受外部影响的戏剧的特质在"兴发感动"，而不在"写意"，在后面我会详细讲。

再说"虚拟性"，什么是"虚拟"？看看陈佩斯在小品中"吃馄饨""吃面"，就知道了。我们看"蒙古舞"和"鸟叔"的"骑马"动作，那就是一种"虚拟"的表演手法。再对比京剧、昆剧中的"趟马"，就知道中国传统戏曲的"做"——我们也可以暂且把它叫做"表演"——不是"虚拟"了。

"虚拟"要让人看着"像"，而"趟马"中的每一个"四击头"和"圆场"，在不懂戏的人看，一点儿也不像是在"骑马"。让一个从来没有看过中国戏的人看陈佩斯"吃面"、"鸟叔"骑马，他可能看得出来，而京剧"趟马"，在他看来可能完全不知道是在干什么。

最后，"程式性"，这个问题比较复杂。

用于中国戏曲的"程式"，第一，不是汉语言中"程式"的本意。第二，不是中国传统戏曲的自有语汇。它是用另一种文化中的概念来解释中国传统文化中的戏曲的一个特用语汇。

于是，问题就来了：

如果说"程式"在汉语中的本意是"法式""准则"的意思，为什么只把它用于戏曲，而不把它用戏剧？

——因为，如果依照权威戏剧理论的说法，"表演程式"只是在舞台上的"生活动作的规范化"，那么，它是完全可以用于话剧和影视剧的。

——同样，依照权威戏剧理论的说法，"程式"是"生活动作的舞蹈化"，那么，它是完全可以用于舞剧或歌舞剧的。

比如说，影视剧镜头的"推""拉""摇"，从来不会有人说"镜头从全景推到近景，再推向特写"是"程式"，也没有人把芭蕾舞的"一位

脚""二位脚""擦地""击打""划圈"叫做"程式"。

一种戏剧理论把"程式"专用于戏曲，而且把它叫做"程式化"，说它是戏曲的"主要艺术特征"，隐含着的意思就是：戏曲表演是不符合传统戏剧理论所主张的"模仿"和"再现生活"的美学原则的，戏曲表演"脱离生活"，是有一种"固定的或基本固定的格式"的，是公式化和概念化的。

我们需要注意的是：几十年来，在权威戏剧理论大讲"程式化"是戏曲的"主要艺术特征"时，旧有戏曲界中人——唱京剧的，唱昆曲的，处于一种"失语"状态。

或者，我们可以说，七八十年前，在一个多元文化并存的时期，传统的戏曲与受外部影响的戏剧，各自的特质是什么？不是一个除专门理论研究外人们必须考虑、必须回答的问题。但现在是问题了，需要回答了。

需要用戏曲和戏剧各自的语言去表述，需要有两种语言之间的对话；需要有不同文化之间的对等交流。

我认为，中国传统戏曲与受外部影响的戏剧最根本的不同在三个方面。

第一，是对"时间"和"空间"的不同认知和处理。

从表面看，传统的中国戏曲的舞台是"空"的，尽管它可以摆放"一桌两椅"，或更多的桌椅，尽管在一百多年前，在台的中间靠后的地方，还坐着鼓佬、琴师、笛师，也就是现在的"乐队"；但在懂中国戏的人看来，台上什么都没有——没有时间，不知何年何月；没有地点，不知室内室外、空中陆地，更没有南北东西。

而受外部影响的戏剧，比如话剧《茶馆》第一幕的时间是在清末，地点就是在裕泰大茶馆里，第二幕和第三幕的时间分别是在北洋政府时期和抗战胜利后，地点也都是在裕泰大茶馆。话剧《雷雨》的第一幕、第二幕和第四幕都是在周家的客厅，第三幕是在鲁家。时间则是第一幕在一天的早晨，第二幕是在当天的下午，第三幕是在当天晚上十点多，第四幕是在第二天凌

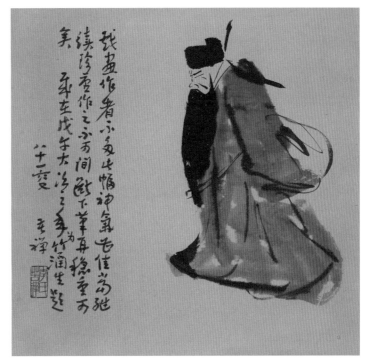

李竹涵戏画

我们在书中给出了过去的宫廷戏画和民间戏画（年画），我们知道在一段时间内关良的戏画有很大影响（有画册可见），这里，再给出李竹涵的戏画（有画家李苦禅的题字），可见戏在人们生活中的影响和人们对戏的热爱。

晨的两点钟。直接从外部传入的芭蕾舞剧《天鹅湖》分四幕：第一幕的地点在城堡的庭院中，第二幕在湖边，第三幕在城堡的舞厅中，第四幕也是在湖边。时间依次递进。

我们再来看电影和电视剧，绝大多数镜头都有明确的时间、地点，即使是一些用来象征、隐喻或连接的镜头，如天空、雨雪雷电、花鸟树木，也都是具体的景象；空白镜头的使用，是极其个别的，也是短暂的，对一般观众来说，是可以一带而过的。

中国传统戏曲中的时空处理，在深层次上是基于一种中国传统文化中人的生命经验，一种中国传统文化中人对时间、空间的感知，包括对自己与时间、空间的关系的感知与表达。

"前不见古人，后不见来者"，有确定的时间和具象的地点吗？"行到

水穷处，坐看云起时"的具体"时""空"在哪儿呢？"意在云俱迟"，时间是可以随着意念放慢的。

再来看中国画——花、鸟、鱼、虫和人物，都是可以存在于空白之中的，这与西洋画中的人物写生略去背景是不同的，略去的背景，只是"略去"而已；而"空白"是"无"，是根本就没有。中国画中的山水更是只在一张白纸上的。渠敬东在北大讲山水画时就指出：中国传统的山水画"没有焦点透视，不是一种写生、纪实，而是一种审视，是一种经历之后的展现"。它的意蕴是没有边界的，它是士人的内心世界。

这种基于中国传统文化中人对时空的认知、对时空与自己的关系的认知的艺术表达，是中国传统戏曲与受外部影响戏剧的主要区别。"分场法"和"分幕法"的不同即由此而来。这一点，早在1956年，阿甲在论及"戏曲舞台的表现方法"时就讲过了，只不过他的讲法还明显地带有那个时代的局限。

第二，是"呈现"与"展现"的不同。

西方传统戏剧理论尊亚里士多德的《诗学》为经典，主张"模仿"和"再现生活"是戏剧的核心。由此，中国受外部影响的现实主义戏剧一般都要求"像"——像"生活"，像"来源于生活"。所以，要"深入现实"，要"体验生活"。

传统的中国戏曲历史虽然不长，但却承接了自诗而后诗、词、曲、剧一脉相承的一种认知、记忆、表达方式，这就是"兴发感动"。有感于心，要表达、讲述的，首先是自己的感悟与情怀。

"兴发感动"的"兴"，就是《周礼》《毛诗正义》中"赋比兴"的"兴"。

"赋比兴"，都是建立在"兴发感动"之上的。叶嘉莹[①]认为：与国外的诗和文学作品比较，"兴发感动"是中国古典诗歌的主要特质，是中国传统文化中特有的艺术表现手法。

① 叶嘉莹（1924—），毕业于辅仁大学国文系，曾任台湾大学教授，美国哈佛大学、密歇根州立大学及哥伦比亚大学客座教授，加拿大不列颠哥伦比亚大学终身教授，现任南开大学中华古典文化研究所所长，2012年受聘为中央文史研究馆馆员。

由此，王元化①认为：一种艺术重在模仿自然、模仿一种现实或现实应有的情状，是"模仿说"；一种艺术重在比兴之义，是"比兴说"。

"模仿说"以物为主，而心必须服从于物——对戏剧而言，则要求演员"体验"，要"像"被饰演的角色。

"比兴说"重想象——对戏曲而言，则更在于唱戏的或写剧本的自己想借"戏"或戏中人书写、表达什么。

因此，就表达的样式而言，中国传统戏曲是"呈现"——呈现自己基于生命经验的兴发感动（故事甚至是不重要的），呈现出的样式——声音、人物与环境的静与动，是现实生活中没有的。

受外部影响的戏剧是"展现"——展现"现实"中应有的，或经"艺术加工"后的人物、故事、景象。展现的人物的言、行，景物的形态，要"像"，即使是梦境、阴曹地府、外星人，也要"像"。

这种"比兴感发的呈现"（更多地基于情绪）和"模仿的展现"（即使寓意了思想），在表达样式上是有很大区别的。

第三，"遵循习惯（规矩）的互动"与"依程序（工艺）制作"的不同。

受外部影响的戏剧的演者与观者的关系是"演员演"与"观众看"的关系。这在影视剧表现得更明显。而中国传统戏曲的演者与观者的关系是一种互动的关系。

进一步说，受外部影响的戏剧，文学剧本所呈现的当然是作者的思想情感表达了。文学剧本是可以独立存在的。而演出剧本（如电影的分镜头剧本）则体现了导演的意志，演员、美工、音乐、效果、道具，以至于摄影或摄像，所要体现的都是导演的意志。

而中国传统文化中的戏曲不是这样。没有导演，唱戏的和唱戏的之间，是一种互动关系，即使是在头路和底包——也就是"主演"和"群众演员"之间，也是如此；唱戏的和场面上的，也是一种互动关系。所谓"台上

① 王元化（1920—2008），思想家，文艺理论家，曾任国务院学位委员会第一、二届学科评议组成员、上海市委宣传部部长、上海社会科学院学术委员会委员。此处及以下各讲中所引王元化说，多出自王元化《京剧与传统文化》一文。

见"，讲的就是这个。

更为重要的是：唱戏的和听戏的之间，同样是一种互动的关系。王元化讲得好：在中国戏中，唱戏的和听戏的各有两个"自我"。唱戏的"第一自我"是唱戏的自己，"第二自我"是唱戏的所饰演的角色。

听戏的（观者）的"第一自我"是听戏的自己，"第二自我"是听戏的人投入戏中的场景，进入剧中人的境界。

在受外部影响的戏剧演出时，要求演员进入"角色"（或"沉没""没入"角色），观众就是看戏，只能被感动。

在中国传统戏曲演出时，听戏的"并没有将自我融解到角色里，他们自始至终都保持着作为观众的自我的独立自在性。……他们也被角色的喜怒哀乐所感染，但同时他们并不丧失观众所具有的观赏性格"——王元化讲，中国戏的观众看悲剧能叫好，就是这个道理。

也就是说，演者与观者界划分明，一施一受；演者与观者互动，演者、观者都清楚地保留了"自我"：这是受外部影响的戏剧与中国传统戏曲的又一不同。

总结

中国传统戏曲和受外部影响戏剧的根本区别，不在于中国传统戏曲具有综合性、歌舞性、写意性、虚拟性和程式性，而在于：

1. 由"分场法"和"分幕法"的不同，表现出二者对时间、空间的不同的感知和处理；

2. 由"比""兴"和"模拟"的不同，表现出二者不同的表达样式和创作路数；

3. 由"'唱戏的''场面上的'和'听戏的'之间的多重互动"和"由导演统率的'工业化制作'"，表现出的二者不同的建构方式。

从下一节起，我会进一步从这三个方面为大家细细解说。

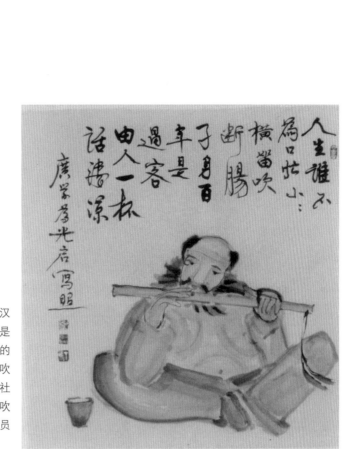

传统的中国戏基于传统汉
文化中人的"感发"，是
一种传统汉文化中人的
"陶写之具"。《小崇吹
笛图》为昆曲社已故社
员李广学所作，图中吹
笛者为昆曲社已故社员
崇光起

准备上场前：中国戏演者
的两个"自我"——剧中
人与演者同时存在

戏台子

上一节简单地讲了中国传统戏曲与受外部影响戏剧三个最根本的不同，下面展开来说。

这次先讲戏台和戏台上时空处理的不同。

今天，我们可以看到的中国戏曲的戏台有两种：一种是老戏台，比如北京的湖广会馆和恭王府戏台那种。另一种是新式剧场，比如现在北京的长安大戏院、梅兰芳大戏院。

旧式的戏台子是四方形的。当你站在台上，面对前方观众时，你的背后有一面墙，墙的两头靠边的地方各有一个门——这就是上场门和下场门。在这个方形的台上，除了你背后的墙外，你前面和左右两边都没有遮拦，也就是说，除你背后外，三面都可以有观众。

新式的剧场，台的表演场地是长方形的，台前对观众的一面是弧形的，在它的前面是乐池。当你站在台上，面对观众时，你的背后是一面墙，或是一道大幕，表演场地的两侧，各有一两道侧幕。侧幕在这里就作为上场门和下场门用。侧幕再向外，也是墙。观众只在舞台的前方，舞台的两侧和后面都有墙。面对观众的一面，就是所谓的"第四堵墙"。受外部影响的戏剧强调台上的表演就像是生活中真实的情景一样，只不过是打开了"第四堵墙"，以使观众可以看见而已。

新式的剧场在这"第四堵墙"的地方装有大幕，演出时打开。演出结束时，关闭。大幕以里，与侧幕相连的地方，有二道幕。二道幕，一般在演出中需要更换桌椅或布景的时候关闭。

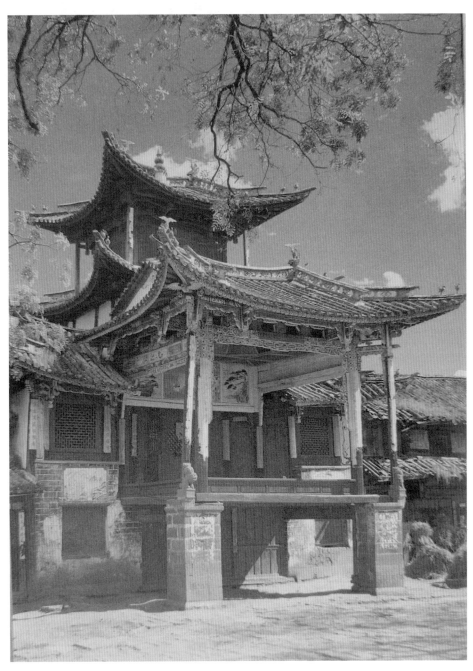

浙江温州花坦戏台

京西琉璃河村关帝庙乐楼（1931年摄）

延庆东红寺泰山庙戏楼

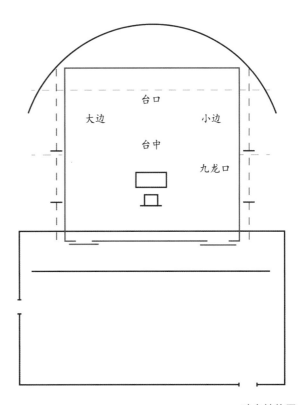

戏台结构图

新剧场的舞台

二

中国传统戏曲不同于受外部影响戏剧的时空处理，非常重要的一个方面，就体现在戏台上。

戏台上一片空白，没有什么可以让人看出空间和时间的东西。看不出空间，就没有具象的布景。有一种说法，中国传统戏曲的戏台子上没有布景，只设一桌两椅，是"因陋就简"，我不同意这种说法。

首先，中国历史上的表演，是可以有布景的。

我们看，颐和园建于1891年的德和园大戏楼，高21米，舞台分上中下三层，每层之间，有天井通连，有绞车，可以在表演中升降。底层台板的下面，还有水井、水池。台上不但可以设置景物，还可以让真水在台上涌出。

民间演戏，一百年前，昆剧演灯彩戏，有布景。京剧演连台本戏，有布景，还运用声、光、电，在台上显现出各种不同的景象和效果。这些，在上海、北京，都曾风行一时。

但同样是在宫廷，一般的昆剧、京剧，即使是在三层的大戏楼演出，也是只用一层，不用布景。

同样是在一百年前的上海、北京，一般的昆剧、京剧，也都不用布景。

不是没有能力。用布景，还是不用布景，是两种不同的艺术表现手法。

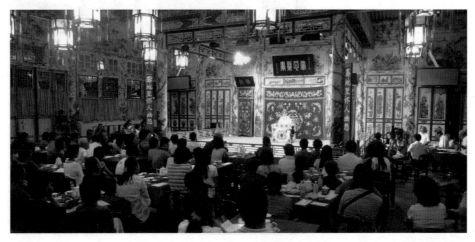

北京恭王府戏台

传统中国戏曲的主流，是不用布景的。

不用布景，是中国传统文化中人基于对时空的认知和对时空与自己的关系的认知的表达所需要的。

反映在戏台的时空建构上：第一，场上一片空白。

场上虽然设有桌椅——过去，还有人，有乐队坐在桌椅后边。但在听戏的人看来，什么都没有——刘曾复（1914—2012）说：懂戏的人知道看什么，不看什么：只看演员唱戏，不看"捡场"的人上来搬动桌椅。

第二，在中国戏的舞台上，演员妆扮好了，从上场门走出来，时间和地点也就带出来了，演员从下场门下去，时间和地点也就被带走了。有时，即使演员在场上，时间和空间也可以暂时消失。

第三，在中国戏的舞台上，时间可以放慢，也可以加速；空间可以伸延，也可以缩减。

最简单的例子，是相声《兵发云南》，说在戏台上，比如说在北京，台上站着四个龙套，代表千军万马，中间站着剧中人，是军中主帅，下命令"兵发云南"，于是，四个龙套就在台上转了一圈，不走了，扮演主帅的就问："前道为何不行？"龙套回答"已到云南"。几千里路，就算到了。

现在新式剧场的舞台，从台的右边到左边，最长的，不过20米，短一些的，12米，8米。如果是话剧，在最大的台上，演军队出发，在台上能列队的，不过几十人，多了站不下。"出发"走下台，也就十几米。列队穿场而过，从右边侧幕走出来，再从左边侧幕走进去，也就走了20米。即使用转台，队伍不断走过，也只能表现很短的一段行军。

而对中国传统戏曲而言，就不同了。戏台的空间，就像是山水画的画面和古诗词中的诗句一样。

画，由于没有焦点透视，展现的空间，是任何广角镜头都无法收入的。

诗，更是由着人的思绪，纵横驰骋（《木兰辞》：……且辞爷娘去，暮宿黄河边，……且辞黄河去，暮至黑山头）。

所以，话剧一幕戏只能演行军途中的一个很小的空间和有限的时段，电影的一个个镜头也只能展现行军途中一个个的场景和时段，只有中国戏能表现行军的全部景象：几千里路，两三个月（《木兰辞》：万里赴戎机，关山度若飞）。

戏台空间，对京剧、昆剧来说，所代表的场域，是可以伸展的。几十平米的台面，横向可演绎数千、数万平方千米上的故事，纵向，可以上天入地。

这正像同样出自中国传统文化中人的画，可以是"万里长江图"；诗，可以"即从巴峡穿巫峡，便下襄阳向洛阳"。

京剧《洛神》的第一场，演曹子建从洛阳启程，一路到了洛川。从他的唱词中就表现出了他"背伊阙"，"越轘辕"，"经通谷"，"践景山"，"税蘅皋"，"秣芝田"，直到日落时，在自己的前面，"已是洛川"了。

对京剧、昆剧而言，戏台那么块地方是可以被剧中的不同场景重叠使用，也可以被剧中的不同场景分割使用的。

话剧的行路只能是走在"一条路"上，京剧、昆剧的行路可以走圆场，还可以走三插花、龙摆尾、太极图、扯四门、十字靠，舞台的空间，就被扩展开了。

话剧舞台的一幕戏，场景是什么，就是什么。昆剧《牡丹亭·惊梦》的舞台，既是闺房，又是花园，又是神仙的所在。

当睡魔神的空间出现时，闺房的空间也同时存在；当梦中的空间出现时，作为闺房空间的桌椅仍在；当花神的空间出现时，闺房的桌椅还在那儿；当杜丽娘从梦中回到闺房的空间时，杜母的另一个空间也就出现了。

京剧《狮子楼》第二场，先是街头，王婆遇武松，后是武松去何九叔家，再是武松请何九叔代请街邻，何九叔依次请张大公、郓哥同去武大家，武松问明情由，杀死潘金莲。——于是，台上先是街头，后是何九叔家，再是路途中、张大公家、路途中、郓哥家、路途中、武大家。一场戏，先后换了八个地方。

《战宛城》，曹操发兵，先是诸将起霸，曹操在大帐内传令，在大帐外

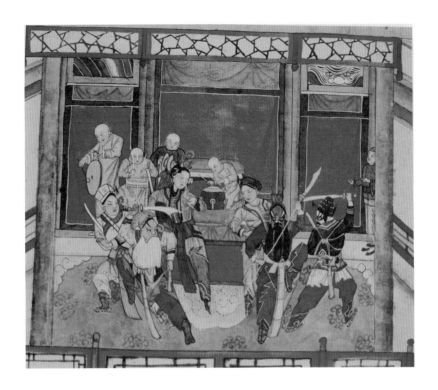

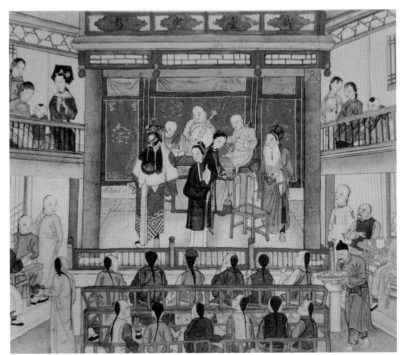

旧剧戏台

上马，起兵，军行在田野之中，向着宛城方向的二百里路的不同地段上，情景变换，气势恢宏，大有《诗经》中"萧萧马鸣，悠悠旆旌"的味道。直到斑鸠从田间飞起，惊了曹操的马，曹操割发代首，大军又继续前行，到了清水，曹操下令向宛城发起进攻。一场戏，也是换了八九个场景。

同一个台上，同时被分割成几个场景的，有昆剧《刺梁》。邬飞霞刺死梁冀后，与相士万家春和梁府中的其他歌姬、家人一起出逃，在同一个舞台上，逃跑的人们各自不断改变着自己行走的线路。从舞台的中心，分移出不同的方位，原来一起逃跑的人们，分去了不同的地方，最后，台上只剩下了邬飞霞和万家春。

京剧《长坂坡》和昆剧《嫁妹》，都把舞台分割成两个部分：《长坂坡》的桌上是山上，桌下是山下的战场。《嫁妹》的桌上是鬼神所在的空中，桌下是人世间。

在京剧《二堂舍子》《搜府盘关》和《战太平》中，台上的空间原本设定的是宅院之内，而当在宅院内的人往里一归时，台前的空间就成了宅院之外了，来抓人的校尉和敌方的军队包抄而过。两个场景同时呈现在观众面前，加重了戏中的紧张气氛。

中国传统戏曲的舞台上，空间不但可以变换，可以分割，还可能出现一种"没有具象的空间"的境像。

比如像"起霸""耍下场"，它是把人物从实在的时空中抽离出来，着意描写、刻画。"走边"像是行路，实际上"路"是虚的，刻画人物、塑造形象才是目的——这些，都相当于说书或说唱中的"赞"。

一些戏的引子、定场诗，也是这样。《击鼓骂曹》中的引子"天宽地阔，论机谋，智广才多"，定场诗"口似悬河语似流，全凭舌战运机谋。男儿若得擎天手，自然谈笑觅封侯"，时间、空间在哪里呢？有人说是在祢衡家里。话剧如果演祢衡在家里说这些话，祢衡就绝对是个"半疯"，神经不正常——因为这话出自祢衡口，却不是祢衡说的，是"说书人"对祢衡这个人的评论。

——戏台上可以没有具体的空间，由此也就可以没有时间，就像是国

画的"有鱼无水""有马无景"一样，是中国传统文化中特有的艺术表达方式。

讲到时间，话剧、电影只能是有选择地展现一个故事叙事时间跨度中的部分时段，因为当一个故事的叙事时间跨度超过两三个小时的时候，话剧和电影就难以展现全时段。

京剧、昆剧对时间的处理，不但可"放慢""加快"，还可以"停滞"或"略过"。用"有话则长，无话则短"的表述方式，不断地改变舞台上时间的速度，去呈现故事的全时段。

时间"加快"在前面的例子中已经说过。这里主要说说时间"放慢"：

《武家坡》中使薛平贵"站得两腿酸"的，不是"大嫂传话太迟慢"，而是旦角唱了导板唱慢板，把"时间"拖住了。

同样，《起解》里苏三辞别狱神也不会有那么长时间，也是慢板把时间放慢了。《逍遥津》的藏"衣带诏"，也是如此。

还有一种情况，空间是不确定的，因而时间也变得恍惚了起来。

昆剧《惨睹》中的"收拾起大地山河一担装……历尽了渺渺程途，漠漠平林，垒垒高山，滚滚长江"，《闻铃》中的"万里巡行，多少凄凉途路情""袅袅旗旌，背残日，风摇影。匹马崎岖怎暂停""只见黄埃散漫天昏暝，哀猿断肠，听子规叫血，教人怕听"，以及京剧《武家坡》中的"一马离了西凉界"，是很长的路上都如此？还是站在一个具体的地方，在想、在述说一路上的景象和心境呢？

最后，说一下戏曲舞台上的"一桌两椅"，只是概略的说法，实际上可以有很多的桌椅，有不下几十种摆放的方式，代表着不同的物件。人坐在椅上，在桌上写字的，是桌椅；人坐在椅上，胳膊肘支在桌上，再用拳头支着头睡觉的，是床；桌子的两边各放一把椅子，人从上走过的，是桥。一般人站在桌上，桌子可以是山，神仙站在桌上，桌子上就成了空中了。

一张桌子，是山。而要表现一个人武艺高强，能蹿房越脊，在台上摞起三张桌子，这人上去，再翻跟头下来，这三张桌子之上就是房顶了。房顶比山还高。

左：北京故宫畅音阁大戏楼
右：中国戏中常见的"一桌两椅"

除了桌椅外，还有大、小帐子，有《碰碑》中的石碑，《御碑亭》中的亭子，《空城计》《战冀州》的城片子。这些，不叫"布景"，叫"切末"。

遇有战争中有火攻的，比如像《赤壁鏖兵》中的《火烧战船》，或有神仙、妖怪出现，还会由检场的"撒火彩"。

这些，都与戏剧中的写实不同，是一种象征。

另外，在这个台子上，给出了与现实生活，或说是与现实主义的艺术表现手法不同的声音和画面。

我上初中时，一次，一个同学在历史课上举手问老师：古代人说话是像戏台上那样吗？老师一时愣住了，不知怎么回答。

我们知道，当然不是。没有一个时代的人用的是戏曲中的语言，没有一个时代的人的语音是像京剧、昆剧中的韵白那样的，京剧、昆剧韵白的语音也不是一种方音，京剧、昆剧台上的管乐、弦乐、打击乐的声音更是实际生活没有的。

京剧、昆剧的面部化妆，与现实生活中人的面貌距离太大，特别是花脸，没有人是那个样子。京剧、昆剧的穿戴，也就是服装，严格地讲，不是任何一个朝代的服装。

戏曲的一套服装，用戏界的话说，叫做"行头"，不但适用于自周秦至明清的历朝历代，还适用于外族人、外国人和神仙鬼怪。

我要告诉你，这只是戏。是一种戏台上的视觉美、听觉美，不是历史上的，不是现实生活中的。

中国传统戏曲的时空处理，是基于中国传统文化中人的生命经验的一种呈现，在这种呈现中，时间可以放慢，可以加速；空间也可以伸延，可以缩减。戏曲舞台上给出的视觉、听觉形象也与现实生活中的不一样。

兴发感动

这节，专讲"兴发感动"。

一

王元化首先强调：西方艺术重在模仿自然，中国艺术则重在比兴之义。

赋、比、兴，出自《周礼·春官》，又见于《毛诗正义》。

依叶嘉莹的说法：赋、比、兴所讲的是非常简单的"心"与"物"的关系，或者说，是一种"物"与"我"的关系。在这方面，最容易显现出东西方的不同。

在传统的汉文化中，物，其实是"象"，就是"现象""表象"。是外在于人心的——也就是被人感觉、认知、思考、记忆的那些东西。

"物"有三：一是自然界的物象。二是人世间的事象——各种你眼见的和经历的，包括悲欢离合。还有，第三，就是假想中的喻象，是你想象出来的那些。

各种物象与人的情志的关系，也就是人的"心"与外在于人的"物"的关系，在中国传统文化中，表现在艺术的表达、呈现方法上，就是赋、比、兴。

赋，是直陈其事，是平铺直叙。用叶嘉莹的话，是"即心即物"，也就是说，心里所感知的，和外在的"物"是一样的。

比，是以此例彼。叶嘉莹解释是"由心及物"，也就是在自己的心中已有感觉了，已经认定了，找一个外在的东西来比拟它。

兴，是见物起兴——就是一种感发。你见到一个自然界的物象，见到春天花开了，生气盎然，秋天叶落了，一片肃杀；见到一个人世间的事象，老

人去世了，婴儿出生了，引起内心之中的感动。兴，是由物及心的过程；是起于外"物"的自然感受，是油然而生，情不自禁。

中国从《诗经》中的风、雅、颂起，到汉魏晋南北朝诗，到唐诗、宋词、元曲，到明清戏曲，一脉相承，是以兴发感动为主要特质的。这被认为是与一种写实的描摹完全不同的表达和呈现手法。

在中国传统文化中，诗或文学，与今天意义上的诗或文学不同，它承载了一个人对自己与自然界的关系、自己与他人的关系的认知，以及，自己的对人生的态度。所以，古人才会认为：诗，是心志所在。"在心为志"，表达出来，就叫作"诗"。

戏曲继承了这种传统，所以，第一，戏曲要书写、表达的首先不是故事，而是由感动而来的"情志"。是一种境界，一种认知，一种体悟，一种主张。

我们看，中国戏曲的故事情节大多是很简单的，对比小说，这一点尤为突出。《牡丹亭》《长生殿》都是几十折，演全了，要用很多天时间，其实故事很简单，几句话就可以讲完。其中令人百看不厌的一些戏，本身更差不多是没有故事，没有情节，只是在展现人，展现人在尘世之中、在命运面前的一种境况、一种心境和感悟。

比如《牡丹亭》中的《惊梦》和《寻梦》，《长生殿》中的《闻铃》和《哭像》，都是这样。没有什么情节。

《惊梦》着重表现的是对"奈何天""谁家院""似水流年"的感怀、体认。否则杜丽娘就不会苦苦地去追寻那个梦，直至人渐渐地消瘦了，直至在中秋之夜，在零零细雨中死去。《红楼梦》中的黛玉也就不会在听了梨香院的女孩唱《惊梦》时，那样地伤心。

《寻梦》的"戏核"，更在于"似这等花花草草由人恋，生生死死随人愿，便酸酸楚楚无人怨"。以至于到了最后，"心坎里，别是一般疼痛"。

同样，在《长生殿》中，舞台上演唱不绝、动人心魄的，不是讲述马嵬

兵变、绝代佳人杨玉环惨死的《埋玉》，而是表现唐明皇在杨玉环死后和死了多年以后的心境的《闻铃》和《哭像》。

从刚刚经历了生死离别，路经剑阁遇雨时的"淅淅零零，一片悲凄心暗惊。遥听隔山隔树，战合风雨，高响低鸣。一点一滴又一声，点点滴滴又一声……"到多年后的悔恨——"对残霞落日空凝望……把哭不尽的衷情和你梦儿里再细讲"，所要表现的，只是"天长地久有时尽，此恨绵绵无绝期"。

昆剧《山门》也没有太多的故事情节。鲁智深抱打不平，打死郑屠，逃亡中，无处可去，只好出家当和尚，是《山门》这折戏之前的故事。

《山门》只是讲鲁智深喝了酒，打坏了半山亭和寺院的山门，百无聊赖，一个人在起伏的群山中，看到"虬松篸画""古树栖鸦""群峰相迓""万木交加"，于是，就有了"说甚么，袈裟披出千年话？好教俺悲今吊古，止不住忿恨嗟呀"的感叹。到要离开寺院时唱出的同样是使《红楼梦》中人感怀伤情、解悟禅机的"赤条条来去无牵挂"。

这些戏，动人心魄的都不在情节，而在意境与情怀，在刻画和描摹人物，在讲古述今。

第二，"兴发感动"的表达方式是"赋""比""兴"。

"赋"是叙述，昆剧《长生殿·弹词》的《二转》写唐明皇选妃、杨玉环进宫，用的就是"赋"的表现手法。

昆剧、京剧唱念中借剧中人的口去表述所闻所见的，也都是赋的手法。

京剧《二堂舍子》的"伯夷叔齐二贤人"，《珠帘寨》的"昔日有个三大贤"，讲述别人的事，用的是"赋"的手法。

《四郎探母》中的"杨延辉坐宫院自思自叹"，萧太后上场后唱的"两国不和常交战"，杨六郎上场唱的"一封战表到东京"，佘太君上场唱的"宋王爷御驾征北塞"，用的也都是"赋"的手法。

"比"，是先有情志，然后安排物象，在情意与物象之间建立一种关系。

昆剧《长生殿·弹词》的《五转》形容《霓裳羽衣曲》，连用了6个"恰

便似"——"恰便似一串骊珠声和韵闲，恰便似莺与燕弄关关，恰便似鸣泉花底流溪涧，恰便似明月下冷冷清梵，恰便似缑岭上鹤唳高寒，恰便似步虚仙佩夜珊珊"。

京剧《四郎探母》中杨四郎慨叹自己的身世，也有"我好比笼中鸟有翅难展，我好比虎离山受了孤单。我好比南来雁失群飞散，我好比浅水龙困在沙滩"。这样的词句在《逍遥津》《文昭关》等戏中有很多。

这些，都是"比"的手法。

在昆剧《浣纱记·寄子》中，"清秋路，黄叶飞"，感发的是"为甚登山涉水"，劳碌奔波，以至于为了国事，而要父子分离。

京剧《打渔杀家》中的"白浪滔滔海水发"感发的是世事不平，家道贫寒，英雄迟暮。

这些，都是用"兴"的手法去表述的。

"一轮明月……"在《文昭关》中感发的是伍子胥全家被害的悲愤之情，在《捉放曹》中引出的是陈宫的悔恨之情，在《清官册》中引出的是寇准重任当前的思考。

"江畔何人初见月，江月何年初照人？""今人不见古时月，今月曾经照古人"，一轮明月，引发了多少感触、思绪和遐想。

其实，不只是一种情感的表达，一种认知、记忆、思维、表达的方式，《牡丹亭》的故事也是出自一种"兴发感动"。

杜丽娘正是见到了春天，见到了"姹紫嫣红开遍"，以至兴发感动，觉到"春情难遣"而成梦的。

没有中国传统文化中人的兴发感动，也就没有汤显祖去写《牡丹亭》，没有后来的那么多人去读、去唱、去听、去演、去看《牡丹亭》。

作者、演唱者把自己的兴发感动表达出来，传导给别人，就会引发别人同样或类似的兴发感动。这是一种艺术现象，也是艺术的力量所在。

但戏和诗文不同。诗文，由作者一次创作完成。作者的兴发感动是在别

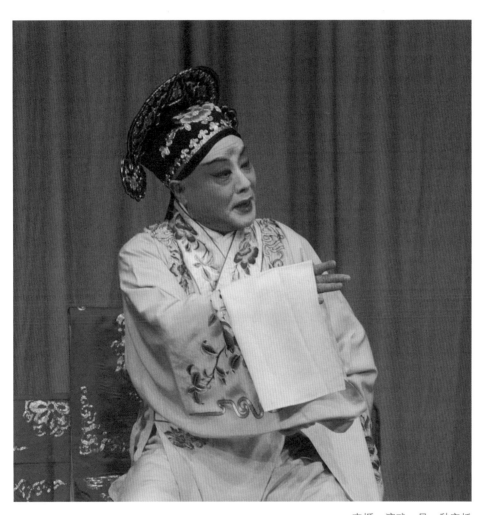

李�：演戏，是一种寄托

人听到吟诵或看到作品时传导给听者、读者，使他们受到感染的。戏，不但首创者可以一演再演，其他人也可以学习、模仿，不断重复地演唱。

这么多的演唱者，可以是有情感要表达，也可以是有情感要寄托，也可以是一种宣泄、一种"兴奋"的需求，甚至——在更多的情况下——对职业演者来说，只是一种谋生的手段。诸多的演唱，有多大程度是基于初始创作的"兴发感动"呢？如果他们不是基于初始创作的"兴发感动"，能不能把原作品、原创者的"兴发感动"传导给听者、观者呢？

我认为：在戏曲艺术中，"兴发感动"的传达是通过了一种中介去完成的，这种中介就是"演唱"，就是演者的唱、念、做。在初始创作中，演者把自己内心的感动通过自己的唱、念、做，传达了出来，传达给了听者或观者。

由于这种唱、念、做是可模仿的，唱念做的演技可以在一定程度上再现原创的感染力——特别是当演技可以精准地再现原创基于兴发感动的表现形式时。这就是为什么一个一般的演员学一个好演员的演唱，比如说学梅兰芳的演唱，不管学得好不好，是否得其神，仅在技术层面上的再现，也有可能会使听者、观者在一定程度上引发像听或看梅兰芳演唱那样的兴发感动的道理。

当然，人的知觉是不同的，有敏感细致，有一般，有迟钝，甚至麻木。杜甫说："一片花飞减却春"，能由一片花的飘落而能感到"春色"顿减的人并不多。"伤感"，是人的情怀中至重的部分，所以才有"天地，万物之逆旅，光阴，百代之过客，浮生若梦，为欢几何"的慨叹。正因为"多愁善感"，才有对美好事物真切和深入的体认和感知。

演者、观者在情感方面知觉的敏感细致是可以分出很多档次的，这使得兴发感动的表达与接受都会显现出不同的层级来。

叶嘉莹说：读诗，兴发感动的传递，能"让你的心灵与千百年前的古人相会……通过与古人的心灵相会，心灵相通，进一步认识自己，了解自己，提升自己的人生境界"。过去写在戏台子两侧的楹联："演悲欢离合，当代岂无前代事""观抑扬褒贬，座中常有剧中人"，讲的，也是这个意思。

 总 结

1. 兴发感动，是中国传统文化中人艺术表达的主要特质。

2. 中国戏接续了自诗以来赋、比、兴表达方式的传承，"与君歌一曲，请君为我倾耳听"，要以演者（也就是"唱戏的"）的"兴发感动"，去开启、带动观者（也就是"听戏的"）的"兴发感动"。

3. 不同人的感觉或者感知，虽然有敏锐细致、迟钝粗疏之分，但整体的中国戏的传唱，却使得一种文化中人的兴发感动不断地表现出来，影响到这种文化中人的记忆、联想和表达。

互　动

这节，专讲"互动"。

我们在前面说过：就传统戏曲而言，听戏的，是参与者。这不同于受外部影响的戏剧，看戏的，是观众。

传统戏曲和受外部影响的戏剧，有各自不同的建构方式。传统戏曲的每一次演出，都是在"'唱戏的''场面上的'和'听戏的'之间的多重互动"之中的一次创作。而受外部影响的戏剧，是在"导演统率下的'工业化制作'"，影视剧不用说了，舞台剧的演出，即使是再创作，也只是演员遵循导演意志的再创作，观众是无法参与的。

几十年来，一种"工业化制作"的模式，正在改变着京剧和昆剧。我们来看一下新京剧、新昆剧的现代商业制作模式，这种制作模式是从外部学来的。

京剧《佛手橘》本是一出老戏，有一段时间没人演了。前些年被重新拿出来，央视转播时，有一个名单，包括：出品人、监制、策划、制作人、艺术顾问、剧本整理改编、导演、音乐唱腔设计、打击乐设计、执行导演、副导演、舞美设计、灯光设计、演出统筹、排练统筹、舞台监督、剧务。

昆剧《红楼梦》，是北方昆曲剧院排的一出新戏，它给出的一个不完整的名单，包括：总策划、出品人、监制人、制作人、编剧、导演、唱腔设计、作曲、舞美设计、灯光设计、服装设计、总导演。

再看看其他这类的名单，除了上面那些外，还有：艺术总监、音乐总监、美术总监、舞台设计、灯光技术指导、多媒体设计、化妆造型设计、道

具设计、艺术统筹、演出统筹、作词、作曲、配器、指挥、编舞、唱念指导、剧务、场记等。

"导演统率"作为一种制度，是结合了"工业化"制作（或说"商业大制作"）和"投资与市场营销"在内的一种完整的、具有排他性的制度，改变了包括传统戏曲在内的其他戏剧演出的生存空间。正像工业文明改变了世界一样。

那么，我们再来看传唱中的中国戏是怎样产生的呢，或说，像昆剧、京剧这样的传统戏曲是用一种什么样的方式"建构"而成的呢？

传统的昆剧有两类：一类是像《牡丹亭》《长生殿》，有人写出本子来，然后由戏班演唱。一些人自己家中就有班子，自己打本子，安排家班演唱，明清两代，有不少家班，阮大铖、曹寅这样的人，都是自己编写传奇，安排自己的家班演唱，李渔家中不但有戏班，而且可以自编自演。

另一类是民间班社为演出自己编的，或由没有留下名姓的人编的，如《安天会》《孽海记》，以及《铁笼山》《挑滑车》之类的戏。

前一类在今天看有作者的戏，又可分两类，一类是写时即考虑到了怎么演，一类是写时只考虑了唱，而没有太多地考虑到演——这类戏，从文本到演唱，是会小有改变的——改变后的，也就是演唱用的"传世本"了。

京剧，相反，即使是打本子的人名姓与戏同样流传的，打本子时，绝大多数都会考虑到戏是要演的，齐如山、翁偶虹等打本子，不但绝对想到了怎么演，而且多数都是为特定某人准备的，首先考虑到适于某人演，有彩，能够发挥某人长处的。

由戏班编出的戏，或由没有留下名姓的人为戏班编的戏，更是这样。首先考虑的就是怎么演，怎么有彩，"卖点"在哪儿。

于是，我们可以知道，传统的中国戏，主要是通过演唱，而不是通过剧本呈现给社会的。

要演唱，所以，演者的位置特别重要，不管是先有演者，量身定做，还

是先有本子，再找演者，演者和编者都是共同创作了要演的戏。

以绝大多数京剧和前面说的后一类昆剧来说，最理想的戏曲创作，是由一个或几个主要的演者、编者、鼓师及笛师或琴师，在互动中创作的。

据我知道和看到的情形就是：几个人边喝茶，边吃饭，边讨论，讨论时，可能会拿着扇子比比划划，或拿着筷子比比划划。人物塑造，场子的安排，戏的卖点，就出来了。本子大体定下后，选择次要的演者，约定时间对排。对排和演出中，又是一番互动——或增减，或改动、琢磨、碰撞。从说"总讲"，过排，对戏，到正式在剧场演出，这种互动过程是始终持续的。

就演者个人而言，在与人互动的前提下，自己也会不断琢磨、改动，以至于梅兰芳先生说，他的每一出戏的表演（唱、念、身段，甚至是场子），都经历了一个由少到多，再由多到少的过程。

另外，不管是新排的戏，还是旧有的戏，每次演出，在演者与演者之间，演者与场面之间，以至于演者与观者之间都是一种互动。由此，我们可以说：传统戏曲的每一次演出，都是在"'唱戏的''场面上的'和'听戏的'之间的多重互动"之下的一次再创作。

这种互动，使得一个戏的每一次演唱，都是独一无二、不可再现的。

或者，我们可以做这样一个比喻：受外部影响的戏剧的演出可能像是体育中的体操、田径项目，要求你按预设的规则和方法达标，或完成得更好。而中国传统戏曲更像是双方竞技的体育项目，像足球、击剑，要求是在双方势均力敌的情况下，你不输给对方，或能略胜一筹，比赛就很好看。相反，如果双方不对等，一方绝对优于另一方，或者是一方不投入，非常懈怠，看着就没有什么意思了。

互动是多重的。唱戏的和唱戏的之间、唱戏的和场面上之间的互动，就叫做"台上见"。

梅兰芳在谈到他和老谭（谭鑫培）最初合作演《探母》时，说：那天晚上到了馆子，问他可要对戏，他说这是大路戏用不着对。由于有名气、辈分

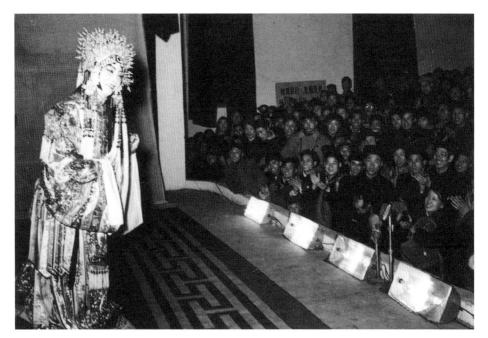

梅兰芳与他的观众

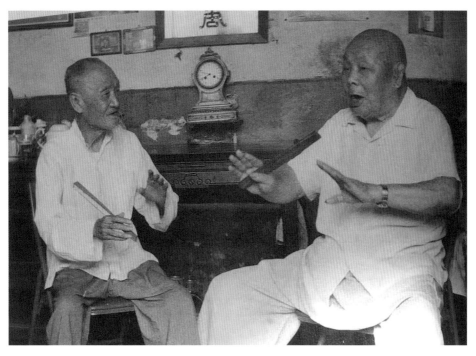

两个职业演员（京剧演员侯喜瑞［左］与昆剧演员侯玉山）在聊戏

和两家的关系，当时，自己还再三托付他，请他在台上兜着点儿。谭说：孩子，没事儿，都有我哪。[①]

刘曾复讲：余叔岩也曾说过：皮黄是个活东西，不像昆曲工尺是一定的，虽然也有板眼限制，但是只要不出乎规矩，变化是随便的，其深奥亦即在此。[②]

过去，唱戏多数是"台上见"。只有学生在科班里学戏，学完一出，要排过后，才能上演。戏班的新戏，要排过后上演。其他演出，遇有某人不会的，或者某人的演法和别人不一样，会请人给说说，这叫做"说戏"。遇有一个戏的关键点必得"咬"得严丝合缝的地方，或演法、唱法有特殊要求的地方，会对一下，叫做"对戏"。

唱戏的与唱戏的在台上有些可随意处置的地方，但是又受一种"习惯"或规矩的制约。唱戏的在台上什么时候起唱，唱什么，应该通过念白的起伏节奏，或者是身段告诉场面上的，特别是告诉鼓佬，叫作"给肩膀"。侯宝林在相声《关公战秦琼》中说的"叫起要唱"，就是这个意思。

场面上的关键是一鼓一笛，或一鼓一琴。传统的中国戏绝不可能像现在的京剧团、昆剧团那样每一个戏都是在导演主持下反复排练过，更不可能乐队的每个人面前都立着谱架子，以便在演奏时看乐谱。

徐兰沅（1892—1977）自1910年起操琴，先后傍过谭鑫培、梅兰芳，他曾说：给谭老板操琴时，谭是名气极大的"伶界大王"，自己是个小年轻儿，基本上是"台上见"，个别的，谭曾经给他说了说，并没有调，但从没在台上出过错。[③]他两次去上海，搭过四喜班（杨小楼）、春庆社（俞振庭）、富连成。"在富连成这一时期，什么戏都得拉……当时最困难的是从不对戏（排戏），每一个演员的唱腔，使你很难捉摸。有时连当天演出的戏码，也得到后台瞧'戏圭'才能知道。"[④]

① 参见梅兰芳：《舞台生活四十年》，中国戏剧出版社，1987年，第200页。
② 参见刘曾复：《京剧新序（修订版）》，学苑出版社，2008年。
③ 参见何时希：《京剧小生宗师姜妙香》，北京出版社，1994年，第138页。
④ 《徐兰沅操琴生活》，中国戏剧出版社，1959年，第14—15页。

比徐兰沅晚不少辈分的琴师燕守平（1941—）也说过："在台上要比贼还多几个心眼"，因为"同一个戏给不一样的演员拉法就不一样，即使同一个人同一个戏不是同一天拉，也不能一样"。他还转述徐兰沅的话，说："京剧没有谱子。可现在我们的乐队却对谱子依赖过多，琴师光盯着谱子，不看演员"，所谓"有谱子啥都会，没有谱子会啥"，"那琴师和演员的合作关系就不存在了"。

"台上见"，台上是自由的，每个人都可以发挥，但台上也是有许多不成文甚至难以讲清楚的规矩，比如说"不准看场面"，作为一种台上的"禁忌"，也说明了一种关系。

最后，说一下唱戏的和听戏的之间的互动。这种互动既在于一次具体的演出中，也在于一个跨度较大的时段内，更在戏曲的整体发展中。

在具体的演出中，观者叫好，喊倒好，直接回应了演者。演者把握演唱的节律，也吸引、调动了观者。演者与观者无不清楚地感到对方的存在，一次艺术的再创作，就是在这种互动中完成的——现在，剧场的结构与规制造

一个演者与他的观者（摄于北京湖广会馆）

成了演者与观者的疏离，电视、计算机、手机的屏幕，更造成了演者与观者的隔绝，互动完全没有了可能。

过去，在更长的时段和更宽泛的境域中，观者选看什么戏，观者办堂会，点戏、派戏，观众对演唱提出要求——比如像前面说过的，河北农村昆弋班子演戏，一出戏，本来唱高腔，观者喊唱昆腔，演者即时就能改唱昆腔——都会影响着演者演唱和戏班发展的走向。

一个时代，人们的娱乐或艺术的偏好，演者的演唱水平和观者的鉴赏水平，是在演者和观者的互动中形成的。

高水平的演者会带出高水平的观者，高水平的观者也会调教、锻炼出高水平的演者。反之，只有低水平的演者存在，时间长了，就会拉低观者的鉴赏水平；观者的艺术品位都很低，也就难以成就高水平的演者来。

另外，京剧、昆剧都有一批同时是观者也是演者的非职业演员。比如像前面说过的徐凌云、傅侗、包丹庭、朱家溍等，他们的喜好、他们的演法唱法，以至于他们的看法和主张，在他们和戏班中那些靠唱戏为生的人之间，也形成了一种互动，影响着那时整个戏曲发展的走向。

一般人总以为"票房"就是非职业演员"玩"戏的地方。其实不然，比如北京的翠峰庵票房，80多人，每月三、六、九，登台串戏，当时北京的演员都来看戏（"名伶之来观，每为夺气，亦可见其艺术之超矣。"[1]），一些名演员，也要向这些票友请教。另一些名演员，像孙菊仙、刘鸿声、金秀山、德珺如、汪笑侬、郝寿臣，自己就是票友出身。

又如北京的春阳友会，余叔岩也以票友的名义参加过活动，程砚秋也参加过演出，陈德霖、王瑶卿、姜妙香、姚玉芙、刘砚芳也都以会员名义参加活动。

再比如上海的和鸣票房，程君谋、徐慕云、何时希等发起，在参加的数十人中，就包括了不少职业演员，如赵桐珊、苗胜春、姜妙香、俞振飞，后来，更有杨宝忠、高盛麟、程玉菁、李蔷华、杭子和、华传浩、艾世菊、

[1] 《中国京剧史》（上卷），第197页。

梅兰芳、马连良、袁世海。其中，一些职业演员参加活动，也都是按月认交会费的，当时，被戏称是"伶界走票"。其实，这也是促进戏曲发展的一种互动。

1. 传统中国戏曲中遵循规矩的互动，与受外部影响戏剧的依程序制作是不同的。

2. 这种互动，既表现在日常一出戏的演唱中，也表现在一出新戏的创作中。

3. 在一个相当长的历史时段中，唱戏的、听戏的和票戏的之间多重的、持续的互动，影响着整体的戏曲发展走向。

附录：朱家溍先生谈梅兰芳与杨小楼在《霸王别姬》中的互动

朱家溍先生曾经问梅兰芳先生："从前和杨老板演的时候，你一些身段跟现在不一样。比如说：唱'贱妾何聊生'的时候，从前的身段是随着'何聊生'的腔，一手掩面，身体向后仰，几乎要倒下去的样子，霸王伸出胳膊揽着虞姬的腰，突出地表现出虞姬痛不欲生，霸王也声泪俱下的情绪。现在当然也还是表现这种情绪，但是为什么不用从前那个身段呢？"梅先生的回答是："要问我为什么，我还真是说不上来。当然大的轮廓是有一定的，要是有更动的话，得预先说一下，至于细的地方都是尽等着台上见了。我们同场的身段做派在那几十年里头，也是慢慢演变成后来的样子，从来也没有预先商量商量，你来一个什么身段，我这儿来个什么像儿，跟杨老板一块儿唱戏，他那做戏的本事真能把别人也给带到戏里头去，在台上就觉着简直真事一样。譬如你刚才说的那个身段，我们也不是先商量说今天我要使一个往后仰的身段，你得假装扶我，因为我事先也没有这个打算，只是到了台上，在那个情景我也不知道怎么回事就那么做了，他也就那么做了，我们内行常说的话，心气儿碰上了。"[1]

[1]　朱传荣：《父亲的声音》，中华书局，2018年，第138页。

中国好戏之二
——《荆钗记·上路》《西厢记·游殿》

这一节，讲《荆钗记·上路》和《西厢记·游殿》。从中可见中国戏曲不只有帝王将相，宏大叙事，才子佳人，情意缠绵。因为《荆钗记》虽写王十朋和钱玉莲，但他们是夫妻，不是相恋中的少男少女。《西厢记》当然是典型的男女相恋了，但《游殿》的主角是和尚法聪。这些戏，写小人物，一般人，也是很有味道的。

先讲一下折子戏和整本戏。折子戏是从整本戏中拆出来的。

整本戏有完整的故事情节。宋元杂剧一本四折，或有一两个楔子（开场楔子，过场楔子）；到了明清传奇，就发展到几十折了。

而每一折戏，或抒情，或叙事，或者描摹细节，各有各的看头。

杂剧一本演两三个小时，传奇就要演几天。

当人们熟知了故事，整本戏看过多遍后，看的人就愿意挑爱看的看，演的人，也就挑人爱看的演。

于是，自康熙末年起，常演折子戏的时代开始了，清乾隆年间的《缀白裘》收入400多个折子戏。成书于乾隆五十七年（1792）的《纳书楹曲谱》，收入那时舞台上流行的360多个折子戏。清宫中的《穿戴提纲》记有昆剧312个折子戏的服装，都反映出折子戏演出之盛。

折子戏的特点是：既能做大题目，也能在小处做文章。

前次讲的《寄子》是正戏。正戏，可以是春秋笔法，微言大义。这次讲

的《上路》和《游殿》，就是小处着手，很细致地描摹生活，可以尽现世间百态。

杂剧的一本四折，写不了那么细，到传奇全本几十折，就可以表现更丰富、更细致的内容了。中国戏，既可是微言大义，臧否世事，抒发情怀，悲今吊古，但也能表现生活中的细致之处，甚至是很"生活"，吃饭、劳作、行路、看花，以至于坊巷旧迹，俚语方言。

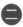

在欣赏这两折戏前，还是要介绍一下《西厢记》和《荆钗记》。

《西厢记》说唐代书生张君瑞进京赶考，路过普救寺，遇到了父亲亡故、随母亲回乡的相国小姐崔莺莺，一见钟情，孙飞虎带兵围了普救寺，要抢莺莺小姐做压寨夫人，莺莺的母亲许诺谁能救了她一家，就把莺莺许给他。张君瑞写信搬来了白马将军杜确，救了莺莺一家，老夫人反悔，莺莺的侍女红娘帮助了他们，使有情人终成眷属。

这个故事，最初见于唐人元稹的传奇《会真记》，到了宋代，有话本《莺莺传》，金有董解元的《西厢记诸宫调》，元有王实甫的杂剧《张君瑞待月西厢记》五本二十一折，到了明代，为了适应江浙人歌唱，也就是为了适应用昆腔来演唱，崔时佩、李日华就把它改编成三十六折的传奇，也就是后来人们说的《南西厢》。

《南西厢》昆曲、昆剧一直在演唱。在这之后，《西厢记》的故事，中国戏曲中的不同剧种也都在演唱。

自唐以后，《西厢记》故事的演化，主要表现在它从唐人传奇中的"始乱终弃"，变为元杂剧中的把爱情置于功名利禄之上，公然提出"愿天下有情的都成了眷属"的主张。它对后来《牡丹亭》和《红楼梦》的创作产生过深远的影响。

至于《荆钗记》，原为南戏。作者有说是宋、元时人，有说是明时人。《荆钗记》与《白兔记》《杀狗记》《拜月亭记》都是南戏的代表作，并称"荆""刘""杀""拜"（其中，《白兔记》因来自《刘知远诸宫调》，

所以简称作"刘"）。

《荆钗记》故事写宋代温州的王十朋幼年丧父，与母亲相依为命。钱流行与前妻有女儿钱玉莲，在选婿时，选中了家贫、人品好、好学的王十朋，而没有选富豪孙汝权。王家的聘礼只是一支荆木做的发钗，表示"荆钗布裙"。婚后，王十朋上京应试，得中状元，丞相万俟卨见他才貌双全，就想招他为婿。王十朋不从。万俟卨恼羞成怒，将王十朋的任职从江西饶州改为广东潮阳，并不准他回家，要他立即赴任。王十朋没有办法，只得给家人写了信，不料信被孙汝权骗走，改写了书信，说王十朋已入赘相府，让钱玉莲改嫁。孙汝权又找玉莲继母，逼玉莲嫁给自己。钱玉莲不从，投江殉节，被新任福建安抚钱载和救起，收为义女，带到任所。钱载和到福建任上后，派人去饶州寻找王十朋，恰恰新任饶州太守也姓王，刚到任就病故了。于是，钱玉莲误以为王十朋已死，悲痛欲绝。而王十朋派人接母亲与妻子，听说钱玉莲投江，也十分悲恸。五年后，王十朋和钱载和都调任别处为官，在吉安相遇，终于夫妻团圆。

这个戏的《见娘》《开眼》《上路》《男祭》等折都是很可听、可看的戏。其中《上路》并没有什么过多的情节，也没有人物在遇人生变故或亲人离丧时在心境和情感上的大波折，只是写王十朋虽然以为妻子已死，仍接年老的岳父母到自己的任所同住。岳父失女伤心，久病初愈，在去女婿任所的路上，见到春明景和，心中伤痛未去，但终于有了些欣慰和欣喜的情状。

以下，讲这两折戏的可看之处：

第一，是轻松，好听、好看。

两折戏在整本的《荆钗记》和《西厢记》中，都算是很轻松的部分，没什么要死要活的事，甚至说，都不是戏中主要的或是关键的情节。

《荆钗记》的《上路》，不但三人行路场景，穿插好看，而且其中的一支曲子【八声甘州】非常的好听。

《西厢记》的《游殿》是昆丑的戏，但小生扮的张生、旦角扮的崔莺莺

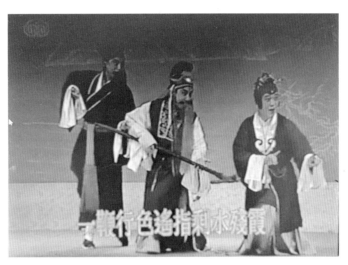

《荆钗记·上路》：计振华饰演钱流行，成志雄饰演姚氏，
顾兆琳饰演李成

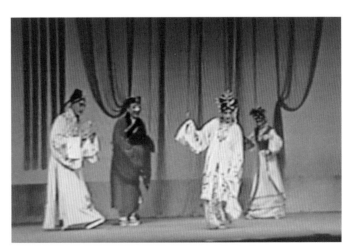

《西厢记·游殿》：成志雄饰演法聪，周志刚饰演张生，
刘健饰演红娘，储芗饰演莺莺

和红娘戏也不少。四人配合，念白和唱，四人在庙中游玩穿行的身段，也都可听可看。

第二，两出戏都是既有韵白，也有地方白。中国戏的韵白一般用于比较端庄或有身份的人，而地方白听来与观众更亲近，一般用于开玩笑，或下层人，或较为诙谐的人。地方白中有听众熟悉的口语、土语、歇后语，或双关、暗讽，或者是演剧人借剧中人之口说的话。

昆剧和京剧的韵白大致相同，昆剧的地方白首先是苏白，要表现更土一点儿的，就用扬州白。扬州在苏北，比起苏州府、杭州府，底层人是常被调侃的。

京剧的地方白，当然首先就是京白了，更土的，就是山东白之类的了。

在这两折戏中，《西厢记·游殿》的法聪和《荆钗记·上路》的姚氏都是由丑扮演，念苏白。一个是和尚，一个是贡元的妻子、已近老年的女性。贡元就是太学生，也不是地位多高的人。

今天，《游殿》和《上路》，都有上海昆剧院演出的视频可看。演《游殿》中的法聪和演《上路》中的姚氏的，都是成志雄。他是我的朋友，早已不在了。他的嗓音圆润，唱、念风趣，有味道，表演细致，身上很漂亮。

另外，还有倪传钺、王传淞、郑传鉴演《上路》的视频，从中更可见老一辈的演唱。

第三，这之前，我们讲过台上的空间处理。在这两折戏中也有体现：同一个戏台，在《上路》中是船上、岸边；在《游殿》中是室内、室外。同样的，是三四人穿插行走；不同的，前者是行走在绿水青山之中，后者是行走在寺院的殿堂、房舍和花园之中。

下面讲讲这两出戏具体的情节处置和唱念及身段的安排，我们来看：

《西厢记》的《游殿》，丑扮的和尚法聪先有个吊场。法聪说一口的苏白。不懂苏白的人听不懂，但如果是看舞台演出，连身上动作，带手势和面部表情，带柔糯的苏州方音，你就会觉得很有味道。

法聪一个人上来，有些懒怠，有很多小身段。先唱【赏宫花】："和尚清雅，会烧香，能煮茶。供几支得意花。西天活佛定该咱。"

然后，念诗："我做和尚真清净，唱唱曲子谈谈心，只吃素来不吃荤。红烧狗肉囫囵吞。"

然后，自报家门，说到"师傅下山募斋去了"，自己一副懒散的样子，要出去走走。这段吊场差不多是3分钟。

有兴趣的人可以看看视频，就是听音频，也可以从声音中感觉一下昆丑苏白的唱、念。

然后，是巾生（相当于京剧的小生）扮的张生上，念引子，说是赶考途中，来访普救寺。这时法聪再上，和张生相撞，让进屋，交谈，然后带张生游览寺院。

这里面，丑扮的法聪初见张生，暗中打量，让道人上茶，又说带个缘簿来，暗示张生捐钱，又和张生讲诗，讲寺中的景物。

这些，通过视频来看，约有十七八分钟，丑与生的戏，冷冷的，但很有趣味。

然后，才是遇上了住在寺中的莺莺和红娘，两人初见，只不过4分钟。

莺莺和红娘又出现了，红娘和法聪扑蝴蝶，加上张生和崔莺莺，四人穿插往来，这段戏，只3分钟。

莺莺和红娘去而复回，又离去，只1分钟。

几乎没有什么情节，张生在偶然中见到了莺莺，戏就演了40分钟，余味无穷。要自己看一看，才知道，表演是靠什么吸引人的。

再说《上路》，戏不过15分钟。久病初愈的钱贡元与妻子姚氏，在家人李成的照料下，离开家乡温州，乘船去女婿在江西的任所，途中下船，步行散心，走累了，又上船。

这，就是一折戏。钱贡元（流行）由外扮，姚氏由副扮（昆剧的副和丑常由一人扮演），李成由末扮。

副扮姚氏先上，念【玉楼春】，然后外（钱流行）上，唱【小蓬莱】，说："连日在舟中闷坐，今朝日丽风和，花明景曙，我们一同登岸走走。"三人上岸，钱流行感叹"好天气吓"，叫起唱【八声甘州】："春深离故家，叹衰年……"然后三人同唱："倦体奔走天涯。一鞭行色，遥指剩水残

霞。墙头嫩柳篱畔花，只见古树枯藤栖暮鸦，槎枒，遍长途触目桑麻。"然后姚氏唱："呀呀，幽禽聚远沙……对仿佛禾黍宛似蒹葭。"然后又是三人同唱："看江山如画，无限野草闲花，旗亭小桥景最佳。见竹锁溪边有三两家，渔艖，弄新腔一笛堪夸。"

走累了，唱【解三醒】，下船，戏也就演到这儿了。

下节还是讲一出戏，京剧《打渔杀家》。

中国好戏之三
——《打渔杀家》

这节讲《打渔杀家》。

前面说过，如果只看一出昆剧，就看《寄子》；那么，如果只看一出京剧，我推荐《打渔杀家》。

《打渔杀家》这出戏，又叫《庆顶珠》。

朱家溍查清宫档案，谭鑫培、陈德霖等都曾经进宫演戏，宫中的记载是《庆顶珠》，谭鑫培扮萧恩，陈德霖扮萧桂英，王长林扮教师爷。[①]

这出戏，当初，宫里演，社会上商业演出，票房演出，以及堂会，也都演。

梅兰芳说：这是谭鑫培的拿手戏，和谭一块儿演萧桂英的，有陈德霖、王瑶卿。演教师爷的一直是王长林。后来，余叔岩、梅兰芳演时，教师爷也是王长林。李少春、陈少霖的《打渔杀家》也都是余叔岩给说的。

看京剧，看这出戏的理由是：

第一，这是一出至少从清末经过民国一直可以唱到今天的戏，演唱的路数基本上变化不大，有变化的地方，大致也还讲得清楚。

第二，从行当上看：生、旦、净、丑，各行齐全。

生行，有萧恩和李俊。萧恩是主角，可以由头路老生来演。

旦行，有萧桂英。一般也可以由头牌来演。

① 朱家溍、丁汝芹：《清代内廷演剧始末考》，中国书店，2014年，第461页。

丑行，有教师爷、丁郎和葛先生。演教师爷的也应是个好演员，文丑、武丑都可以，各有不同的演法。

净行，有倪荣和丁员外。

不出场，在幕后扮演吕子秋的，是饰演丁郎的丑角演员——演官员和恶霸家奴的是一个人。

再加上四个小教师，这戏场上一共用12个人。

第三，唱、念、做、打齐全。

主要的老生和旦角都有足够的唱。至少谭鑫培在1912年留下了由百代公司录制的《打渔杀家》中的一段唱。后来的老生、旦角留下的录音也不少。

生、旦、净、丑各行的念、做、打，在这出戏中也都有。老生、旦角、花脸、丑角的韵白和丑角的京白也都有。

教师爷带着人讨鱼税的时候，有老生和丑的手把子，有四个小教师的翻扑。在杀家的时候，老生、旦角、丑有简单的单刀枪对打。

所以，看这出戏，对京剧能有个大概的了解。在艺术上，也有可欣赏之处。

这出戏的故事和《水浒后传》有点儿关联，但又和《水浒后传》讲得很不一样。

戏的开始从李俊、倪荣在随宋江灭了方腊之后，不愿为官，去江湖上访萧恩说起。萧恩父女二人打鱼为生，萧恩老了，生活窘困，而恶霸丁员外又在官府的庇护下，私设鱼税。萧恩忍无可忍，打走了带着打手来催讨鱼税银子的教师爷，想去官府抢个原告，不想被与丁员外勾结的吕子秋打了四十板子，还要萧恩去给丁员外赔罪。萧恩怒火难消，终于和女儿一起过江，杀了丁员外全家。

这个戏，由于不少演员留下了录音，所以在后来制作"京剧音配像"时，就分别做了好几份。

谭鑫培的演唱成了京剧老生的圭臬，几乎影响了他身后的所有老生。谭

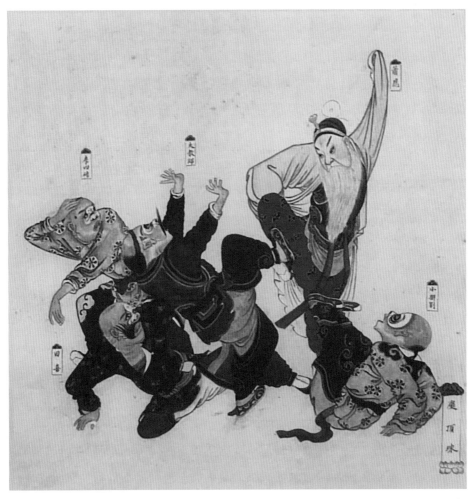

宫廷戏画《庆顶珠》

富英是谭鑫培的孙子，他和他的父亲谭小培，及他的儿子谭元寿，也都唱老生。所以，他的《打渔杀家》音配像当然可看。

周信芳和马连良也都曾以学谭来号召，后来又都自成一派。周信芳和马连良的《打渔杀家》也是各具特色。

梅兰芳和周信芳都有谈《打渔杀家》的文字留下来。《京剧丛刊》也收有20世纪50年代官方机构整理过的《打渔杀家》剧本。

从以上这些，我们可以看到不同的演者对这出戏的理解和他们不同的艺术处理，以及历史发展中的一些微小的但很值得注意的变化。

下面，我们具体说这出戏。

第一场，李俊、倪荣先上，是个铺垫。我在前面说过，李俊、倪荣上来念对"拳打南山猛虎，足踢北海蛟龙"。周信芳给改成了"块垒难消唯纵饮，世道不平剑欲鸣"，体现了自"新文化运动"至20世纪50年代，不同的思想、思潮以及主张对戏曲的影响，乃至对戏曲中遣词用字的影响。

"块垒难消……"体现了一种要对人物内在的精神气质着力刻画的倾向。

去掉了"忆昔当年征方腊"，是觉得"正面人物"不能有"污点"。

第二场台上空间有多大呢？往小说，是一条江河，或是太湖的万顷湖面，有近岸的柳荫，也有岸边的陆地。往大说，视野可达数百里外——因为萧桂英在帘内的导板唱的是"白浪滔滔海水发"。这正像蒋勋说唐人诗《春江花月夜》一样——"春江潮水连海平"。有人说，这首诗作者站的地方看不见海呀。是啊，蒋勋说：在这里，作者的精神状态扩大了，"春江潮水连海平"中的"海"是他生命经验的扩大，诗人用这种蓬勃的空间感，扩大了自身的生命领域。作者在这里讲的不是一种视觉，而是一种心理状态，是用心理去突破视野的极限。或说：是一种在空间和时间上的伸展。这也与我在前面说过的渠敬东讲中国山水画一样，没有焦点透视，不是写生、纪实，是一种经历之后的展现，是中国传统文化中人内心世界里的境像。

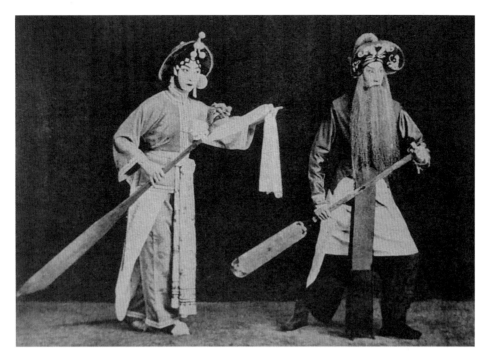

梅兰芳演《打渔杀家》中的萧桂英

到了20世纪50年代"戏改"时，把词改了，"摇动船儿似箭发"，周信芳的演出本又改成"摇橹催舟似箭发"。准确了，具体了，倒真都是眼睛可以看得见的了，但戏的情景境域也就小了。

看《打渔杀家》，我们可以感到当初京剧的表现方式和后来是不同的。

看不看得见海，以及后面我要讲的空间的处理，及表演要不要"符合生活真实"，是不同之一。

如何表现人们的生活，是不同之二。1961年，有出版物说：这戏"描写封建制度下的劳动人民，怎样被迫起来'造反'"。而要反映恶霸欺压良善，为现在人们熟悉的表现手法，一定是要把被欺压者的日子写得很惨，压迫和剥削都是血淋淋的，双方见面全是敌对的。

但京剧《打渔杀家》却不是这样。梅兰芳讲：《打渔杀家》开场用优美简练的唱念身段，勾画出渔家生活，谭鑫培、王瑶卿的演法，"处处入情入理"，给观者以深刻难忘的印象。而余叔岩作为谭派继承人的表演，更是

"不作夸张地甩髯口"，"只是随着摇桨的劲头，使白髯左右微晃，神气自然"，连每次撒网，都能赢得满堂好。

戏中写萧恩与李俊、倪荣在舟中饮酒，丁郎讨要鱼税银子不成。丁员外派教师爷带着打手去讨要鱼税银子。正值萧恩宿酒未醒，胸中抑郁，一段西皮快三眼唱出萧恩年老、家贫、父女情深，及预感不祥的心境。

这段唱，脍炙人口。唱词是："昨夜晚吃酒醉和衣而卧，稼场鸡惊醒了梦里南柯。二贤弟在河下相劝于我，他叫我把打鱼的事一旦丢却。我本当不打鱼关门闲坐，怎奈我家贫穷无计奈何。清早起开柴扉乌鸦飞过，飞过去叫过来却是为何？将身儿来至在草堂内坐，桂英儿捧茶来为父解渴。"

正当父女对话，教师爷带着打手来了。

谭、余等人饰演的萧恩，对付无理的葛先生、来讨鱼税银子的丁郎及教师爷，是隐忍、克制的。虽然他对教师爷也有一种外表诙谐、其实蔑视的态度。

这里说说教师爷——本来教师爷上场的"对"是"好吃好喝又好搅，听说打架我先跑"。周信芳既用"块垒难消唯纵饮，世道不平剑欲鸣"替代了"拳打南山猛虎，足踢北海蛟龙"，就把这后两句给了教师爷——一个实际上没有什么本领，而又虚张声势、靠花拳绣腿为虎作伥的人。

过去中国戏的表现方式与语言，和现在作家写出来的，是完全不一样的。

我们来看：

教师爷带着打手，也就是他的徒弟们上场了。教师爷说："走着，走着。"徒弟说："别走啦，到啦。"教师爷说："别倒了哇，留着喂狗吧。"徒弟说："到萧恩家啦。"

教师爷叫徒弟去叫门，徒弟说："师父没教过。"教师爷只好自己去叫门，还吹牛，说："好好学着点儿，什么都是本事，学会了吃遍天下。叫门得有叫门的架式，这叫做'拦门式'。萧恩不出来便罢，他要是一出来，上头一拳，底下一脚，他就得趴下。这正是：金风未动蝉先觉，暗算无常死不知。——哎，萧恩哪！"萧恩听了一惊，示意桂英下去，开门，教师爷就趴

下了。教师爷说："这是谁扔的西瓜皮？滑我一跟头。"

当萧恩知道是丁府教师爷，就问："做什么来了？"教师爷说："请安来啦，问好来啦，催讨渔税银子来啦。"萧恩说："你看，天旱水浅，鱼不上网，改日有钱，送上府去，何必你来。"

教师爷拿出铁链子，问萧恩："你看，这是什么？"萧恩一看，说："朝廷王法，要它何用"——意思是，这是用来锁犯人的，怎么你们拿着，是辅警、保安？教师爷说："什么朝廷王法，这是你小时候，你姥姥怕你长不大，给你打的百家锁！"萧恩说："不用。"教师爷说："不用？一会儿就得用"，吩咐徒弟们："锁上，拉着就走。"结果上来两下，没锁上萧恩，让萧恩给锁上了，徒弟们拉着就走。

教师爷没有办法，就来软的，说："我们是奉命差遣，概不由己。这么办，您跟着我们过趟江，见了我们员外爷；给不给在您，要不要在他，您瞧怎么样？"萧恩说："话，倒是两句好话，可惜你二大爷无有工夫。"

教师爷说："萧恩哪，跟你要钱你没有；叫你过江你不去，瞧见没有？教师爷我带的人多，我要讲打！"

萧恩知道，这场打，是躲不过去了，说："娃娃，你当真要打？"教师爷说："当真要打。"萧思说："果然要打？"教师爷说："果然要打。"萧恩说："好呃——待老汉将衣帽放在家中，找个宽阔之地，打个样儿，让你们见识见识"，唱导板："听一言气得我七窍冒火。"

教师爷说："你说什么，'听一言气得我七窍冒火'，教师爷我打你个八处生烟。"

底下的戏，都是在双方简捷的武打中，夹杂着萧恩唱，教师爷念——戏中的双方，一方唱，一方念，只在戏曲里可以做到，这种表现方法，话剧和影视剧是没法用的。

萧恩接着唱："不由得年迈人咬碎牙窝，江湖上叫萧恩不才是我。"教师爷说："'江湖上叫萧恩不才是你？'我也不是没名的。"萧恩问："你叫什么东西？"教师爷回答："人嘛！怎么成东西了？我叫左铜锤。哎哟，锤上喽。"萧恩接着唱："大战场小战场见过许多，我好比出山虎独自一

个……"在每一节唱念中间，都有萧恩与教师爷及四个小教师的打斗翻扑。直到萧恩打跑了四个小教师。最后，教师爷卖弄了一番嘴皮子，也被萧恩父女打跑了。

下面一场，萧恩去官府告状，萧桂英在家中惦念着父亲。萧桂英唱四句原板，每句之间都夹杂着幕后吕子秋斥责萧恩和衙役责打萧恩的声音。同在一个台上，表现相隔十几里、几十里地方的事，也不是写实主义的话剧舞台能做到的。

本来萧恩是一再忍耐，到了教师爷带着人要打自己，终于忍无可忍了，到了公堂被打，还要自己去给丁员外赔礼，就是怒不可遏了。所以，梅兰芳说：戏，到了这里就进入高潮了。

萧恩说："恨不得肋生双翅我就杀……杀贼的全家，方消我心头之恨！"这时，唯一使萧恩担心的，就是女儿。女儿要随着父亲去，出门，又叫回父亲，说：门还没关，萧恩说：门，不关也罢。女儿又说：家中还有许多度用的家具呢。萧恩说：门都不关了，还要什么度用家具，好个不省事的冤家呀……

萧恩一再叮嘱女儿要带好婆家的聘礼庆顶珠，说："到了那里，倘有不测，儿打从水路逃往花家去吧。"女儿问："爹爹你呢？"萧恩说："为父我么？儿就不用管了。"为了女儿，萧恩几次老泪纵横。

其他如在黑暗中摸船锚，拔锚上船，接过从岸上扔来的衣服和刀等细微处，处理得也都很好。

《打渔杀家》真是出不错的戏，可惜现在在台上已演得不多了。

按：过去，谭鑫培的《打渔杀家》（也就是《庆顶珠》），学姚起山，是带"杀家"的。其他人演，不带"杀家"。后来，老生都是学谭的，所以，就都带"杀家"了。

中国戏的质态：从可欣赏的技艺看

从上下场和分行当的角色安排中，可以看到从说唱到演唱的痕迹。从"情动于中而形于言。言之不足，故嗟叹之。嗟叹之不足，故永歌之。永歌之不足，不知手之舞之，足之蹈之也"（《毛诗序》），也可看出演唱的发展路径——演唱，可分"嘴里的"和"身上的"。于是，就有了"四功""五法"。"四功"中"唱、念一体"，对应的是"口法"，"做、打同理"，对应的是"眼法""手法""身法""步法"，而"唱""念""做""打"植根于一，这就是"情"。

上下场与结构

前面对比受外部影响的戏剧，讲了中国传统戏曲的不同。

这一节进一步来从演者与观者的两方面——也就是从唱戏的和听戏的两方面，来讲中国传统戏曲的质态。我所说的"质态"，是"本质"的"质"，"形态"的"态"。从上下场和分行当的角色安排中，可以看到从说唱到演唱的痕迹。从"兴发感动"的呈现和传递，可以看到演唱的多种样式——唱、念、做、打，以及"场面"、妆扮与演唱的关系。

先讲上下场和结构。

上下场是传统戏曲特有的结构方式。受外部影响的舞台剧用"分幕法"来结构，影视剧则用"分镜头"。对结构的考虑，首先是要"选取"用来讲述故事、表达思想和情感的时段与地点。而传统戏曲的结构，要同时考虑"分场"和演员的选取，行当的搭配，上下场与唱、念、做、打的安排，以及，角色的装扮，甚至还要同时考虑演员换装的时间与劳逸。

中国戏的创作，是一种在多重结构间权衡的建构方式。中国戏的叙事样式，内含着一种汉文化的属性：它是一种感发，是一种生命经验的呈现。它用来叙事的语言，分别为唱、念、做、打。

正因为这样，中国戏与外来戏剧的叙事样式不同，所用的语言及肢体语言的表现方式也不同。

中国戏能留下来的主要有两种，一种是打本子的人懂戏，比如像明末的

阮大铖，清代的李渔、李玉，在布置故事情节、场子结构的同时，就考虑到了戏要好听、好看，考虑到了场子结构与主要角色的唱、念、做、打之间的关系。一种是本子就是为某个演员"量身定做"的，比如像齐如山为梅兰芳打本子，翁偶虹为程砚秋、金少山、李少春打本子，演员的长处是什么，这个戏的"卖点"是什么，是打本子的人在和演员长时间的交往中，在为一个戏的一次次具体的交谈中，"冲撞""磨合"出来的。

看看梅兰芳的《舞台生活四十年》，就知道梅先生和他周围的人，在日常交往中，在闲谈中，在研究、编写一出新戏时，在讨论、改进一出旧剧时，乃至在台上感知或在演出后分析观众的反应时，无时不体现出中国戏特有的、持续的，多种互动下的创作特点。

我在十几岁时，眼见老先生们通过聊戏去创作，深有体会。

这种聊天式的创作，必有演员、打本子的和鼓师、琴师或笛师——以及，旁观者，一定是朋友——参加，必然是一种互动的关系。我小时候常见几位老先生，一把扇子，指指点点，一根筷子，比比划划，文的、武的，台上怎么来，就都有了。

六十年前，和姜妙香谈小生戏《辛弃疾》时，就是这样。唱念做打的选用，结构的安排，是在几个人对坐，边说唱边比划中出来的。

我有一种感觉，就是：戏词是唱出来的，不是坐着写出来的。甚至，一些老先生的戏词，就是在台上唱出来、传下来的。

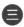

戏要好听、好看，一般都要满足大众的娱乐需求，只有一部分人能体味到艺术的品性。因为观者的需求和感知能力是不一样的。

好的中国戏大体能够同时满足不同层次的需求。从精神层面说，是一种兴发感动的表达和传递；从艺术层面说，是一种美的呈现；从娱乐层面说，使人兴奋。

京剧旧有"卖"一说，"卖"是"买卖"之"卖"。徐城北（1942—）认为："卖"有给予、炫耀之意。"卖"，又有"表演技艺能使观众满足的

一种定量"的意思。杨小楼学得昆剧《夜奔》，想用来在京剧舞台上唱"大轴"，觉得"不够一卖"，于是把一个人"一场干"的戏增加了场子，增加了人物，有钱金福扮的徐宁，设计了枪剑对打。这就够"一卖"了。

所以，再有高于常人的艺术品性的梅兰芳、杨小楼，再有思想深邃、有感于世事的程砚秋、周信芳，在演艺的层面，也要考虑"卖"——一出戏，怎么结构，卖点在哪儿？

这就涉及上、下场与台上的"地方"——也就是空间结构——的安排和表演的安排。

在中国戏的创作中，剧情进展与剧中人物唱、念、做的表达样式必须同时考虑。与话剧创作中主要是写剧中人的台词不同。

中国戏要设计一个角色说什么，必须同时考虑他怎么说：是唱，还是念；唱什么？是曲子、皮黄，还是其他；念什么？是一般白口，还是诗、对、四六句、数板、【扑灯蛾】或其他干牌子，甚至是不用张嘴，用唢呐吹一支【急三枪】，就代替了念和唱。

"怎样"安排？不是"怎样"才好。对好的演员来说，是"怎样"都可以，看要表现唱、念、做、打的哪个方面？

同一件事、同一种情感的表达，可以通过念，也可以通过唱。同一种行动，可以通过动作，也可以通过唱或者念——比如夜间行路，可以唱曲牌，也可以唱皮黄。比如蹿房越脊，可以只是动作，也可以边唱曲子边走身段。武戏，可以只打，也可以边打边唱。

要表现大的战争，可以用武打来表现，也可以用唱或念来讲述。着笔墨更多的，还可以同时用武打和唱交替表现。比如《千金记》中的《十面》，写楚汉相争，垓下大战。霸王和汉营兵将一番交锋，站在山头（也就是桌上）的韩信就唱一大段，再打一番，再唱一段，多次重复。《安天会》的《擒猴》也是这样，孙悟空和天兵天将打一番，天王唱一段，不断重复，有"累死猴王，唱死天王"之说。因为，如果只打不唱，或只唱不打，唱和打再好，演者既累，观者也会有审美疲劳。

同样，另一些戏，也写战争，比如《空城计》，马谡、王平和张郃之

战，就只是比划一下，绝不多打。

前面说过的《打渔杀家》的两番打——萧恩和教师爷的打，"杀家"时萧恩、萧桂英和教师爷及四个小教师的打，都是简单、干净、利落，不能多打。

同样，对夜间的处理，可以只短短几声更鼓——咚……仓、仓、仓、仓、仓，"看天色已明，不免……（如何如何）"，也可以"叹五更"唱个几大段。前面说过的京剧中的三个"一轮明月"，各有二三十句唱，表现的就是《文昭关》中的伍子胥、《清官册》中的寇准和《捉放曹》中的陈宫，在不同情境下的境况，或是他们的所思所想。还可以做梦或托梦，比如像昆剧《惊梦》《痴梦》，京剧《小显》《碰碑》。

要表现一个人去送信，可以只是个过场，如京剧《赤桑镇》，包公手下的王朝去合肥下书，上场念对："合肥下书信，面交吴夫人"，然后简单地交代了包公铡了自己贪赃枉法的侄儿包勉，想到曾经抚养自己长大的嫂子只有这一个儿子，便派王朝去送信。王朝不知怎么面对吴夫人的丧子之痛，表示只好到了那儿"相机行事便了"，就下去了。

以上情节也可以是非常有分量的一整出戏——昆剧《红梨记》的《醉皂》，就是由演员把原本只有几句话的一个过场，发展成为一出唱、做繁重的丑角戏，把一个喝醉了酒去送信的皂隶的心理和醉态表现得淋漓尽致。

那么，如果我们要把王朝的戏改成"导板"上，散板收住，念白，再叫起唱原板转流水，叫"散"了，最后用一句散板收腿下，可以吗？

这是次要角色的戏。我们再看主要角色的戏。《空城计》中诸葛亮上场原有大段的唱，谭鑫培把它去掉了，改成念对"兵扎岐山地，要擒司马懿"。

《四郎探母》小生扮杨宗保有三场戏。主要的唱在"巡营"一场中的"扯四门"。但过去如果是唱大合作戏，分由三个小生扮杨宗保，后面的两个小生就会为自己增加更多的唱。

中国戏的创作过程不只是在主要演员、打本子的和鼓师、笛师、琴师的互动中进行，而且，给演配角的人也都留下了各自创作的空间。随着创作的推进，直到演出，不同的人（包括观众）不断加入进来，每一次演出，都是在这个过程中的，互动始终在持续。

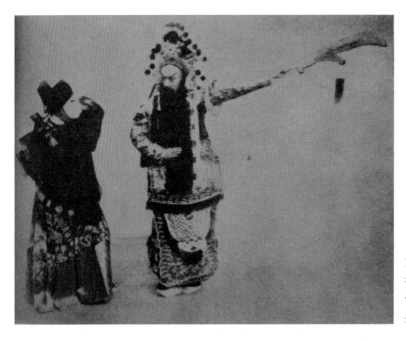

京剧《灞桥挑
袍》：杨小楼
饰演关羽、郝
寿臣饰演曹操

于是，一个戏可以有不同的演法，昆剧《牡丹亭》的《惊梦》，可以按汤显祖写的，只上一个花神，唱一支曲子【鲍老催】，也可以按一些不知姓名的演员在长久的演出中创造的由生、旦、净、末、丑分别扮演大花神、十二月花神及闰月花神的演法，载歌载舞，唱【出队子】【滴溜子】【五般宜】【双声子】几支曲子。

舞台上演唱的增减，就是这样根据演者所希望的表达内容、演者和观者的互动，逐渐或者是即时形成，并且流传下来。

在讲中国戏的特质时，说了戏台子上的时间和空间是由剧中人带上来和带下去的，是一种"可任意处置的时间、空间"，于是，上下场就有了特殊的意义，上下场本身也就成了表演的重要组成部分。

齐如山专门写有一本书——《上下场》，讲了剧中人的身份、行为（做什么）及一个戏中具体每个"场子"的地位对上下场的安排的影响，书中所列上、下场的样式，各有几十种。

作为中国戏的特点，开戏时，场上不能有人，演员必须"上得来"。与"上场"对应的，就是"下场"，"上得来"，就得"下得去"，不能摆"造型"，"拉大幕"

"上场"的理由不是"从里屋走到外屋"，"从某地走到此地"，就是"从后台走到前台"——道理太简单了：演员不上来，观众就看不见表演。下场，也就是这段表演结束，回到后台去。不明白这个，就不明白中国戏的观众为什么在一个好演员上场和下场时要叫好和鼓掌，或者是专门为演员上场或下场的表演叫好。这里的叫好和鼓掌与剧情无关，只与演员和他的表演有关。

中国戏无时无刻不提醒观众：这是戏。所以在京剧《连升店》中，丑扮的店家三次送小生扮的王明芳，说："小店家送王老爷"，"小店家又送王老爷"，"小店家再送王老爷"，小生不高兴："啊？你要把我送到哪里去？"丑说："我要把你送到后台去。"富家子弟崔老爷误以为自己科考得中，连恩都谢了，知道自己弄错了，嘟嘟囔囔地走下去，店家说："老爷，您的屋子在那边呢。"崔老爷说："糊涂！这边也通那边。"店家说："他倒是比我明白。"

另外，齐如山也说过：《探母》中《坐宫》的杨延辉，上场，到九龙口抖袖，到台口打引子，回到小座念定场诗、自报家门、唱西皮慢板。其实，他并没有动地方，走来走去，不是剧情中的走动，只是表演上的走动而已。

说说不同的上、下场：

剧中人上场前，在台帘里发声，是告诉鼓师，也是告诉观众，我要上来了。这种声音可以是"咳嗽"，也可以是"呀嘿"，或者是"嗻，马来呀"，是"嘿"或者"走哇""苦哇"——声音使观众知道来人是男是女，大致的年龄、身份，是安居无事还是急忙中赶来。

剧中人一上场，扮相、身上、嗓子如何，立时就展现在了观众面前——也就是说，上台的几步走，就可以看出来是不是一个好演员。

剧中人可以不急不忙地上场，念引子（或唱【点绛唇】【粉蝶儿】）、念诗，自报家门，也可以上来就唱，还可以在台帘里先唱导板，然后上来接着唱。

剧中人也可以念对上，或上来念数板或者其他干牌子。

剧中人还可以起霸上、走边上、趟马上、翻上，只这些上场的表演，就可以用个一两分钟，甚至是更长的时间。

有时，并没有什么急事，剧中人在急促的锣鼓声中从台帘里直冲到台口，猛然站住。这，必是一个性情暴戾的人，或者是个妖怪。还有人会倒上，遮脸上。有时候，还有人会暗上。

上场时的锣鼓，与人物的身份、上场的环境，及剧中人所处的情境是相对应的，所以，什么时候用小锣，什么时候用大锣，什么时候用铙钹，或什么时候用牌子，是有规矩的。

比如说：小锣打上，四击头上，水底鱼上，冲头上，或者是乱锤上。

另外，龙套又有龙套的上法：站门、一字、斜一字、二龙出水、鹞子头，都是龙套的上法。

对应上场，下场有唱下、念下，有蹉步下，有趟马下；搏击、打斗中有拉下、败下（摔下）、耍下场下。

对应的龙套有：领下、斜门下、倒脱靴下、分下、追下，等等。

总结

1. 中国戏在结构时，"分场"与主要演员的长处，戏班中既有行当的选用，上下场与唱、念、做、打的安排，及角色的装扮、演员换装时间等，是同时考虑的。

2. 这种结构是在主要演员、打本子的人和鼓师、琴师或笛师的互动中形成的，结构时就要考虑到唱、念、做、打的好听、好看。

3. 在结构中，对同样的叙事，可以在用时的长短上和唱、念、做、打的样式上有完全不同的安排。

4. 上下场本身就是一种表演，甚至是用时不短的表演。

分行当的角色安排

这节讲"行当"。我们说"旦角""小生""老生""花脸",讲的就是行当。中国戏为什么要分行当？这是摆在我们面前的一个问题。

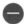

中国戏来自说唱。说唱有两类,一是说故事,有人物,有情节;二是说景物、说心境。

我们先看讲故事:宋代留下的有话本,元明清有小说,短的如《三言二拍》和《聊斋志异》,长的如《三国》《水浒》《西游》《红楼》,说的都是故事。宋人陆游有诗:"斜阳古柳赵家庄,负鼓盲翁正作场。死后是非谁管得,满村听说蔡中郎",讲的就是宋代民间说书的场景,看看四川出土的东汉说书俑,可知说唱故事的历史是很久远的。

一人讲故事,要涉及两个以上的人物说话,就要有区别,否则,听众就不容易分清是故事中的哪个人在讲话了。

一人妆扮多人,首先会从声音上区分是男是女;同是男的,又要区分出是老是少,是什么身份。

比如《杨家将》,穆桂英擒住了杨宗保,看上他了,让穆瓜去问,说:"你去问问这员小将,他是愿意死呀,还是愿意活呢。"作为穆桂英手下一个头目,穆瓜是男的,他就说了:"呀哒!这员小将,我家姑娘问你,是愿意死呀,还是愿意活。"声音不同,听的人,就区分出讲话的人是男是女,是什么身份了。

同样是男的,比如说文弱书生和勇武、粗野之人,就有区别。同样是有武艺的英雄好汉,也要有区别。比如我们前面说过的《打渔杀家》中的李俊

用老生扮，倪荣用花脸扮，声音就不一样。上来念对，李俊是用老生的声音念："块垒难消唯纵饮"，倪荣的"世道不平剑欲鸣"就得用花脸的嗓儿念了。

说书的常说某人一嗓子犹如一声炸雷——这类人，后来就归了花脸了。

除了声音，还会有姿态、动作的模拟，我们知道，说书，是要比比划划的。不同人的姿态、动作为了便于识别，也会尽量表现不一样的一面。一个女子，体态轻盈，走起路来像风摆柳一样；一个大汉立在那儿，亚赛半截铁塔一般。

这样，当从一个人讲述故事，模仿故事中不同人物的不同声音、体态，发展到几人合作，分别饰演一个故事中的不同人物时，就会沿用过去已经形成了也被听众熟悉了的表现不同人物的不同声音和体态动作——行当，就逐渐定型了。

我们看，《红楼梦》中贾府从苏州买来十二个女孩，组成一个戏班子。十二个人，这就是明中叶到清中叶一般戏班子的规模。从《红楼梦》中贾家的戏班子看，可以知道，十二个人中，有正旦芳官、六旦（贴）龄官、小旦蕊官、小生藕官、大面葵官、小面豆官、老外艾官、老旦茄官……当然，还有几个人书里没写，应该是官生、老生、二面之类。

到了后来，一些戏班子的人增多了，各个行当也都有两三人，戏的场面也就更大了。

但是，用另一种文化的理论来解释，就不是这样了。《中国大百科全书》把"行当"解释为"性格类型"，定义为"带有性格色彩的表演程式的分类系统"，又说是"按人物性格类型分行"的"体制"①——这无异于是说中国戏"概念化""程式化"。

我认为：第一，这是另一种文化的解释，不是汉文化中戏曲自有语言的释义。第二，这是另种文化有意无意地对汉文化中戏曲的"贬低"。

① 《中国大百科全书·戏曲曲艺》，中国大百科全书出版社，1983年，第170页。

<p style="text-align:center">二</p>

从一人妆扮多人——首先是为了区分——到多人——分行——饰演与模仿或者创造人物，最终导致了各个行当表演技艺的不同。

当行当在中国戏中定型了下来以后，写杂剧、传奇的人打本子时，就先要定下人物的行当。由于一个戏班中一个行当的人数是有限的，所以必须由不同行当的演员来分担不同的角色；在一出戏中大体上每个行当都要有活干。

由于有了行当是"人物性格类型"说，所以，就总会有人解释说行当是按年龄、性格和忠奸好坏划分的。

其实不是。我认为：行当的划分首先不是基于年龄、性格和忠奸好坏，而就是一种"安排"。戏班子里有各个行当，每个行当都得有活，必须把剧中的各个角色分派给不同行当的人去演。

我们可以看，吕布是小生，吕布为什么不能用花脸去扮呢；同样，花脸扮的霸王，为什么就不能用小生去演呢？

诸葛亮从出场就戴胡子，用老生扮。有说：赤壁之战时，周瑜比诸葛亮年纪大，诸葛亮戴胡子，周瑜反而不戴胡子。周瑜用小生扮，诸葛亮用老生扮，完全是戏中从所要表现的人物气质上所做的安排。

马连良的《三顾茅庐》，诸葛亮是老生，而过去中国京剧院四团的《初出茅庐》诸葛亮就用小生扮，又有什么不可以呢？

《战太平》的张定边用丑扮，《九江口》的张定边用老生或花脸扮。

有人说：老生扮演正面人物，《铡美案》中的陈世美就是反面人物，老生扮的陈世美在唱、念、表演上，一点儿也没有要丑化他的意思，但观众看着堂堂正正的陈世美，没有人会认为他是个好人。同样，小生，扮演读书人，也有坏人，比如《义责王魁》中的王魁、《金玉奴》中的莫稽，以及《四进士》中的田伦，唱、念、表演中，没有一点儿丑化他们的意思，但就是坏人。

由于有了行当的划分，学戏的人，要在一开始学戏时就确定下他学哪一

个行当——一般是根据本人的条件、气质，或兴趣。

京剧叫做行当，昆剧叫做家门。我用对比的方式介绍一下：

先说分男女：扮演剧中男人的有：生（元曲叫做"末"）、净、丑。净，就是花脸。扮演剧中女人的有：旦、老旦和丑婆子。

再从嗓音上看：旦角，用小嗓。生中的小生、官生大小嗓都用。老生、花脸、丑用大嗓，老旦也用大嗓。

但老生的大嗓用正音，老旦的大嗓用左嗓子（老旦有时也演次要的老生活儿，丑，有时候也可表演本来属老旦的活儿）。

花脸虽然也用大嗓，但发音与老生完全不同，是一种特别洪亮宽厚的声音，细分时，花脸还须有一种沙音、炸音，有时候要打"哇呀呀"，是老生绝不会有的。

丑的发音虽是大嗓，即使是韵白，也与老生有明显的不同。丑有时也可用大嗓勾着小嗓唱念。这也与老生不同。

各行当除了唱念的声音不同外，妆扮和身上也有明显的不同——动作，一戳一站都不一样。所以，当一个剧中人出现在台上时，我们可以从妆扮、声音、身上三个方面来区分和辨识他们的行当。当然，也有些特例：武生，有勾脸的，但他们不是花脸。红生近于老生，要勾脸。还有一些剧中的角色是"两门抱"的，即两个行当的演员都可以演。

以下给出表格和图像，表格列出了昆剧、昆弋和京剧行当的细目，图像可以给大家一种直观的印象，然后，还是通过比较、辨析来看京剧、昆剧的行当。

第一个是大略的划分，家门（昆剧称谓）与行当：

行当划分：男女

男： **女：**

小嗓 小生 旦

本嗓 老生 老旦

 花脸

 丑 丑婆子

第二个是昆剧行当，也就是"家门"的细目：

细目

昆曲"分桌台"

——生：1.大冠生；2.小冠生；3.巾生；4.鞋皮生；5.翎子生

——旦：6.老旦；7.正旦；8.作旦；9.四旦（刺杀旦）；10.五旦；

 11.六旦；12.贴旦

——净：13.大面；14.白面；15.邋遢白面

——末：16.老生；17.老外；18.副末

——丑：19.副（二面）；20.丑（小面）

第三个是昆弋行当的细目：

昆弋：

一末；二净；三生；四旦；五丑；六外；七贴；八小；九夫；十杂

第四个是京剧行当的细目：

京剧
生行：

1. 鬓生（老生，及末、外）——（1）安工老生；（2）衰派老生；（3）靠把老生；

　　外（白满；《清风亭》张元秀、乔玄，《跑城》徐策、宋世杰，《定军山》
　　黄忠，《珠帘寨》李克用，《碰碑》杨业，《白蟒台》王莽）

　　末（黪满、黑满，《盗宗卷》张苍、《连环计》王允、《打渔杀家》萧恩、
　　《失印救火》白怀）

　　例：《文昭关》：生，伍子胥；外，东皋公；末，皇甫讷
　　　　《甘露寺》：生，刘备；外，乔玄；末，鲁肃

2. 红生

3. 小生——（1）翎子生；（2）纱帽生；（3）扇子生；（4）穷生；（5）武小生；

4. 武生——（1）长靠武生；（2）短打武生；

附：娃娃生

旦行：

5. 青衣

6. 花衫——（1）闺门旦；（2）玩笑旦；（3）泼辣旦；（4）刺杀旦；（5）小旦；

7. 武旦；

8. 刀马旦；

9. 老旦；

净行：

10—12. 铜锤；黑头；老脸；

13. 架子花；

14. 武花；

15. 摔打花；

16. 油花；

丑行：

17. 文丑——（1）方巾丑；（2）苏丑；（3）袍带丑；（4）茶衣丑；（5）邪僻丑；
　　　　　　（6）老丑；

18. 武丑

19. 丑婆子与彩旦

注：以上内容，参见景孤血：《京剧的行当》，北京宝文堂书店，1960 年

我总是说，辨析的方法，既包括找出差异，又包括归纳类别。下面，我们给出照片，大致看看不同的行当，唱、念、做、打的区别。

后面有几张照片，分别是生（126-129页）、旦（130-131页）、净（132-133页）、丑（134-135页）。

先讲嘴里的，也就是声音的区别。

老生与花脸的区别，我们前面已经说过了，《打渔杀家》李俊、倪荣的声音就是不一样。再举个例子——《青梅煮酒论英雄》中老生扮刘备，花脸扮曹操。曹操见了刘备，就说："使君，在家中办的好大事？"刘备吃了一惊，说："备不曾办什么大事。""使君在园中浇水种菜，岂非大事？"

老生演的刘备和花脸演的曹操声音不一样。这，就是区别。

再看小生与旦角，小生与旦角有刚柔之分，以区别男女。比如说昆剧《惊梦》，小生扮柳梦梅，说："姐姐，小生哪一处不寻到，你却在这里。""恰好在花园内折得垂柳半支，姐姐，你即淹通诗书，何不作诗一首，以赏此柳枝乎。"旦角说："那生素昧平生，因何至此？"

小生和旦角的小嗓使用方法不一样，这就有了区别。

小生扮文人和武人也不一样。比如"这就不敢"，文小生和武小生念出来，给人的感觉就会不一样。

又比如昆剧《小宴》中的吕布是武人，念引子："柳营夜寂悬边柝，正朝廷，无事之秋。"而《拾画》中的柳梦梅是文人，念引子："惊春谁似我，客途中都不问其他。"听起来，应也不一样。

小生区别于旦角，一是小生要有刚音，翎子生、武小生，演周瑜、吕布之类的，还要有虎音；二是小生要大小嗓兼用，昆剧的巾生、官生更是这样。

同样，用大嗓的老生和老旦，用嗓也不一样：

老生的引子："天宽地阔，论机谋……"，老旦的引子："都只为，年老家贫……"，也不一样。

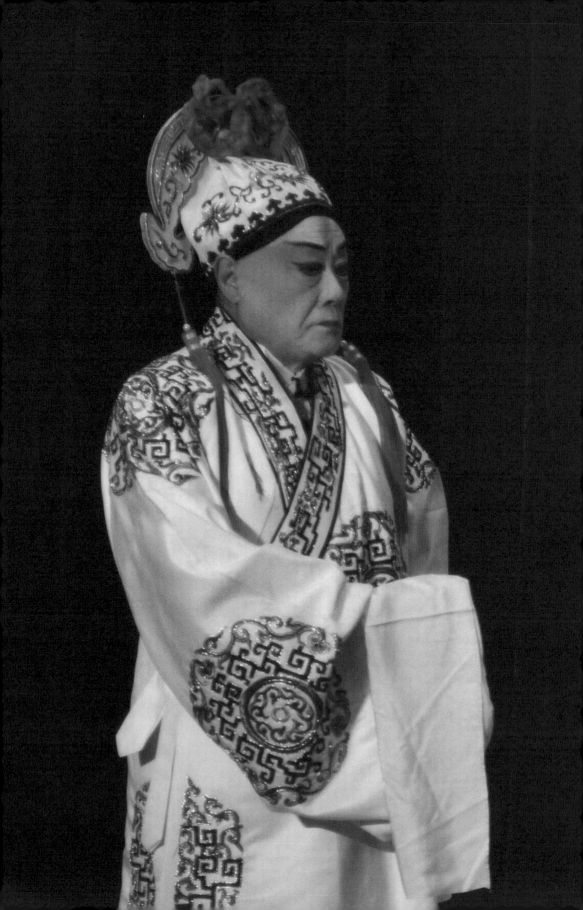

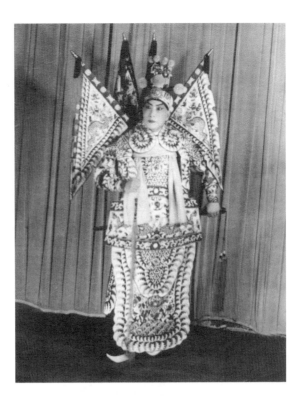

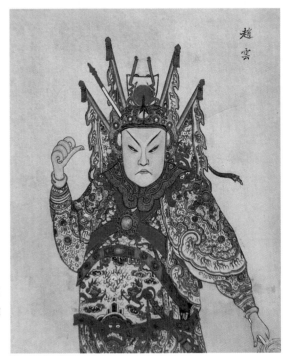

趙雲

小生和武生的部分，俊扮，不戴髯口
（武生也有俊扮戴髯口的，还有勾脸
或抹油脸的）
右下图选自清代《昇平署扮相谱》

老生（包括末、外）
和武生的部分，俊
扮，戴髯口（老生
的红生和武生的部分
戏，也有勾脸或抹油
脸的）
左下图选自清代《昇
平署扮相谱》

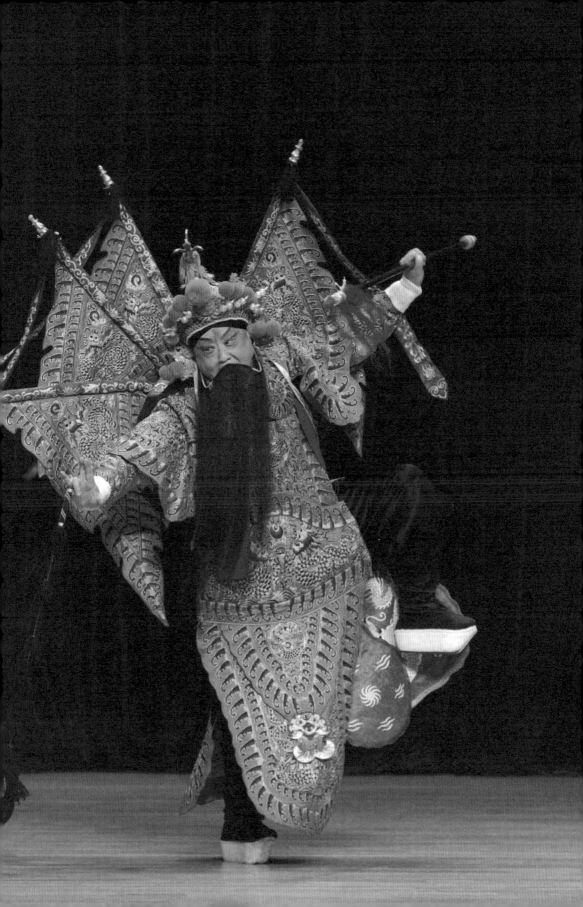

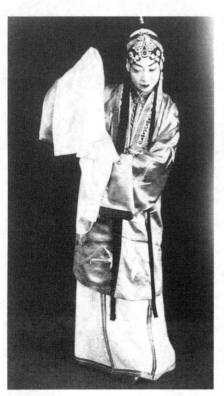

旦角，用底粉和胭脂等色扮，贴片子，梳大头或古装头（个别也有抹油脸或勾脸的）

本页右图选自清代《昇平署扮相谱》

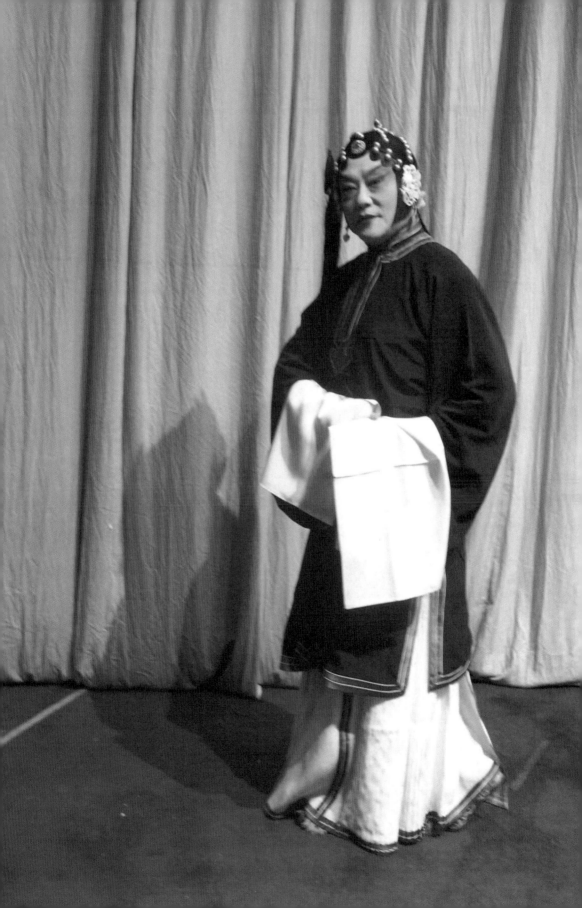

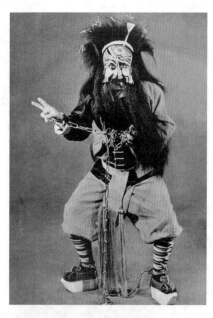

花脸，勾脸，也有揉脸的
左下图选自清代《昇平署扮相谱》

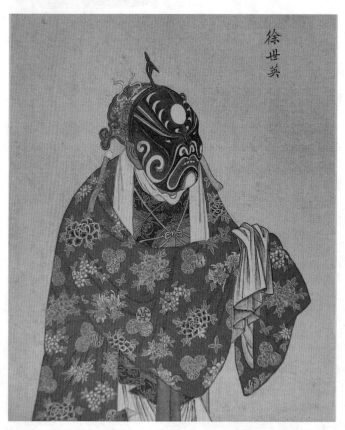

徐世英

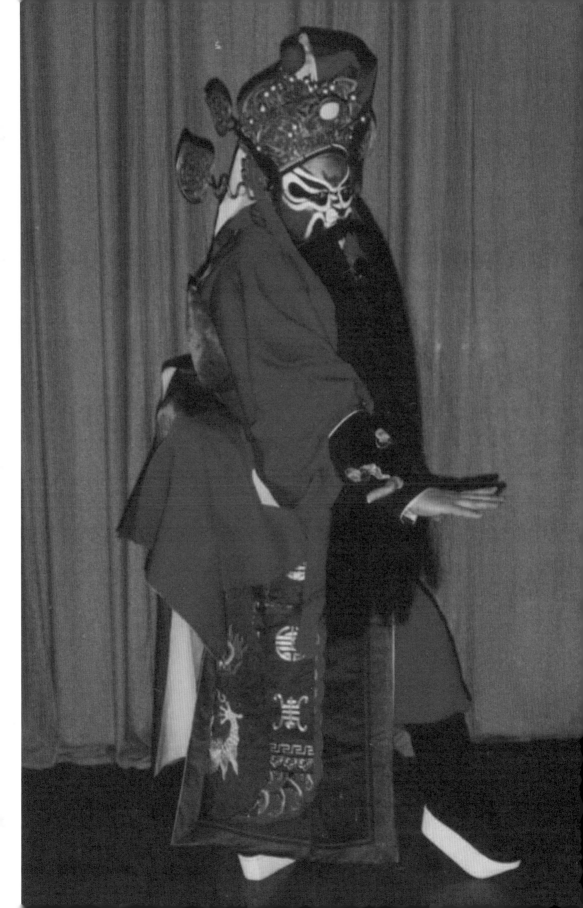

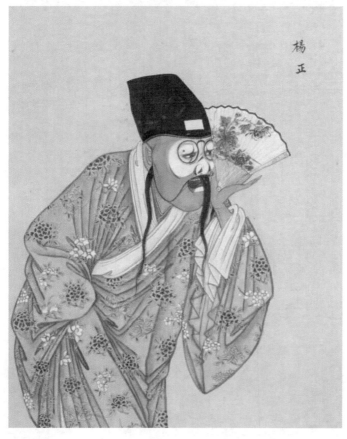

楊正

丑，一般勾白鼻梁（也有勾脸，或略加底色，抹红，勾眉眼的）
左下图选自清代《昇平署扮相谱》

花脸也用大嗓，老生的大嗓唱："听他言吓得我心惊胆怕"，花脸唱"……中途有人来盘问，咱就说行商买卖人"，听着也有明显的区别。

老生一般念韵白，丑也有念韵白的，但和老生的声音、劲头都不一样。《审头刺汤》的丑问："老大人为何发笑啊？"老生回答："我笑你这两句话说得是癫而又狂，尊而又大。"丑说："怎见得？"老生说："方才我说道……"听着也不一样。

以上是说各行唱、念的声音、方法。再说各行的表演，一戳一站，一举手一投足，也都不同；外在的"形"与内在的"劲"，都有差别。

有说：老生弓，花脸撑，武生在当中，小生紧，旦角松。就是说在起霸中同样的站式，"形"和"劲"都不一样。老生在武的神气中要带点"文"的气质；花脸要显得威武、勇猛；武生扮演的是久经征战的人，会者不忙，不外露；小生要英挺，帅，紧凑利落；旦角则要刚健、婀娜并重。

以至于旦角和其他行当在打把子的时候，拿枪的姿势也不一样。生、净是"前手指人鼻，后手对肚脐"，旦角则是"旦角如抱琵，左肩对人鼻"，因为别着腿呢。

讲到行当，就还要讲一下"应工"与"反串"。

过去戏班就那么多人，如果遇到同时有两个角色都需要一个行当的人来扮演怎么办？就只好有一个相对次要的角色由别的行当的人来演，形成规矩，就叫"应工"，比如说：

《白良关》里的尉迟宝林、《打龙棚》里的郑子明、《双包案》里的假包公，可以由老生"应工"。

《醉写》的唐明皇、《群英会》的甘宁、《失街亭》的马岱，由小生"应工"。

《五人义》的周文元、《战宛城》的典韦、《李家店》的黄三泰，由武生"应工"。

《孝感天》的共叔段、《雁门关》的杨八郎，由青衣"应工"。

《黄金台》的田法章、《盗宗卷》的张秀玉、《叫关》的罗春、《玉堂春》的门子，由贴"应工"。

《安天会》《反五关》的哪吒，以及各神仙戏中的韩湘子，由武旦"应工"。

《盗宗卷》的田子春、《取成都》的诸葛亮、《骂曹》的旗牌、《阳平关》的报子，由老旦"应工"。

《金雁桥》的严颜、《逍遥津》的司马懿、《翠屏山》的杨雄、《四进士》的杨春、《探母》的大国舅、《打面缸》的大老爷、《玉堂春》的崇公道，由花脸"应工"。

《狮子楼》的西门庆，由武花脸"应工"。

《清风亭》的老太太，由丑"应工"。

现在剧团人多了，靠财政养活，就不存在这些了。

至于"反串"，那是演员演不属本行的活儿，既可以吸引观众，看平时看不到的，也有为博得一笑的。当然，这也显示了演员的本领和适应能力。

比如说，一次义务戏《八蜡庙》，武生杨小楼反串本应由武旦演的张桂兰，老生高庆奎反串本应由武丑演的朱光祖，旦角梅兰芳反串本应由武生演的黄天霸，旦角尚小云反串本应由花脸演的金大力，旦角王瑶卿反串本应由老生演的褚彪，花脸郝寿臣反串本应由彩旦演的小张妈，小生姜妙香反串本应由花脸演的费德恭。

总 结

1. 中国戏分行当妆扮角色时，声音和体态、动作的不同，乃至妆扮的不同，最初是出于说书人模拟故事中不同的人时夸大差别的做法。

2. 当行当的划分确定下来之后，就要求剧作者在编写剧目时，考虑选用什么行当来饰演剧中的什么角色。这种选择，与剧中人的年龄、性格和忠奸好坏等并无必然联系，只是剧作者或者是戏班的一种"安排"。

3. 行当的设定，导致各行唱、念、做、打的功法不同；观者可以从剧中人的妆扮、声音、身上三个方面，来区分和辨识他们的行当。

中国好戏之四
——《扫松·下书》《斩经堂》《徐策跑城》

本节，讲几出周信芳的戏。展现京剧发展中的另一个方面。

●一

先说京剧在上海的发展。

上海，原叫做"江苏省（省城在江宁，即今南京）松江府上海县"，在中国近现代是一个了不起的城市，是自"五口通商"以后中国"国际化"程度很高的城市，工商业、金融业、航运业，以及，教育、医疗、新闻出版、文化艺术，及餐饮、娱乐等，都很发达，全国各地，乃至世界各国来上海谋生存、谋发展的人，租界、各个国家的派驻机构，各种政治力量和政治组织，商会、工会，及其他社会团体、军政机关，以及秘密会社，显现了上海的多重景象。

就戏曲而言，1851—1864年后，在南方，昆剧的演出中心由苏州、扬州移向了上海。即使是清曲，也随富人绅士等从苏州、扬州移入上海。

苏州鸿福班、大章班、大雅班，扬州老徐班、老洪班多来上海"三雅园""西园"演出。

皮黄在上海的演唱，大概始于1867年。谭鑫培第一次去上海演出，是在1879年，第二次是在1884年，第三次是在1901年。孙菊仙（"孙处"）1872年在上海演唱，当时声名大振，1902年后，又去上海演唱。汪桂芬，1892年在上海演唱。

梅兰芳第一次去上海演出是在1912年。梅兰芳说：这对他的一生是至关重要的一件事。接着，1913年、1914年他又不断去上海演出。

上海，在特定的历史条件下，形成了"海派"京剧。最初，有潘月樵的《湘军平逆传》和夏月润的《左公平西传》，后有《铁公鸡》《潘烈士投海》《黑籍冤魂》《拿破仑》，有连台本戏。

在上海形成了不同于北京的演出制度：北京，先是戏班-科班制，后是"明星"制——由"明星"，也就是名角挑班，演出于各个剧场。上海，是各剧场有自己签约的角儿和班底，然后不时再由剧场老板从北京等地请些名角来演出，演出时，名角会带几个合作者和自己的琴师等，其他，用剧场的角儿和班底。

梅兰芳有专文谈到上海初期的京剧演员，像潘月樵（1869—1928）、夏月珊（1868—1924）等人，编演新戏，从日本引入新式灯光布景；与陈其美（1878—1916）相交，辛亥革命时，带领伶界商团和伶界救火队攻打江南制造局，又参加民军，攻打南京。还曾被当时的军政府授予少将军衔。

在这种背景下，潘月樵、夏月珊等人新戏、老戏都演，改良京剧、针砭社会，在剧中寄托的显然与那些只在传统戏曲中讨生活的人不同。

上海"海派"京剧中有影响的人，还有：红生王鸿寿（1850—1925）、武生李春来（1855—1925）、老生汪笑侬（1858—1918），及旦角冯子和（1888—1942）等。

在这之后，有周信芳（1895—1975）。

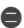

周信芳，艺名麒麟童，所以他演戏的风格路数，被称"麒派"。

他13岁时到北京，曾与梅兰芳等"带艺入科"，同在喜连成（也就是后来的富连成）唱戏。1915年以后，先后在上海丹桂第一台、更新舞台、大新舞台、天蟾舞台演出。排演过连台本戏，创编了《鸿门宴》《萧何月下追韩信》《徽钦二帝》《文天祥》《史可法》等剧，还演过话剧《雷雨》。

1943年，周信芳被选为上海伶界联合会会长，1944年接办黄金大戏院。应该说，在那个时候，周信芳与上海的方方面面、各色人等，有着多重往来——周信芳有他自己的理念和主张。

1949年后的周信芳，经历了两次由政府为他举办舞台生活50周年、60周年纪念活动。一次是在1955年，一次是在1961年。他编演了《义责王魁》《海瑞上疏》和《澶渊之盟》。1959年加入中国共产党——和他同年入党的是梅兰芳。在这之前，是程砚秋，是1957年。

周信芳的一生，自编和与人合编的剧目不下120出，演出过的剧目有600多个，演出场次达11000多场。

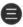

下面讲周信芳的《扫松·下书》《斩经堂》和《徐策跑城》。

《扫松·下书》，出自南戏《琵琶记》，作者是元末的高明。写汉代陈留人蔡伯喈与赵五娘新婚后，即遵父命进京赶考，得中，牛丞相的女儿奉旨招婿，蔡伯喈以父母年老，要回家照顾为由，辞婚、辞官，不准，被强留京城。蔡伯喈离家后，陈留大旱，妻子五娘侍奉公婆，至公婆去世，卖了头发，安葬公婆，嘱托蔡家的邻居、好友张大公替自己看守公婆坟墓，自己身背琵琶，沿路弹唱乞食，进京寻夫，最后，终得团聚。

《扫松·下书》写张大公替赵五娘打扫蔡伯喈父母坟前的落叶，遇到蔡伯喈派来的下书人，为之讲述蔡家故事。这戏，昆剧、京剧都曾演唱。张大公是一般人，并非公卿将相，在明刻本《蔡伯喈琵琶记》中标明由末扮演，后来的昆剧本子已写作由老生扮演，下书人由丑扮。

现在我们可以看到的视频，有计镇华、成志雄的昆剧《扫松·下书》（另外，我还有一份计镇华与张铭荣的），有周信芳录音、小王桂卿配像的京剧《扫松·下书》。

从这些视频中我们可以看到高明所写的《琵琶记》与后来在舞台上传唱的昆剧《琵琶记》有哪些不同，也可以看到这出戏从昆剧到京剧的变化。

舞台上传唱的昆剧《扫松·下书》，已增加了许多道白，人物形象比文字要鲜活了许多，人物性格凸显出来——一个乡村中的老人，历经沧桑，一个来自京城的差人，历事不多，但心地善良；老人受蔡伯喈的妻子赵五娘之托，替蔡家看守蔡伯喈父母的坟墓。他要差人头顶蔡伯喈的书信，跪在坟

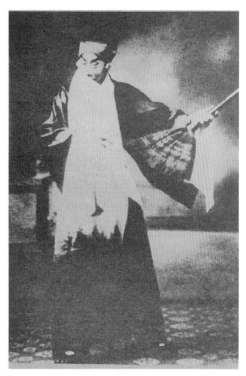

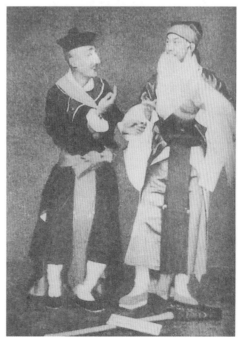

《扫松》剧照：王鸿寿饰演张大公

前。他说："老哥、老嫂，你的儿子如今有书信回来，你怎的不言，怎的不语啊！"他要代蔡伯喈的父母责问蔡伯喈，最后，称差人"小哥"，嘱托他——"小哥哥你与我把信来带，你叫那蔡伯喈早早地回家来……倘若是蔡伯喈把那良心来坏，小哥，你问他的身从哪里得来？倘若是蔡伯喈佯瞅再不睬，你就说，陈留郡，荒郊外，有一个老汉叫张广才，托过小哥把信带。说我一个拜、一个拜……教他早早回来，谒扫坟台。"

昆剧，张大公上场唱【虞美人】："青山今古何时了，断送人多少！孤坟谁与扫荒苔？邻家阴风吹送纸钱来。"

京剧，张大公上场干唱【哭相思】（没有器乐伴奏）："草枯叶落已深秋，满目苍凉触景愁。寂寞门庭人不在，金风萧瑟起松楸。"

——人世沧桑，死生离合，会使演者和观者都心生慨叹。

另外，昆剧，老生和丑，一韵白，一苏白；京剧，老生和丑，一韵白，一京白。老生问丑："干什么来？"丑说："投书。"老生听成了"偷树"——因为坟上的树被人偷砍了，说："好哇，我的树是你偷的？"丑说是"蔡家府"，老生说是"蔡家庄"，丑说是"张大公"，老生说是"张广才"，二人争来争去，老生问丑他家老爷的名字，丑不敢大声说，老生说"你是个哑子"，丑说"你是个聋子"。老生让丑头顶书信，跪在坟前，顺着自己的话说，后来陈佩斯、朱时茂在小品《拍电影》中用的就是这种方法。老生要代蔡伯喈的父母教训蔡伯喈，动了情，竟把差人当做蔡伯喈，举手就要打。这些细节，处理得于悲凉中略带戏谑，使人感到幽默中略有凄苦。

下面，说《斩经堂》。

《斩经堂》写东、西汉间，王莽称帝，潼关守将吴汉，按王莽的命令，捉到了刘秀。不想，母亲告诉吴汉，王莽是自己的杀父仇人，要吴汉杀了自己的妻子——王莽的女儿，解散军队、辞去官职，扶保刘秀、灭掉王莽。吴汉的妻子，也就是王莽的女儿，心地善良，每日在经堂诵经，代父亲忏悔，为婆母祈福——吴汉至孝，虽夫妻情深，不得不去经堂杀妻。妻子无奈自杀，母亲为了让儿子不以自己为念，一心去扶保刘秀，也自杀了。

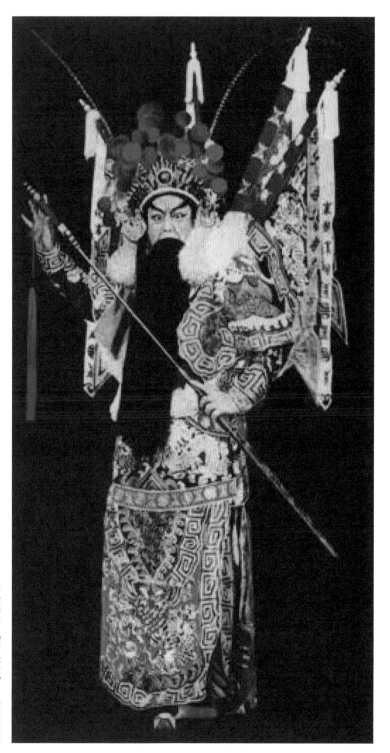

周信芳在《斩经堂》中扮演吴汉

这戏应是来自徽班的戏——但要说一下的是：徽班，演的不是"徽剧"。"徽剧"是20世纪50年代才有的命名。"徽班"与"徽商"，当然与安徽相关联。但有名的"徽班"，多在扬州。"徽班"进京，是从扬州进京。"徽班"是昆腔及其他声腔的剧目都演的。

《斩经堂》和《扫松·下书》一样，在周信芳之前，都曾是王鸿寿的戏。这出戏的唱，即使是在后来，也不只是京剧所用的主声腔，它既有二黄，也有拨子，还有吹腔。

周信芳的《斩经堂》1937年曾由当时的联华影业公司拍成电影。后来，周信芳在1958年留下的录音，和《扫松·下书》一样，也是由小王桂卿配像，制作成"音配像"。这在"京剧音配像"中，是可看的一出戏。

说到这里，就要介绍一下小王桂卿了。他是武生，兼演老生，还擅长演猴戏。青年时即能自己组班，独挑大梁，是周信芳的私淑弟子。1976年拍摄过京剧片《雅观楼》，1999年拍摄的《中国京剧晚霞工程——小王桂卿专辑》，收入他的《四平山》和《打严嵩》两出戏。在京剧音配像中，他为周信芳的录音所做的配像，和张学津为马连良所做的配像一样，都是上乘的。

回过头来，再说《斩经堂》。

《斩经堂》是一出非常感人的戏，写人在政治冲突中的悲剧。吴汉与王兰英是恩爱夫妻，王兰英与自己的婆婆——吴汉的母亲关系也不错。但王兰英的父亲王莽是吴汉的杀父仇人。另外，王莽又毒死了汉平帝，自己当皇帝。如果站在汉王朝的立场上，又是"国仇"。

吴汉是孝子，母亲的话必听。违反王莽命令放刘秀，砍倒帅字旗，不做官，都还好说，要他杀妻，而且还非杀不可，这就难了——几句高拨子散板道："从空降下无情剑，斩断夫妻两离分。含悲忍泪经堂进，到经堂去杀王兰英"——唱得惨如撕裂人心。

在经堂，一大段二黄三眼，"贤公主，休要跪，休要哭，听本宫从前事细对你说……"唱得也是悲凉婉转。

王兰英先是恳求丈夫在婆婆面前为自己求情，放她一条生路，后来知道不可能了，自己必死，留下的话是："我死之后，将我尸首葬在西门以外高

岗之上，要立一碑，上写'吴汉故妻王氏兰英之墓'，日后驸马另娶一位贤德的夫人，生下一男半女，每逢清明时节，取一末纸钱，去到坟前，祭奠祭奠，高叫三声王兰英……我纵死九泉，也是感谢你了……"

吴汉妻子死后，母亲也悬梁自尽，吴汉走马追赶刘秀途中，放声大哭。

《斩经堂》一剧，在20世纪50年代，曾因被认为思想内容不好而禁演。所以，当时编的《周信芳演出剧本选集》没有收入，当时，谈周信芳的代表作时，也都不提它。但《斩经堂》确实是周信芳的代表作。

周信芳的戏还有《徐策跑城》，也是唱高拨子，也是王鸿寿的戏。说是薛家为唐王立了大功，被奸臣陷害，一家三百余口被杀。徐策用自己的儿子在刑场换下薛家的后代。后来，薛家起兵报仇，徐策问明薛家不为夺江山社稷，只为除奸臣，雪冤屈，于是，上殿奏本。

这出戏，唱、做皆可看。尤其是徐策步行去奏本时边走边唱的30句，京剧少有一段长达30句的。"湛湛青天不可欺，是非善恶人皆知。血海的冤仇终须报，只争来早与来迟……"

直到"看看不觉天色晚，急急忙忙步进城。老夫上殿奏一本，一本一本往上升。万岁准了我的本，君是君来臣是臣；万岁不准我的本，紫禁城杀一个乱纷纷。往日行走走不动，今日行走快如风。三步当作两步走，两步当作一步行。急急忙忙往前进……老夫上殿把本升。"

《徐策跑城》在20世纪60年代初作为周信芳的代表作被拍成电影，现在舞台上已少有人演了。《斩经堂》更是周信芳的代表作，由于前面提到的原因，更少有人演。所幸这三出戏都留有录音，后来，又都制作了音配像，使我们在今天还能借以追寻周信芳当日的演唱。

中国好戏之五
——《飞虎山》《监酒令》《叫关》《小显》

这次，说说京剧小生的戏——《飞虎山》《监酒令》和《叫关》《小显》。

京剧的小生，近于昆剧的官生。昆剧的生行，细分有：大官生、小官生、巾生、鞋皮生、翎子生。其中，后四项大致相当于京剧的小生。简单地说，昆剧的大官生一般是戴髯口的，像唐明皇、吕洞宾都戴黑三。京剧的小生，扮本行的角色，一般都是光下巴的。

京剧的小生，依景孤血的说法，可分为：翎子生、纱帽生、扇子生、穷生、武小生。

在京剧中，七八十年来，由于旦角的强势，小生多为旦角配戏，带来了两个变化：一是小生过于文弱，以至发声多带女气；二是小生渐成配角，很多原来的小生戏没人唱了，甚至没人会唱了。

小生与旦角同用小嗓，但有不同。旦角是全用小嗓；小生是大小嗓都用，要有刚音，有虎音，有男性气质。

说小生的戏没人唱了—— 一是以小生为主的戏，没人唱了，或由旦角反串去唱了，比如《射戟》《白门楼》。二是武小生的戏，像《探庄》《雅观楼》《翠屏山》《八大锤》《战濮阳》，乃至《伐子都》，都被武生唱了。

说小生，我要从姜妙香（1890—1972）说起。

过去，京剧小生有四、五、六之说——叶四爷、俞五爷、姜六爷。论年

齿，正相反，姜六爷姜妙香1890年生，俞五爷俞振飞1902年生，叶四爷叶盛兰1914年生。

再早的，留有唱片的，有朱素云、程继先、德珺如、张宝昆。

再早的，有徐小香、王楞仙。

姜妙香，先学旦角，后改小生，是梅兰芳的表兄，与梅兰芳合作46年；与马连良、言菊朋、杨宝森、谭富英、高盛麟、程砚秋、章遏云、言慧珠等，也都有过合作。

俞振飞曾在给姜妙香的学生刘雪涛的一封信中说："小生地位的提高，是您老师的功劳，对我来说，也是沾了他的光。"

他在给自己的学生蔡正仁的信中说："……姜先生的唱在京剧小生中独一无二，尤其是《玉门关》一剧，没有人能唱得过他，在京剧小生方面，姜先生的许多方面都很值得我好好学习，特别是唱的方面，我远远不及姜先生"，并亲笔写信介绍蔡正仁去向姜妙香学《玉门关》，蔡去姜家，用一个多月，学了这出戏。

叶盛兰，也是初学旦角，后改小生，17岁，搭入马连良的扶风社，31岁，以小生挑班。34岁正红时，托茹富兰转请何时希向姜妙香表示，希望能拜在姜妙香名下，学《玉门关》《小显》及其他姜的唱功戏。姜本已答应，后来，被别人施以压力，又推辞了——当时，叶正大红大紫，姜因年龄的原因，唱戏已不如过去了。叶能屈身拜姜为师，实属难能可贵。

叶少兰在谈到他父亲叶盛兰对姜妙香的评价时说：在20世纪五六十年代，"我的父亲叶盛兰知道我在学校要跟姜先生学戏后，高兴极了，他几十年来一直很尊敬姜先生，特别欣赏姜先生的艺术。因此非常支持和推动我跟姜先生学戏"。

叶少兰说："姜先生的演唱艺术影响了几代京剧小生，这其中也包括了我的父亲，他常常学习和揣摩姜先生的唱法。"又说："当年我父亲就非常喜欢姜先生的《玉门关》，对这出戏欣赏得不得了。"这也验证了何时希说叶盛兰要拜姜为师，其中，特别想学的就包括这出《玉门关》。

叶少兰谈到自己在戏校跟姜妙香学艺近8年，直到今天仍受益。叶少兰

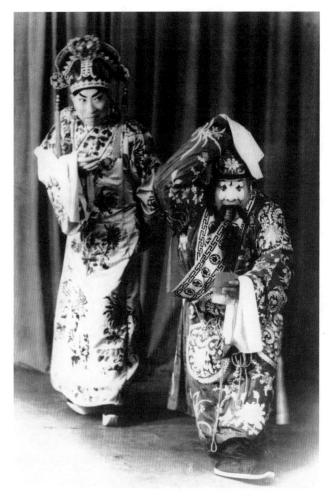

京剧《群英会》：姜妙香饰演周瑜，萧长华饰演蒋干

说："我现在虽然是继承我父亲的流派，但可以说我每出戏里都有姜先生的东西。"

在戏校中，叶少兰是姜妙香教出来的，张春孝、萧润德、于万增、杨明华等，也都是姜妙香教出来的。

比他们长一辈、向姜妙香拜师的有阎庆林、沈曼华、童寿苓、江世玉、徐和才、刘雪涛、荀令香、黄定、祝宽、关韵华、杨小卿、林茂荣等。

叶少兰特别讲到自己跟阎庆林老师学过很多戏，其实，不只是姜妙香在

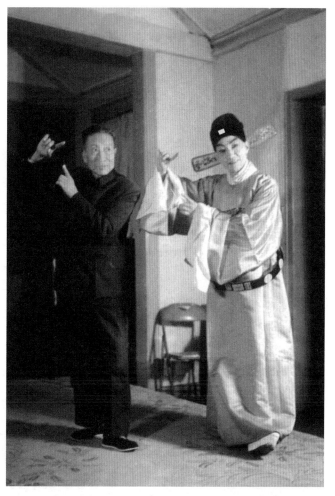

<div align="right">姜妙香给学生说戏</div>

戏校教出来的四十几个学生都跟阎庆林学过戏，向姜拜师的51个学生也都跟大师兄阎庆林学过戏。

另外，茹绍荃，是茹富兰的儿子、叶盛兰的外甥，是拜了阎庆林的。过去，有个笑话，说姜妙香、阎庆林怎么教出来这么多叶派小生。其实，学与唱，是两回事。现在人学叶，只追其名，不知道叶盛兰是主张学姜的，自己也想拜姜为师。叶少兰，就是姜教出来的。看看叶少兰的文章，他自己对姜、对阎，说的都是"不忘师恩"。

姜妙香（中）和他的徒弟阎庆林、刘雪涛、黄定、王少芳（从右至左）

姜妙香和他在戏校的学生

姜妙香给叶少兰说戏

姜妙香的小生戏，在唱功戏方面，有"姜八出"之说，就是《飞虎山》《射戟》《白门楼》《监酒令》《玉门关》《叫关》《小显》《孝感天》。

今天大家都唱的《探母》中小生的扯四门的一段"娃娃调"，就是姜的创造。

姜的小生唱念都讲究。拿手好戏，除上面所说的，还有《群英会》《奇双会》《镇潭州》《借赵云》《战濮阳》《八大锤》《连升店》《打侄上坟》。

这里，只讲讲《飞虎山》《监酒令》和《叫关》《小显》。

与这四出戏相关的音像，我这里有：

1962年姜妙香录音的《监酒令》，后来做音配像时，由叶少兰配的像。

另外，还有姜的学生阎庆林和黄定教《监酒令》的录音。

《飞虎山》有姜妙香的录音，是调嗓子时录的。另外，还有姜的学生黄定教《飞虎山》的录音。

《小显》和《叫关》有姜的学生阎庆林的录音。

先讲《飞虎山》，是小生和花脸的对儿戏。小生扮安敬思，花脸扮李克用。戏写李克用带兵行围射猎，见牧羊少年打死猛虎，问话后，知道他没有父亲，母亲也已早亡，就收他为义子，改名李存孝。

小生的另一出戏《雅观楼》，是写李存孝连杀四门、生擒孟觉海的故事。

在《飞虎山》中，小生头场的一大段唱，第三句不是十字句，也不是七字句，"无衣无食，无奈何来牧羊"，王瑶卿、梅兰芳都说过，句子不整齐，才出好腔。第五句的大腔"那一日牧羊飞虎岗上"也非常好听。婉转凄惶，底下转二六、流水，叫散了，最后收一句"怕风怕雨不怕虎狼"，"怕风"挑上去，"怕雨"再走下来，"不怕虎狼"收住。一个小孩，在深山无人处独自牧羊的景象，就显现了出来。

《飞虎山》后面还有很多小生和花脸的对唱，从二六，到快板，两人咬

住了，也很好听。

《监酒令》，写汉初吕后专权，刘章是刘邦的孙子，又是吕后弟弟吕禄的女婿，掌握禁军。刘邦旧日的老臣希望刘章能给吕氏一些颜色，使吕氏不敢篡夺汉家天下。于是，刘章就在吕后大宴吕氏宗亲之时，以吕悌、吕信违反监酒令官的命令为由，杀了吕悌、吕信。

《监酒令》中，刘章夜巡宫廷时，忧伤国事的一段二黄慢板和西皮原板，都很好听。而且，梅兰芳曾说，这段二黄慢板的词非常好。

"微风起露沾衣铜壶漏响，披残星戴斜月巡察宫墙。站立在金水桥举目观望，又只见紫雾腾云绕建章。这龙楼与凤阁依然无恙，只不见当年的创业高皇。到如今扶社稷谁是良将，不由人心酸痛泪落数行。"

《监酒令》这一场的念，和下一场的念白、身上，也都有的可听、可看。

最后，说说《叫关》和《小显》。

《叫关》写李世民的大将罗成被李元吉所害，被逼单人独骑与敌军交战，在天黑之后，在城边遇到了义子罗春，写下血书，要罗春往长安求救，自己杀进敌军，马陷淤泥河，被乱箭射死的故事。《小显》，应该叫《罗成托兆》，"小显"是小生显圣的意思。戏写罗成死后给李世民托梦，叙述战死的经过，托付后事。

《叫关》《小显》都是唱唢呐二黄，转西皮导板、慢板、二六、流水，然后，散板收住。

现在的京剧，用唢呐伴奏的少了。过去，老生、红生、花脸、老旦，以至旦角，都有唱唢呐二黄的戏。

唢呐音调高，音量大，人要盖过唢呐不容易。唢呐二黄悲壮苍凉，唱起来是很好听的。

《叫关》有两段唢呐二黄。第一段，先是在上场前，在幕后唱导板："黑夜里只杀得马乏人困"，然后上场，接唱"西北风吹得我透甲如冰。耳边厢，又听得金锣响震，想必是那苏烈收了兵。那苏烈，他倒有爱将意，三王爷并无有痛臣心。只杀得——江上渔翁收了钓，牧童牵牛转回家门。庵观

寺院钟鼓震，绣女房中掌银灯"。然后是散板"加鞭催动了白龙马，又见城楼掌红灯，站城儿郎哪一个？"罗春接一句："我是罗春你何人？"

第二段唢呐二黄的词是："勒马停蹄站城道，金抢插至在马鞍桥。临阵上并无有文房四宝，拔宝剑，割战袍，修书还朝。钢牙一咬中指破"，然后接西皮慢板"十指连心痛煞了人……"，叙述被害的经过、战争的惨烈，并托付了后事。

罗春唱西皮散板："既是奸王将父害，父子们杀上午朝门。"罗成唱："罗家本是忠良后，岂肯造反落骂名。儿若再提造反事，金枪之下命归阴。"

父子分别后，罗成唱："城楼去了罗春子，父子们相逢万不能。"这时，三通鼓响，罗成唱："耳旁又听銮铃震，想必是苏烈发来兵。搬鞍认镫上能行"，上马，最后，唱一句"要与苏烈大交兵"。

《小显》更为悲凉，大段的唢呐二黄，从导板"天下荒荒无真主"唱起，历数自己降生，17岁扶保唐主，南征北战，东挡西杀，直至战死。如今，妻子孤苦伶仃，儿子只3岁。然后，是西皮导板、慢板，转二六、流水，向唐王李世民述说战事。最后，唱散板："若要君臣重相会，大破龙门臣见君。"

唱念一体，做打同理

中国戏的表演样式，是唱、念、做、打。一切与今天所说的形体、表演相关的，都属于"做"。"打"也可归入"做"。

由于武戏在一百多年中，武打的功夫日渐繁难，武生、武旦、武净、武丑从生、旦、净、丑行中分出，所以又在"做"之外列出了"打"。

"做"在元明杂剧、传奇中写作"科"或"介"，或二字同用。对应的就是现代汉语中的"表演"，有不明白的，改"唱、念、做、打"为"唱、念、做、舞"，是没有道理的。中国戏中的"舞蹈"是归入"做"的，而"打"却很难归入"舞蹈"——"舞蹈"可以表演"打斗"，在舞蹈和舞剧中都有。但"套路式"的武术表演，怎么说也不是"舞蹈"。戏曲中的"打"更接近于"套路式"的武术表演，在武术中，是区别于实战搏击的。

下面，首先讲作为整体的唱、念、做、打。

唱、念、做、打，既是传统汉文化中戏曲整体的叙事样式，又是四种具体的叙事语言，中国戏中一切要表现的都是通过具体的唱、念、做、打的方式去表现的。

唱、念、做、打四者之间是什么关系呢？唱、念、做、打，是一回事，有一个共同的"根基"，都是出自情感的表达。

《毛诗序》说：情动于中而行于言，言之不足，故嗟叹之，嗟叹之不足，故永歌之，永歌之不足，不知手之舞之，足之蹈之也。

就是说：人要表达了，激动了，不可能只发声、说话，还会有表情；内在的情感会使语言述说时，声音有起伏顿挫，有急促张扬，有手势和体态的

跟进，手之舞之，足之蹈之。——于是，这些，作为一个整体，使人的述说和情感表达，到达了"意"与"形""神"合一，一种述说与情感的表达也就到了最充分，最能影响他人、感动他人的境界。

所以，唱、念、做、打，出于"一"。这个"一"，就是"情"。细分，才有叫做唱、念、做、打的四种技能，也就是"四功"。"四功"对应"五法"①。"五法"是技法。唱、念，对应的是"口法"，做、打，对应的是"眼法""手法""身法""步法"。而"唱""念""做""打"有一个共同的根基，这就是自内心而生的"情感"。

这样看，唱、念、做、打，应该是"多元一体"，而不是"分门别类，各成一体"。

如果唱时没有表情，那叫"死脸子"，如果唱时的站姿或动作与唱的内容没有内在的关联，不是一回事，要么不好看，要么影响内在情绪的表达。

一个演员，嗓子再好，若是上场的台步和一戳一站不好看，也是根本性的缺陷。

下面讲"唱念一体"②。

中国戏的唱，首先不是出自"作曲"。在传统的汉文化中，没有一个"为词作曲"的概念——因为即使是与唱相关的"打谱"，也有一个先于乐音的考虑，这就是汉语言的音韵。

我们看今天的歌曲，一种是歌手自己的歌或民歌，歌词与歌曲应是同时产生的。

另一种，是"词"与"曲"分别创作的，作词的可能是诗人，诗写出来了，后来被人谱曲；有的写时就是作为歌词写的，但也要有专人来谱曲。

中国的诗，不是这样，它和民歌相近，诗是通过吟诵来表达的。就像前

① "五法"之说，见程砚秋《戏曲表演艺术的基础》，《戏曲研究》1958年第1期。
② "唱念一体"，见《京剧新序（修订版）》；以下"做打同理"亦同。

面说的那样，在生活中，要表达，就有了诗，"情动于中而行于言，言之不足，故嗟叹之，嗟叹之不足，故永歌之"。

中国的诗，不是像今天这样的"朗诵"，也不是像央视"诗词大会"那样的"歌唱"，而是"吟诵"——中国传统的诗，不是"念"的，是"吟"的，是"吟诵"。

"吟诵"不是依曲谱，而是依音韵——汉语言与其他语言的不同，就在于汉语言分四声、阴阳、平仄。叶嘉莹说：由此，带来了语音的起伏顿挫和节奏，有了一种多样性的语音美。

汉语言传统的发声方法，包含了唇、齿、舌、牙、喉的运用，字头、字腹、字尾的处置。

音韵和四声、平仄，又决定了吟诵的发音以至于吟唱行腔的高低缓急，以及"三级韵"的运用。于是，进一步又有了对发声方法的要求。中国戏的唱法，要气出丹田，要懂得气口，绝不能用扩音器——其实，西洋古典歌剧也是不用扩音器的——现在的戏曲演员，有的离了扩音器就唱不了，这是个大问题。

此外，为了好听，还有了对音色、音质的追求——洪亮、浑厚、轻柔、甜美，以及，沙音、炸音等。

这样，使用汉语言，由说，也就是念，到吟诵，到唱，都要依字的音韵，于是，就有了"腔由字出""依字行腔"和"字正腔圆"的要求和习惯。

"念""唱"有同样的发声、吐字的要求，"唱念一体"，就是这样来的。

同时，戏曲的唱是韵文，念，也多"四六句"——我们前面讲中国传统艺术最根本的特质在于一种"感发"，"兴发感动"——在唱念中，感情的感发和声音的感发是一同出现的，演唱者的兴发感动，即时传导给了听戏的人，就会引发他们同样的兴发感动（叶嘉莹）。

下面，具体说一下，从念，到吟诵，再到唱的发展过程，每个阶段的表现形态，都保留在了戏中。

首先讲念，念也就是"说"，只不过是发音和发音的方法与日常生活中的"说"不一样而已。

念有韵白和地方白。地方白有苏白、京白、扬州白、山东白、山西白，等等。

念，有一般的白口，也有诗、对和干念牌子。

其次是从念到吟诵，比如引子：

《寄子》中老生的引子："叵耐强臣欲立威，叹社稷垂危。"

《写状》中小生的引子："保障一方，最安宁，且喜新授褒城县令。"

引子中还有一种大引子，比如像《空城计》中诸葛亮的"羽扇纶巾，四轮车，快似风云；阴阳反掌定乾坤，保汉家，两代贤臣"，《战宛城》中曹操的"勤劳王室，建功勋，兼衔内理，呈才能，宛城张秀，图谋政，怎当吾，统兵来镇"。

再次，吟唱、作歌：

戏中的【哭相思】是没有伴奏的干唱，比如像《奇双会》中的"父受含冤事，何日得报明"，《秦琼卖马》中的"好汉英雄困天堂，不知何日回故乡"，《清风亭》中的"年纪迈来血气衰，恩养一子接后代；忽听妈妈一声放悲哀，莫不是为了继保，失了夫妻的恩爱"。

又有作歌之类。

其中，山歌如《山门》中卖酒人唱的，《琼林宴》中樵夫唱的，《浣纱记》中撑船的渔丈人唱的。

还有，琴歌，昆剧《琴挑》、京剧《群英会》中都有。

另外，《霸王别姬》中，项羽的"力拔山兮气盖世"，《横槊赋诗》中曹操的"对酒当歌"，都属此类。

《琴挑》中的琴歌和《横槊赋诗》中吟诗的词分别是：

"雉朝雊兮清霜，惨孤飞兮无双。念寡阴兮少阳，怨鳏居兮彷徨，彷徨。"

"对酒当歌，人生几何？譬如朝露，去日苦多。慨当以慷，忧思难忘。何以解忧？唯有杜康。月明星稀，乌鹊南飞，绕树三匝，无枝可依。山不厌

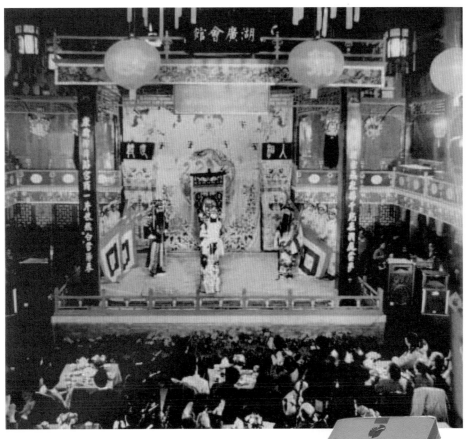

湖广会馆演京剧

原来老北京的京剧，即所谓"京朝派"（相对上海的"海派"京剧），是有自己的规矩的。这种规矩，就包括了本书在这一讲中所说的"唱念一体，做打同理"等。

高，水不厌深，周公吐哺，天下归心。周公吐哺，天下归心。侥幸乎啊，侥幸乎。"

然后，就是唱。

唱有两类：一类是与词相近的曲。宋词大家都很熟悉，词有词牌，是长短句，昆曲，有曲牌，同样是长短句。

另一类，是与诗相近的戏词。我们知道，唐诗主要是五言诗、七言诗，而戏词的标准句型是七字句、十字句。京剧、梆子等，都是这样。

不管是长短句的昆曲，还是七字句、十字句的京剧，都有"散"的和"上板"的之分。

散唱，就是相对可以自由掌握节拍的。

"上板"的，一般有"一板三眼"或"一板一眼"之分，如果记谱，就用"4/4"拍或"2/4"拍来表示。

下面，我们具体举例子来说。比如前面我们讲过的昆剧《寄子》，【意难忘】"岁月驱驰，叹终身未了，志转灰颓。丹心空报主，白首坐抛儿"，就是散唱。到了【胜如花】，就是从散的转入上板了——"清秋路，黄叶飞……为甚登山涉水"。

京剧中，比如我们前面说过的《叫关》的导板、散板，就是散的，"原板""慢板"，就是上板，有板眼的。

另外，与发音相关，与唱念都有关，或在唱念之间的，是"笑"与"哭"。

笑分很多种，微笑、大笑，真笑、假笑、强笑。戏中还有"三笑"，它在形式上，是很难用受外部影响的戏剧理论解释清楚的。

哭也有多种。一些哭，也有向唱过渡的意味，唱中也有"哭头"，比如像京昆都演的吹腔戏《写状》中的"哎呀，夫人哪"，又比如京剧《文昭关》中的"爹娘哪……"。

下面，讲"做打同理"。

"做"，是中国戏曲自有的概念，而"表演""舞蹈"，是另种文化的概念。

"做"，包括了中国戏中除唱、念之外的一切表演，从站立的姿势体态、眼睛和面部的表情，到所有的动作。

"打"和"做"同理，第一，"打"是从"做"中分出去的。武术在戏

中的运用越来越多，难度越来越大，使百余年前原属生行、旦行、净行、丑行的活儿，分了出去，成了靠把老生、武生、武小生、武旦、刀马旦、武花脸、摔打花脸和武丑专演的戏。

第二，也是更重要的，是"做打同理"体现在哪儿？"做打同理"内在的精髓到底是什么？

——就是：演戏时，"做"与"打"的"劲怎么从腰上往外发"，和"眼神怎么运用"，是一样的，是出于同一理数的。

也就是说，"做打同理"的深层理念，来自传统的汉文化中对"无极"与"太极"的认识。作为中国戏的基本功的"整云手"与"轱辘椅子"的根基，就在于这种认识和理念。

这一点，今天很多职业演员都不懂得，不明白。

几十年前，有一次，王传淞请钱宝森给看看，走了几个身段，钱先生说：您没腰哇。王说：是，我打小腰就不行。他没听懂。他说的是有没有腰的柔韧度。钱先生说的是有没有基本功中最根本的腰上的劲。他不懂这里说的"腰"是带动一切的那个"腰"，是"身段谱"中"心一想，归于腰"的那个"腰"。

其实，"动"与"不动"，都在于"腰"。"动"首先是"劲怎么从腰上往外发"，"不动"，站在那儿，子午相，关键也在"腰"。

"劲怎么从腰上往外发"和"眼神怎么运用"，是相互关联、同时启动的。于是，一指，是手先指出，眼睛跟着，还是眼睛先看过去，手跟着指出去呢？我主张是眼领手、身、步。

接下来，说一下与"做"同理的"打"。

打有"把子"——包括徒手打的"手把子"和用兵器打的"把子"——最常见的，有枪的"小快枪""大快枪""枪架子""九腰封"，枪与刀的"劈杆子""锁喉""灯笼炮""拆蝎子"，枪与大刀的"大刀枪"，大刀与大刀的"勾刀"，大刀与双刀的"大刀双刀"，还有其他各种兵器的对打，起档子，起连环，以及有各种兵器的"花"，比如"枪花""刀花"，以及"耍下场"。

另外，还有，"翻"与"摔"——属于做，也可归入广义的打。因为台上的"翻跟头"，不只用在武打中，甚至不只用在戏中有武功的人身上。

"翻跟头"分为"翻"与"摔"，"小翻""出场""台蛮"，是翻。"抢背""吊毛""锞子""僵尸"，是"摔"。

另外，还有飞脚、蹦子、飞天十响、旋子、旦角的乌龙搅柱，等等，也属于身上的功夫。中国戏，涉及这些，要求在剧情中，可以"边式"，可以"脆""狠"，但不能给人一种"特技""杂耍"的感觉。

中国戏，第一，唱、念、做、打的"数"不能错了。台词忘了，字念倒了，唱得没板了，该站大边你站到小边去了，人家打"蓬头"你没接，就是"数"都不对。

第二，唱、念，都有嘴里的劲头，有气口，有发音的方法。做、打，都有腰里的劲头，更有眼神领先；同时，也与气口相关。这，就是个"劲头"的问题。

第三，所有这些，都归于一个"情"字，都出于情感的表达。

唱、念、做、打，当然是有规矩的。但这种规矩其实应该是"始于有法，终于无法"，因为它源于"情"。"情"的抒发、表达，于某人、某时、某情境，当然可以不同。

总 结

1.唱、念、做、打，是中国戏的四种叙事语言，作为技能，表现为功法。

2. 唱念一体，既因为唱是从念-吟诵、吟唱发展来的，又因为唱念在依音韵、四声，用丹田气，掌握气口和三级韵等方法上的要求，完全是一样的。

3. 做打同理，就在于做"与"打"的"劲怎么从腰上往外发"和"眼神怎么运用"，是一样的，是出于同一理数的。

4.唱、念、做、打，都基于感发，基于"情"的表达。

"谁"在"说"？"说"什么？

我们听戏，戏中有唱，有念。唱、念的是什么？也就是"戏词"是什么？本节，我要讲的就是"谁"在"说"？"说"什么？

关于"戏词"是什么，一般的解释是：第一，是剧中人所说的"话"，一个剧中人对其他剧中人所说的"话"——这样的戏词，在中国戏中，好像和话剧、电影、电视剧中是一样的。

第二，还有剧中人的自言自语、内心独白，也就是心中所想。这种情况，话剧有时也会有。

第三，还包括剧中人的所听、所见。由于没有布景、没有音响效果，在中国戏中，会由剧中人说给观众听，让观众知道剧情中此刻处于一种什么样的情境中。

我认为：这不是基于汉文化传统中戏曲的自有品性做出的诠释。

中国戏的戏词，虽由多个剧中人分别说出，应视作一体。中国戏，更像小说，像说唱，是唱戏的面对听戏的所作出的——同时，也能使听戏的有所感应的——"述"与"评"。

所有的戏词，都是讲述与评论。

出自唱戏人之口，和出自说书人之口、出自剧作者之笔，是一样的。

所"讲述"的，除了是剧中人说的话之外，还包括了场景、历史，及生命经验。在这里，"讲述"与"评论"有时是不可分的。

于是，在中国戏中，不只是剧中人在说，有时是讲述者或说书人借剧中人的口在说，甚至是剧中人"代"听戏、看戏的人在说。

比如像京剧《击鼓骂曹》中的"相府门前杀气高，密密层层摆枪刀"，京剧《审潘洪》中的"小小的御史衙门，倒有些威风煞气"，京剧《长坂坡》中的"狂风吹起马前尘"，和前面我们说过的昆剧《寄子》中的"清秋路，黄叶飞"，都是这样。

潘洪念："小小的御史衙门，倒有些威风煞气"，因为与他当下的处境相关，更像是剧中人所见；而祢衡自恃才高，眼中无物，"相府门前杀气高，密密层层摆枪刀"，更像是剧作者或说书人给听戏的、看戏的讲述了。

中国戏的这一类词，不是都可以清楚地分辨出是剧中人所见，还是剧作者、说书人所讲；往往在剧作者、说书人所述与剧中人所见之间，亦情亦景，情景交融。

中国戏的词，还有一类是剧作者、说书人借剧中人之口去作叙述、铺陈、评价、感叹的，更有一些，甚至是一种"生命经验"的述说。

比如，像京剧《二进宫》，徐延昭唱"前面走的是开国将"，杨波唱"后面跟随兵部侍郎"，是让剧中人自己介绍自己在干什么。

《失印救火》中老生扮的白槐说："我去放火"，丑扮的金祥瑞说："好良心"。白槐放火是预先策划的，不但不会说，甚至也不用再去想："'我'要去'放火'。"金祥瑞不可能知道，是观众知道，因为看了前边的戏，知道他们准备放火。金祥瑞说"好良心"，略带戏谑。"放火"和"好良心"，游离于剧中人、唱戏的和听戏的之间。

又如《霸王别姬》中，虞姬的"千古英雄争何事，赢得沙场战骨寒"，何止是虞姬的感慨？项羽的"马知恋主好烈性，愧煞忘恩负义人"，又何止是项羽的感慨？——这是正剧。使人伤感。联想到情景喜剧《我爱我家》中的"这年头，除了狗，谁对人这么好啊？"使人有略带苦涩的笑。一般的话剧、影视剧，是很难这样表现的。

那么，在戏曲中，剧中人的唱和念，如果做个分类的话，都包含着哪些内容呢？

除了剧中人说出的话，剧中人内心所想的事（中国戏中叫做"打背躬"）外，在中国戏的台上，通过剧中人的口唱出和念出的还有：

第一，借剧中人的口介绍人物，就是，让剧中人自己介绍自己，介绍时代、环境。

中国戏的自报家门是这样。日本的狂言，也是这样。一个人走上台来，先是"自家某某的便是"。也就是，在台上我就不是演员某，而是剧中人某了。

自报家门，会说出我姓什么，叫什么，哪的人，现在是历史上的什么朝代，我是干什么的。

除了自报家门外，别的时候，也会"自我介绍"。《空城计》中一大段唱"我本是卧龙岗散淡的人"，就是借诸葛亮的嘴，介绍诸葛亮。

《文昭关》中的"临潼会，曾举鼎"，也是这样。

第二，是介绍剧中人的行为、动作。由于戏曲来自说唱，尽管已经有人去演剧中的角色了，但台词中，仍然有不少是说书人在讲述剧中人在干什么。

比如：《长坂坡》中出自赵云之口的"黑夜之间破曹阵，主公不见天已明"，以及，"血染了战白袍铠甲红印，乱军中救不出糜氏夫人，见主公忙下马心神不定"，全是说书人的旁述，到了"主公啊！失家眷云之罪万死犹轻"，才可说是赵云自己的话了。

《战太平》中花云的"头戴着紫金盔齐眉盖顶，为大将临阵时哪顾得残生。撩铠甲且把二堂进"，也是如此，是剧作者或说书人借花云之口，介绍了花云的穿戴、动作，并对花云作出评价。

同样，昆剧《扫秦》中疯僧唱的"我拿着这吹火筒，却离了这香积"，虽然用的是第一人称，也仍然是借剧中人之口的旁观者述说。

第三，像是剧中人所看见、听到的——但又游移于剧中人所看见、听到和说书人所讲述的之间。

《单刀会》中关羽唱的"大江东去浪千叠"，念的"看这壁厢，山连着水，那壁厢，水连着天"，周仓说的"好水吓，好水"，及场面由唢呐吹的牌子，都是为了给观众呈现出他们看不见的——台上也没有的——长江滚滚

而去的景象。

京剧《卖马》中的"只见一骑黄骠马"，《玉门关》中的"听树梢风悠悠人声寂静"。都是此类。

第四，不仅是此时此刻的所见和感觉，更是一种对世事、对生命的感发了。

比如昆剧《参赌》中建文帝唱的【倾杯玉芙蓉】，虽然用了第一人称，但"寒云惨雾和愁织""苦雨凄风带怨长"，何止是建文帝的自感呢。

同样，京剧《鱼藏剑》伍子胥的"西皮原板"："一事无成两鬓斑，叹光阴一去不回还。日月轮流催晓箭，青山绿水常在面前。"——何止是说伍子胥，说剧中情节啊！一种人生的慨叹，一种面对命运的扼腕长啸。

还有些，不是写剧中人个人，是一种旁观，或是抽象的"人"的感观，或者感慨，一种"人"的历史经历的展现——昆剧《山门》中卖酒人唱"九里山前作战场，牧童拾得旧刀枪，顺风吹动乌江水，好似虞姬别霸王"——其感慨，不只在宋代，在五台山，在卖酒人或鲁智深。

京剧《浣纱记》的渔丈人唱："万里孤篷一叶舟，萧萧芦荻满江秋。看君不是寻常客，何事忧愁白了头？蹊跷啊，蹊跷啊！"犹如渔父对屈原。

昆剧《训子》中的唱"那其间天下荒荒……"，京剧《骂曹》中的唱"楚汉相争动枪刀……"，京剧《珠帘寨》中的唱"昔日有个三大贤……"，也都与剧中的"现实"有距离，是一种历史的述说、感慨，是一种"生命经历"，甚至是一种"生命经验"、一种"生命经验"的对话、一种与自己生命的对话。

有些，像是极一般的，适用于许多人，"万般都是命，半点不由人"，但出自困顿的英雄之口，就不同了。还有"宁作太平犬，不作离乱人""夫妻好比同林鸟，大限来时各自飞"，"白发人送了黑发人"，以及，对战争，对死生，对命运的描述与慨叹，都往往超出具体的剧中人的感知——尤其是超出具体的剧中人在现实生活中所"讲出"的话。

第五，剧作者和说书人常会对一出戏或是剧中的一个人给出整体的评价，然后让剧中人自己说出，或者唱出。

比如，我们前面说过的昆剧《寄子》中的伍子胥一上来唱【意难忘】"岁月驱驰，叹终身未了，志转灰颓。丹心空报主，白首坐抛儿"，就是这样。既不是剧中人伍子胥走在路上自己嘴里叨唠的，也不是伍子胥心里所想的。是剧作者给伍子胥的评介，给这折戏的简介。我们说，它相当于"赞"。

戏中人的引子、定场诗，也多是这类：

——京剧《群英会》周瑜上的【点绛唇】"手握兵符，关当要路；施英武，威镇东吴。谁敢关前渡"，京剧《甘露寺》乔玄上的引子"丹心镇国，扶君王，社稷安康"，是这样。

——昆剧《连环计·小宴》王允的引子"今朝西阁开尊酒，那人怎解吾谋"，好像是王允在说"那人（也就是吕布），怎么能明白我的计谋呢？"实际上，王允的连环计成不成，这时候还不能下定论，王允在小心应对。只有剧作者知道故事的结局，在讲述故事时，才会说"吕布怎么能明白王允的计谋呢"，说"我"，只是剧作者借王允的口说而已。

京剧《群英会》周瑜、黄盖、甘宁的定场诗，都是剧作者对他们的评介。至于剧中多人起霸、念诗，更是这样，京剧《玉门关》中四将起霸，各念一句诗"铁马银枪非等闲""今朝奉命出阳关""顺说明王收上相""宝刀光射斗牛寒"，几乎可以说，就是剧作者或说书人给出的评介。

同样，昆剧《刀会》中关羽上场念诗"波涛滚滚渡江东"，《哭像》中唐明皇上场念诗"蜀江水碧蜀山青"，《弹词》中李龟年上场念诗"一从鼙鼓起渔阳"，虽出自剧中人之口，其实都是剧作者对全剧的评介。

引子、定场诗之类，是在戏的开头，这时，剧情还没有展开。还有在戏接近结束时的。京剧《法门寺》中赵廉最后的唱"眉邬县在马上心神不定"一段，既非剧中人所说，也非剧中人所见、所想，而是对全剧剧情的重述。

第六，一种交错混用。假设一个戏中的情节，同时用话剧和京剧去表现，话剧中的台词就是剧中人说出的话，京剧的台词就会既有剧中人说出的话，也有剧中人的动作，也有剧中人的心境，混杂在一起。

比如《九江口》中"看夕阳照枫林红似血染，秋风起卷黄尘四野凄

然"，"夕阳""枫林红""秋风起""卷黄尘"，是情境，而"红似血染"和"四野凄然"就是剧中人张定边的心境了。

《铡判官》中包拯的导板"扶大宋锦华夷忠心赤胆"，其实是对包拯的评介。接下来"都只为柳金蝉屈死得惨，错断了颜查散年幼儿男。因此上下阴间亲自查看"，是介绍包拯干什么来了。"又只见小鬼卒、大鬼判，押定了屈死的冤魂、项戴着铜枷、腰横着铁链，阴风惨惨，惨惨阴风吹得我透体寒"，是包拯的眼见和感觉。

《射戟》中吕布唱"看过了花笺纸二张，手提羊毫写几行。一封拜上纪灵将，一封拜上刘关张。并非是待客葡萄酿，军中大事共商量。二封书信忙修上，明日午时候驾光"，是讲述吕布写信和信的内容。实际上，台上吕布的表演也是正在写信。到了"回去你对使君讲，叫他只管放心肠。明日清晨早光降，军中自有那话商量"，才是吕布对下书人说的话。接下来的"虎牢关前打一仗，众诸侯见某心胆慌。一杆画戟龙蛇样，威名赫赫天下扬，一人能敌千员将，谁人不知奉先强"，完全是说书人或剧作者对吕布的介绍了，与此时此刻的吕布完全无关——吕布在这个时候不会叨唠自己的光荣历史，也不会去想这些。

概括一下以上所说的：中国戏的叙事样式，不是展现剧中人像在生活中那样相互间说着些什么，而更像是说书人或剧作者，耍着一些傀儡人，在给观众讲故事。

侯宝林在《曲艺概论》里曾经说到"曲艺"的一些特质，并强调它与"戏剧"有"明显区别"。侯宝林没有说的是：这些，是曲艺与戏曲共同的特质，是曲艺、戏曲和"戏剧"的"明显区别"。

侯宝林说，这些特质是"叙述、模拟和抒情相结合"，表现在：

第一，"打破时间、空间的限制"。其叙述"在时间和空间方面极为灵活"，"指天说天，指地说地，言险而惊，言寒而凛"。

第二，"直接跟观众交流感情"。"掌握观众的心理，体会观众的感

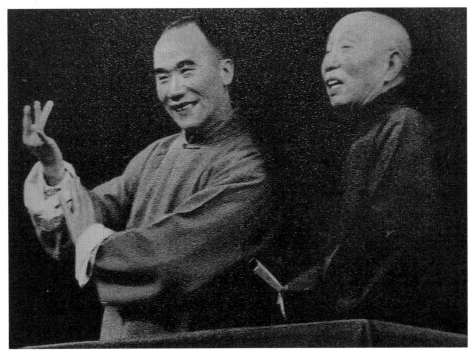

侯宝林讲出了"曲艺"（"戏曲"也一样）与"戏剧"的明显区别　张彬摄

情，摸住观众的脉搏""引导观众的情绪""集中观众的注意力""在观众的充分合作下，调动观众的丰富联想"。

第三，"直接替观众发问或说话"。如："他上哪儿去啦？""其实呀，不说大家也明白。"

侯宝林概括，这就是：叙述语言、评论语言和人物语言三者都有，交替使用，互相结合，互为补充。

总 结

中国戏的全部台词更像是说书人或剧作者在给观众讲故事。中国戏的唱和念在内容上包括了：剧中人是谁，他们在说什么、干什么，以及，他们所在的环境、情境，他们所能看到、听到和感觉到的，他们对人世间事的认知和慨叹，生命经验、对生命的认知和态度，以及，说书人或剧作者对他们及对整个故事的评价。

声腔，与"诸腔同台"

这一节讲讲"声腔"，比如说：昆腔、高腔、梆子、皮黄，这就是指"声腔"；说明代流行有昆山腔、弋阳腔、海盐腔、余姚腔，也是指声腔。

现在的京剧，主要是唱皮黄；昆剧，主要是唱昆腔，以下细说。

中国的戏曲，据称有317个剧种。这是20世纪80年代官方机构统计出来的数字。实际上，有剧团、能演出的，没有那么多；其中又包括两种情况：有失传的，有新创立的。

与声腔相关的，一是各个剧种分属于不同的声腔。比如说昆剧当然主要是唱昆腔了。京剧主要是唱皮黄腔。除京剧外，唱皮黄腔的还有徽剧、汉剧、湘剧、滇剧、粤剧。唱梆子腔的有秦腔、晋剧、豫剧。

二是一个剧种往往不只唱一种声腔，比如说京剧既唱皮黄腔，也唱昆腔，还唱梆子腔。川剧有五种声腔：昆腔、高腔、皮黄（在川剧中叫"胡琴"）、梆子（在川剧中叫"弹戏"），以及，灯戏。

由此我们可以了解，声腔，是一种曲调、一种唱法，是一种声乐演唱的系统。

一个声腔系统在它的发展中，可以繁衍出不同的剧种；同时，一个剧种也可以吸纳、包容不同的声腔。

我们说，京剧、昆剧、梆子、川剧这些不同的剧种，它们的不同，固然有声腔的不同，但并不只在声腔的不同。它们唱念的声韵，它们的行头（也就是服装）的样式，它们化妆的风格，乃至它们在演唱中的一举一动，都可

能有不同，产生于不同历史时期，显示出不同的面貌、品性和地域色彩。

在中国戏的舞台上，一个剧种只用一种声腔的有，但很多剧种都是"诸腔同台"的，也就是会同时用不同的声腔。

比如，在昆剧的舞台上，除昆腔外，会用吹腔。

在京剧的舞台上，除皮黄外，会用昆腔，还会用吹腔、四平调、高拨子、南梆子、梆子，以及其他杂曲。

由于京剧的唱包含了昆腔，所以，以下讲京昆的声腔，就合在一起讲。

顺便说一下，在一百年前，学京剧，是应先学昆剧的，先用昆剧开蒙，然后，再学京剧。但梅兰芳学戏，是直接学京剧，后补的昆剧。梅的昆剧，演的，应有二三十出，学的，就更多了。

我们还是用一种对比、辨析的方法，来看京昆舞台的这些声腔，以及相关的曲牌、板式。

首先，昆腔分南、北曲。南曲用5个音阶，相当于现在简谱中的1、2、3、5、6。北曲用7个音阶。

南曲的五声音阶，在中国古代的命名是"宫"（c）、"商"（d）、"角"（e）、"徵"（g）、"羽"（a）。北曲加了两个半音：变宫（第7级）、变徵（第4级）。

昆曲主要用笛子伴奏，笛子至少有两三千年的历史，制作笛子的前提，是古人已经能够准确地定音了。过去，昆曲只用一支笛子就能吹不同"调"的曲子，全靠指法。不像现在，要由乐器厂制作不同调门的笛子。至于京剧，过去是用笛子定调的，现在，用定音笛。

唐代有了工尺谱，用汉字"合、四、乙、尺、工"表示。工尺谱，在不同时期、不同地域，也有不同。

下面，把工尺谱、五线谱、简谱，及昆曲、京剧的音调命名给大家一个简单的对照表。

工尺谱、五线谱、简谱，及昆曲、京剧的音调命名对照表

工尺谱	上	尺	工	凡	六	五	乙
简谱	1	2	3	4	5	6	7
五线谱	A	B	C	D	E	F	G
京昆音调	上字调	尺字调	工字调 （小工调）	凡字调	六字调	五字调 （正宫调）	乙字调

中国古代汉文化中人对自身和外界的事物——既包括人世间，也包括自然界——是有一种整体的认识的。

在政治社会领域，把"乐"放在了和"礼"，也就是"规制"，"刑"，也就是法律、刑法，"政"，也就是国家治理，同等的地位。

同时，又把"音乐"中音的高低，和以不同音高为主音的"调"的不同，与天上的星宿、自然界的四季、人世间的君臣事物，以及人身体中的五脏相对应，用一种五行学说去解释。

所以，在昆曲中，不同宫调的使用是有严格规定的，不同的宫调各有品性，有它所用的曲牌，有它适用的调门。什么声调用于表现悲凉的情境，什么声调用于表现激昂的情境，什么声调用于表现激愤或高昂的情绪，是有规定的。

昆腔，唱的是曲牌，曲牌的格式与词牌相似，是长短句。每句的字数是固定的（但可以加"衬字"），严格讲，对字句的平仄、押韵也都有要求。

曲牌和词牌一样，有曲牌名，【点绛唇】【粉蝶儿】，都是曲牌的名字。

当然，细讲起来，曲子分南北，有南曲、北曲之分；曲牌又有套曲、宫调等说。比如说，南曲的《游园》由［仙吕］【步步娇】【醉扶归】【皂罗袍】等曲牌组成，用的应是"小工调"。

北曲《夜奔》，用［双调套曲］，有【点绛唇】【新水令】【驻马听】【折桂令】【雁儿落】【得胜令】【沽美酒】【太平令】【收江南】等曲牌，应是"尺字调"。

还有些戏，是南北曲兼用的，比如说，《四弦秋》中的《送客》，琵琶

《纳书楹曲谱》，清代苏州叶堂编著，成书于乾隆五十七年（1792），收入经编著者审订、用昆腔演唱的元杂剧36折、南戏68出、明清传奇114出、时剧（弋阳腔、吹腔等）23出、散曲10套、词曲一套、诸宫调一套，及《西厢记》和《玉茗堂四梦》，其行腔法则为后世清曲家所尊崇

《粟庐曲谱》中的昆曲《琴挑》工尺谱

张充和手录昆曲《折柳》工尺谱

女唱北曲【新水令】【折桂令】【雁儿落带得胜令】【收江南】和【沽美酒带太平令】；白居易唱南曲【步步娇】【江儿水】【侥侥令】【园林好】。

《探庄》中也是这样。石秀唱北曲【新水令】【折桂令】【雁儿落】【得胜令】【沽美酒】，杨林、钟离老人、祝小三分别唱南曲【步步娇】【江儿水】【侥侥令】和【园林好】。

吴梅统计，南曲曲牌有四千多个，北曲曲牌有一千多个，其中，常用的有二百多个。王守泰曾编著《昆曲曲牌及套数范例集》，把昆曲南曲曲牌总结成二十三种套式，北曲十种套式。从中可见昆曲曲牌的定调、定腔、定板、定谱之严。

学京剧，应从昆剧开始，用昆剧开蒙：比如《探庄》《琴挑》《游园》《思凡》这些戏。

京剧中，至今有一些戏是唱昆腔的，比如《挑滑车》《铁笼山》《思凡》《闹学》《盗甲》。

下面讲京剧。

京剧与昆剧不同，在于就唱来说，昆剧是"曲牌体"，京剧是"板腔体"。也就是说，昆剧曲牌，像宋词；京剧唱词，像唐诗。

一个曲牌，有多少句，每句几个字，哪些字要押韵，哪些字有平仄要求，以及，在一折戏中，曲牌应用什么调门，都是固定的。

京剧的唱词就不一样了。每句七个字，或十个字，是基本格式。每句又可分为三个小节，这就是七字句的"二、二、三"和十字句的"三、三、四"。句子又分上句和下句。上、下句相当于律诗中的一联。

京剧唱词每一句的最后一个字，都要押韵——京剧的用韵，比诗词、昆曲要宽，有十三道辙口。比如"发花辙""言前辙""一七辙""怀来辙""姑苏辙"，等等。有一个简单的记法——"俏佳人扭捏出房来东西南北坐"，十三个字，十三道辙口，就记住了。

不过，京剧的唱，每句的字数也是可以变化的，可加衬字，也可以减字。

京剧的"板腔体"，是在声腔之下有不同的板式。

京剧的声腔，首先是西皮、二黄，和昆剧的宫调、曲牌各有既定的适用情境不一样。我不认为西皮、二黄在适用情境上有太大的区别；如有人说的那样："西皮适用于激昂""二黄适用于悲伤"。西皮、二黄固然也有它们各自的品性，但它们的适用性又都是很强的。当然，反调另论。

京剧的西皮、二黄定弦不同，但这只对琴师及其他研究音乐的人有意义。西皮、二黄的调门在清末戏班-科班体制时，是固定的，演员谁来都得唱那个调门。自明星制形成，角儿可以自己决定唱什么调门。现在，更是唱的人自己根据嗓子要求琴师定调门了。

京剧的调门，沿用昆剧的命名，这就是：上字调、尺字调、工字调、凡字调（趴字调）、六字调、正宫调（五字调）和乙字调。现在不少人都改用了西乐的称谓，就是：A调、降B调、C调、D调、降E调、F调和G调。

京剧的声腔，除西皮、二黄外，还有和昆剧共用的昆腔、吹腔、作歌（山歌、琴歌），还有四平调、高拨子、南梆子、梆子，以及南锣、柳枝、银扭丝、云苏调、花鼓调、滩簧等。

其中，西皮、二黄、四平调、高拨子、南梆子、梆子，都会有板式之分。

京剧的板式，和昆剧一样，有散唱的与上板唱的之分。

京剧散唱的有导板、摇板和散板。

上板的有原板、慢板、二六，以及流水和快板。

举个例子：昆剧散唱的，如："凝望眼，极目关山远……"（《望乡》）。

昆剧上板的，如："步虚声度许飞琼，乍听还疑别院风"（《琴挑》）。

京剧，散唱的，如："伍员马上怒气冲。"

上板的，如："恨平王无道乱楚宫"（两句都出自《文昭关》）。

下面，给出三个表，大家看看就知道了。

京剧皮黄板式简表

二黄	唢呐二黄	反二黄	西皮	反西皮
原板	原板	原板	原板	
慢板		慢板	慢板	
快三眼		快三眼		
碰板；顶板				
回龙	回龙	回龙		
			二六	二六
			流水；快板	
导板	导板	导板	导板	
散板	散板	散板	散板	散板
摇板		摇板	摇板	摇板

京剧皮黄外其他声腔板式简表

南梆子	四平调	吹腔	高拨子	梆子	山西梆子
原板	原板	一板三眼	原板		
慢板					
			碰板回龙		
导板			导板		
		散板	散板		
			摇板		

京剧皮黄外其他声腔杂曲简表

名称	剧目例举	名称	剧目例举
南锣	《打面缸》《打杠子》	云苏调	《锔大缸》
娃娃	《三岔口》	花鼓调	《打花鼓》
柳枝	《小上坟》	滩簧	《荡湖船》
银扭丝	《探亲家》	山歌	《小放牛》

最后，要强调一下中国戏的"诸腔同台"。一个戏班或科班，演和学两个剧种，是"两下锅"；一出戏，这场唱一种声腔，那场唱另一种声腔，或者是剧中的这个人物唱一种声腔，那个人物又唱另一种声腔，是"风搅雪"。

不少人都知道"富连成"科班，出了马连良、谭富英、叶盛兰、裘盛戎、袁世海、谭元寿这些人，共教出学生近七百人。但少有人知道，"富连成"在最初举办时（当时叫"喜连成"），学生是京剧、梆子一起学的。侯喜瑞就是既学秦腔，又学京剧。四大名旦中的荀慧生，开始也是学梆子的。

最初的四大徽班，是同时演唱昆腔和西皮、二黄的。河北一带的不少戏班，是同时演唱昆腔和高腔的。

在京剧的舞台上，一直就有昆剧剧目在演出，在梅兰芳的演出剧目中，有二三十出昆剧。此外，除了西皮、二黄、昆腔、吹腔，以及四平调、高拨子、南梆子和梆子之外，在京剧的舞台上，还有山西梆子以及一些杂腔、小

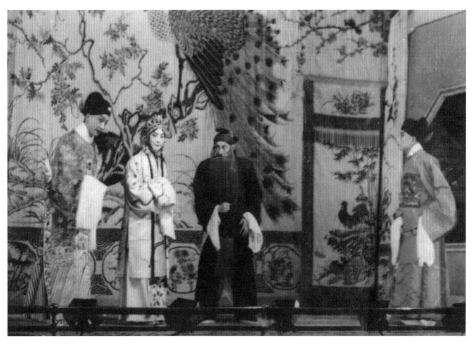

《奇双会》是吹腔。昆剧、京剧都演此剧。在这张剧照中，饰演李桂枝的是梅兰芳，饰演赵宠的是姜妙香，饰演李奇的是王少亭，饰演李保童的是黄定

曲也是值得一提的。

比如《大保国》《三不愿意》中就有唱梆子腔的。《打瓜园》和《徐良出世》中武丑唱山西梆子。又比如前页表三剧目中的《打面缸》，唱南锣；《小上坟》，唱柳枝腔；《锔大缸》，唱云苏调，还有《小放牛》，唱山歌、杂曲——四大名旦中的荀慧生就留有1929年由蓓开公司录制的《小放牛》唱片。另外，还有唱银纽丝的《探亲家》、唱花鼓调的《打花鼓》、唱滩簧的《荡湖船》，现在，在京剧的舞台上，再也看不见了。

1. 昆剧是"曲牌体"，曲牌类似词牌，是长短句；不同的曲牌分属于不同的宫调，各有规定的调门，不同的宫调适用于戏中的不同情境。

2. 京剧是"板腔体"，主要是七字句或十字句，唱词类似诗；西皮和二黄各有不同的板式，它们对戏中情境的适用性比较强，一般可以出现在不同的情境中。

3. 京剧，像中国戏曲中的许多剧种一样，是"诸腔同台"的；除西皮、二黄之外，还有昆腔、吹腔，以及，四平调、高拨子、南梆子和梆子，及南锣、柳枝、云苏调、银纽丝、花鼓调、滩簧，山歌、小调等杂曲。

"念"与"做"，及"打"

与"唱"有关的讲了两次，这次该讲讲"念""做"和"打"了。

唱念一体，是说唱念都必须依据汉语言的音韵去发声。对唱戏的人来说，"念"对了，"唱"就有根基了。知道一个字怎么念，依声行腔，字就不会"倒"了。

京剧有个说法："千斤话白四两唱"，昆剧也有类似的说法，叫做"一白，二引，三曲子"。可见"念"对"唱"的根基作用。

不懂得中国戏的人，提到中国戏，只知道中国戏的"唱"，认为京剧啊，昆剧啊，主要就是"唱"，其实是不对的，唱、念、做、打，四者并重。

专有重"念"的戏。下面，就给大家讲讲。

昆剧有《太白醉写》，有《鲛绡记·写状》，都是重"念"的戏。京剧的《审头刺汤》《连升店》，也都是重"念"的戏。

《太白醉写》，出于明人传奇《惊鸿记》，原名《吟诗·脱靴》。写唐明皇与杨贵妃在沉香亭赏花，招翰林学士李白吟诗助兴。李白宿酒未醒，要高力士为自己磨墨拂纸，作"清平调"三首的故事。

这个戏，杨贵妃和宫女们有些唱，主角由官生扮李白，全剧只有两句唱，就是临下场前唱的【尾声】"忽忆前生事不遥。……我虽是谪仙人端不会偷桃"。

李白的表演主要是"念"和"做"，丑扮和官生同样重要的高力士，也是"念"和"做"。

曾经有人提出，这出戏李白的唱太少了，能不能把"清平调"三首的"念"改成唱，俞振飞同意了，谱了曲。俞振飞的学生宋铁铮在20世纪80年代初演这出戏时，我给来的唐明皇，他说试试新谱的"清平调"的唱，唱了之后，我觉得效果一般，还是"念"的好，有味道。

被谱了曲调的"清平调"，收入了《振飞曲谱》。但我看俞振飞在这之前和这之后演这出戏时，也还都是"念"的。

可见，前人的安排是有道理的，不是什么戏都非唱不可。

《太白醉写》描摹李白有"酒中之仙"的神韵。李白宿酒未醒，被皇帝宣召，老大的不高兴，念对"昨夜阿谁扶上马，今朝不省下楼时"。问高力士："圣上召我何干？"高力士看皇帝爱李白之才，本来对李白是奉承的，见李白竟然叫自己的名字，很不高兴，认为对自己得用尊称，不能叫名字，说："太子称咱为兄，诸王称咱为翁，就是那些驸马、宰相，也叫咱一声公公。你……不过是个秀才官儿罢了，这样的大胆！放肆！了不得了！"没想到李白全不以为然，继续直呼其名。

唐明皇见李白宿酒未醒，怕他不能马上作诗。李白回答："臣，生平但得斗酒，便挥百篇，今凭余醉，正好赋诗。"于是，写下流传至今的三首"清平调"——"云想衣裳花想容，春风拂槛露华浓。若非群玉山头见，会向瑶台月下逢。""一枝红艳露凝香，云雨巫山枉断肠。借问汉宫谁得似，可怜飞燕倚新妆。""名花倾国两相欢，常得君王带笑看。解释春风无限恨，沉香亭北倚阑干。"

唐明皇看了，非常高兴，又赐酒，李白喝得大醉，唐明皇就叫高力士和念奴送李白回翰林院。李白醉后脚胀，竟要高力士为他脱靴。

李白非无济世之志，但尘世中污浊不堪，能在权贵面前保持一副豪情傲骨，正是以酒为器物，以仙作屏障了。《太白醉写》一剧，通过"念"充分地展现了李白和那个时代。

昆剧的另一出戏《写状》，是明代传奇《鲛绡记》中的一折。刘君玉因沈必贵拒绝自己为儿子求亲，贿赂讼师贾主文写状诬陷沈必贵。贾主文由副扮演，刘君玉由二面扮演。刘君玉有钱、粗俗、狂傲，又深通世故，精于算

计，贾主文老奸巨猾，76岁了，心狠手辣，阴冷歹毒，杀人全靠用笔。这些，多由对白、眼神，和并不太多的身段来表现。

贾主文老态龙钟，上场念：

> 南无阿弥陀佛。
>
> 公门虽好是非窝，稳步何如车下坡。假意念弥陀，谁识我修
> 　行门路。

然后说：

> 心为黄金黑，腮因白酒红。
>
> 我，贾主文。那笔砚是我的买卖，律法是我的营生，有钱与
> 我的，真正强盗改他为掏摸，无钱与我的，掏摸改他为强盗。
>
> 只是官府凶，故而潜藏在家，修行念佛，早上起来，念两句
> 阿弥陀佛，好似毒蛇在叹气，无非遮人耳目；晚间与人刀笔，犹如
> 鸡见蜈蚣，无非多诈他些，才肯与他行事。只图生财，不顾绝宗。
>
> 因姆，狗肉阿烂？若烂了呢，多放点葱椒拉化。我念完仔金
> 刚经要吃格。
>
> 南无阿弥陀佛。

到和刘君玉见面，两人并不对视，相互打量，让茶，相互试探，各自盘算。贾主文一再推辞，说自己不做了，刘君玉拿出二十两银子，二人讨价还价，甚至连先交钱还是先写状都不让，都不是省油的灯。

《太白醉写》至少有俞振飞、周传瑛、蔡正仁三人的录像可看。另外，《周传瑛身段谱》中对这出戏也有详细的记述。《鲛绡记·写状》有王世瑶、张世铮演出的录像，有范继信在《昆曲百种·大师说戏》中讲《写状》的录像。

下面讲讲京剧《审头刺汤》和《连升店》。

京剧《审头刺汤》不多说，因为以后会专门讲。只说《审头刺汤》的主角陆炳由老生扮，只有几句唱，全靠念。同样是主角的丑，在《刺汤》里虽有一段唱，但在《审头》中也全靠念。

《连升店》是小生和丑角并重的戏，除小生有四句吹腔外，全剧也是全靠"念"。戏写王明芳进京赶考，三场已毕，要寻个客店安身，店家看他穷酸样，一再刁难，并信口胡说，不想王明芳竟中了，店家马上换了一副面孔，百般奉承。显出一个势利小人的嘴脸。

戏中小生和店家的对话，店家在小生面前"开讲"，说孔子与子路等人及苏秦故事。在京剧初盛、科举尚存的时代，北京前门外既多戏园子，又多各省、府、州、县会馆及旅店，每到科考之年，住的都是来赶考的举子。北京的京官又多是科举出身，所以，大家听了自己熟悉的四书五经被人家歪批乱解，无不发笑。现在，时代变了，观众不知儒家经典的正解，听乱解也不知所云，演这戏，也就不容易有彩了。

《审头刺汤》有马连良、萧长华、张君秋录音，张学津等配像和雷喜福、萧长华、程砚秋录音，王世续等配像的视频。当然，还有周信芳演《审头刺汤》的音配像，不过那是另一个路子了。

《连升店》有姜妙香、萧长华录音的音配像。

另外，昆剧还有《扫花》中官生扮吕洞宾的一段念，370多字，《辞朝》中末扮黄门官的一段念，750多字。

京剧还有《法门寺》中丑扮贾桂的一段念，也是370多字，《玉堂春》中小生扮王景隆的一段念，几百字；《清官册》中老生扮寇准的一段念，1000多字。

昆剧、京剧还有些不同角色分别以唱、念为主的戏，比如说昆剧《激孟良》，在花脸扮孟良的每一段唱、做之间，都有老生扮的杨六郎大段念白。京剧《女起解》，在旦角一段一段的唱之间，丑有大段的念。

二

下面，说一下"做"。

眼神，面部的神情、动作，身上的一切表演，都叫做"做"。

比如说，甩发、髯口、翎子、纱帽翅、扇子、水袖的使用，站立、跪拜、山膀、云手、整冠、亮相，各种手式、指式，各种不同的台步，包括圆场、蹉步、跪步、矮步、翻身、踢腿、跨腿、吃饭、喝水、饮酒、劳作、女红、屁股坐子、僵尸，以及，开门、上楼、上轿、登山、汹水、起霸、走边、趟马、枪花、刀花、棍花、把子、蹦子、飞脚、旋子、双飞燕、乌龙搅柱，跟头。

重做的戏：京剧老生的，如《问樵闹府·打棍出箱》《盗宗卷》《一捧雪》《失印救火》；小生的，如《评雪辨踪》《打侄上坟》《双合印》《周仁献嫂》。其他，如旦行中花旦、净行中架子花和油花（又称"毛净"）的戏，即使是唱、念很重的戏，也都无不重"做"。丑行，在《盗书》《打龙袍》《问樵闹府·打棍出箱》《拾玉镯》，以及，《小放牛》《小上坟》《打杠子》中，做也都很重。

至于昆剧，则各行的"做"都是占了极重的分量的，特别是老生的《搜山·打车》《夜奔》，老外的《草诏》，鞋皮生的《拾柴》，旦的《思凡》，净的《嫁妹》《火判》《通天犀》，丑的《下山》《活捉》《醉皂》。

以下，讲武戏。讲"打"。

"打"在戏中也是一种示意，不管打的时间长与短，哪怕一出戏，差不多从头打到尾，"打"也只是一种示意，根本就不以要像现实中的"打架"或"战斗"为目标。

下面给大家列举下各行的武戏，只是简单列举，很难说一定有代表性。

靠把老生：《太平桥》《战太平》《南阳关》《定军山》《阳平关》《洗浮山》

武小生：《镇潭州》《战濮阳》《雄州关》《八大锤》《雅

观楼》《翠屏山》《蔡家庄》

　　武生：《长坂坡》《战冀州》《挑滑车》《伐子都》《青石山》《百凉楼》《湘江会》《战宛城》《战马超》《三江越虎城》《贾家楼》《金锁阵》

　　以及，《铁笼山》《四平山》《状元印》《金钱豹》《艳阳楼》《骆马湖》

　　以及，《恶虎村》《连环套》《英雄义》《三岔口》《十字坡》《白水滩》《卧虎沟》《溪皇庄》《八蜡庙》

　　以及，《对刀·步战》《别母·乱箭》《麒麟阁》《夜奔》《探庄》《蜈蚣岭》

　　以及，《安天会》

　　武旦：《杨排风》《锔大缸》《泗州城》

　　刀马旦：《杀四门》《战金山》《湘江会》《扈家庄》《红桃山》

　　武净：《金沙滩》《收关胜》《采石矶》《百凉楼》《芦花荡》《嘉兴府》《打焦赞》《白水滩》《火烧于洪》

　　武丑：《盗甲》《问探》《巴骆和》《盗钩》《三盗九龙杯》《打瓜园》

　　还有一些，如：《八蜡庙》《四杰村》《嘉兴府》

以上可见，生、旦、净、丑，各行都有武戏。

昆剧，或唱曲子的武戏，有《对刀·步战》《别母·乱箭》《麒麟阁》《安天会》《探庄》《蜈蚣岭》《雅观楼》《挑滑车》《铁笼山》《状元印》《扈家庄》。

京剧，扎靠的戏，有《长坂坡》《战冀州》《伐子都》《青石山》《镇潭州》《战濮阳》《太平桥》《战太平》《南阳关》《杀四门》《战金山》。

穿箭衣的，有《洗浮山》《英雄义》《八大锤》。

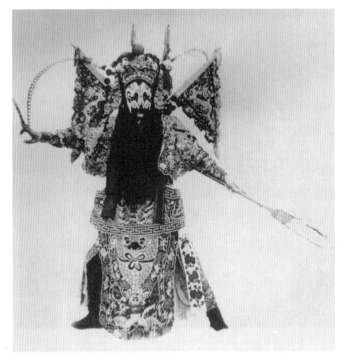

《定军山》：钱金福饰演
夏侯渊

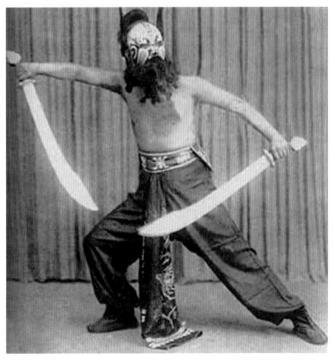

《白水滩》：潘侠风饰演
青面虎

昆剧中的武打场面（《南柯记·瑶台》：李楯饰演檀萝四太子，包立饰演淳于棼）

昆剧中的武打场面（《别母·乱箭》：朱家溍饰演周遇吉，李楯饰演射塌天）

宫廷戏画：上为《绝缨会》，下为《三岔口》

苏州桃花坞戏画《赵家楼》

天津杨柳青戏画《镇潭州》

短打的，有《恶虎村》《连环套》，以及，包括《八蜡庙》《骆马湖》等在内的"八大拿"戏，及《武文华》《九龙杯》等。但其中相当多的戏，也就是被称作"八大拿"的施公案系列戏，在20世纪50年代后就绝迹舞台了。

早期武生北有俞菊笙、黄月山，同时，有谭鑫培——今天，人们只知道他唱老生，其实，他曾以武生闻名，杨小楼是他的义子。

南有李春来、盖叫天、郑法祥，以及我在前面提过的小王桂卿。

看武戏，一种是看一折戏或一出戏中主角的表演。表演，当然不只是打，还包括唱、念和做功。

另一种武戏，是所谓"全武行"，上的人多，除了主角的开打外，起档子、起连环、接攒、大开打，满台翻扑。

另外，就武戏的主角说，又有两种，一种是要唱出身份来，比如像杨小楼的武生戏，有"武戏文唱"一说，刘曾复说："'武戏文唱'在于唱出戏情戏理。"演《失街亭》的马谡，就是略微比划比划，一点儿也不能多打；《长坂坡》前半出，即使打也就几下，干净利落，只到"掩井"一场糜夫人死后，曹操上桌子大战时，才打得快疾猛烈，仍是干净利落。

杨小楼，唱、念、做、打，尺寸都快，层次分明，清清楚楚，绝无多余之处和卖弄之处。

杨小楼因为没有留下电影，他的戏的好处，我们看看他留下来的剧照，听听他留下来的唱片，或者是再看看孙毓堃在电影《借东风》中扮赵云的那个起霸，把几个方面的印象拼集起来，或多或少可能体味到一些。

看在北京的京剧中杨小楼传下来的那些戏，首先是《长坂坡》《连环套》《安天会》。当然，《铁笼山》也值得一看。

至于讲求火爆的那种，起打猛烈，过去，上海有真刀、真枪上台。继承李春来的盖叫天，在1956年拍有电影《盖叫天的舞台艺术》，有六个戏。分别是《白水滩》《七雄聚义》《茂州庙》《劈山救母》《英雄义》和《武松》，可以说是南边路数的代表。

盖叫天有口述《粉墨春秋》、郑法祥有口述《谈悟空戏表演艺术》出版，都可以看看。

1. "念"与"做"及"打",在昆剧、京剧中所占的分量,一点也不比"唱"轻。京、昆,就整体而言,唱、念、做、打,四者并重。

2. 京、昆都有些以念为主或者是念占了很大分量的戏。

3. 做,包括了一切眼神的、面部的和身上的表演。昆剧的各个行当,对"做"都十分重视,各个行当的戏无不重"做"。京剧,各个行当也都有一些重"做"的戏。

4. 打,也就是武打。在京、昆戏中发展出大武戏和专演武戏的行当,不过是百余年来的事。

中国好戏之六
——《长生殿·哭像》

这节和下节讲《长生殿》。

《长生殿》在文学史、戏曲史上都是了不起的巨著。

《长生殿》从写出来，就是用昆腔演唱的。至今最起码有《定情》《赐盒》《酒楼》《絮阁》《鹊桥》《密誓》《惊变》《埋玉》《闻铃》《骂贼》《哭像》《弹词》可以演唱。应该是传奇中单折传唱较多的——一般，一部传奇，能传唱至今的，不过几折。

1925年，上海有工尺谱的全本《长生殿》（50折）出版（朝记书庄）。后来，关德泉、侯菊用了十多年时间，几易其稿，把它们译成简谱，在2012年由中国戏剧出版社出版。

我在前面说过，如果说《惊梦》《寻梦》代表了《牡丹亭》，那么，《惊变》和《哭像》就代表了《长生殿》；或者，如果说，《寻梦》代表了《牡丹亭》，《哭像》就代表了《长生殿》。

所以，我就先讲《哭像》。

一

先要讲讲洪昇和《长生殿》。

洪昇（1645—1704）是《长生殿》的作者，关于他，我们知道的真不多。

他应该是生于明亡后的第二年，那时，清军已占了他的家乡杭州。他在21岁遭遇"家难"。二十几岁到四十几岁在北京做太学生，后来，因在佟皇后丧内演《长生殿》，被革去太学生籍，回乡，59岁落水而亡。

他与李渔等有来往，有良好的文学素养。他作传奇，只《长生殿》（曾名《沉香亭》《舞霓裳》）好，十几年，三易其稿。

在他之前，写这个题材的，有白居易的《长恨歌》，陈泓的《长恨传》，以及，唐人的《开元天宝遗事》、宋人的《杨太真外传》、元代白朴的《唐明皇秋夜梧桐雨》杂剧，以及明人的《惊鸿记》传奇。

这些，对洪昇写《长生殿》多少都有影响。

《长生殿》的故事，有两条线路：

一是写爱情：一面是《定情》《乞巧》《小宴惊变》，到《埋玉》，当然，还有杨玉环死后的戏，《闻铃》和《迎像·哭像》，都是写唐明皇和杨玉环的，从两人相爱，直写到杨玉环死去，唐明皇终生不能忘怀。

另一面写《絮阁》，是唐明皇在有杨玉环的同时，仍不忘梅妃，招梅妃来相会，另外，还有《傍讶》和《幸恩》两折，写唐明皇与虢国夫人之情。

《长生殿》写帝王爱情，与一般人的爱情是不同的。在帝王，有他的随意处——在宫内、宫外，行宫、别墅。更何况，——唐代，是"中国人的假日"——这话，是蒋勋说的。其实，可能也是人类，或人在世间的"假日"。

《长生殿》还有另一条线路穿插于帝王的爱情之中——《酒楼》，写一片繁荣之中的国运将衰，写当众人都如醉汉时"独醒者"的忧患与忧伤。《骂贼》，写众多官员附逆时，一个人的激愤。《弹词》，写对兴亡死生的感叹。

这其中也不乏好戏。这些，留待下次再讲。

《长生殿》首先写了帝王的爱情。

男女间的爱情，可在情人之间，也可在夫妻之间。但爱情与"夫妻之情"细分辨，仍有不同。

爱，又有"专情"与"泛爱"之别，"泛爱"与寡情之人的男女相交，又有不同。

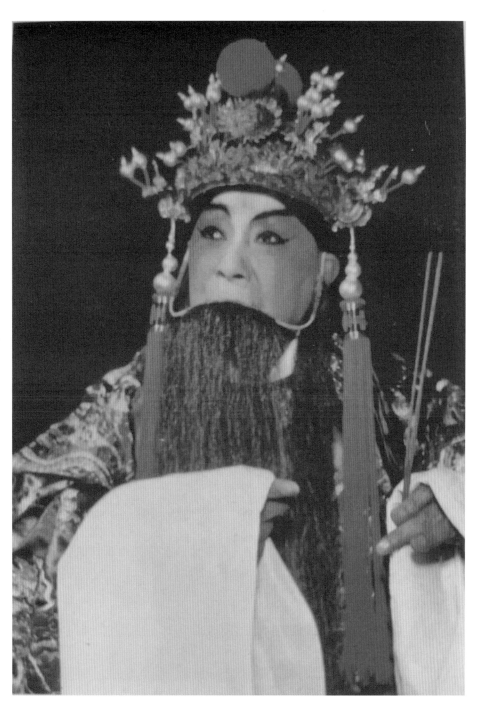

《长生殿·哭像》：俞振飞饰演李隆基

至于"常人之情"与"帝王之情"就更不同了。帝王，在人之中，是极个别的。有说，帝王，甚至是皇族，与人难有真情。这种说法，是与不是，极难判定。但唐明皇与杨玉环的情感，尤其是在后来，在杨玉环死后的多年，使唐明皇反倒难忘，这倒是历来都有不少人相信的——正因为失去，所以，至死不忘；失去多年，才知那是无可替代的。

白居易说："七月七日长生殿，夜半无人私语时，在天愿作比翼鸟，在地愿为连理枝。天长地久有时尽，此恨绵绵无绝期"——仅仅是因为杨玉环美貌吗？"三千宠爱在一身"的原因，究竟是什么呢？

一种只要是活着就永难消解的悔恨、伤痛、思念，从《哭像》中充分地展现了出来。

《哭像》写唐明皇已到蜀地有一段时间了，传位太子，作为太上皇对国事已不大多想了，更何况战事也已渐渐平缓；而对杨玉环的思念反而日日加深，要人为杨玉环建庙，为杨玉环刻檀香木雕像。这一日，迎接杨玉环的像入庙供养。

《哭像》的词、曲都好，使人能感到，有一种人天生是"情种"，对他们来说，情感上的旧伤，日复一日，永远是新伤。

《哭像》有俞振飞1956年的录音，制作成音配像时，是由蔡正仁配像的。

唐明皇日常的功课，就是悔恨、思念。戏一开始，唱【端正好】：

> 是寡人昧了他誓盟深，负了他恩情广。生拆开比翼鸾凰。说甚么生生世世无抛漾，早不道半路里遭魔障！

唐明皇恨自己在马嵬之变中为什么不和杨玉环一块儿死，唱【脱布衫】和【小梁州】：

> 羞煞咱，掩面悲伤，救不得月貌花庞。是寡人全无主张，不合呵，将他轻放！我当时若肯将身去抵挡，未必他直犯君王。纵然犯

了又何妨？泉台上，倒博得永成双！我如今独自虽无恙，问余生有甚风光？只落得泪万行，愁千状，人间天上，此恨怎能偿！

中国戏的一种叙事样式，在这里，不是写此一时的唐明皇，而是写一种超越了时间的，既是很长的时间里，又是时间像是凝住了的一种情境中的唐明皇。

当戏写到唐明皇和一些老内监、宫女们送杨玉环的雕像入庙时，由官生扮的唐明皇的唱，游离于旁述、眼见、回忆和自身当下行为之间——"俺只见宫娥们簇拥将，把团扇护新妆。犹错认定情初夜入兰房。可怎生冷清清独坐在这彩画生绡帐？蒸腾腾宝香，映荧荧烛光，猛逗着往事来心上。妃子，记当日长生殿里御炉旁，对牛女把深盟讲。又谁知信誓荒唐，存殁参商。空忆前盟不暂忘，啊呀妃子吓，今日里我在这厢，你在那厢，把着这断头香在手添凄怆。"

在远离长安的成都，锦水之滨的杨玉环祠中，"悲风荡，肠断煞数声杜宇，半壁斜阳"。

到了戏要结束了，唱【尾声】："出新祠，泪未收，转行宫，痛怎忘？对残霞落日空凝望。妃子，寡人今夜呵……把哭不尽的衷情和你梦儿里再细讲。"

把这样的永无尽日的悔恨、忧伤、思念，对照当日的欢爱，对照猛然死别时的伤痛。我们返回头来，简略地看一下《小宴》与《闻铃》。

《小宴》写唐明皇与杨玉环在宫中。盛唐，太平天子，大乱来临前的"祥和景象"。这种生活，对帝王与后妃来说，那样的一般，又是那样的大气，富丽堂皇。

戏一开，就显出皇家气概，官生扮的唐明皇与旦扮的杨玉环一上场，唱【粉蝶儿】："天淡云闲，列长空数行新雁。御园中，秋色斓斑：柳添黄，苹减绿，红莲脱瓣。一抹雕栏，喷清香，桂花初绽。"

生活是那样的闲适、随意，不拘礼仪——唐明皇对杨玉环说："妃子，朕与你散步一回者。"唱【泣颜回】："携手向花间，暂把幽怀同散。凉生亭下，风荷映水翩翩。"

到了饮宴中，唐明皇唱："不劳你玉纤纤高捧礼仪烦，只待借小饮对眉山。俺与你浅斟低唱互更番，三杯两盏，遣兴消闲。"

"回避了御厨中，回避了御厨中，烹龙炰凤堆盘宴，咿咿哑哑乐声催趱。只几味脆生生，只几味脆生生，蔬和果，清肴馔。雅称你仙肌玉骨美人餐。"

这一切，都一去不返了。杨玉环死于马嵬兵变。唐明皇一个人，还必须继续西行逃难。走到剑阁，遇雨，唱：

> 渐渐零零，一片悲凄心暗惊。遥听隔山隔树，战合风雨，高响低鸣。一点一滴又一声，点点滴滴又一声，和愁人血泪交相迸。对着这伤情处，转自忆荒茔。白杨萧瑟雨纵横，此际孤魂凄冷。鬼火光寒，草间湿乱萤。只悔仓皇负了卿，负了卿。我独在人间，委实地不愿生。

最后，戏要结束了，是非常好的【尾声】——当年，袁敏宣老师教曲时，是先拍此曲，再拍前面的【武陵花】：

> 迢迢前路愁难罄，厌看水绿与山青。啊呀，妃子吓，伤尽千秋万古情。

中国好戏之七
——《长生殿·弹词》

这次，讲《长生殿·弹词》。

上次讲过《长生殿》在写唐明皇、杨玉环爱情之外，另有线路，体现在《酒楼》《骂贼》和《弹词》中。

《酒楼》和《骂贼》的主角，都是与当时的政事、世事相关联的——《酒楼》中的郭子仪，忧国忧民，有大志，伤时而哭。《骂贼》中的雷海青，虽只是个乐工，却有操守，安禄山占了长安，不少官员都投靠了他，偏偏一个乐工不肯附逆，在安禄山的喜庆宴席上，哭唐明皇，骂安禄山，最后死节。

《弹词》与前面这两折不同。《弹词》的主角李龟年虽也是个乐工，虽也对唐明皇有知遇之感，对杨玉环也感念颇深，对她的死，不无伤心。但此时，一是，事过多年，二是，他流落江南，远离长安，远离宫廷及帝王公卿，对旧事已是徒为叹息了。因此，在《弹词》中，他已是有距离地回顾和述说了——也就是说，他与《长生殿》中的故事有了距离，是一个多少年前的眼见者，现在，像是局外人在述说了。

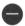

有人说，汉民族没有"叙事诗"。对比一些民族古老的卷册浩瀚的"叙事诗"，这种说法，也不无道理。

但我总感到，《弹词》也可以说是汉民族文化中的一部"叙事诗"了。

《弹词》词、曲都好。

《弹词》的视频，有1976年拍摄的电影纪录片，是计镇华的，央视11频

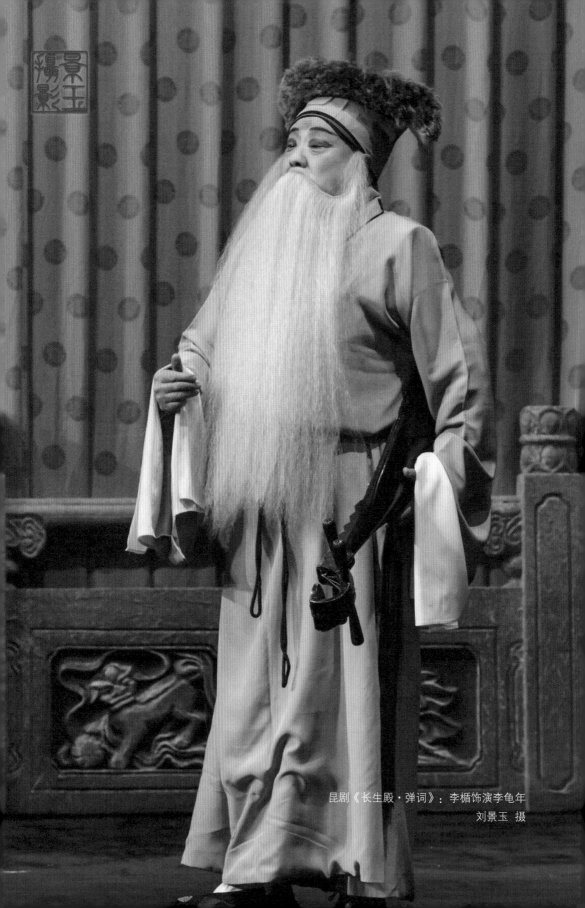

昆剧《长生殿·弹词》：李楯饰演李龟年

刘景玉 摄

道"名段欣赏"栏目播出过片段。

还有一份舞台演出的录像，是计镇华和王泰祺的，录得不太清楚。

还有叶仰曦、袁敏宣在20世纪50年代的一份录音，及计镇华的录音（有唱无白），都收入由中国艺术研究院主编、安徽文艺出版社出版的《昆曲艺术大典·音像集成》中。

我还有一份录音，也是叶仰曦唱的，有笛子，是关德泉吹的。没有白口，也没有其他人。叶仰曦的《弹词》学自红豆馆主，也就是傅侗。查了资料，傅侗好像是没有留下唱片和录音的。

另外，有樊伯炎先生唱《弹词》的录音。樊伯炎的唱，在曲家中，在南边，应是很不错的。

再有，网上有"王建农昆笛艺术赏析之《长生殿·弹词》"的视频，也值得一看。尤其是他介绍了现在一般已不再唱的两支曲子——《梁州第七》和《八转》。

《弹词》，李龟年上场，有一种冷峻、颓唐、迟滞的味道，显见一种经历了时代由盛而衰后、感时伤情、深隐内心而不外显的痛楚，一种沧桑感和悲怆。

有些人，在这几十年中学会了用受外部影响的戏剧理论来解释人物，说什么在这里要表现李龟年"没钱了""没地方住了"。在我看来，其实，这些对李龟年来说，真不在话下。李龟年是见过大世面的人，大唐盛世，在帝王身旁，为明皇看重，提及以往帝、妃"各赐缠头，不下数万"，得意的是自己的乐师品性和帝、妃知音，而不是在意已经在战乱中失去了的"缠头数万"。同样，"盘缠都已用尽"和"穷途流落，尚乏居停"，是人生难处，但"唱曲糊口"也无可无不可。能使李龟年兴奋的仍是"知音喜遇知音在"；经丧乱，最愿意做、也认为最值得做的，仍是"慢慢地传与恁一曲霓裳播千载"。

李龟年上场，念诗，道白叙说安史之乱后的情境，自己流落江南，卖唱

为生。四句定场诗中的"留得白头遗老在，谱将残恨说兴亡"，是《弹词》的点题之语，也就是《弹词》一折戏的"戏核"。

底下唱第一支曲子【一枝花】："不提防余年值乱离……"这句太有名了。在清代，有"家家'收拾起'，户户'不提防'"的说法，是说昆曲当年的流行程度，就像今天的流行歌曲一样，人人会唱。"收拾起"是昆剧《千忠戮·惨睹》中曲词的第一句，而"不提防"，就是《弹词》中曲词的第一句。

李龟年在卖唱中演说"天宝年间故事"，用的是【九转货郎儿】，即"转调货郎儿"。这套曲子在元人的《风雨像生货郎旦》的第四折中就有。《风雨像生货郎旦》第四折今天叫做《女弹》，网上有北昆蔡瑶铣的视频，也可一看。

【头转】是起首，"唱不尽兴亡梦幻，弹不尽悲伤感叹，抵多少凄凉满眼对江山。俺只待拨繁弦，传幽怨，翻别调，写愁烦，慢慢地把天宝当年遗事弹"。

然后是【二转】，述及选妃。【三转】述及杨玉环的美貌，"春情韵饶，春酣态娇，春眠梦悄。抵多少百样娉婷也难画描"。【四转】述及李隆基对杨玉环的爱——两人"宵偎昼傍"，"行厮并，坐一双"，"直弄得那官家丢不得、舍不得，那半刻儿心上"。

【五转】讲述"霓裳羽衣曲"，用言辞来讲述音乐之声——而且这种音乐之声是"仙音"，像是天上的音乐、神仙的音乐。然后，再要用乐谱和演唱来展现一种美丽的文辞，难度是非常之大的。人们对曲、唱的期望也会是非常之高的。今天，我们有幸，还能从"读"和"听"的两方面，感受到洪昇的著文和乐师的打谱相对应，欣赏到【五转】的词与曲。

> 当日个——那娘娘在荷亭把宫商细按，谱新声将霓裳调翻。昼长时亲自教双鬟。舒素手，拍香檀，一字字都吐自朱唇皓齿间。恰便似一串骊珠声和韵闲，恰便似莺与燕弄关关，恰便似鸣泉花底流溪涧，恰便似明月下冷冷清梵，恰便似缑岭上鹤唳高

寒，恰便似步虚仙佩夜珊珊。传集了梨园部、教坊班，向翠盘中
高簇拥个美貌如花杨玉环。

这里，只能欣赏到"词"，而"曲"的美妙，必须通过读谱（工尺
谱），通过笛师的撅笛、歌者的演唱，才能体味到，感知到。才能在读、听
之后，有一种"美得伤心"的感觉。

有人说，"活在繁华之中"与"对繁华的回忆"是不同的。"回忆繁
华，是觉得繁华曾经存在过，可是已经幻灭了"，有一种"幻灭与眷恋的纠
缠"——这是蒋勋说的。我觉得，"读"或"听"《长生殿·弹词》，就是
如此，尤其是【五转】。

所以，我建议大家听一下曲家樊伯炎先生唱的【五转】。

【五转】之后，是【六转】，讲述渔阳兵起，长安陷破，军行至马嵬，
杨玉环身死。

> 恰正好喜孜孜霓裳歌舞，不提防扑通通渔阳战鼓。划地里荒
> 荒急急、纷纷乱乱奏边书，送得个九重内心惶惧。早则是惊惊恐
> 恐、仓仓卒卒、挨挨挤挤、抢抢攘攘出延秋西路，携着个娇娇滴
> 滴贵妃同去。又只见密密匝匝的兵、重重叠叠的卒，闹闹吵吵、
> 轰轰剨剨四下喧呼，生逼散恩恩爱爱、疼疼热热帝王夫妇。霎时
> 间画就一幅惨惨凄凄绝代佳人绝命图。

【七转】述说杨玉环马嵬殒命之后的景象：

> 破不剌马嵬驿舍，冷清清佛堂倒斜。一代红颜为君绝，千秋
> 遗恨滴罗巾血。半行字是薄命的碑碣，一抔土是断肠墓穴。再无
> 人过荒凉野，莽天涯谁吊梨花谢。可怜那抱幽怨的孤魂，只伴着
> 呜咽咽的鹃声冷啼月。

以上，就是一部汉文化中昆曲和昆剧的叙事诗。

《弹词》里听曲的人中有一个有心人——这就是音乐家李暮。李暮曾经在长安宫墙外偷偷听宫中演奏《霓裳羽衣曲》，并偷偷记录了部分乐谱，只是不完整，多少年，到处寻访，没有结果。他听说有人卖唱，琵琶手法不同，就刻意来寻访。

等听客们都走了以后，李暮问："老丈，我听你这琵琶，非同凡手，得自何人传授？"

李龟年唱："这琵琶曾供奉开元皇帝，重提起心伤泪滴。"

李暮说："这等说起来，定是梨园部内人了。"

李龟年唱："俺也曾在梨园籍上姓名题，亲向那沉香亭花里去承值，华清宫宴上去追随。"

李暮问："莫不是贺老？"

李龟年唱："俺不是贺家的怀智。"

李暮问："敢是黄幡绰？"

李龟年唱："黄幡绰同咱皆老辈。"

李暮问："这等想必是雷海青？"

李龟年唱："俺虽是弄琵琶却不姓雷。他呵——骂逆贼久已身死名垂。"

李暮说："想必是马仙期了。"

李龟年唱："俺也不是擅场方响马仙期，那些旧相识都休话起。"

李暮问："因何来到这里？"

李龟年唱："俺只为家亡国破兵戈沸，因此上孤身流落在江南地。"

李暮问："老丈毕竟是谁？"

李龟年唱："恁官人絮叨叨苦问俺是谁，则俺老伶工名唤做龟年身姓李。"

李暮知道了是李龟年，说出自己多年寻访《霓裳羽衣曲》的曲谱，希望李龟年教授。

　　李龟年慨叹自己在诸友或辞世或离散后，又遇知音，答应传授曲谱。唱【尾声】："俺好似惊乌绕树向空枝外，谁承望旧燕寻巢入画栋来。今日个，知音喜遇知音在，这相逢，异哉，恁相投，快哉……"

　　然后，说："官人"，李暮回说："老丈"。

　　李龟年唱："待俺慢慢地传与恁一曲霓裳播千载。"

　　《弹词》适于清曲坐唱，曲子极好听，难得在一折中从头至尾都好听。彩唱就可能会冷清些，但如果为知音所识，也不错。只是有些人由于怕"温"，往往会过于渲染，加之体味有失和理解有误，往往把李龟年演"小"了，反失《长生殿》本意。

　　因为，《弹词》中的伤痛，不是当事人的伤痛，是旁观者的伤痛。《弹词》中的伤痛又不是即时——马嵬事发时——的伤痛，是事过多年仍不能忘记、难以平复的伤痛。

　　《弹词》所述的爱情不是一般人的爱情，而是帝王的爱情。要由旁观者来演唱一种由一场惊天动地的帝王爱情所留于世间的伤痛，一种即使是"天长地久有时尽"、"此恨"仍"绵绵无绝期"的伤痛，才能真正得其味道。

板鼓统率下的文武场

本节讲"场面"，也就是"乐队"。"场面"和"乐队"是分属不同文化的概念。往细说，"场面"是传统的中国戏特有的概念。

"乐队"，可以独立演奏，可以为演唱或主器乐伴奏。"场面"显然不是为独立演奏设置的，同时，它的功用也不同于今天音乐界内的"伴奏"。

场面，包括文武场。主要是笛子、胡琴及锣鼓之类。

在昆曲、昆剧中，我们说"摁笛"，在京剧中，相对唱而言，胡琴是在"托腔"。当然，笛子、胡琴也会在没有唱的时候吹、拉曲牌，这种时候，应是烘染、衬托。

锣鼓，在中国戏中的功用，更是衬托、烘染，连接与间隔。

当然，文武场有时候也会模拟一些声响效果，如婴儿哭、风声、雷电声、水声等。

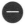

首先，讲一下"场面"的组成。

第一，是鼓佬，他左手执檀板，右手执单皮鼓键。在演唱中，居于关键位置，一端连接着演唱者，一端连接着文武场。原来坐在正场桌后边，现在坐在舞台"大边"以里被侧幕遮挡着的地方。

第二，是文场，昆曲和昆剧主要有笛子、笙、三弦。京剧主要是京胡、京二胡、月琴、弦子。昆剧和京剧都用的，还有笛子、唢呐和海笛。

昆曲和昆剧的笛子应该是一正一副。现在往往只用一支笛子，但加了中阮、琵琶等许多乐器。

昆曲和昆剧还可以用箫，由笛师来吹。

京剧的琴师应能吹笛子。过去叫做"横""竖"。"横"指笛子，"竖"指胡琴。

第三，是武场，昆剧和京剧都用大锣、小锣和铙钹，以及堂鼓。

这里，也可以给出一个表来：

	昆曲、昆剧	京剧
	板、鼓	板、鼓
文场	笛子、笙、三弦	京胡、京二胡、月琴、弦子
	唢呐、海笛	唢呐、海笛
武场	大锣、小锣和铙钹	大锣、小锣和铙钹
	堂鼓	堂鼓

一个好的鼓师，是很难得的，历史上有名的刘兆奎、沈湘泉、鲍桂山、杭子和都是了不起的鼓佬；笛师，也如是，像王晓韶（进贵）、方秉忠、曹心泉；琴师，像孙佐臣、梅雨田、徐兰沅、王少卿、杨宝忠。过去，琴师都能吹笛子、吹唢呐。

乃至一个打大锣、打小锣的，打好了，也难得。比如说，昆剧的小锣打出水音来，现在已很难听见了。

在京昆盛世，喜好什么的都有。光绪就会打鼓，还爱打大锣。戊戌前"亲政"时，政务之余，还要打鼓，戊戌以后，困在瀛台时，就常以锣鼓消磨时间。档案中有光绪要过大锣多少面的记载，也有传鼓师等去瀛台的记载——夏天用船，冬天用冰床，也就是冰车运过去。

好的乐师，什么都拿得起来，叫做"六场通透"。比如说，梅雨田，能吹笛子，能打鼓，是京剧琴师，能吹昆剧三百多出。

徐兰沅，也是"六场通透"，对梅兰芳的戏，在场子的穿插、曲牌的选用、唱腔的组织上，起着很大的作用。

这些人，与今天在学院中学器乐出身的乐队中人，品性和路数，是大不相同的。也就是说，场面上的人，不只是会一种或几种乐器，而是懂戏，

能够和演员在互动中完成戏的创作，能够在每一次演出中充分地发挥场面的功用。

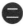

那么，在中国戏中，场面的功用是什么呢？——场面的功用：衬托、烘染，连接与间隔。

细分，文场的功用有两种：第一，是对唱的衬托。昆曲和京剧干唱（吟唱）的时候很少，绝大部分唱都需要笛子、唢呐或胡琴衬托。

昆曲只在唱时托腔，京剧除在唱时须托腔外，多数情况，唱前，胡琴或唢呐先起；唱中，胡琴、唢呐有"过门"；唱完，胡琴、唢呐要收尾。

第二，是用既有的曲牌去对戏中的情境起一种衬托或渲染的作用。

鼓佬通过手中单皮鼓和檀板，掌控了所有文场演奏的节拍，也就是板眼。

武场的功用，包括了衬托、烘染，连接与间隔。

武场有锣鼓经，又叫锣鼓点子，是大锣、小锣、铙钹等在鼓佬的带领和统率下的一些相对固定的打法。刘吉典说：各种锣鼓点子，也就是锣鼓经，各有名称，有一定的结构、打法和大体的用途。

锣鼓点子，各有名目，如冲头、长锤、闪锤、马腿，以及四击头、急急风、九锤半、走马锣鼓、乱锤等，有几十种，加上变型，有上百种。

所有台上的唱、念、做、打，都靠场面的衬托、烘染，连接与间隔。

开戏前，锣鼓宣示即将开场，告诉人们演出要开始了，这就是"打通"。过去，在乡村"打通"的时间可能会比较长，甚至打几番。现在，在剧场中，短了，但仍然有。它实际上与剧情是无关的。

戏一开场，在绝大多数情况下，场面上的声音是不能停止的，也就是说：戏不散，锣鼓不能停。在戏的演唱中，场面全无声音的时候非常之少。

锣鼓对剧中人的上、下场，对剧中人在场上的眼神、身段都起着衬托的作用。

我们前面讲过的剧中人（包括龙套）的上、下场，分辨归类，多达几十

种，其中多数是用锣鼓衬托，只在特定的情境下——比如说，帝王上殿、将帅升帐、官府理事、行军，或鬼神出没，是用曲牌。

剧中人在台上的身段，也就是"做"与"打"，包括举手投足，指指画画，以至于书写、女工、上楼、登山，行船、乘马，或是起霸、走边、交战、上、下场，进门，圆场，武戏开打，多数都用锣鼓衬托，少数用曲牌。

昆剧、京剧都用的曲牌有两类：一类是细吹打，以笛子为主；一类是粗吹打，以唢呐为主。京剧还有自己的用胡琴演奏的牌子（比如【小开门】【万年欢】【傍妆台】【柳摇金】【夜深沉】【哭皇天】【八板】【八岔】等），功用近于细吹打——按徐兰沅的说法：细吹打又分喜乐、宴乐、神乐、舞乐、哀乐，粗吹打又分神乐、军乐、喜乐、宴乐，分别用于不同的场合。

这样，我们看，旦角上场，或生、净、丑在相对随便的情境下上场，可以是小锣打上"台，台，台，打打打台"；相对郑重地上场，比如起霸、升堂，可以四击头打上"答台，仓、仓、七台-仓，台七-仓"。在紧急的情况下，或是性格暴躁的人上场，可以用急急风；愤怒、惊恐，或忙乱中上场，可以用乱锤。

这时，锣鼓不但起到了衬托的作用，还烘染了气氛。

锣鼓对剧中人的唱念，可以起到引入或者是强调等作用。这里有三种情况：

一是引入，比如念白时的"叫头"，起唱时的"导板头""夺头""慢长锤"，甚至在昆剧中只是鼓佬的两键子——"打、打"，或上板时的"多罗"。

二是衬托或强调，比如像念白中的"一击"或"撕边一击"。人大吼一声，可以给一锣。人大声呼叫，或者是大笑，也可以起叫头。

三是剧中人念"数板"或干牌子——比如【水底鱼】【扑灯蛾】【四边静】【金钱花】——由鼓板、大锣或小锣加以烘托和掌控节奏。

最后，说一下，常被忽略的"连接""间隔"作用。

中国戏是分场的，场与场之间，既有时间的连接，又有境域的变更。场

上海长城公司（1928—1933）灌制戏曲唱片时的文武场

与场之间的锣鼓，既起到一种场与场之间的连接作用，又起到一种场与场之间的间隔作用，有时是大、小锣间的改换，有时是不同锣鼓点儿的接续。

另外，像"归位"往往是结束前一段的起霸或走边，要开始念诗和自报家门了。"住头"往往是用于较长叙述中的两个段落之间。"阴锣"可以用于现场换装。

刘吉典说过，锣鼓还可以起到一种句读的作用，比如像是念引子、诗或四六句中的二三锣，或者是唱昆曲曲牌中的二三锣，唱京剧散板中的"垫锣"，这也应该是一种间隔。

再有，主角出场前，需要一种铺垫，需要引起观者的一种期望，吊起观众的胃口，往往也需要一种场面上由锣鼓给出的间隔、烘染。这时，锣鼓会在主角上场前给以比其他人物上场前更长时间的锣鼓，而上场的锣鼓在节奏和音响上也会有所不同。

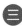

中国传统戏曲的场面受到的最大的挑战，就是随导演制进入的作曲和指挥。

其实，作曲和指挥很难全面进入中国戏，因为，作曲者往往只"创作"被叫做是管弦乐的部分，包括管弦乐中出现的打击乐；而不去"创作"只在衬托神情、身段时发挥作用的打击乐。比如像"四击头""撕边"怎么打，他们不管。

指挥，只在完全不依汉文化传统样式的新编、新排，使用大乐队的剧目中发挥作用。在"半传统"的戏中，就只好实行一种管弦乐部分听指挥的、打击乐部分听鼓佬的，或者是文场听指挥的、武打时听鼓佬的"权宜之计"。

我认为，中国戏的上场、武打都不宜废掉锣鼓，改用新"创作"的管弦乐，或者是在用锣鼓的同时加入新"创作"的管弦乐。

中国戏不宜加入过多的乐器，在京昆的唱中，尤其如此。因为加上之后，不清爽，不好听，失去了本色。

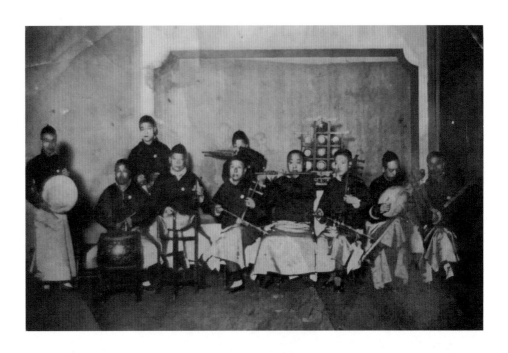

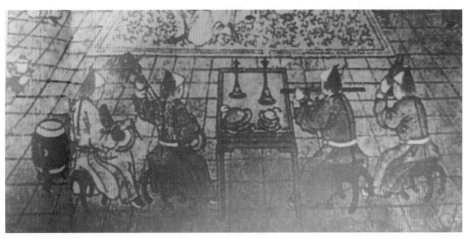

上图：梅兰芳赴日演出时的文武场（乐队）：鼓师何斌奎、笛师陈嘉良、
　　　琴师茹莱卿、四胡高联奎、月琴孙惠廷、三弦马宝铭、小锣曹筱轩
下图：清代年画：堂会戏演出中坐在台上面向观众的文武场

导演、作曲、指挥作为制度进入对中国戏最大的伤害，是从根本上破坏了中国传统文化中的基于"兴发感动"的创作，破坏了中国戏每一次演出时在"互动"中的创作。

本来，乐队——也就是"场面上的"——是服务于演员，也就是"唱戏的"。但同时，"唱戏的"也受"场面上的"制约：唱的人可以尽情发挥，但鼓佬掌握着文场的板眼和武场的尺寸呢。

还有一种"互动"发生在"听戏的""唱戏的"和"场面上的"三者之间，"唱戏的"和"场面上的"都可以调动观众的情绪，观众不但可以给唱的人叫好，也同样可以给"场面"叫好。好的琴师弦一响，就可以引起长时间的掌声。有时，武戏的"好"，既是给演员的，也是给场面上的。

当一切都定死了、管住了的时候，就不是这样了。需要长时间的、多次的排练，需要在乐队的每个人面前都摆上谱架子，让乐队的每个人都看着谱子，难以在互动中即兴发挥。

每一次，都是创作；每一次都有小的不一样，甚至是每一次都可能有不尽如人意的地方。这，才是艺术。

如果必须一丝不苟地合乎"要求"，也就是合乎"标准"，做到"最好"，其实是有悖艺术本性的。

人们给相对好的"专业"的也就是"职业"的演员设计了"像音像"，给职业演员和"业余爱好者"设计了"伴奏带"，就是以一种现代的技术，在无意识中改变，以致伤害了中国戏曲艺术本来的品性。

总结

1. 中国戏的场面由鼓师和文场、武场组成，作用在于衬托、烘染，连接与间隔。

2. 文武场（包括鼓师）与演员，与观众，三者之间是一种互动的关系，每一场演出，都是一次再创作。

3. 因此，中国戏是不能有指挥，有作曲的。导演、指挥、作曲作为制度，是外在于中国传统文化的。

行头，戏箱，以及切末

这次，讲中国戏中的人物形象，就是演员脸上怎么化妆，头上戴什么，身上和脚底下穿什么，用现在戏剧理论的概念说，也就是"人物造型"。

戏剧的"人物造型"，要像，要像生活中的人、历史上的人。中国戏的扮相和穿戴的"行头"，要的就是不像，既不像生活中的也不像历史上的人。

讲扮戏，讲行头，就要讲到戏箱制度，顺带也就要说到"切末"。

先讲中国戏的扮戏。

在中国戏的舞台上，扮戏，也就是妆扮，是一种"表意"和"标识"——这样扮上，就算是某人了。这表示"我不再是我了。"——演员不再是演员，而是剧中的某某了。

前面，我们讲过，在中国戏中，作为演者有两个"自我"，一个是演者自己，一个是由他扮演的角色，两者同时存在——妆扮的标识性意义，就在于使这两者同时存在有了可能。扮上了，但并不像生活中的或历史上的真实的。

演员的妆扮分两部分，第一是脸上，第二是身上，穿什么，怎么穿。

我这里要讲一些你平时作为观众看不见的东西。

生、旦、净、丑，各行都有的是：要预备头上用的网子、水纱。

网子像一个薄薄的压发帽，后面有两根带子，用来勒头、吊眉——大家知道，古代人认为眉毛斜插入鬓是很漂亮的。水纱，是黑色的约尺半宽两米长的细纱，用水打湿，勒头后，敷在外面，在盔头（也就是帽子）和脸之

间，给出漂亮的发际。

生、旦、净、丑，各行都有的，还有水衣子和护领。水衣子是一件白布做的、右衽的中式上衣，搭上白护领，使行头和人的脖子之间的边际有一个颜色的分界和过渡。

再有，就是各行都应用板带，穿行头之前，把腰刹紧了。一是为了显得身材好看，二是唱念时便于使用丹田气。

生、净两行要有"胖袄"——一件在肩头和胸的两侧用棉花加厚了的背心，为的是衬在里面，穿上行头，使人显得肩宽，有胸肌，加上板带刹紧，腰显得细，上身近于一个倒三角形。

生、净，无论冬夏，都要穿棉的胖袄。旦角，无论冬夏，都只穿单衣。

丑，也不用胖袄。

生、旦扮戏，脸上几近千人一面。就是先上底色，然后，眉眼间和面颊上红色。生，在印堂处，从眉间向上加红色（小生，文武略有不同）。旦和生行中不戴髯口（胡子）的，用红色画嘴唇。然后，画眉。定妆。

几近千人一面，是和话剧、影视剧不同。话剧、影视剧都要考虑人物的面部造型，显出不同的人来。京剧、昆剧就不一样了，只是表示：这是剧中人了，只是要好看，符合古人说的，面如傅粉、唇若涂朱而已。

净、丑扮戏要勾脸。丑，先打底色，然后在鼻梁处抹白。鼻梁间的白色，大的过外眼角，把眼睛全画在里面；小的，只到眼睛的中间，就是外眼角不在白色以里；再小的，只画鼻梁。然后，用黑笔勾眉、眼。

净行的角色，各有脸谱。同一个人物，有可能在不同剧种、不同戏中，或者不同的演员脸上，勾画得不一样。

一般说，脸谱有不同的谱式类别，比如说，有"十字门脸""三块瓦脸""老脸""粉白脸""油白脸"（"大白脸"）"碎脸""歪脸""元宝脸""和尚脸""猴脸""鸟脸"。

用的颜色有：黑色、白色、红色、黄色、绿色、蓝色，以及，金色、银色。每种颜色大致有所寓意，但也不尽然。

过去，黑，用细松烟；白，用铅粉；红，用砾红；黄，用石黄；绿，

用石绿；蓝，用石青；金、银，用金粉、银粉。黑、红、黄和银，用食用油调；白，用食用油或者水调；绿、蓝，用水蜜调；金，用油蜜调。

现在，都是用批量生产的盒装或管装的化妆油彩。

生、净、丑，脸上扮好了之后，勒头。

旦角，脸上扮好了之后，还要贴片子（鬓发），梳大头。所以，旦角唱戏，需要有专门的梳头师傅。

旦角、花脸扮戏，是需要比较长的时间的，要用一个多小时。生行，短一点儿，一般也要用半个多钟头。

龙套也要大致打底色，抹红，画眉眼。

另外，相对生的"俊扮"、花脸的"勾脸"，还有一种是"揉脸"。"揉脸"的，"揉"上底色，然后用黑色勾画眉眼。

还有些角色不用扮戏，是戴"脸子"，也就是面具。京剧、昆剧戴"脸子"的不多，只有一些戏的罗汉、土地、神怪，戴"脸子"。

脸上扮好了之后，就要穿戴了。

故宫博物院存有清代乾隆年间宫中演戏的《穿戴提纲》，记载了400多出戏中全部剧中人物的穿戴。其中，昆、弋两腔的大多数剧中角色的穿戴和近几十年来昆腔、弋腔、皮黄腔、梆子腔同一角色的穿戴大致相同。

这里，有几个问题：

第一，中国戏的穿戴，也是一种标识，区分男女，表明身份，甚至寓意褒贬。于是，有"宁穿破，不穿错"的说法。

"宁穿破，不穿错"，突出了"标识"的意义。

第二，由于只是一种标识，所以，不分时代、地域、民族、季节，甚至是身份——比如像彩裤和靴子，身份的意义就不是很大。

一套行头，适用于自上古周秦，直至明清，以至于近代的不同人物；适用于汉族人，也适用于其他民族人；适用于中国人，也适用于外国人；适用于人，也适用于神佛鬼怪。

于是，演清代康熙年间施世纶故事，官员不是顶戴花翎、袍子马褂，而是戴纱帽，穿官衣，其他人，差不多也都是不穿时装。

演革命戏，就有八路军的总司令朱德，勾脸、扎靠，因为是军中统帅嘛。

这些，都说明了中国戏"妆扮"的一种"表意"与"标识"了。

第三，表达了一些理念。

比如说，身上穿的，地位，或者说阶位最高的，是帝王公侯穿的"蟒袍"。"蟒袍"又有级别，黄蟒最高，红蟒次之，然后是绿、白、蓝、黑等。但在戏箱中，摆在黄蟒之上的，是一件叫做"富贵衣"的破衣服，黑色，有补丁，是穷人甚至是乞丐穿的，寓意是富贵穷通，变幻无常，而王侯将相常起于畎亩、版筑之间。也就是《孟子》说的"天将降大任于是人也"的意思。

同理，头上戴的，最高的，应是皇帝戴的"王帽"，其次是相貂、侯帽、帅盔、纱帽等。但摆在"王帽"前的，是"草帽圈"。寓意：自古英雄出渔樵。

又比如说，在后台，都扮上戏了，戴"王帽"的，不能和戴"草王盔"的待在一块，因为有正朔之分。戴"王帽"的，是代表正统的一方，戴"草王盔"的，是番王或者是反王，是非正统的，或是造反的。这就是："汉、贼不两立，王业不偏安"啊。

行头，要有"箱上的"帮着穿戴。这就要说一下有关戏箱的制度。

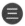

戏箱分大衣箱、二衣箱、三衣箱、盔头箱、把子箱和旗包箱，有"箱上的"，也就是专职管理戏箱的人，以及给旦角梳头的人。

早期的昆剧班和京剧班，是班社制。戏班管箱的、梳头的，服务于所有的演员。后来，先是名演员有了自己"跟包"的，专服务于自己所伺候的"角儿"，一些著名的旦角也有了只服务于他的"梳头师傅"了。但戏班总得有服务于所有演员（包括龙套）的管箱的和梳头的人。

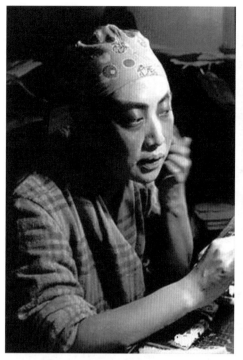
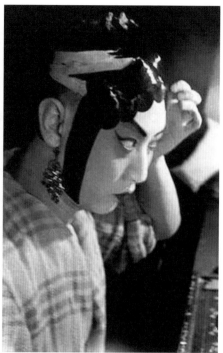
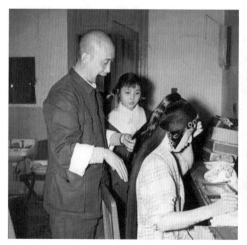

旦角扮戏

另外，戏班里当然得预备"彩匣子"——里面装有扮戏用的油彩、粉、胭脂、锅烟子、笔墨等东西。

角儿，一般也会有自己专用的"彩匣子"。

后来，角儿也都有了自己的私房行头。

管箱的每天要把当天戏中要用的行头摘出，到时候帮演员穿戴，因为，有些穿戴在一般情况下，不适于完全由演员自己来干。一般演员自己勒网子、水纱，但戴甩发或者盔头，要由箱上的帮着戴；自己穿彩裤、靴子，但穿蟒、扎靠要由箱上的帮着。

中国戏的妆扮是很复杂的事。演员自己穿上水衣子，扮好戏，勒上网子、水纱，但这不算完，与头脸相关的，还有甩发、发髻、鬓发、耳毛子、大头、片子，以及，面牌、茨菇叶、铲刀头，鬓插绒球、鬓插花，头面，等等，需要箱上的、管梳头的帮忙。

演员自己穿上胖袄、彩裤、厚底，或者是薄底，或鞋，勒上板带。在过去，如果是穿蟒，或者是开氅、褶子之类的，里边要先衬上一件单色的衬褶子。如果是扎靠，里边要先衬上一身箭衣。

由于行头是一层层的，有不少零碎，需要扎、需要系的地方更不少，而且，有的戏，中间要换装，要脱，要穿，非常复杂，是很专门的工作，也要学多少年。

票房中，蔡中珣，在大学图书馆工作，但他的爱好是戏，不但能唱，更精通箱上的一切活儿。

过去，一些名票房，也有专门喜好、精通箱上活儿的。

演员要会扮戏，生角抹彩、旦角拍粉、净丑勾脸都要自己来。网子自己勒，盔头箱上的勒，扮戏要知道自己怎么给箱上师傅搭把手。演员要自己清楚每部戏穿什么、戴什么。

现在的问题是：职业学校里专门培养出来的化妆师，几乎不懂戏，专门培养出的演员，不全清楚自己扮演的角色该穿什么，怎么穿。

另外，有些，比如说靠旗，紧了，不好看，也不舒服；太松了，武场一开打，怕掉了。盔头，也是，紧了，勒得慌，甚至头晕；松了，怕在场上掉

后台

了，所谓"撬头了"。

这是从消极的方面说。从积极的方面说，虽说中国戏生、旦千人一面，但一个好演员，演不同的角色，扮戏和穿戴会有不同，不同的演员，更会显现出不同的神采。杨小楼扮《挑滑车》的高宠，靠就扎得高，露脚面，袖口也高；扮《铁笼山》的姜维，靠就扎得低，盖脚面，袖口也靠下，反映了两个人物在两种不同的情境下的面貌：一个是亟待上阵的年轻勇将，一个是久经沙场的大将。刘曾复曾说：谭富英一张票（当时）一块二，一出来瞧扮相就值八毛。

旦角的化妆，在梅兰芳的时候，有一个跨越式进步。我们对比一下梅兰芳之前的旦角剧照和梅兰芳的剧照，就可以很清楚地看到这一点。

现在，化妆的技术比过去有了很多进步。过去，人略上年纪，面部皮肤松了，有皱纹了，不好看，现在，可以有办法向上拉平皮肤，现在的化妆术也能遮掩许多本人脸上不好看的地方。但扮戏，不只是要光鲜靓丽，还要有气质，有神韵。现在台上的一些人，生、旦、净、丑，都算，一点儿精气神儿都没有。

最后，说一下切末。演戏时，在台上用的"守旧"——也就是挂在前后台之间的墙上，面向观众的大幕，台上用的桌、椅，桌帔、椅帔，城片子、山石片子、演《御碑亭》用的亭子、演《碰碑》用的碑，以及官印、笔、墨、砚、书信、书、圣旨、托盘、酒坛子、酒杯、酒壶、银锭、金锭、扇子、砖头、包裹、喜像——就是台上抱着的小孩，以及，人头——在戏里，在战场上、法场上可能要用。这些，要么和生活中的物件看上去差不多，比如酒壶、酒杯、扇子、金锭、银锭，要么，只是个象征，比如抱着的小孩，背着的铺盖包裹，这些，都比真的小得多，都叫做切末。切末，这个词，元代元曲中就有，就是个象征。

它们和戏箱一起存放，装运。

下面给大家说说，戏箱的分类和不同戏箱里存放的物品。

姑苏全福班戏箱

清代宫廷戏箱

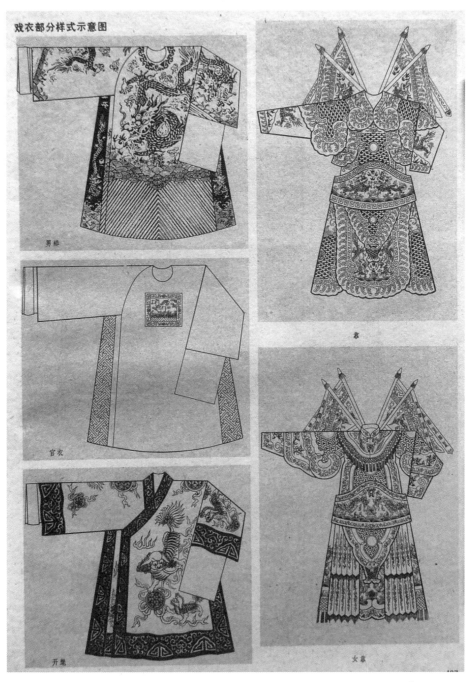

戏衣部分样式示意图

男蟒

官衣

开氅

靠

女靠

戏装：蟒、靠、官衣、开氅（《中国大百科全书·戏曲曲艺》，1983）

　　盔头箱：里面放的是各种帽、盔、巾、带，以及髯口、甩发、发绺、脸子、套头。

　　大衣箱：里面放的是蟒、官衣、开氅、褶子、帔、衣（茶衣、老斗），袄子、裙子，以及旗装。

　　二衣箱：里面放的是靠、箭衣、马褂、英雄衣，以及绦子、大带、腰巾。

　　三衣箱：里面放的是内衣，以及厚底、薄底、福字履、朝方靴、鞋、彩鞋、花盆底鞋，以及跷。

　　此外，还有把子箱和旗包箱，里面放的是刀枪把子，旗（大纛旗、门枪旗、令旗、报子旗、车轮旗、飞虎旗、月华旗、风旗、火旗、水旗），大帐子、小帐子，仪仗……

　　以及，城门、山石、石碑、酒坛子，

　　以及，官印、笔、墨、砚、书信、书、圣旨、托盘、酒杯、酒壶、银锭、金锭、扇子、砖头、包裹、人头，

　　以及，彩匣子，桌、椅，桌帔、椅帔，守旧。

　　中国戏的扮戏，以及行头、刀枪等器物，是一种标识，与戏剧中的要像那个时代、那个地域中的人和器物的思路，是完全不一样的。

　　所以，戏剧是"化妆"，要有造型设计；而戏曲是扮戏，只要"好看"——在"好看"中寓意着一种汉文化的臧否褒贬。

　　所以，中国戏的扮戏，也是"春秋笔法"。而戏箱制度，是服务于"春秋笔法"的。

中国好戏之八
——《审头刺汤》

本节，讲一出京剧《审头刺汤》。

《审头刺汤》是出折子戏，出自明人李玉的传奇《一捧雪》。

李玉（1610—1670），明万历时人，入清后，无意仕途，致力于戏曲创作和研究，写了传奇42种，其中，18种有全本传世，其中的《一捧雪》《人兽关》《永团圆》《占花魁》以及《清忠谱》《千忠戮》《麒麟阁》《昊天塔》《风云会》都很有影响。

《一捧雪》的故事，写明嘉靖年间，莫怀古家藏有宝物——一只叫做"一捧雪"的玉杯。他应召离开钱塘，进京补官，同行的，有家仆莫成、侍妾雪艳，以及门客汤勤。到京城后，汤勤为了投靠新主子严嵩的儿子严世蕃，向严告密莫家有宝。严世蕃强行索取，莫怀古不肯，给了个假杯子，被汤勤揭穿。严世蕃大怒，下令搜捕，莫怀古出逃，走到冀州，被追来的严府校尉拿获，严世番令冀州总镇戚继光把莫怀古斩首。莫府仆人莫成替主人受死。首级送到严府，汤勤指出是假的。戚继光、雪艳和追捕莫怀古的校尉一同被送大理寺受审，汤勤会审，要挟大理寺卿陆炳，只有雪艳归他，才说人头是真。雪艳为了报仇，答应嫁给汤勤，新婚之夜，杀汤勤后自刎。后来，严氏父子倒台，莫家才得团圆。

现在上海昆剧院演的《一捧雪》，是改过的本子，倒是过去京剧演的更近于李玉的原作。

京剧《审头刺汤》就是写大理寺卿陆炳奉旨审人头和雪艳刺杀汤勤的一

段。现在可见的音像，有雷喜福、萧长华、程砚秋1957年的录音，马连良、萧长华、张君秋的录音，以及周信芳的录音，这些，都制作有"音配像"。雷喜福的，是王世续配像；马连良的，是张学津配像；周信芳的，是萧润增配像。

雷喜福扮陆炳，古拙苍劲，大有老吏断案的味道。马连良的飘逸洒脱中有正气，对汤勤有一种不屑和戏谑的意味，周信芳的则更强调了一种正义与邪恶的较量。我个人更喜欢雷喜福的。往右一些，是马连良；往左一些，就是周信芳了。

我们可以比较一下雷喜福、马连良、周信芳的唱——就用他们在《审头》中从法场回到公堂的那两句唱，就可以品味出三人于其间的不同。

雷喜福曾得贾洪林的传授，而得雷喜福传授的有朱秉谦、孙岳、萧润增、毕英琦、童祥苓、苏移、陈国卿、逯兴才、李春城、金桐、冯志孝、耿其昌等人。

但这些人的身上看不出雷喜福来。雷喜福这样的老生，这样的表演路数和神韵，今日在台上已很难见到了。其实，演陆炳，演鲁肃，演邹应龙，乃至演《玉堂春》的蓝袍，要有一种内在的傲骨和倔强。现在台上的老生，没有这个劲儿了。

另外，萧长华的汤勤，那是没的说了。在《审头》中，他把一个趋炎附势、作恶多端、恩将仇报的小人，刻画得惟妙惟肖；而到了《刺汤》，则表现一个做尽坏事的人，正在称心之时——目的达到了，喝多了酒，夜深人静，不能说是"良心发现"吧，而是忽有所思，自觉惶恐，像是有些脊背发凉了，却仍要延着旧路把坏事做下去的情态。那一段二黄原板，唱得别有味道。

> 金乌坠玉兔升满天星斗，汤北溪今夜晚喜上心头。莫老爷他待我恩高义厚，都只为雪娘子结下冤仇。大不该一捧雪被我泄露，严大人带校尉去把杯搜。害得他一家人弃官逃走，我那莫老爷啊，到如今蓟州堂血抛人头。

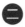

下面，着重讲讲《审头刺汤》中公堂一场戏。

在整个审案中，陆炳只有两句唱，还是散板，是在去法场监斩回来时唱的"号炮一响人头落，为人休犯律萧何"。其他，都是念白。

当然，陆炳在《审头》之后，还有六句唱。

戏一开始，汤勤一到，陆炳就不客气，说："汤老爷到此，莫非查老夫的弊病不成？"

汤勤打着严世蕃的旗号来陪审，陆炳让他坐下，就开始问案。

陆炳的问案，显出了一种老吏问案的风格。不像现在的一些影视剧写法庭，完全外行，虚张声势，不知该怎么问案。

问案要问得平平稳稳，不露声色。陆炳，先后问张龙、郭仪、雪艳和戚继光，问的全是一样的话，用语简练，不洒汤，不漏水，然后，摆上多个人头，让雪艳识别。在涉案各人所供相同和雪艳抱着人头哭的情况下，陆炳对汤勤说人头是真的了。汤勤为说明人头是假，讲出莫怀古的脑后头骨有和常人不一样的地方，也就说出了自己不得意的时候，卖字画为生，是莫怀古收留了他，带他进京，由此得进严府为官的事。

于是，陆炳说：是莫怀古失了眼力，错认了人，带汤勤进严府，给自己惹下这场杀身大祸，倒让汤勤成了铁板干证。说"人头是真也是真，是假也是真"，就这样落案了。

汤勤却用严世蕃来威胁陆炳。

陆炳对汤勤说："我来问你，那严爷他是狼？"

汤勤说："不是狼。"

陆炳又问："是虎？"

汤勤说："也不是虎。"

陆炳说："非狼非虎，吞吃老夫不成？"

汤勤软中有硬地说："虽非狼虎，却有些虎狼之威！"

陆炳大笑三声——"啊哈，啊哈，啊，哈哈哈……"

京剧《审头刺汤》：梅兰芳饰演雪艳，萧长华饰演汤勤

汤勤问："老大人为何发笑？"

陆炳说："我笑你这两句话儿，说得是这癫而又狂，尊而又大！"

汤勤问："怎见得呀？"

底下是这出戏中的一大段念白：

陆炳说：

　　方才老夫问道：那严爷他是狼？你说他不是狼；我又问道：他是虎？你又说他不是虎。纵然是狼，我有打狼的汉子；纵然是虎，我有擒虎的英雄。想我陆炳，乃二甲进士出身。为官以来，一不欺君，二不周上，三不贪赃，四不卖法。我做官，做的是嘉

靖皇上的官，又不是他严府的走狗、使用的奴才。

　　我奉了天子明诏，在此审问人头，你不过是领了严爷一句话，来此会审，我是看其上，而敬其下，才赐了你一个座位。你就该在一旁，老老实实，听其自然才是。怎么？你一不耳闻，二不目睹，又道人头是假，在我这锦衣卫大堂之上是这样的摆来摆去，可我又不买你的字画！左右，撤座！

汤勤碰了一鼻子灰，又给自己"圆场"，说自己喝了酒了。

汤勤让陆炳用刑，陆炳说："汤老爷，你看这上？"

汤勤回答："皇天。"

陆炳又问："这下？"

汤勤说："后土。"

陆炳说："你我为官者？"

汤勤说："良心二字。"

　　于是，陆炳说："哼！我想这无有良心之事，旁人做得，难道老夫就做不得么！"然后，虚张声势，就要用刑。这时，有圣旨命陆炳去法场监斩。陆炳借监斩之机，说戚继光你身为八台总镇，斩个人头，不明不白，跟着我去法场，斩几个人头，叫你见识见识。带走了戚继光，也就有了和戚继光交代的机会了。

　　又假意让汤勤在自己去法场监斩的时候，帮自己"背审雪艳"，也就搞清楚了汤勤的算计了。

　　很有意思的是，戏在这里安排的小地方：陆炳让汤勤"背审雪艳"，又让张龙、郭仪——这是严府的人——"看守雪艳，不许卖放"，弄得汤勤没法和雪艳说话，只得贿赂张龙、郭仪，给他们银子，张龙、郭仪在临走的时候说："这个人头分明是真，也不知哪个坏种，偏偏说是假的，害得我们票也销不成。从今以后，你在外面访，我在里面访，访着此人，也不打他，也不骂他，把他的衣服剥将下来，吊在树上，刮西风往东摆；刮东风往西摆，摆来摆去，摆死这个王八日的。"最后说："汤老爷，你是个好人哪。我们

饮酒去。"

给汤勤气的，说："什么东西！花了一锭银子，买了他们一顿好骂呀。"

陆炳搞清楚了汤勤的目的，汤勤也因为能够把雪艳搞到手，就认可人头是真的了。结果：张龙、郭仪，销票无事；戚继光，"原任八台"；雪艳，断给了汤勤。又派书吏们去贺喜，灌醉了汤勤，当晚，雪艳杀死汤勤，自杀了。

中国戏的一些小地方，与戏剧是不同的，一些话，像是剧中人在说，其实是剧作者和观众也都参与了进来。

比如说：伺候汤勤的差役去叫门，雪艳不开门，差役说："刚才我给人家钉棺材去了，这儿有把斧子，干脆，我把门给劈开得啦。"汤勤说："这是喜事，尽说丧话，我不用你了，快与我滚。"差役跟汤勤要工钱，汤勤说：明天给。差役说："你还活得到明天啊。"

书吏们给汤勤敬酒，把"吃了头杯酒，和合到白头"，说成是"吃了头杯酒，死后变黄狗"；把"吃了酒二杯，夫妻永和美"，说成是"吃了酒二杯，死后变乌龟"；把"吃了酒三盅，孟光配梁鸿"，说成是"吃了酒三盅，死后变苍蝇"。

但在这之后，雪艳刺死汤勤，自杀，又充满了悲剧色彩——尤其是程砚秋扮的雪艳。

《审头刺汤》，一个老生、一个方巾丑、一个大青衣"刺杀旦"的戏（景孤血说：青衣的"刺杀旦"戏，有《刺汤》雪艳刺汤勤，有《庚娘传》庚娘刺王十八，有《清霜剑》申雪贞刺方世一），老生的念与做，丑的念、做、唱，旦角的唱与念，各有各的看头。是出好戏。

中国戏：表达，及传承了什么

　　虽然京剧至今大致也就是一百六十余年，昆剧四百余年，但基于"兴发感动"的呈现方式，使它们接续了自诗（经）而后，诗、词、曲、剧一脉相承的一种文化传承，贯穿了中国传统文化中人特有的认知、思维、记忆、表达和交流、互动的方式，承载了中国传统文化中人的生命经验，表达了一种"百年身，千秋笔，儿女泪，英雄血"的文化主题，为中国传统文化中人提供了一种移情、寄兴的器具，一种"借他人杯酒，浇己之块垒"的宣泄方式。

　　于是，唱戏的、说书的和乡村塾师同为与"士林之儒""庙堂官府之儒"并列的"第三种儒"——"山野之儒"，使中国传统文化传承中的价值观和作人与做事的规则在初识字、不识字的人们中得以浸润、延绵。

戏，表达了什么？通过娱乐，又传承了什么？

这一节，开始另一个题目。讲中国戏表达、传承了什么。

传统的中国戏，其中，京剧，至今不过一百六十余年，昆剧四百余年，但基于"兴发感动"的呈现方式，使它们接续了自诗经而后，诗、词、曲、剧一脉相承的一种文化传承，贯穿了中国传统文化中人特有的认知、思维、记忆、表达和交流、互动的方式，承载了中国传统文化中人的生命经验，表达了一种"百年身，千秋笔，儿女泪，英雄血"的文化主题。

它的作用，在日常生活中，在潜移默化中，影响了一代一代的人。

戏曲，作为文化，是属于特定人群的；作为艺术，是属于人类的；作为娱乐，是属于喜欢它的人们的。

于是，我们要面对的问题就是：

过去的汉文化圈中人，看京剧、昆曲，和当时的这个文化圈外的人——母语是汉语之外的其他民族的人、外国人，看京剧、昆曲有什么区别？

汉文化圈中人，演京剧、昆曲和在中国的母语是汉语之外的其他民族的人，以及，外国人，演京剧、昆曲有什么区别？

我们知道，过去北京有个东方歌舞团，任务之一就是演外国歌舞（"把外国健康优秀的歌舞艺术介绍给中国人民"），演印度的、夏威夷的、巴西的、非洲的歌舞。当时，人们认为他们演得很好，很像。

我们也知道，现在有些外国人来中国学京剧、学昆剧，这些，央视都做过报道。美国夏威夷大学学生还用英语演过京剧《凤还巢》，电视台也有过转播。

那么，中国人演印度的、夏威夷的、巴西的和非洲的歌舞，和印度人、夏威夷人、巴西人和非洲人演他们自己的歌舞，有什么区别吗？

外国人演京剧、昆剧，和过去中国人演京剧和昆剧，有什么区别吗？

沿着这种思路，可以进一步问：在中国，黄梅戏演员唱"夫妻双双把家还"和歌唱演员唱，有没有区别？如有，这区别是什么？

再继续下去，甚至可以问：在中国，今天的人们看京剧、昆剧，和过去的人们看京剧、昆剧，有什么区别？

这些问题，我2017年在清华为一个人类学的讲座讲中国戏，讲"文化史、社会史中的京、昆"时，就曾提出过。

这，确实是个值得思考的问题。

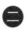

那么，首先，中国戏表达了什么？

中国戏表达了一种"百年身，千秋笔，儿女泪，英雄血"的文化主题。

有人说：中国人喜欢大团圆。其实中国人也有悲剧情怀：儿女、英雄，是相通的。百年身，千秋笔，儿女泪，英雄血——更多地记载和展现了一种生命的体验、一种生命的经验、一种对人世间事的慨叹。

人生不过百年，但总有一些永世留存、难以泯灭的东西。

昆曲、昆剧表现了这些，京剧也表现了这些。以至于有人专门著文，谈京剧老生唱腔的苍凉韵味，说：是一种人生的寂寞和孤独，内化于歌唱之中。听了，使人想到人生，想到天道——谭鑫培、余叔岩，乃至杨宝森、李少春的唱，莫不如此。

什么是"儿女泪"呢？——《西厢记·长亭》中有："碧云天，黄花地，西风紧，北雁南飞。晓来谁染霜林醉，总是离人泪！"

这，就是写"儿女泪"。

什么是"英雄血"呢？——《单刀会》中关羽面对大江滚滚而去，想到赤壁鏖兵，想到当年那些风云人物，说这是"二十年流不尽的英雄血"。

英雄与儿女是相通的。以至于是琴心剑胆，侠骨柔肠，甚至是英雄气

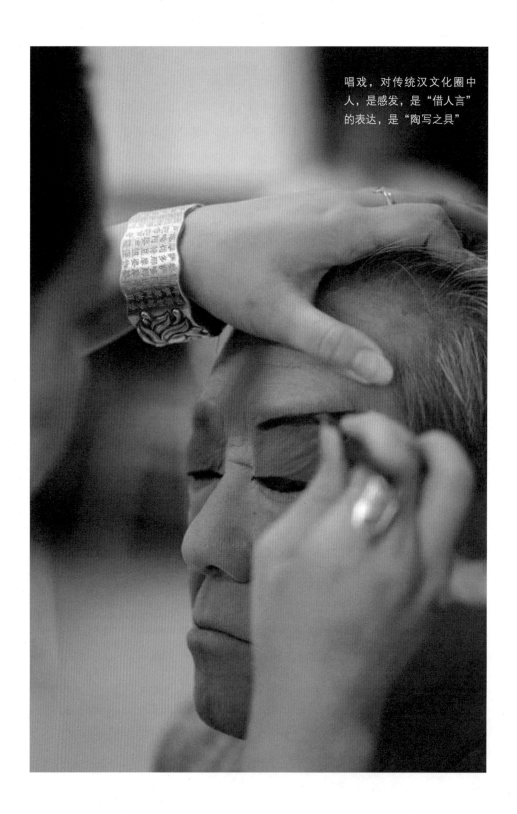

唱戏，对传统汉文化圈中
人，是感发，是"借人言"
的表达，是"陶写之具"

短，儿女情长。

《玉簪记·秋江》中有："秋江一望泪潸潸……这别离中生出一种苦难言，恨拆散在霎时间"，以至于"心儿里，眼儿边，血儿流……生隔断银河水，断送我春老啼鹃"。

《牡丹亭》更写出"我一生爱好是天然"，写人对美好的追求；把人，把生命写到了极致，把因性而生的情也写到了无限美好的境界——从因性而情，到由生而死，复由死而生。

我总觉得，"女为悦己者容"，与"士为知己者死"同样惨烈。

我们再看京剧《霸王别姬》，写失败的英雄——项羽说："天亡我，非战之过也"；"力拔山兮气盖世，时不利兮骓不逝……"又是何等的悲怆、凄厉。

昆剧《钟馗嫁妹》中的"沦落英雄奇男子，雄风千古尚含羞"，又是何等的感慨、悲凉。

我们看《青梅煮酒论英雄》和《横槊赋诗》，写曹操，《红拂传》写虬髯客，是何等的情怀与作为。

再看看《白水滩》中写莫遇奇，《五人义》中写颜佩韦、周文元，《锁五龙》中写单雄信，《草诏》中写方孝孺，《骂贼》中写雷海青，《刺虎》中写费贞娥，又是何等的视死如归——"大丈夫在世，生而何欢，死而何惧"；"苍天若能遂人愿，打尽人间抱不平"。

与儿女、英雄同在的，是天地之间、世间百态、人情世故。

中国戏常有指天指地的：《扫秦》中疯僧问："这上？"秦桧说："是天。"问："这下？"说："是地。"疯僧说："却不道湛湛青天不可欺。"——"湛湛青天不可欺"这句词，在京剧《徐策跑城》中也有。

前面我们说过，《审头刺汤》中陆炳问："汤老爷，你看这上？"汤勤回答："皇天。"又问："这下？"答"后土。"问："你我为官者？"答："良心二字。"陆炳说："哼！我想这无有良心之事，旁人做得，难道老夫就做不得么？"

在《通天犀》中，官府明知十一郎被冤屈，为追拿青面虎，拷打十一

郎，十一郎面向审案官，问："这上？"回答："是天。"问："这下？"回答："是地。"十一郎又说："你再看俺的身上。"审案官心虚地说："你身上肮脏，有什么可看。"十一郎说："你来看，俺十一郎身上可打得出青面虎？"

同样，在戏中，包拯的定场诗是："乌纱罩铁面，与民断冤案，眼前皆赤子，头上有青天。"正气凛然，正因为有所敬畏。

中国戏中，又有一种出自儒家思想的制衡理念——京剧《大保国》中，君臣相争，一人一句对唱的是："地欺天来不下雨""天欺地来苗不生""臣欺君来就该死""君欺臣来不奉君""子欺父来遭雷打""父欺子来逃出门"。

中国戏中，一方面显见了一种法治追求，有《玉堂春》中的"任凭皇亲国戚，哪怕将相公卿，王子犯法庶民同，俱要按律而行"。

一方面又有《打严嵩》中的小官要见大官，看门的就要"大礼三百二，小礼二百四"。有，就见；无，免见。

有《女起解》中崇公道的三句至理名言——"你说你公道，我说我公道，公道不公道，只有天知道"；"衙门口朝南开，有理无钱莫进来"；"大堂不种高粱，二堂不种黑豆，不吃你们打官司的，吃谁呀"。

这些，都给生活于其间的人，以潜移默化的影响。

人，由于生存在天地之间，所以，关汉卿写窦娥，要"感天动地"。

中国，曾经是一个农耕社会，所以，反映在《天官赐福》中，人们的祈望是："风调雨顺""官不差，民不扰"。京、昆的大量戏都表现天地之间的正气、人的秉性至诚和生民的愿景。

当然，中国戏还描述了"死"。《洪羊洞》中杨延昭的死，《牡丹亭》中杜丽娘的死，《斩娥》中窦娥、《草诏》中方孝孺、《搜孤救孤》中公孙杵臼的死，《碰碑》中杨业、《战太平》中花云、《别母·乱箭》中周遇吉、《霸王别姬》中项羽的死，以及，《刺虎》中费贞娥、《审头刺汤》中雪艳、《青霜剑》中申雪娥的死。

《搜孤救孤》中公孙杵臼为救孤儿而舍身，在刑场上唱"咬紧牙关等

时辰"。杨五郎在金沙滩的一场恶战中，毫无畏缩，而到了战后，心凉了，在五台山出家，唱道"这一阵杀得我心中害怕，你一刀他一枪谁肯让咱"。

《挑滑车》高宠急于交锋，说："大丈夫在世，生而何欢，死而何惧"，《长坂坡》中赵云在先后救出简雍、甘夫人后，再次杀入敌阵时唱："此去若是无音信，枉向人间走一程"，也都展现了人们面对生死时的不同心态和情境。

那么，戏传承的，又是什么？

是一种传统的认知-思维方式，与价值观和作人与做事的规则。

语言学，是属于文化人类学的。语言不同，影响了一种人群的认知和思维模式，也影响了一种人群的表达方式。这是文化传承的基础部分，也是不同文化间存在差异的缘由所在。

至于价值观和作人与做事的规则中表现为文化传承的部分，应是一种人们代代相因的文化的内在精神实质或理念。

王元化说：中国戏是一种文化，是汉文化的组成部分，在汉文化传统中占有重要地位；无论是在表演体系，还是在价值理念上，都体现了传统文化精神和传统艺术的固有特征。

王元化强调：文化传承主要在其精神实质或理念，而不在其由当时政治、经济和社会制度所形成的派生条件。

文化传承，是可剥离于具体历史时段的生存方式——社会结构、人际关系，政治和社会制度——的一种民族或族群代代相因的内在的精神实质或理念。

所以，王元化说：谈到传统伦理道德，必须注意将其思想的根本精神或理念，与其由政治经济及社会制度所形成的派生条件严格地区别开来。

我以为，理解王元化所说的"传承"，也就是一种道德继承、文化继承的最根本的东西，一种磨洗了历史过程和具体的一时一地的礼制习俗的，最根本的东西。

现在，有人要么认为中国传统文化的核心就是皇权思想，要么认为传统文化可以救中国，以至于救世界。20世纪，我们这里曾经有过争论，道德可不可以继承。而王元化所说的，磨洗、剥离了过去的政治经济及社会制度所形成的那些派生的东西后，可以留下的汉文化传统的根本精神或理念，到底是什么，是一个需要认真辨析思考的问题。

我想给出答案，说出通过中国戏传承的这种传统的根本精神或理念是什么。同时，也要说，我们面对的问题是，在获得现代性的过程中，同时接续传承时，应该怎样做？

这是个世界性的问题，别国有做得好的，而我们在过去有过失败的教训。

我以为，中国戏传承的，汉文化中最基本、最常态的，对自身、对他人、对自然、对精神世界的态度是：

第一，要能够感知生活的快乐；祈求富足而不奢靡的生活；有学习和思考的乐趣，有精神的追求；于一种人与人之间的情谊中，一种由我而生的对事与物的情趣中，成就内心的安和自在。先贤有言：非心里极干净，无纤毫贪求之念，不能尽力生活。

第二，与人相处，遵循"仁"的准则，既有尊卑亲疏远近的规矩，又有不忍之心、恻隐之心；己所不欲，勿施于人；以德报德，以直报怨。

第三，处事持守"义"的准则，平和持中（平常谦和恭顺），而在原则性问题面前，关键时刻，能有操守、有担当，宁杀身成仁、舍生取义，也不失做人的本等。

中国戏中，在平民百姓、游侠、儒生，以至富贵人中，无不贯穿、体现这样一种最根本的精神和理念。有，则褒之；无，则贬之。

一种文化的最根本的精神实质和理念怎么会由戏曲，或说文艺来表达，来传承？

也就是说，中国戏何以在文化传承中当此重任？

这里讲两点：

第一，清华大学政治学系教授任剑涛提出，在汉文化传统中，"文学"承载着一种"文人政治思维"，或曰"传统政治思维"。

他说：文学——包括艺术，如早的"乐"，晚的"戏曲"——是汉文化传统中思维所借重的最重要方式。

中国传统中的"文学"与今日的作为学科门类的"文学""文艺"是不同的，它与"武"相对，甚至包容"武"，涵盖一切；又与质朴相对，一切后出的，属于文明的都是。

它承载了今日被切分开来的文、史、哲、政、经、法；与历史的起伏伸缩、人事的成败兴亡，紧密相连，是社会的政治批评、伦理评价，及情感表达必不可少的方式。

由此看，这种"文学"是汉文化传统的思维方式所借重的最重要的方式和路径。

于是，最早的"诗"，不只是浪漫抒情，更有社会批判、理性表达、理想刻画。

孔子强调："诗言志"——与人生、志向紧密相联。

第二，中国传统的儒，有三种：一是士林之儒，他们是知识和思想的生产者、守护者，有些像现在我们说的知识分子。二是庙堂官府之儒，他们的难处，是不时会处于服从权贵和遵从规制、持守理念的矛盾中。三是山野之儒——农村的教书先生，以及相面、算命，及说唱之流。

在传统社会，多数人是不识字或少识字的，唱戏的、说书的和乡村塾师就作为与"士林之儒""庙堂官府之儒"并列的"第三种儒"——"山野之儒"，起到了能使传统文化传承中的价值观和作人与做事的规则在初识字、不识字的人们中间得以浸润、延绵的作用。

他们在初识字，及更多的不识字的农、工、商，男、女中传布了儒家的理念和行为准则：忠、孝、节、义。

这样，就回答了王元化提出的，一种文化传统，怎样经过一种通道，走进民间社会，甚至深入到穷乡僻壤，使许多不识字的乡民也蒙受它的影响的问题。

1. 中国戏，表达的是一种"百年身，千秋笔，儿女泪，英雄血"的文化主题；传承的是一种汉文化中人的认知–思维方式、价值观和作人与做事的规则。

2. 汉文化传统中，"文学"承载着一种"文人政治思维"，所以，"诗"，不只是浪漫抒情，更有社会批判、理性表达、理想刻画的品性和功用。孔子说："诗言志"，正体现了这一点。

而在传统社会中，多数人少识字、不识字，使得唱戏的、说书的和乡村教书先生在传播汉文化传统中最根本的精神实质和理念方面，发挥着无可替代的作用。

中国好戏之九
——《牡丹亭·寻梦》《洛神》

中国戏写"儿女泪""英雄血"与世间百态，首先是"儿女泪"，这节讲昆剧《牡丹亭·寻梦》和京剧《洛神》。

前面谈到过，听戏、看戏，有一种感知，人的感觉——又可分为耳之所听、眼之所见与心路所及——有敏感细致的，有粗疏的，有少感觉乃至麻木的。感觉不同，体味也就不一样。

同样，人的情感，有多情的，有一般的，更有薄情、寡情之人。不同的人，在待人待己上，也是不同的。

人与人的情感，最初似是在亲子之间——也就是父母子女之间，还有同胞手足之间，是一种质朴的情感。而到了男女之间，应是一种天然的情感，但在为数不多的人中又是一种上升到极致的境界的情感。所以，《牡丹亭》的作者汤显祖才会说"情不知所起，一往而深。生者可以死，死可以生"，他甚至说"生而不可与死，死而不可复生者，皆非情之至也"，这也是一般人难以理解更无法做到的事。

《牡丹亭·游园》中有一句——"我一生爱好是天然。"《牡丹亭》全剧用文言文写成，用典不少，不经释义，现在的人一般不容易懂。但这句好像很直白的词，却很容易被人误解，以为是说杜丽娘喜欢天然而非人工雕饰的。四十多年前，我的老师陆宗达先生说："好"，在这里读"上声"，"爱好"是动宾结构。全句应该释为：我一生热爱那美好的事物是天性使然。也就是说，男女间的爱情，是人的天性所致，应是最一般的，又是最了

汤显祖《牡丹亭还魂记》明万历刻本

不起的，甚至是如神圣一般的。

有人利欲熏心，不解风情，全不以男女间情事为然。

有人认为男女间的感情，只存在于人生中的一个阶段，也就是青春期；他们把男女之情只理解为一种性冲动的表现。

其实，男女之间，无论性事，还是情感、爱情，总是带有或者是多少带有一些悲剧意味的。

正因为这样，爱情，才成了文学艺术中永恒的主题。

我深信这一点，不但少年时相信，青年时相信，至今还坚信不疑。

有些感觉，是人都会有的。但感知和认知有区别，体味和感知有层次。感知敏锐的人，愉悦和悲伤都会比不那么敏锐的人多些。情思细腻、感知敏锐，会有很重的甚至是致命的伤痛。

以下，讲《牡丹亭·寻梦》。

《寻梦》是明人汤显祖（1550—1616）所写传奇《牡丹亭》中的一折。

《牡丹亭》的故事非常简单，宋代南安太守的女儿杜丽娘，在春天与侍女去花园游玩回来，做了一个梦，梦中与一个书生交合。梦醒后，追寻、思念，致死。后来，书生柳梦梅赴考到了南安府，在花园中拾到杜丽娘的自画像，杜丽娘的鬼魂与柳梦梅相会，柳梦梅挖开了杜丽娘的坟，杜丽娘起死回生，二人终成夫妇。

这里讲几点：第一，《牡丹亭》写的是什么？

人们常说，《牡丹亭》是写"爱情"，写"反封建礼教"。我不同意，我认为：《牡丹亭》是写性、人生、生命，而不是写一般意义上的爱情。

爱情是人类的一种情感，发生在具体的人身上，它是发生在两人之间的，如相恋，最起码，是一个人针对另一个人的，如单恋、暗恋。

而在《牡丹亭》中，杜丽娘并没有恋着一个人，甚至连一个想象中的人都没有。杜丽娘只是做了一个春梦，"男人"出现的第一境像就是在她梦中的性交合，连一句话都没有——戏里有"早难道好处相逢无一言"，只是性交合。

认为《牡丹亭》是淫词的人可以攻击这一点，而喜爱和肯定《牡丹亭》的人中许多人却掩饰这一点。

第二，《牡丹亭》的精华何在？

四百年《牡丹亭》，其实是一个过程，汤显祖的书写，舞台的演绎——传奇的读者，曲子的唱者、听者，戏的演者、观者，共同造就了今天我们所

能看到的《牡丹亭》。

《牡丹亭》的精华所在是《惊梦》和《寻梦》。如果只选一折的话，那就是《寻梦》。

我认为，不管是看《牡丹亭》，还是看汤显祖的"四梦"，最了不起的就在这一两折。其他，是无法与之相比的。就其艺术性而言，更是这样。

在这两折中，汤显祖通过性，把人，把生命写到了极致，把因性而生的情，也就是爱情，也写到了无限美好的境界。

第三，《牡丹亭》是如何写性、人生和生命的？

在《牡丹亭》中，《惊梦》的前半部分是"游园"，是可以单独演唱的。"游园"是在现实中的，人性被束缚、压抑，但自己却不能清楚地感觉到。而"梦中"的情境，是人本性的，是人在现实生活中可能并不会那样去追求的美好。《寻梦》就是寻找那人本性所在的，但却只能在精神世界里去体味的美好。最后，《离魂》，又回到了现实世界之中，于是，只有死。

有不理解这些的人，讲《游园》，说：两个小姑娘到花园中，春天多么美好，两人多么高兴。其实，全不懂戏。《游园》的一开始，就带有一种莫名的惆怅。这正是将入青春期的少女，一个感觉细致、感知敏锐的女孩。

杜丽娘晨起梳妆，感到的是"乱煞年光遍"。是"好天气"，但"三春好处无人见"。梳妆后，去花园，见到的是"画廊金粉半零星"，在是花都开、缤纷绚丽的美景面前，杜丽娘震惊了——不是什么人都会在这样的美景面前产生一种震撼感的——"原来姹紫嫣红开遍，似这般都付与断井颓垣。良辰美景奈何天，便赏心乐事谁家院？"

正是这种震撼，这种对良辰美景转瞬即逝、对人生也将如花草一般盛后即衰的感发，这样的一种兴发感动，才会使杜丽娘进入梦中的另一个世界。

进入梦境之前，已经是"没乱里，春情难遣"。

进入梦中的杜丽娘，自己是一个现实世界中的人，而梦中的柳梦梅其实只是杜丽娘的一个"幻象"。现实折射到梦中，是那个幻象的男子柳梦梅主动，其实是追求美好的杜丽娘主动。这种现实折射和人的本性的作用反复地出现在戏中。

电影《游园惊梦》：梅兰芳扮演杜丽娘（1960）

杜丽娘想到应是有人说出："则为你如花美眷，似水流年，是答儿闲寻遍。在幽闺自怜。"我们知道，《红楼梦》中写黛玉是在梨香院听到那些学戏的女孩演唱《惊梦》中的这一段曲文后，从"不觉心动神摇"，到"如醉如痴"，到"心痛神驰"的。

《惊梦》从入梦者杜丽娘、梦中人柳梦梅，及众多花神的三个角度描述了梦中的性交合，整个表演，并不给人以性的刺激，却让人感到是那么的美。

梦醒后的杜丽娘心中想的就是"有心情那梦儿还去不远"。

《寻梦》又使杜丽娘去花园追寻那再也找不回来的梦。

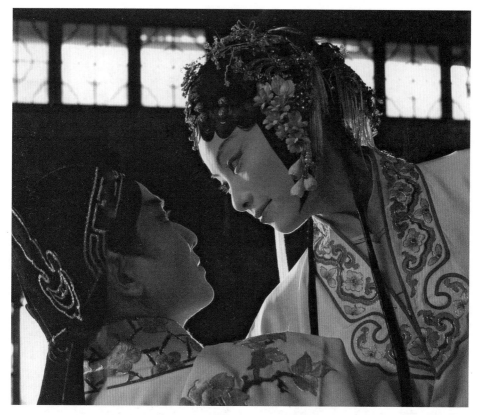

青春版《牡丹亭》

在这里，我重点要讲的是《寻梦》，但却不用过多的语言去述说，《寻梦》是需要每个人自己去品味的。去读，去听，去看。我甚至很难给大家推荐我认为好的音频和视频。

在这里，我只说，我认为《寻梦》的"戏核"在"这般花花草草由人恋，生生死死随人愿，便酸酸楚楚无人怨"。

《寻梦》一开始，点题的是【懒画眉】："最撩人春色是今年，少甚么低就高来粉画垣。元来春心无处不飞悬。是睡荼蘼抓住裙衩线，恰便是花似人心好处牵。"

杜丽娘有两次惊觉、警醒：第一次是对"美好"的义无反顾的追求，表现为前面说过的可以作为戏核去体认的"这般花花草草由人恋，生生死死随人愿，便酸酸楚楚无人怨"。第二次表现在对生死的感悟——"偶然间，心

似缱"——心像是被牵住了：从大梅树梅子累累可爱，悟到了生命周期——"我杜丽娘死后得葬于此，幸也。"

而回到现实中，美好难以追寻，就只有死亡。《牡丹亭》写到《离魂》时说："世间何物似情浓，整一片断魂心痛。"又说是："海天悠，问冰蟾何处涌？玉杵秋空，凭谁窃药把嫦娥奉？甚西风，吹梦无踪。人去难逢，须不是神挑鬼弄。在眉峰，心坎里，别是一般疼痛。"杜丽娘终于在月圆时，于冷冷细雨、朦朦月色中离去。杜丽娘死得那么美，那么惨烈，惊天动地，《牡丹亭》成千古绝唱。

最后，有个事，要简单说几句。在一个特殊的年代，俞振飞曾把《惊梦》中的涉性之词全部改掉，梅兰芳则改了身段。长时间有意的遮掩，是会影响人的感悟与认知的。

下面，讲《洛神》。

《洛神》言情，与《牡丹亭》大不相同。因为《牡丹亭》写性、人生和生命，写因性而情，致由生而死，死而复生；把性的交合，写得那样美好。而《洛神》则写"从未交谈一句"的两个人之间的一种永世难忘的情感。

这种情感，对尚存世间的人来说，是一段"未了前缘"，对超离于世间的人来说，更是"言尽于此，后会无期"了。

充满了凄美，京剧《洛神》给出的就是这样一个故事，它其实没有什么情节，只是歌咏情思，这也是中国戏的一种类型。

讲出处，可以说是曹植的《洛神赋》；讲史料依据，有《三国志》的《魏书五·后妃传》，里面有文昭甄皇后传；讲艺术欣赏，有可贵的电影资料——戏曲片《洛神》。崔嵬是很不错的电影导演。他曾总结经验说：拍戏曲片，有两种：一种是戏曲纪录片，一种是戏曲艺术片。我认为，从现在留下的戏曲片看，好的，价值还是在多大程度上记录下来了原来的戏曲演唱。那么，电影《洛神》好就好在保存了齐如山、梅兰芳、姜妙香和吴祖光的艺术创作，及他们之间合作的珍品。

京剧《洛神》：梅兰芳饰演
洛神

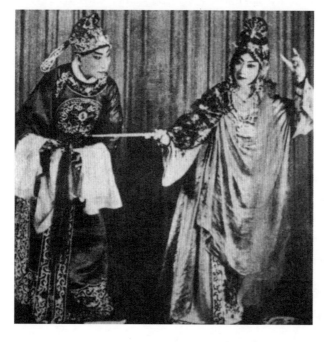

京剧《洛神》：梅兰芳饰演
洛神，姜妙香饰演曹子建

舞台第一场小生的大段唱，在电影中被删掉了，我觉得电影处理得好。一般人看《洛神》，总会讲最后一场的大段歌舞。而我觉得《洛神》一剧的好处在于它细致地描摹了那样一种在隐忍中的、不外露的、伤痛欲绝的情感。

洛神的出现，是在"一汀烟月不胜凉"的境像中。生前未曾讲过一句话，却有着无穷尽的思念，及至见了面，想叫醒曹子建说几句话，忽然间，却羞怯得"难以为情"——这是新文化运动后，中国步入现代，但传统仍能感知、仍有存续时候的作品，具体到这个细致的描写，一是出自男人之笔，二是写一个已经过去的时代，三是那个时代的女性也可能是多样的，但对比电视剧《欢乐颂》中的曲筱绡，不同时代、不同文化中人的差异，显而易见。

描摹洛神，点睛处，或说"戏核"在"提起前尘增惆怅，絮果兰因自思量。精诚略诉求鉴谅，难得同飞学凤凰。劝君莫把妾念想，莺疑燕谤最难当"。而写子建则在于"冷驿萧条""春光潦草"中把玩甄后遗物的一段——"手把着金带枕殷勤抚玩，想起了当年事一阵心酸。都只为这情丝牵连不断，好教我终日里寝食不安……"

"一涉形迹，即生魔障"，那是怎样的一种感情呢？

京剧《洛神》那种"凄婉缠绵"，耐人品味，梅兰芳、姜妙香之后，已无人表现得出来了。

中国好戏之十
——《单刀会·刀会》

这一节，讲《刀会》。

《刀会》是关汉卿作的杂剧《关大王独赴单刀会》中的第四折，是一出在舞台传唱了七百多年的戏。

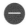

我们说，中国戏，表达了一种"百年身，千秋笔，儿女泪，英雄血"的文化主题。这里，我们是在"英雄"的题目下来讲《刀会》的。

讲到"英雄"，讲到《刀会》，一般人们都会讲《刀会》中关羽面对大江，在【驻马听】中唱出的"这是那二十年流不尽的英雄血"。

但什么是英雄呢？

我以为，在《刀会》中，鲁肃问到关羽"过关斩将"的事，关羽说："某平生这几件事，只可耳闻，不可目睹；耳闻平常，目睹倒也惊人。"——就是说：这些事，你听听可以，要是在现场，要是看，吓死你。——这，就是英雄。

我以为，真正英雄的非比常人，一种真英雄的狂傲，在这句话中充分地表现了出来。同时，我认为，《刀会》这出戏的"戏核"也就在这里。

中国戏，以关羽为"关圣帝君"。演关羽，进后台，不准与人说话；扮戏时，用黄表纸写上"关圣帝君"的名讳，折成三角形牌位，烧香磕头后，把它放在盔头里；戏演完了，用它抹去脸上的红彩，再把它烧了，才能和旁人说话。在台上，轻易不睁眼；开打时，只走一合两合；杀人时，只把刀横向反刃一抬，报名只说"汉室关"，乃至两军对阵，敌方将领也不敢直呼其

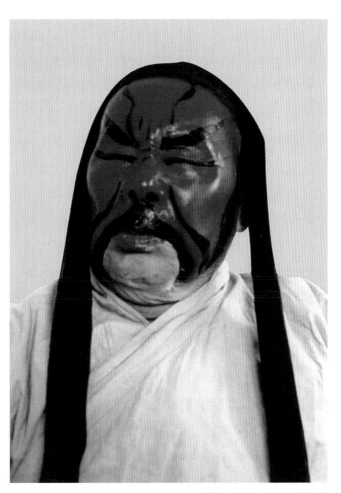

侯玉山《刀会》关羽脸谱

名，而要说"来的敢是关公？"——可见关羽当时在人们心中的位置。

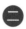

《刀会》在中国戏的舞台上传唱近八百年，昆剧、京剧及其他剧种都演。但即使是昆剧，舞台上的传世本与关汉卿的原作文本也已有了许多不同。其实，我想，作为文本流传至今的《关大王独赴单刀会》，即使是在当时，与在戏台上演唱的元杂剧也可能是有所不同的——可能文本只是曲词和主要宾白，而更多的说白和表演只在演员的发挥中，只在演员师徒相传的记忆中。

我按流传至今的昆剧演本来讲。

戏开后，鲁肃可以有个吊场，说关羽将来赴会，然后是周仓上场。我见过的周仓，演得好的，现在，是侯广有，今年85了。再早是白玉珍。他们都是北昆的演员，有一种勇猛粗犷的气势。

周仓冲到台口，念诗："志气凌云贯九霄，周仓随驾显英豪。父王独赴单刀会，全凭青龙偃月刀。"在交代了剧情后，说："道言未了，父王出舱来也。"

关羽用袍袖遮面上场，在凝重沉缓的大锣声中，缓步向前，念诗："波涛滚滚渡江东，独赴单刀孰与同。片帆瞬息西风力，鲁肃今日认关公。"

关羽吩咐周仓要水手不用把风帆扯满，让船缓缓而行，说自己要观看江景。底下就是那段著名的唱。

【新水令】："大江东去浪千迭，趁西风驾着这小舟一叶。才离了九重龙凤阙，早来探千丈虎狼穴。大丈夫心烈，大丈夫心烈，觑着那单刀会赛村社。"

接着，关羽念道：

"看这壁厢，天连着水，那壁厢，水连着山，我想二十年前，隔江斗智，曹兵八十三万人马，屯在赤壁之间，也是这般山水，到今日……"

唱【驻马听】："依旧的水涌山迭，依旧的水涌山迭。好一个年少的周郎，怎在何处也？不觉的灰飞烟灭。可怜黄盖暗伤嗟，破曹樯橹，恰又早一

时绝。只这鏖兵江水犹然热，好教俺心惨切。"

这时，周仓看水，见长江滚滚而去，说："好水吓，好水。"

关羽说："周仓，这不是水"，唱："这是那二十年流不尽的英雄血。"

以上，依我的看法，是《刀会》的第一个段落。

第二个段落，是已到东吴，鲁肃上船，接关羽下船。说是江风寒冷，请君侯先饮三杯御寒。关羽以酒祭刀，说道："刀吓，刀。想你在百万军中，取上将首级，如探囊取物一般，今日鲁大夫请某过江赴会，席上若有不平之处，少不得要劳你一劳，先饮一杯。"

第三个段落，是进入酒席宴堂之中，从安席，感慨光阴骤逝人已老，到讲述"挂印辞曹"。

这段戏的重要部分是流传下来的关汉卿剧作文本中没有的，也是中国戏不重剧情而重反复描摹刻画人物的特有表现手法。

鲁肃要在酒席宴上索取荆州，但不能上来就要关羽归还荆州，于是就要找些话题。鲁肃说：你当初辞曹归汉，挂印封金，过关斩将，千里独行，这些事，我听说过，但没有眼见，你能给我讲讲吗？

于是，引出了前面说的关羽那几句话："某平生这几件事，只可耳闻，不可目睹；耳闻平常，目睹倒也惊人。大夫若不嫌絮烦，待某出得席去，手舞足蹈，说与大夫听。"

这是又换一个角度，再写英雄。

鲁肃说："愿闻。"于是，关羽吩咐"卸袍"，讲述自己的这段历史。

以下一段，很好地刻画了英雄。

关羽说："想某那日辞曹归汉，挂印封金，出得城来，那日色刚刚乍午"，唱【沽美酒】："只听得韵悠悠画角绝，韵悠悠画角绝。昏惨惨日得这西斜，曹丞相满捧着香醪，他自将来某只待在马上接。"

鲁肃问："君侯马上接，那时丞相赠君侯何物？"

关羽说："赠某红锦战袍，赚某下马。"

鲁肃问："那时君侯可曾下马？"

关羽说："那时是某言道：丞相，恕关某不下马者"，唱："某就卒律

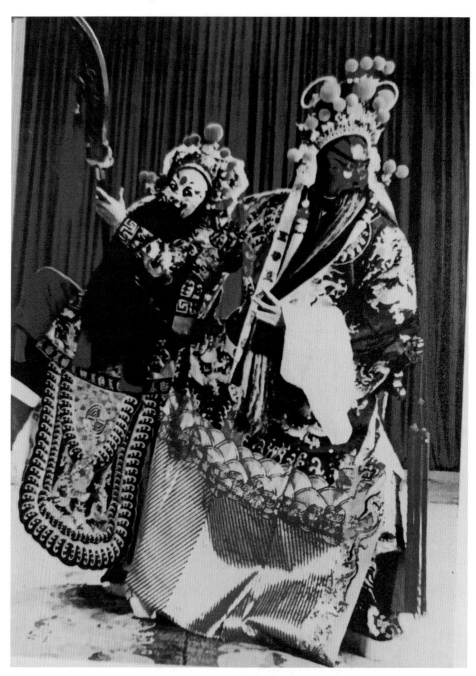

昆剧《刀会》：侯永奎饰关羽，白玉珍饰周仓

律刀挑了锦征袍，某只待去也。"

曹操拿关羽无可奈何，不愿下狠手截杀，于是，关羽一路过关斩将，到了古城。古城是刘备、张飞占据之地，关羽到来时，城门关闭，刘备、张飞都站在城楼上。

刘备一言不发，张飞却喊道："呀呔！红脸的，你既降曹，又来做甚？"

关羽说："那时某百般分说，他只是不信"，唱"啊呀大夫，好教俺浑身是口怎的分说？脑背后将军猛烈，那素白旗上他就明明的这标写"。

鲁肃问："标写什么？"

关羽回答说是蔡阳，说："只因在黄河渡口，斩了他外甥秦琪，故而赶来报仇。"关羽对张飞说："三弟，快将城门开了，将二位皇嫂车辆接进城去，助俺一支人马，待俺立斩蔡阳。"张飞却说："你把此话哄谁？开了城门，助你人马，可不被你杀个里应外合。"

这时，鲁肃说了句："这也疑得是。"

鲁肃是旁人，说这句话本也无妨，张飞是关羽结义的弟弟，认为关羽降曹，怀疑蔡阳是关羽的接应人马。刘备是关羽结义的兄长，是关羽心中的"仁德之君"，站在城上，一句话都不说。

旁人还罢，结义的兄弟，会也对自己没有基本的信任？由此，想到关羽在华容道挡曹，"宁可失信于天下，岂可失信于曹操"，违背军令，放走曹操，即使会被杀头，也在所不惜——这，就是中国传统文化意义上的英雄。

鲁肃问关羽当时怎样说，关羽说："那时是某言道：三弟，这城门，不用你开，这人马，也不要你助，看在桃园份上，助俺三通战鼓，待俺立斩蔡阳。"

张飞答应用三通战鼓对关羽表示支持。

这时，关羽已是过五关，斩六将，千里独行，精疲力竭的时候，况且，蔡阳也非等闲之辈。

关羽在追述这段往事时说："那时恼了某的性儿，把二位皇嫂车辆，某就攞——攞过一旁。说道：嗯，三弟，擂鼓者。"唱："只听得——扑通

通，鼓声儿未绝，忽喇喇，征鞍上骤也，卒律律刀过处似雪，喀咤，人头儿落也！"

关羽接着追述：斩了蔡阳，"那时三弟将城门大开，将二位皇嫂车辆请进城去，我弟兄三人，挽手而行。大夫。"

鲁肃回说："君侯"，关羽唱："才得个兄弟、哥哥们欢悦。"

第四个段落，鲁肃索要荆州。

接着前面的话，鲁肃说关羽行事，仁、义、礼、智俱全，单单少了一个信字。关羽一点儿也不客气，说："俺关某从未失信于人。"

鲁肃说是刘备失信，说刘备答应过他要归还荆州。

于是，关羽问："大夫，今日请某饮酒，还是索取荆州？"

鲁肃也不含糊，说："这酒也要饮，荆州也要还。"

关羽唱【庆东原】："我把你真心儿待，恁将这筵宴来设。攀今吊古，分什么枝叶？在某跟前，使不得之乎者也，诗云子曰。"

鲁肃说："荆州原是我主的。"

关羽说："少讲"，唱："但开言，管教你剜口截舌。"

鲁肃说："孙刘结亲，原为两家和好。"

关羽说："却又来"，唱："有义孙刘，目下——反成作吴越。"

这时关羽的剑响，鲁肃问："主何吉凶？"关羽答道："不过是杀人而已"，并历数第一次斩熊虎，第二次斩卞喜，说："这第三次，莫非轮着大夫你了。"鲁肃说："下官与它无仇。"

关羽说："此剑神威不可当，庙堂之上岂寻常？筵前索取荆州事，一剑须教子敬亡。"唱【雁儿落带得胜令】："凭着恁三寸不烂舌，休恼我三尺无情铁。这剑——饥餐上将头，渴饮仇人血。龙在鞘中蛰，虎向座间歇。今日个故友们重相见，休教俺弟兄们相间别。鲁子敬听者，心下休惊怯，畅好日西斜。"然后唱道："吾当酒醉也。"

鲁肃看关羽酒醉，正要吩咐军士依计而行，却被关羽揪住，问："可有埋伏？"鲁肃回答："并无埋伏。"关羽说："既无埋伏，你来看——"，唱【揽筝琶】："却怎生闹吵吵把三军列？有谁人把俺挡拦者？挡着俺呵，

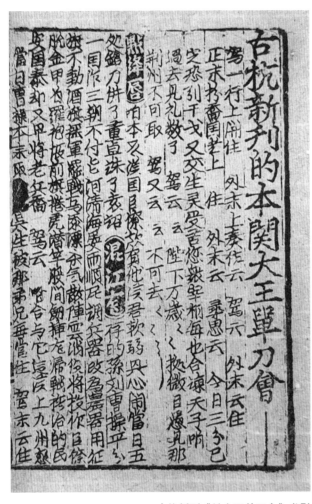

古杭新刊《关大王单刀会》书影

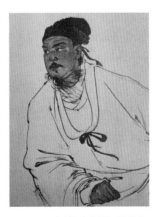

李斛画"关汉卿像"

管叫恁剑下身亡，目前见血。恁便有张仪口，蒯通舌"，然后念："那里去躲藏者"。唱："恁且来、来、来！好好送某到船上，和你慢慢别。"

关羽上了船，关平的接应人马也到了。关羽请鲁肃过船谢宴。鲁肃说："拜上君侯，我不过船了。"周仓斩断缆绳。关羽面对鲁肃，最后唱【煞尾】："承款待，多称谢，某有两句话儿，恁可也牢牢记者，百忙中称不得老兄心，急切里，夺不得汉家的基业。"

戏到这儿，就完了。

这戏的关羽不能演小了，不能耍大刀，不能除"关字旗"和一个水手外再带十二个人——台上四个人，就是几百上千的人；十二个人，简直是千军万马了，比鲁肃一方的人都多。

关羽要有气势，气势逼人，威不可犯。

最后讲一下，关羽，在《三国志·蜀书六·关张马黄赵传》中有传。

民间影响大的，是《三国演义》。

另外，自宋以后，历代君王不断加封关羽，从"义勇武安王"（宋）、"显灵义勇武安英济王"（元）、"三界伏魔大帝神威远镇天尊关圣帝君"（明），至清代，封号最后多达26字——"忠义神武灵佑仁勇威显护国保民精诚绥靖翊赞宣德关圣大帝"，关羽在民间已经成为宗教信仰，称武圣人（文圣人是孔子），或者称武财神。中国几乎遍地是关帝庙。

关羽在昆腔、高腔中，应为红净。后来，在京剧中也可以由生去演，于是就有了红生。

关汉卿的《单刀会》共四折，现在，昆剧台上还能演的，有《训子》《刀会》。京剧，除了《刀会》之外，当年周信芳还唱过《过府求计》，就是根据关汉卿《单刀会》的前两折改编的。

百多年来，演《刀会》的，有米喜子、王洪寿、李洪春、朱家溍、侯永奎。今日可见的音像，有侯永奎《刀会》的录音，有朱家溍《刀会》的录像。

中国好戏之十一
——《青梅煮酒论英雄》《横槊赋诗》

下面，接着讲英雄。

什么是英雄？京剧《青梅煮酒论英雄》中曹操与刘备饮酒，正遇雷雨，有"龙挂"出现，曹操就问刘备说："可知神龙的变化？"

刘备回说："不知。"

曹操说："龙，能大能小，能升能隐，大则兴云吐雾，小则敛迹藏形。升则飞腾宇宙之间，隐则潜伏波涛之内。"

曹操认为英雄就要像龙一样，能屈能伸，能刚能柔。

于是，曹操说：

> 胸有大志，腹有良谋，有包藏宇宙之机，吞吐天下之志；上知天文，下晓地理；战无不胜，攻无不克；运筹帷幄之中，决胜千里之外。有此等的能为，方可称得英雄。

这，就是曹操心目中的英雄，曹操也自认为自己就是这样的大英雄。

曹操，被称"治世之能臣，乱世之奸雄"，是个个性极强的人。

《青梅煮酒论英雄》写曹操灭了吕布，带着刘备回许昌，汉献帝查宗谱，认刘备为皇叔。董承、马腾等人受汉献帝衣带诏，联系刘备，想除掉曹

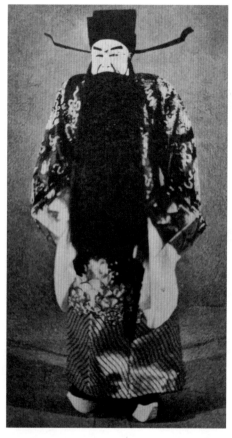

京剧《青梅煮酒论英雄》：郝寿臣饰演曹操

操，复兴汉室。刘备为了怕曹操疑心，在自己住的馆驿后园中浇水种菜，想让曹操认为自己并无大志。曹操更加疑心，请刘备到府中饮酒。

这是当年郝寿臣的戏。可惜后来人把它改了，不是原来的面貌了。

戏一开始，曹操念引子、定场诗，说不明白刘备为什么要浇水种菜，故而把他请来聊聊。

曹操见刘备就说："皇叔，在家做的好大事啊。"刘备吓了一跳，说："备在家不曾做什么大事。"曹操说："皇叔在馆驿后园，浇水种菜，此乃小人之事，非大丈夫所为。"于是，请刘备到后园小亭坐下，聊天喝酒，为的是想摸清楚刘备心里到底想什么。曹操的胸襟、情怀不是常人能比的，有大志，经得起事，有谋略，而且还是个诗人，谈吐不凡。

曹操对刘备说：

"老夫并无别故，适见青梅，开得茂盛，忽然想起去年征张绣之时，路上缺水，军士们口渴，老夫心生一计，鞭梢一指，说道：前面不远，就是梅林。军士们闻听，个个口生津液，由是不渴。"

然后，又对刘备说：

"吾想，人生在世，犹如白驹过隙，大丈夫，当及时行乐。你看梅子青青，结蕊成实，芳华可爱，又值煮酒初熟，醇醪适口。故特邀使君前来，小亭一会。"

二人饮酒中，就出现了前面说的雷雨，曹操讲述"神龙的变化"，说：

> 龙，能大能小，能升能隐，大则兴云吐雾，小则敛迹藏形。升则飞腾宇宙之间，隐则潜伏波涛之内。譬如为人，能屈能伸，能刚能柔，屈则隐居幽僻，伸则得仕庙堂。能刚，可以纵横天下，能柔，可以制伏强歇。龙之为物，好比世之英雄。

然后，问刘备："玄德公久历四方，必知天下英雄，请道其详。操愿听耳。"

刘备推说不知，曹操说："皇叔不识其面，也闻其名。"于是，刘备说袁绍是英雄。曹操说："袁绍，色厉胆小，好谋无断，干大事而惜身，见小利而忘命；文有谋不从，武有勇不用。碌碌的庸才，非英雄也。"刘备又用刘表、孙策、刘璋等人搪塞，曹操说："此等碌碌小人，何足挂齿。"于是，说：

> 夫大英雄，胸有大志，腹有良谋，有包藏宇宙之机，吞吐天下之志；上知天文，下晓地理；战无不胜，攻无不克；运筹帷幄之中，决胜千里之外。有此等的能为，方可称得英雄。

刘备问：谁能当得起呢?

曹操说："嗯——目今天下英雄，惟使君与操耳！"

刘备听了这话，吓得把筷子掉在地下，正好这时一个大雷，刘备就说是被雷声吓的，失礼了。曹操看刘备雷声都怕，应该是难有作为的了。

后来，刘备借口要去替曹操征剿袁绍，就离开了许昌。等到曹操发觉不对，再派人去追赶刘备，刘备已经带兵走了。

《青梅煮酒论英雄》这戏，非常好，主要是念白，词句多来自小说《三国演义》第二十一回。郝寿臣当年演的曹操确实有深度，是个英雄。讲青梅煮酒的缘由和讲神龙之变化，评论袁绍，定义英雄，剧中的文辞和郝先生的念白，都极其漂亮。

下面讲另一出戏《横槊赋诗》。它是八本《赤壁鏖兵》中的一场，1956年拍摄电影《群英会·借东风》时，大致记录下来这场戏。原来拍电影时打

算请郝寿臣演曹操，后来鉴于郝先生身体的原因，由袁世海演曹操。袁是郝的学生，可以说袁拍这个电影，曹操演得是不错的。

曹操带八十三万人马直抵长江，逼迫东南，大有扫灭东吴、统一中国之势，又连锁战船，在船上大宴群僚。上四文官、八靠将，再加上三堂龙套、两个旗牌、一个伞夫，在中国戏的台上，可算得是气势磅礴。

曹操在酒宴上说："……你看月上东山，皎如白昼，长江波平浪静，指日扫平东吴，真乃吾主之幸也。"

又说："老夫自起义兵，与国家除残去暴，扫清四海，削平天下，所未得者江南耳。老夫今有雄师百万，更赖诸公用命，收复江南，易如反掌。只等天下无事，与诸公共享富贵，以乐太平也。"

然后唱西皮摇板：

今夜晚宴长江风清月朗，

抬望眼西夏口东有柴桑。

指日里灭东吴把群雄扫荡，

与诸公回朝转共乐安康。

曹操踌躇满志，在酒宴中听到乌鹊夜鸣，说："……夜静更深，乌鹊何故往南飞鸣而去？"

谋士程昱说："明月当空，疑是天晓，故乌鹊离树而鸣。"

曹操若有所思，说道："……不错，今，时在建安十二年十一月十五。嗳，老夫今年，不觉五十有四矣。想老夫昔年持此槊，破黄巾、擒吕布、灭袁术、收袁绍，深入塞北，直抵辽东，纵横天下，颇不负大丈夫之志也。今对此江景，感慨万端，吾当作歌，汝等和之。"

于是，唱道："对酒当歌，人生几何？譬如朝露，去日苦多。慨当以慷，忧思难忘。何以解忧？唯有杜康。月明星稀，乌鹊南飞，绕树三匝，无枝可依。山不厌高，水不厌深；周公吐哺，天下归心。"

又歌道："侥幸乎，侥幸乎。"然后仰身大笑。

这一战，曹操没有胜，战败了。后面《华容道》演曹操带了一十八骑残兵败将，遇到了关羽，求关羽放行，关羽放走了曹操。曹操临下场的最后一句唱是"整顿人马再下江南"。中国京剧院后排的《赤壁之战》，改作四句话："赤壁失算，老夫承担，重整人马，再下江南。"也可算是英雄了。

最后说一下，关于曹操，《三国志·魏书一》有《武帝纪》。现在的曹操形象基本上是来自小说《三国演义》。

曹操一生，成就大业，开启了后来中国历史上的魏晋之变。但他也真经历了不少失败。

《三国演义》第六十回中张松说曹操"濮阳攻吕布之时，宛城战张绣之日，赤壁遇周郎，华容逢关羽，割须弃袍于潼关，夺船避箭于渭水"，曹操确实也是个经得起失败的人。

在戏中可以看到的是：曹操刺董卓失败，于中牟被捕，后被陈宫放了。误杀吕伯奢一家后，竟说出"曹某做事，宁我负天下人，不教天下人负我"这样的话来。这就是《捉放曹》。

曹操与吕布交战，中计，进入濮阳，四面火起，曹操狼狈逃去，这是《战濮阳》。

曹操征剿张绣，发布军令：正值农时，大军行进不得踩踏庄稼。不想田中有斑鸠飞起，惊了曹操的马，马踏青苗，曹操以自己违军令，割发一绺，斩马头，号令军中。

张绣兵力不敌，投降曹操。曹操贪色，掠去张绣的婶母。曹操的大将典韦中张绣之计，被盗去双戟，张绣起兵，典韦战死，曹操仓皇逃出，这是《战宛城》。

后面，演曹操的戏还有《论英雄》《长坂坡》，在《群英会·借东风·华容道》之后，又有《阳平关》《逍遥津》。

侯喜瑞演曹操好，郝寿臣演曹操也好，两人的戏，各有不同的好处。侯喜瑞的学生有马崇仁、袁国林、李荣威、尚长荣，郝寿臣的学生有袁世海、李幼春、周和桐，像他们和他们的学生那样的花脸，今天，台上是很难见到了。

中国好戏之十二
——《霸王别姬》

接着讲英雄。

这一节，讲京剧《霸王别姬》。

一

先讲些与这出戏相关的事。

司马迁写《史记》有《项羽本纪》。《史记》在中国传统史学和史书中都占重要位置。有争议，说《史记》是历史著作还是文学作品？但这正说明《史记》在史书中的文笔是非常好的。

《项羽本纪》写："项王军壁垓下，兵少食尽，汉军及诸侯兵围之数重。夜闻汉军四面皆楚歌，项王乃大惊曰：'汉皆已得楚乎？是何楚人之多也！'项王则夜起，饮帐中。有美人名虞，常幸从；骏马名骓，常骑之。于是项王乃悲歌慷慨，自为诗曰：'力拔山兮气盖世，时不利兮骓不逝。骓不逝兮可奈何，虞兮虞兮奈若何！'歌数阕，美人和之。项王泣数行下，左右皆泣，莫能仰视。"

又说："项王乃复引兵而东，至东城，乃有二十八骑。汉骑追者数千人。项王自度不得脱。谓其骑曰：'吾起兵至今八岁矣，身七十余战，所当者破，所击者服，未尝败北，遂霸有天下。然今卒困于此，此天之亡我，非战之罪也。今日固决死，愿为诸君快战，必三胜之，为诸君溃围，斩将，刈旗，令诸君知天亡我，非战之罪也。'"

这些描写为戏曲写项羽提供了难得的、活灵活现的材料。

明代，有传奇《千金记》，五十折，北方昆弋班社传唱的有《夜宴》

《别姬》《十面》《问津》。《昆曲集净》，为褚民谊编，收昆曲花脸戏五十五折，以《起霸》《鸿门》《撇斗》《夜宴》《楚歌》《别姬》《乌江》入《千金记》，以《十面》入《十面埋伏》。《集成曲谱》也以《十面》为《十面埋伏》中的一折，又说，可能是元末明初人的作品。

昆弋演员侯玉山曾说演过全的《千金记》。1986年，为传承昆剧，在北京戒台寺，侯玉山曾教过《别姬》，陶小庭曾教过《十面》，中国艺术研究院编《昆曲艺术大典·音像集成》中，收入了他们两人教学示范的视频。

京剧演《霸王别姬》的，先有尚小云和杨小楼，戏要演两天，虽是名角儿，但戏编得一般，没有流传下来。后来，齐如山又为梅兰芳重写《霸王别姬》，是一天的戏，梅兰芳先后和杨小楼、金少山、刘连荣等合作。戏一出来，影响就不小。尤其是到后来，只演《别姬》一折，既是齐如山、梅兰芳、杨小楼的天才合作，又加以精雕细刻，仔细琢磨，使这出戏成了非同一般的好戏。

京剧《霸王别姬》有梅兰芳、杨小楼在1931年由长城唱片公司灌制的唱片，有1955年北京电影制片厂为梅兰芳、刘连荣拍摄的电影。

另外，梅兰芳、杨小楼在1931年灌制的唱片，当时是徐兰沅、耿永清的京胡，鲍桂山、何斌奎的鼓，王少卿的京二胡；2006年，在京剧音配像二期工程中又由李胜素、奚中路做了配像。

所以，现在要欣赏京剧《霸王别姬》的话，以梅兰芳、刘连荣拍摄的电影，和用梅兰芳、杨小楼唱片制作的音配像为好。

再有，演虞姬，自梅兰芳以后，绝无能和梅相比的了。演霸王，杨小楼，是没人能比的。在杨之后，尚可看的，有金少山、刘连荣、景荣庆以及朱家溍。

另外，体悟《霸王别姬》，又有两个相关的参照：一是宋人李清照的《夏日绝句》："生当作人杰，死亦为鬼雄。至今思项羽，不肯过江东。"

一是琵琶曲《霸王卸甲》。

<div align="center">二</div>

《霸王别姬》是梅兰芳和杨小楼的代表作。写英雄、美人，也可以说是兼有儿女泪、英雄血的绝笔之作。

首先，项羽绝不是个十全十美的英雄，甚至做了很多错事，司马迁对他的评价其实不低——说他"近古以来，未尝有也"，是了不起的英雄。说他没有任何根基和可凭借的力量，从民间而起，只用了三年，就率领秦末起事的各路人马，灭掉了秦国。其间：初起事，拔剑斩太守头，击杀数十百人；至救赵，破釜沉舟，持三日粮，以必死心，与秦军九战；后又坑秦降卒二十万；又屠咸阳，杀秦降王子婴，烧秦宫室。但他自恃勇力，动不动就杀人，识人审势，多有问题，以致五年就败亡了。

项羽短短的一生，有许多别人不能为的事，与诸侯战，虽战必胜，但始终稳不住大局。对刘邦这样的劲敌，下不了决心去杀他，其他人却真没少杀。

就是这样一个人，这样一个不完美的英雄，虞姬却对他充满了爱。虞姬，不是项羽的妻子，只不过是个侍妾而已。显然项羽也是很爱她的，在残酷的战争中，一直带在身边，离不开她。有个王本道，写过一篇文章，叫做《一曲虞歌唱到今》，发在《随笔》上，说"是虞姬成就了项羽"，"是虞姬勇敢决绝的表现，才使得项羽成为一名流传千古的'失败英雄'"。

这篇文章说："京剧《霸王别姬》的感人之处，正是充分展示了项羽和虞姬的人性之美。"项羽"在生死存亡的紧急关头，首先想到的是如何安排眼前随自己征战多年的爱妾，其眷眷之情，溢于言表"。而"面对四面楚歌，十面埋伏，虞姬明知已是凶多吉少，却仍从容自若，并与项羽对酒当歌，翩跹起舞"。

"京剧《霸王别姬》中，对此情景的表现也是到了极致。虞姬的一曲'西皮二六'唱得如泣如诉：'劝君王饮酒听虞歌，解君忧闷舞婆娑。嬴秦无道把江山破，英雄四路起干戈。自古常言不欺我，成败兴亡一刹那。宽心饮酒宝帐坐，再听军情报如何'。"

文章又说："面对逆境与败局，她暗自为项羽功亏一篑而痛惜，却又强装笑脸去安慰丈夫，背对项羽时抑制不住内心的悲痛与凄怆，偷偷拭泪。舞剑意在激励丈夫于九死一生之际还要去奋争。为了割断项羽的情丝，使之破釜沉舟去冲锋陷阵，最后虞姬猛然展袖自刎……"

虞姬的这种美足以惊天地、泣鬼神。"她唯一的希望是以自己的毁秀色于战尘，激励项羽用血性豪情作最后一搏，或冲出重围，或血溅大江。一个年轻的纤弱女子尚无颜苟活，作为败军之将的项羽怎么能觍着脸去'过江东'呢？唯其'不肯过江东'，且又得益于虞姬既刚烈又柔美之气的烘托，才成就了项羽成为一位人们至今思念的英雄。"

我们今天看到的《霸王别姬》已是在20世纪50年代经小修改后的。

原来报告"汉兵攻打甚急"，项羽吩咐"四面迎敌"后，即对虞姬说："敌人攻打甚急，孤不出马，岂非怯战，此去必当战死沙场，再不能与妃子相见了。"后来，在梅兰芳的演出剧本选集中改为"敌兵四路来攻，快快随孤杀出重围"。

接着，删除了项羽对虞姬说的："哎呀，妃子啊，此番交战，必须要轻车简从，方能杀出重围，看来不能与妃子同行，这这这便怎么处。哦呵有了。刘邦与孤旧友，你不如随了他去，也免得孤此去悬心。"同时，删除了虞姬对项羽说的"自古道忠臣不事二主，烈女不嫁二夫，大王欲图大事，岂可顾一妇人。也罢，愿乞君王三尺宝剑，自刎君前，喂呀，以报深恩也"，直接用了"妾身岂肯牵累大王，此番出兵，倘有不利，且退往江东，再图后举。愿借大王腰间宝剑，自刎君前，免得大王挂念妾身哪"。

这种改动，是要回避今人不好理解的虞姬的侍妾身份以及项羽和虞姬的身份关系。其实，即使是在一种身份关系中，两个人之间也是会有深情和合于身份的操守的。

于是，虞姬在垓下一战中，玉殒香消，所表现出的凄婉、缠绵与刚烈、决绝的美，一个侍妾，如王本道所说：宁肯"血溅军帐"，也决不"琵琶别抱"，使她所喜爱的男人即使在血腥的沙场和残酷的政治角力中也充满了人性的永恒的光彩和温情。

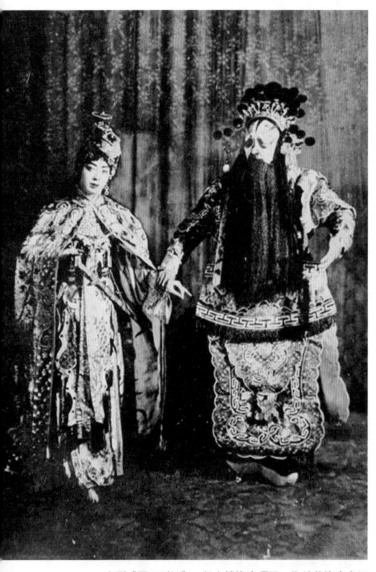

京剧《霸王别姬》：杨小楼饰演项羽、梅兰芳饰演虞姬

三

我们再来看一下《霸王别姬》作为中国戏的结构，人物和唱、念、做的安排。

《霸王别姬》一场的空间或在帐内，或在帐外。

虞姬、项羽、巡营四老军、马童、近侍，凡有念、有唱、有做的人，唱、念、做，都安排得妥妥帖帖，给人感觉，难以增减。连在幕后搭架子唱楚歌的，都是恰到好处，难再增减。

虞姬与宫女先上，四句摇板，四御林军一条鞭上，项羽上唱三句散板，御林军退下，见虞姬再唱"此一番连累你多受惊慌"。两人几句白，然后饮酒唱原板。项羽帐内休息，虞姬帐外闲步，见晴空明月，一片清秋景象，但四野多是悲愁之声，于是想到"秦王无道，以致兵戈四起，群雄逐鹿，涂炭生灵，使那些无罪黎民，远别爹娘，抛妻弃子"，有了"千古英雄争何事，赢得沙场战骨寒"的感慨。

虞姬此处唱的是南梆子。南梆子适用性很强，欢快、悲伤都可以。

虞姬听到从汉营传来的楚国歌声，听到自己兵丁的议论，感到军心动摇，叫醒了项羽，两人都认为可能是汉军已夺得楚地。项羽感到自己"大势去矣"，觉到已是和虞姬"分别之日了"，唱散板"十数载恩情爱相亲相倚，眼见得孤与你就要分离"。又听到战马悲鸣，叫马童牵上乌骓，感叹："乌骓呀，乌骓，想你跟随孤家多年，百战百胜，今日被困垓下，你也无有用武之地了"，唱散板："乌骓马它竟知大势去矣，因此上在枥下咆哮声嘶"——这，正是司马迁写的"有美人名虞，常幸从；骏马名骓，常骑之"。项羽要与他们分别了。于是，再饮酒，慷慨悲歌——"力拔山兮气盖世，时不利兮骓不逝。骓不逝兮可奈何，虞兮虞兮奈若何。"

虞姬再次为项羽舞剑，唱的就是前面说过的——"劝君王饮酒听虞歌，解君忧闷舞婆娑。赢秦无道把江山破，英雄四路起干戈。自古常言不欺我，成败兴亡一刹那。宽心饮酒宝帐坐"，最后，接一句"再听军情报如何"。

项羽无法带虞姬突破重围，虞姬决绝地死在了项羽面前。有说：虞姬的

美，不单是精神长空中的一颗耀眼的星辰，是美学领域中的至境，更让她所喜爱的男人也充满了人性的光彩和生活的温情。

这是另一种英雄啊，是"英雄末路"，是英雄气短，儿女情长。

"别姬"一场戏，就演到这里。原来整本的戏还有一场。项羽在台帘里唱导板"苦战数日饥难忍"，上场，一个汉将追上，项羽无须看，回手一枪，就把他刺死了。接着唱散板"乌骓水草未沾唇"。项羽到了乌江边，看到一只小船，说是要接他过江。项羽自觉没有脸面去见江东父老，就让船夫把自己的马渡过去，谁知马不肯过江，跳入江中了。项羽唱："马知恋主好烈性，愧煞忘恩负义人。"

又见到吕马童，说："吕将军来得正好。刘邦有赏格在先，得孤首级者，赏赐千金，孤将首级割下，将军请功受赏去罢。"唱散板"八千子弟俱散尽，乌江有渡孤不行。怎见江东父老等，不如一死了残生"，就自杀了。

由于整本戏少演，这最后的一场也就不容易看见了——甚至有的演全剧，到虞姬死，戏也就结束了。其实，这后一场戏，写英雄，画了个完整的句号。

这，就是英雄。

"至今思项羽，不肯过江东"啊。

中国好戏之十三
——《扫秦》

前面通过几个具体的戏来讲"百年身，千秋笔，儿女泪，英雄血"，这一节也是讲一出具体的戏，但复杂一些，它既非直接写儿女，也非直接写英雄。这就是《扫秦》，写秦桧害死岳飞后，心中恍惚，去灵隐寺捻香，遇到一个疯和尚，是地藏王的化身，一番言谈，说得秦桧毛骨悚然，但这并不能改变秦桧的行事，坏事仍然是要继续做的。

中国民间有种说法："人在做，天在看。"再早，《尚书·泰誓中》说："天视自我民视，天听自我民听。"《孟子·万章上》引了这句话。中国过去的官场中也有"下民易暴，上天难欺"的箴言。戏中有"眼前皆赤子，头上有青天"。

又有《审七·长亭》中的"太爷堂上有鬼神"，是说冥冥中有神灵或鬼在看着，但人们往往没有注意到，或意识到在戏台前的观者——听戏的——是在看着呢，各种算计，各种伤天害理之事，剧中的受害人不知，但听戏的都看着呢，看得明明白白，于是有了是非、善恶，可以见到人对世间事的一种态度。

小说中也有所谓"分明是天理人情的一段公案，天视自我民视，天听自我民听。据此看去，明日的事，只怕竟有个八分成局哩。"这是《儿女英雄传》第十六回中的话。

下面讲《扫秦》。

先说故事出处，疯僧扫秦的故事出自《说岳全传》第七十回"灵隐寺进香疯僧游戏，众安桥行刺义士捐躯"，故事说得很详细，戏中的一些台词都和小说中的对话相同。

再说昆剧和京剧用的本子。

这个本子应是元代孔文卿所作杂剧《东窗事犯》中的一折。后来，把它归入《精忠记》，和《刺字》放到了一起。看看本子，剧中三个人物，只有疯僧一人唱；听听曲子，有它很特殊的味道。这些，可能是因为有元曲的遗痕在其中。

这个戏，多少年来，昆剧少有人演，京剧不见人演，但奇怪的是在20世纪50年代，经过官方机构——中国戏曲研究院"整理"编定的《京剧丛刊》却收入了这个戏。

在唱曲的人中，俞粟庐、俞振飞父子都喜欢这个戏，收入工尺谱《粟庐曲谱·外编》和简谱的《振飞曲谱》。其他，《集成曲谱》中也收有。

俞振飞说他父亲很欣赏这个戏的曲调，觉得"别具风格"，所以在他小时候就教他学唱了这个戏。另外，我的老师陆颖明先生也喜欢这个戏。

我也非常喜欢这个戏，在一个特殊的时候，学了这出戏，并于1990年在北京昆曲研习社促成了这出在当时差不多几十年没人演的戏上演。当时，朱尧亭演疯僧，我给他来秦桧，包立的老和尚。有录像留下。这戏，我一直也想唱，但总没机会。

另外，这戏华传浩演唱时，留有录音。我还有许承甫教唱这戏的录音。

再，就是上海文艺出版社出过一个华传浩演这戏剧照的小册子。

昆丑，实际上分付和丑，在昆剧中所占的分量，远比现在京剧中丑所占的分量重。

昆丑，在昆剧中占的分量重，无论唱、念、做、打，都有得可看。

徐凌云的《昆剧表演一得》中，讲到丑和付的戏有《议剑·献剑》《狗洞》《照镜》《借靴》《借茶》《活捉》《惊丑》《乐驿》《问路》。

华传浩的《我演昆丑》中，讲到丑和付的戏有《相梁·刺梁》《芦林》《茶访》《盗甲》《醉皂》和《下山》。

《扫秦》是昆丑中唱、做都很重的一出戏。曲子很多，身上动作也很繁难。

戏一开始，净扮秦桧先上，秦桧杀了岳飞，心中惶恐，去灵隐寺烧香忏悔，三炷香，第一炷，"愿风调雨顺，国泰民安"；第二炷，"愿秦桧夫妇，百年偕老"；第三炷，是不愿意让旁人知道的，心神恍惚的秦桧在屏退众人后，说愿被他杀害的岳家父子"早登仙界"。

捻香后，秦桧在香积厨看到自己与夫人密谋杀害岳飞时说的"缚虎容易纵虎难"写在墙上，大吃一惊，问是什么人写的。由此，引出疯僧上场。

老和尚三次呼唤疯僧，疯僧不出来，说自己"烧火忙""念佛忙"，老和尚问："念的甚么佛？"疯僧说："我念的佛，普天下世人多不省得。"此句大有寓意——一句"南无阿弥陀佛"，被认为是人人会念，"三岁孩童多会念的"，疯僧却说"普天下世人多不省得"。

疯僧上场念【偈】："波罗蜜，波罗蜜，一口砂糖一口蜜。河里洗澡，睡在寺里，黄牛儿，可不羞煞你。你好痴，攒金银，打首饰，与汝妻。自己死后四块板儿一领席。这便是，落得的！落得的！"然后，念"南无大慈大悲广大灵感观世音菩萨"。

老和尚说："看你垢面疯痴，怎么了？"疯僧唱【粉蝶儿】："休笑俺垢面疯痴，恁可也参不透我的本来主意。我笑那世人痴，不解我的禅机。休笑俺发蓬松……"老和尚问："挂着这织袋何用？"疯僧接着唱："这里面倒包、包藏着天地。"老和尚问："手中拿的是甚么？"疯僧唱："我拿着这吹火筒，却离了这香积。""今日个泄天机，故来临凡世。"

见到秦桧之后，秦桧问墙上的诗是你写的吗？疯僧说："是你做的，是我写的。"因为写在墙上的诗中有一个"胆"字写得特别小，秦桧问："为何胆字能小？"疯僧说："我的胆小出了家，你的胆大弄出事来哩！"秦桧心中老大一惊，说："你可知我的来意？"疯僧说："我怎的不知？"底下唱很大的一段【迎仙客】【石榴花】【斗鹌鹑】，是三支曲子连在一起唱的——"恁主意我先知，则恁那梦境恶，故来到——故来到俺这山寺里。恁来这里拜俺的当阳，求忏悔。恁则待要灭罪消释。哪里是念彼观音力？太

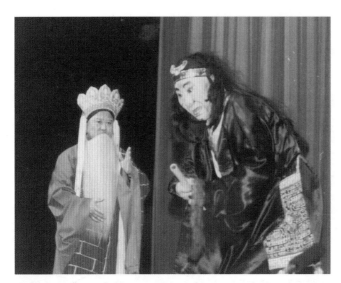

昆剧《扫秦》：朱尧亭饰
演疯僧、包立饰演住持

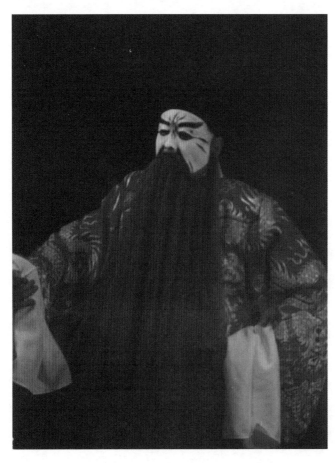

昆剧《扫秦》：李楯饰演
秦桧

师着俺说个因依，俺与恁便仔细话个真实。恁可也悔当初，错听了恁那大贤妻。她也曾屡屡地便诱你，恁却也依随。恁在那东窗下不解我的西来意。只见他葫芦提无语将俺支对，恁那谗言谮语，恁便将心昧，恁可也立起一统儿价正直碑。恁待要结媾金邦哩，也只是肥家，哪里肯为国。恁如今事要前思，吓哈免劳，免劳得这后悔。"

秦桧问："悔什么？"

疯僧说："秦桧，你下阶来。"

秦桧问："下阶做什么？"

疯僧说："你来看这上——"

秦桧说："是天。"

疯僧说："可又来——"，接唱"却不道湛湛青天不可欺，如今人都理会的。"

疯僧语带机锋，一再戏弄秦桧。秦桧连赏两份斋给疯僧，疯僧都不吃，把两个馒头掰碎，扔在地下。秦桧说：你不吃算了，为什么连坏我两个？疯僧说："坏了两个，你就要着恼，亏你害了他三个哩！"——两个，说的是馒头；三个，指的是被秦桧害死的岳飞、岳云、张宪三个人。

秦桧说："这儿人多不好说话，咱们到冷泉亭上去说。"去过杭州灵隐寺的人都知道，冷泉亭在灵隐寺山门外。疯僧说："冷泉亭上不好，倒是风波亭上好行事哩！"——风波亭，是秦桧杀害岳飞父子和张宪的地方。

秦桧问疯僧有什么本事，疯僧就为秦桧呼风唤雨。

在一种警幻中，秦桧感到寒风刺骨，不禁说："好大风吓！"疯僧说："这不是风。"秦桧问："是什么？"疯僧回答："是朱仙镇上那些黎民的怨气。"秦桧又不禁说道："好大雨吓！"疯僧说："也不是雨。"秦桧问："又是甚么？"疯僧接唱："这的是屈杀了岳家父子天垂泪。"

接着，疯僧唱【朝天子】："太师爷俺与恁便说知。说着恁那就里，俺只索要忍辱波罗蜜。恁可也悔当初屈杀了他三人，可也无着无对。到如今悔后迟，他在阴司下便等你，在阎王殿前去告你。"

秦桧问："他、他、他告我甚么来？"

疯僧说："他告你私造下十座牢房。"

秦桧问："哪十座？"

疯僧说："雷霆施号令，星斗焕文章。"

秦桧又问："他在哪一号？"

疯僧说："他在章字号等你哩！"接着唱："这的是恁自造下落得这旁州例。"

坏事做绝的人，也有自感恐惧的时候，怕结怨太深，秦桧于恐惧中问疯僧："我如今要免六道轮回之苦，可免得过去么？"疯僧回答："你随我出了家，削了发，就可免了。"秦桧却说"我要出家，怕没有高僧剃度"，并极为悲观地说："况灵隐寺小，怎藏得我下。"知道自己也没有什么退路了。

疯僧要走了，对秦桧说"有一日东窗事犯"，唱："才知我的西来意。"说："那时节，捶着胸，跌着脚，嗨！秦桧！"唱："恁可也慢慢地悔！"——你慢慢地后悔去吧。

秦桧被疯僧说得"毛骨悚然"，但他的选择仍然是"回去与夫人商议，拿他便了"——要和他的夫人商议，捉拿疯僧。当然了，疯僧是地藏王，他也没处拿去。《说岳全传》写秦桧的差人何立要捉拿疯和尚，一直追到九华山，最后，还是不了了之。

《扫秦》剧中只三个人物，作为地藏王化身的疯僧由丑扮，秦桧由净扮，住持由外扮。丑扮的疯僧在剧中有大段大段的唱，而且身段繁重，表演难度极大。因是地藏王的化身，所以，唱、念和身段很多都和一般的丑角不同。唱念的声调悲怆而近凄厉，听了之后，每个人，是会有感觉的。

我曾想，一出戏，从元代，唱到今天，自然显现了这块土地上的风景人情。想到这些，会有无穷的思虑。

从 "社会" 角度看与 "戏" 相关的 "人"

　　在已经过去的那个时代（即在京、昆只作为非物质文化存在的时代），戏，是人们生活中的一部分；戏，浸淫、影响着人们的情感、记忆和思维–行为方式。人们由戏形成一种人际关系（结构），而沉迷于戏中的人们和靠戏生存的人们，又有着一种与常人有别的组织（会社）、言语（行话）和行为习惯（规范）。而对这些，权力也会在不同时候有不同的表现。

一个可以由戏联结的社会

以下，来讲在中国，在文化断裂前的那个社会，那时京剧、昆剧的主体都是作为传统汉文化的组成部分存在的，也就是作为一种非物质文化存在的。

在那时的社会中，戏，是人们生活的部分；戏，浸淫、影响着人们的情感、记忆和思维–行为方式。

人们由戏形成一种人际关系，特别是沉迷于戏中的人们和靠戏生存的人们，他们有着一种与常人有别的组织、言语和行为习惯，也就是一种在那时存在的汉文化传统中的会社，以及，一种行话，和一种规矩。

而对这些，国家权力也会在不同时候有不同的表现。

下面，首先讲那个由"戏"联结着的社会。

戏，是娱乐，但戏能使看戏的人和唱戏的人程度不等地更深入地认识社会，反省人生。

同时，由戏联结的人际关系作为社会的一种结构和行为规则，同样加深了人们对社会和人生的认识。

这里我们要讲几种人：唱戏的、听戏的、捧角的和票戏的，以及，操办、经营演出的。

第一，先讲唱戏的。

当唱戏成为职业，从事这项职业的人与同行、家人，以及，听戏的、捧角的之间的关系，以及，和操办、经营者，和权势者之间的关系，就会有不同。

职业的班社和商业的演唱，应是在宋元时代开始有的。

到了清末京剧形成时，也就是我们能说得比较清楚的时候，唱戏的这

个人群的边界，应该是很清楚的了。进入戏班，成为一个职业演员，必须是科班出身，或正式拜职业演员为师学艺的人。拜师是要有见证的，要同行认可，如果转行——比如说从唱戏改拉胡琴，从唱旦行改唱生行，还得拜师。

在戏班制的时代，演员搭班唱戏。到了明星制的时代，名角可以自己组班，但绝大多数演员还是搭班唱戏。

一个戏班成立，以及有哪些演员进入这个戏班唱戏，在官府中是有报备的。

清末民初，当时，有多少人靠唱戏谋生呢？找不到完整的统计数字，但数量肯定不小。当时的北京，人口大致是七八十万，不足百万；1925年，大概是一百二十万，戏班应有几十个；现在北京市的人口有两千一百多万，其中的城镇人口有一千九百万。人口增加了近二十倍，而京剧、昆剧的剧团，大概只有当时的十分之一。

上海，1862年大致是六十万人，1905年是一百三十万人，1920年，是两百万左右。天津，1906年是三十五万，到30年代，也不过是百万人，而以京剧、昆剧为生的戏班子，应有几十个。

河北中部的农村，职业的昆弋班子，也应有几十个。

这些戏班子，都是靠市场活着的。那时候没有财政补贴。

在汉文化圈中，自戏诞生以来，就有女演员，也有男演员。男女同班、同台的，大概元代就有。但也有戏班中全是女性或全是男性的。

当然，也会有女性是妓、戏兼营的。

最起码在光绪十五年（1889）就有坤班（戏班里全是女性）京、昆同演的文字记载。后来，北京、天津、上海都有全是女角的女班，后来也叫"坤班"。

既然全都是女演员，那当然生、旦、净、丑全得由女性来，坤角花脸、武生，甚至是"猴戏"都演。演出的城市，有上海、天津、北京、苏州、杭州、武汉、营口、哈尔滨，以及，山东的一些地方。

1894年，也就是光绪二十年，上海有了第一家演京剧的女班戏园。1900年，天津、苏州都有了女班；而且各个城市的女班，往往都不止一个。上海

有美仙、群仙、女丹桂，天津有陈家、宝来。后来，北京的城南游艺园①更是坤班的一统天下，梅兰芳后来的夫人福芝芳、孟小冬都是当年城南游艺园的知名演员。

1914年，坤角刘喜奎（1894—1964）从天津到北京演出，一时与梅兰芳齐名，竞争力之大，曾使谭鑫培说："我男不及梅兰芳，女不及刘喜奎。"

当然，在这个过程中，清末，对女班，也时不时地会有"御史指参"。

民国元年，也就是1912年，男女同班同台演戏，北京先有俞振庭的双庆班实行男女合演，后来，三乐、太平和、喜连成，都有男女合演。

但第二年，又禁男女同台演戏。但独立存在进行商业演出的女班依然存在。到了1918年，《京师警厅管理规则》又允许男女同班，但必须坤角与坤角相互配戏，"不得男女合配"。

1930年，在北京，大学男女同校。1931年，京剧男女同台。雪艳琴与杨宝忠、周瑞安（武生）组班。

第二，讲听戏的。

听戏的人，太多了，城乡各类人等，曾经是一个非常广泛的，数量很大的人群。

当时，听戏，有在戏园子里听的，看看《儿女英雄传》写的邓九公听戏，那应是写清道光、光绪年间人听戏；看看张恨水《春明外史》，是写民国初年北京城里人听戏。再看看民国年间人的日记和随笔之类，也有不少关于听戏的描述。

农村，则是在场院上搭台，很多寺庙就有戏台；江南水乡，台在岸边，乘船看戏。

当然，城市中还有在会馆中唱的戏、在饭庄的戏台上和在大户人家的厅堂内或院子里唱的堂会戏。

总之，那时候能看戏的地方、能看到的戏，实在是太多了。至于宫廷、

① 城南游艺园，1918年建，在北京香厂路地段，周围有新世界游乐城、城南公园等，时集娱乐、休闲、餐饮等于一身，有"小上海"之称。1928年后衰落，现已踪迹全无。

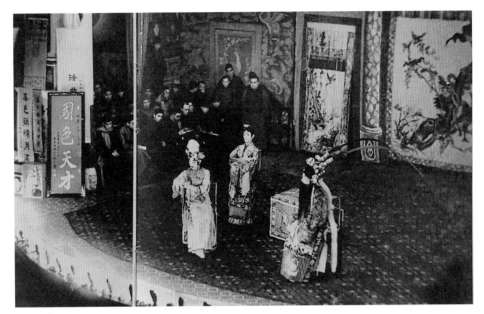

演者与观者：梅兰芳演《探母》（1928）

府邸中演戏，就不说了。

最后，要说的是，女性看戏，经历了一个准许—禁止—分坐—开禁的过程。

本来，在汉文化圈中，女性一直是可以看戏的——最起码女性中的一部分人是可以看戏的。当然，大户人家的堂会，男女分坐，华北农村，也有用大车分隔场地的。

到了清同治年间，曾经严禁女性到戏园子看戏。后来，又分席，后来，又同席。具体的，以后再说。

第三，讲捧角的。

一般捧角的，类似今天的"粉丝"，先是自然形成的。听戏，喜欢听什么戏，在这类戏中又喜欢听谁的。他们形成了某类戏、某个演员的"基本观众"。

这是戏园子中，最一般的，在现场捧角儿的。

另有些人，有钱、有闲，捧角成了他们生活中的一件事。

更有一些人，出钱捧角儿，为自己捧的角儿置行头，组班子；订座，请

人听戏。

还有一些人，会通过报刊写文章来捧角。有时报刊也会发起评选最受欢迎的剧目或演员的活动。比如，1927年《顺天时报》发起的旦角名伶新剧夺魁投票、1937年《益世报》发起的童伶竞选。

类似今天"包装"演员的事也有出现，只是远不及今天的经纪人、经纪公司的行事而已。

那时，观众喜欢哪个演员，大体还是通过市场自然形成的。

那时，也少有像现在的演员自己出钱买票请人捧自己的现象。

最后，又有更少的一些人，与演员有来往，一些人甚至和演员有密切的往来，甚至能对演员表演品性、台风、演技的发展产生影响，比如，像梅兰芳周围的梅党和程砚秋身边的程党。他们中间有文化人，有银行家、经营企业的人，或军政方面的人。

第四，票戏的。

票戏的人有多少呢？他们的聚合，在一个时候相对固定的组织——票房以及昆曲的曲社、河北农村的昆弋子弟会，曾经有很大的数量。

京剧，在北京20世纪50年代，只要是个相对人数比较多的单位，就有"业余京剧团"；公园、路边，可聚集处，有比较固定的人群拉着胡琴唱；有的地方，有锣鼓，整出整出地唱。

有名的票房，比如北京的翠峰庵，成立于同治年间，是清宗室载雁宾所创。春阳友会，1914年成立，存在了几十年。我们前面说过，有名的票友，像包丹庭，老生、武生、小生都唱，梅兰芳、尚小云都向其请教；赵子仪，唱武生、武净、老生，茹富兰、杨盛春、侯永奎、李少春，都向其请教；李吉甫，清末当过知府，刘鸿升曾向他学戏。

票房中后来"下海"的，有许荫棠、汪笑侬、刘鸿升、德珺如、黄润甫、金秀山、穆凤山、郎德山、龚云甫、郝寿臣。

天津，最早的票房有雅韵国风社，成立于光绪年间。20世纪30年代，在天津叫得出名字的票房有六十多个。后来下海的，有刘赶三、孙菊仙、李宗义、丁至云、童芷苓。

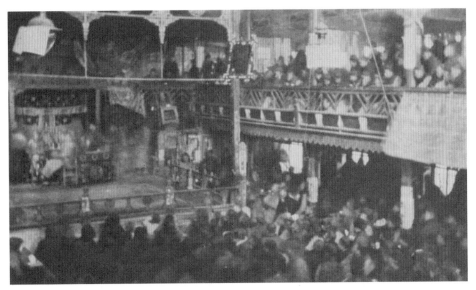

过去的老戏园子

过去的堂会戏

上海的"盛世元音"，创立于光绪中叶。20世纪二三十年代，上海叫得出名字的票房，也有数十家。杜月笙、虞洽卿、张啸林等都参与其中。

城市中大的票房，不但有喜欢唱的，喜欢胡琴、锣鼓场面的，甚至有喜欢管箱的，还有善于组织、安排演出的，有自己的活动地方，有自己的行头，什么都能自己来。

农村，我在前面已经说过，昆弋子弟会，有自己的箱，有管事的。也是要唱戏什么都能自己来。

那时，喜欢戏的人，自己要唱，而且经常唱，他们和演员之间，也可能有比较多的来往。特别是他们之中那些有社会影响的人、那些唱戏不只是娱乐而且有所寄托的人、在戏上用力较多的人、有研究的人，他们与职业演员的关系，就很值得重视了。

这些人中，有文化人，有实业家、银行家，有政界中人，也有秘密会社中人。

有深谙此道的，比如说曲家中的吴梅（1884—1939），他曾经执教于北京大学、中央大学。是"近代著、度、演、藏俱全的曲学大师"。第一个把昆曲带入大学，在北京大学文学系教昆曲和戏剧；把吹笛、订谱、唱曲这些被当时学问家视为"小道末技"的内容带上讲堂，言传身教，开创了研究曲学之风气。

浦江清曾说：近世对于戏曲一门学问，最有研究者推王静安与吴梅。前者在历史考证方面，开戏曲史研究之先路；但说到对戏曲本身的研究，还是要说吴梅。他培养出了一批有成就的戏曲史家、戏曲理论家，比如朱自清、田汉、郑振铎、齐燕铭，都是他的学生。后来台湾的一些昆曲名家，已经是他的第二代弟子了。

另外，我在前面说过的溥侗，也就是红豆馆主，他也曾在20世纪30年代进入清华开课，教授昆曲，吸引了很多学生和教师。

说到京剧，值得一提的，就是齐如山、罗瘿公、陈墨香、翁偶虹、景孤血，以及，潘侠风、朱家溍、刘曾复、王元化。

他们喜欢，既听也唱，还编，还研究。

第五，操办、经营演出的。

这类人又分两种。职业的，有经励科^①，有戏班–科班的举办者和管事的。

非职业的，比如像当时办堂会的戏提调^②，不管是戏界之内的人，还是戏界之外的人，要懂戏，要有人脉，能够组织好演出。

当然，还有第六，政府的专管部门，以及，有权势的人。

专管部门，比如清代的内务府昇平署、民国时期的内务部，以及，巡警厅、公安局、社会局，以及，稽征所、印花税局、财政局、宪兵营等。

另外，职业演员、营业班社，有自己的行业组织。清代有精忠庙，进入民国后，有正乐育化会，及后来的梨园公会等。

有权势的人，难免对戏曲的演出有影响，可以倡导，也可以干预。

对具体的戏、具体的演员，也可能施以影响，甚至是有所欺凌。比如像谭鑫培，民国初年因演戏扎靠，没有脱皮袄，得罪了有权势的人，被警察厅禁演一年，还有一次，生病了，仍被警察逼着去唱堂会。

另外，有权势的人，欺凌、逼迫女演员的事，就不多说了。

其实，这种事，黑恶势力、秘密会社，也会做。

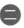

另外，讲两个问题：

第一，戏，在当时影响到的人那么多，自然就有了"活在戏中的人""为戏活着的人"和"靠戏活着的人"了。

第二，演戏，有男有女，看戏，有男有女。于是，就有了对旦角而言——比如像徐城北说梅兰芳，在男观众看，是演女人；在女观众看，是男人演。

① 经励科：旧时戏班"七科"（音乐科、剧装科、容装科、容帽科（盔箱科）、剧通科、交通科、经励科）之一，对内负责组织演出，管理人事，对外负责联系剧场，公关交际，与现在演艺界"经纪人"颇类似。

② 戏提调：旧时在戏曲堂会中专管分配角色、安排节目秩序的人。

在这里，剧中人的性别、演员的性别及观众的性别，交互间形成了一种在社会学和性学研究中都值得分析的景象。

与性相关的还有：过去花旦、武旦要踩跷，也就是脚底下要绑木制的"小脚"。20世纪90年代，有一本书《京剧·跷和中国的性别关系（1902—1937）》。[1]跷功在京剧中废而又兴。这，从社会学的角度来看，也是可分析的。

还有一些忌讳，比如旦角忌捵头、掉跷、落裤；旦角扮戏，即使后台都是男演员，天再热，也不许光脊梁。按说，掉裤子、捵头，对各行都不是好事，但专门规定旦角——尽管是男人扮的女人——就有了特殊的文化意涵了。

有跷与没有跷相比，有跷的一些表演，不用跷是演不出的。但表现旧时女子，现在既以缠足为恶习，那么，怎样对待模拟缠足的跷，就成了既有政治寓意又有文化意涵的事了。

还有一些事，今天看起来也颇有意味。

男旦，曾被废除，至少在"文革"中被有权势的人说成是"妖精"。现在，恢复了，在政府办的戏曲学院中也恢复了男旦培养。同时，也有了女老生、女花脸，但却没见男老旦。

女性唱旦角，生理的限制，嗓音很难有男性小嗓的亮音。反之，女性唱老生，却不见得不如男性。

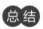
总结

1. 唱戏的，听戏的，捧角的，票戏的，操办、经营演出的，以及政府对演艺的专管部门和有权势的人，围绕着戏的演唱，形成了一个社会的网络。

2. 演戏，有男有女；看戏，有男有女。从性别的视角去看，就会有另一番认识。

① 参见黄育馥：《京剧·跷和中国的性别关系（1902-1937）》，生活·读书·新知三联书店，1998年。

戏的社会史

这节讲戏的社会史，用三个例子来讲：一个是靠戏活着的人之间，以及他们和社会上其他人群之间的关系；一个是不以戏谋生，但是活在戏中的人和他们的组织；第三是讲一个人——俞平伯，讲他与戏的关系。

讲到戏界内部的关系和他们与社会上其他人群之间的关系，先要讲一下中国戏发展演进的几个阶段。

讲戏曲史，有一个很有意思的事：似乎离得越远，讲得越清楚。讲元明，比讲百年之内的事似乎更清楚。

另外，讲戏曲史，大抵是讲文学史中的戏曲，或是戏曲文学史，比如王国维的《宋元戏曲史》、青木正儿的《中国近代戏曲史》。研究组织结构和演出的，有齐如山的《戏班》《京剧之变迁》，另有《中国戏班史》《昆剧演出史稿》，但总体数量比较少。

回到正题，中国戏的发展演进，大致可以分三个时期。

第一个时期，是1860年之前。

元代，戏班大致是几人到十一二人。演者可能是以一个家庭的成员为主。演出的地方，是城市勾栏或者空阔之地，以及乡村的寺庙、场院、码头。

明代，职业的班社已很普遍，苏州以此为业可能几千人，在城市、乡村流动演出。

另外，官宦或富足人家有的养有家班，演出于厅堂园林之中。

再就是明清都有传差的制度，官府或宫廷传民间艺人去唱戏。

另外，明清都设有专管宫廷演剧的机构，先有教坊司、钟鼓司，后有南府和景山，再后有昇平署。

第二个时期，是1860年至1949年。

这时，京剧形成，昆剧和包括京剧在内的乱弹①演出于城市、乡间和宫廷府邸。

京剧初形成时，北京的职业演员主要来自南方——江苏苏州、扬州，安徽，湖北。他们的出身有三类：

一是科班，科班招收戏界的子弟和社会中愿意学戏的孩子，签有文书，一般是约定七年在科班学戏、演戏，听从科班管教，吃、穿、住，由科班提供；学成出科后，可以自己去搭班唱戏。

一是私人教授，也写有文书，规定学艺和学成后留在师傅家中的年限；吃住在师傅家中；学戏的几年里，还要帮着做家务、干杂活。

再一种是私寓，也叫堂子，且角多一些，小生、老生、花脸等行当的也有。

私寓，是相对公寓而言的。公寓又叫"大下处"，戏班的演员和家属都住在那儿。一些演员出了名，有了钱，找房单住，就成了私寓。

有了私寓后，也在私寓教徒弟。

由此形成了一种时尚，社会上各色人等来私寓聚会，"借地方请客"。私寓预备酒饭，还让学生陪茶、陪酒、侍唱。这就使私寓有了男色的嫌疑。

私寓盛行在嘉庆、道光、光绪这一百年中。当时有四箴堂（程长庚）、景和堂（梅巧玲）、云和堂（梅兰芳学艺处），王瑶卿、梅兰芳、姜妙香都是私寓出身。

民国初年，伶人自己的组织"正乐育化会"提出废除私寓制度。当时的外城巡警总厅也曾在北京刊登告示：查禁前门外韩家潭像姑堂。

在这个时期，北京实行的是戏班制，戏班和戏园子签约，在各个戏园子

① 乱弹：泛指昆腔以外的各种戏曲声腔，京剧也包括其中；过去以"文武昆乱不挡"形容演员戏路宽广，昆剧、京剧都能演。

轮流演出，也接堂会，到会馆、饭庄或大户人家的宅院去唱。

上海，实行的是另一套制度，戏园子有自己常年聘用的演员和班底，同时，从北京等地约一些名演员，每次去唱一个月左右，和上海戏园子常年聘用的演员合作演出。

后来，在北京出现名角"挑班"。1895年，谭鑫培举办同春班，被认为是戏班制转向明星制的一个标志。

从戏班制转向明星制，带来了不少变化：

一、原来演员演戏不分主次，再好的演员，也会在戏里扮演配角。昆剧在很长一个时期内都保持名演员在没有自己的戏时，也演配角、跑龙套。

二、原来演出时要安排一天的戏码，一是考虑文武戏的搭配，二是要遵循剧目中故事发生的时间顺序。比如第一出戏的故事发生在周朝，第二出戏的故事发生在唐朝，第三出戏的故事就不能是发生在汉朝的。那时一天要演十来出戏，必须按各出戏故事发生的历史时间先后来排顺序。

但进入明星制时代后情况不一样了：一是名角不唱配角了；二是最好的演员的戏，要放到最后一出，叫做"大轴"，排第二位的好演员的戏，要排在倒数第二，叫做"压轴"。

三、原来演员与戏班讲好"包银"，一年中，演员不得辞班，一般不能另外接活儿。不管班主的赔赚，演员的收入是不能变的。后来，好演员开始讲价钱，改为分成，叫做"戏份儿"。

原来，在北京，精忠庙是唱戏的人的行业组织，所有靠戏吃饭的人，要在精忠庙具名备案，唱什么，或场面上的，等等，都要写明，包括师傅是谁。精忠庙对昇平署和所有官面上的机构负责。

进入民国以后，在北京，戏界的行业组织，先后有正乐育化会、梨园公益会和梨园公会。

在北京之外的其他城市，也都有类似的组织。

唱戏的和戏班与社会上的组织、人群的关系主要体现为：和政府部门也就是官面上的关系，和剧场也就是戏园子的关系，和观众的关系，和报界的关系，和各种有权势、有影响的人和组织的关系。

这其中，哪一方面关系处理不好，戏就不好唱了。

第三个时期，是1949年之后。

当一个新的时代开始后，戏界的人首先接受的是思想改造，他们中间的一部分，进入了新体制中的"单位"。然后，随着全社会的三大改造，私营剧团发生了变化，由私营公助到公私合营。同时，经过戏曲改革，演现代戏，彻底否定"帝王将相，才子佳人"；又到"恢复"传统戏，到"振兴"京昆。

在这同时的两个变化是：剧团中的演员，已经不再是师父教的徒弟，而是由政府办的学校批量培养的学生了。另外，剧团的演员演戏在数量上比过去少多了，剧团的生存大量地靠财政投入和财政补贴。

对观众来说，看戏比过去少多了，戏票比过去贵多了。

另外，非职业演员，或者说是"票友"与职业演员的关系也发生了变化。

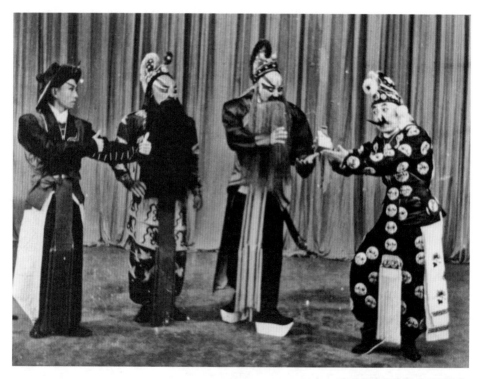

叶盛章等演京剧《铜网阵》

再回到戏界内部。

过去，戏界内部的人们，主要是一种"亲缘"和"拟亲缘"的关系。父子相传，先于"业缘"关系的，是"亲缘"关系。师徒相传，作为"业缘"关系基础的是"拟亲缘"关系。

父子相传和师徒相传，还带来在本没有血缘关系的人们之间的一种相当复杂的关系，有了师娘、师爷爷、师叔、师伯、师兄、师弟，等等。

这种关系有的与业缘关系重合，有的可能已经不是业缘关系了，比如说，师傅的儿子可能不学戏，从事其他职业，但也得和父亲的徒弟兄弟相称；一旦同业中的师兄弟之间发生了矛盾，在戏界之外的师傅的儿子因为和两人都认识，就可能纠缠于其中。

在已经过去了的那个时代，戏中的"亲缘"和"拟亲缘"关系，与戏外戏界中的"亲缘"和"拟亲缘"关系，也左右着人们的认识，影响着人们的行为。

戏中有刘关张三结义誓同生死，也有《恶虎村》中结义的兄弟反目，义弟杀死义兄，逼死义嫂。《四进士》中，本无干系的人，认为义女后，就可以冒着风险，付出代价去为她打官司；《战太平》中，本为义子的花安在义父被擒、义母向他求助的时候，说："母亲哪！太平年间你是我的母亲，我是你的儿子；这离乱年间，谁是谁的母亲，谁是谁的儿子？有道是：母子好比同林鸟，大难来时各自飞！咦嘻嘻，哎呀呀，我顾不得你们了。"

但马连良的戏《舍命全交》，讲的又是另一种情形了。

过去，有说"婊子无情，戏子无义"，可梅兰芳的祖父梅巧玲有"焚券""赎当"之事。

"焚券"，是说梅巧玲与御史谢增是朋友，谢增为官清廉，没有钱，遇到急需，常是梅巧玲帮助。谢增收到钱，总要写个借据。后来，谢增死了，积下三千多两银子的借据。谢增的儿子承认欠这笔钱，但梅巧玲却在谢增的灵前把这些借据烧掉了，还出钱资助了丧事。

"赎当"，是说梅巧玲的一个朋友是举人，生活拮据，常拿衣物和家里值钱的东西去当。梅巧玲知道了，就替他赎回了衣物。

路三宝（1877—1918），唱旦角，比梅兰芳大17岁，和梅兰芳一块儿唱过戏，梅兰芳的《贵妃醉酒》就是跟他学的。他和当时的户部尚书杨立山是朋友。杨立山精通书画，喜欢戏曲，特别爱交朋友，上至王公权阉，下至贩夫走卒，他都能与之交好。他是慈禧重用的人，但在庚子年间却站出来反对慈禧信用义和团，与各国宣战，成了庚子被祸五大臣之一。从他被抓，到在菜市口被杀头，他的朋友都不见了，只有路三宝探望他、照料他，最后，在菜市口刑场活祭，并为他收尸，料理后事。杨立山在临刑前感叹："我杨立山交了一辈子朋友，敢情只有一个戏子通人性啊。"

在现实生活中，李丹林（1912—2007）是钱宝森（1893—1963）的义子，自己的房子，让义父母住北房，自己住厢房，义父去世，仍敬养义母。王金璐（1919—2016）跟丁永利（1890—1948）学戏，一生敬着师父，直到给师父送终后，还发起义演，筹集了钱，安顿师父家人的生活。

当然，也有相互倾轧，阴人、坑人的；也有得了师父的传授，在"文革"中却站出来揭发师父，甚至打师父的。

戏中人和演戏的人相互影响，同时，也就影响到了看戏的人。

下边讲不以戏谋生，也就是不靠戏活着，但却活在戏中的人和他们的组织——曲社、票房。

曲社、票房，是传统社会中的会社。汉文化传统中的会社与今天意义上的社会团体不是一个概念。

传统的会社有多种，包括行业组织、秘密会社，今天只讲与戏有关的。

与戏有关的，有行业中的，有行业外的，这里只讲行业外的。

对昆剧而言，唱曲、串戏，是个人的事。但喜欢的人多了，愿意聚在一起玩，就有了曲社。它是和过去的诗社、书社、画社、印社、棋社、琴社一样的组织。

在城市，有曲社，曲社有日常的拍曲、唱曲，也有同期、公期，也就是参加人数比较多的、比较大型的活动；还有彩唱，就是明清的清客串戏。

在乡村，河北有昆弋子弟会。一些人普遍爱好昆腔和弋阳腔，从小受到熏陶，习练唱曲和做戏。村里有会社组织，有承办人，演戏有代代相传的规制——有钱的出钱，有力的出力。农闲时，或者有礼神、婚丧庆典时，就自己唱戏。当然，也有请职业的班社唱戏的。

今天，有人认为唱曲是文人或文化人的事，其实，它就是市井中人、乡村中人，包括文人的事。它曾经是很普遍的。

至于票房，与曲社有不同。虽然曲社与票房都有清唱、彩唱，但曲社是明清两代至民国都有的传统的会社，而票房只有一百多年的历史。票房与京剧并存，是国门打开、社会转型中的文化现象。曲社原本是文人与市井乡村中人的组织，票房则既有旗人、贵胄，又有市民，又有社会转型中新出现的职业群体中的人。

另外，传统社会的曲社与票房，与民国的民间会社和新型的社会团体之间有差异；在1949年后，与单位中的和文化馆属下的业余剧团，与在民政部门登记的社团，又有不同。这涉及登记、年检、党建方面的问题。

最后，说一个活在昆曲中的人——俞平伯。

俞平伯（1900—1990），是俞樾（1821—1907，道光庚戌科进士，清末著名经学家）的曾孙，1919年从北京大学毕业，先后在燕京大学、北京大学、清华大学任教。

1918年，俞平伯的第一首新诗《春水》和鲁迅的小说《狂人日记》一起刊登在《新青年》上，使他成为新文化运动的先驱之一。他在1923年出版了《红楼梦辨》，奠定了自己在红学研究领域的学术地位，也成为后来毛泽东批胡适时选择他做"靶子"的缘由——当时，座谈会、批判会开了110多次，报刊发表批判文章500多篇。

俞平伯出身旧家，却用新的学术方法研究诗经、楚辞、历代诗词及《红楼梦》，代表了自那个时代至今的高峰。他作为新文化运动的先驱，在新诗、散文方面的贡献也是巨大的。

这样一个新派人士，却喜爱昆曲，一生都生活在昆曲中。在20世纪30年代，他在研究、教学都取得巨大成就的同时，用于唱曲的时间，恐怕不比今天的职业演员少。

我们从他的年表中摘出一些条目，就可以看出这一点。

1936年5月11日，应嘱为许宝骙收藏谷音社曲友手抄《临川四梦》作跋。许宝骙将出国，行前选《临川四梦》中若干折，请谷音社社友分书之，以为途路消遣之用。俞平伯为其抄录《紫钗记·七夕》一折，并作此跋。

1936年5月28日，吴梅应嘱为俞平伯校正《紫钗记·七夕》曲谱。

1936年6月7日，谷音社在清华大学同方部礼堂举行第五次公开曲集。共唱曲12支，其中，俞平伯唱《罢宴》。

1936年7月24日，偕夫人至苏州蒲林巷百嘉室访吴梅。

1936年7月25日，应吴梅邀偕夫人与苏州曲家宴饮小集。俞平伯唱《拾画》《惊梦》，俞夫人唱《游园》《絮阁》。

1936年9月15日，自该日起，请陈延甫每日到家中拍曲。当日习《哭宴》。

1936年9月16日-18日，从陈延甫拍曲，学《烂柯山·泼水》。

1936年9月21日，从陈延甫拍曲，学《玉簪记·茶叙》。

1936年9月25日，从陈延甫拍曲，学《风筝误·惊丑》。

1936年10月3日，下午，谷音社部分社员来寓所小集，唱《西厢记·赏秋》《佳期》《玉簪记·茶叙》《琴挑》《秋江》《荆钗记·男祭》。

俞平伯在1935年举办谷音社，四年中，集会7次，同期18次。在1956年举办北京昆曲研习社，到1964年，每周两次活动，8年中，公期6次，彩唱37次，周恩来、陈叔通、康生、张奚若、叶圣陶都曾参加活动，观看演出。

当然，俞平伯老了以后，在1983年，说过：《红楼梦》有三憾，一憾成为"红学"，二憾狗尾续貂，三憾续之又续；曲社亦是如此。

只从个人来说，俞平伯自1924年起，两度请陈延甫来京拍曲，至1937年，整理所学曲目，已有144折。无论是20世纪30年代在清华园南院七号"秋荔亭"书斋，还是1950年代至1960年代初在老君堂寓所，1970年代在永安南里住处，唱曲都是他日常生活不可少的部分——而这一切，只为爱好。

这，就是一个活在昆曲之中的人。

总 结

1. 演戏，要有一种组织。靠演戏谋生的人，因父子相传和拜师学艺，形成了由亲缘关系和拟亲缘关系相重合的社会网络，由此，又联结着社会的方方面面。

2. 戏中人与演戏人的伦理规则与实际作为，交互影响，由此，又影响了听戏、看戏的人。

3. 在那些不以戏为业，却活在戏中的人中间，有些人，戏是他们生命的组成部分。

梨园行

这节讲梨园行，也就是讲一讲"江湖"。"江湖"在汉语的语境中，有一种内涵丰富、难以言表的意味。

我们看看两本书——梅兰芳的《舞台生活四十年》和李洪春的口述历史《京剧长谈》。前者是一个戏界内外都接受的、党政机关可以作为典范树立的人物，后者也是一个戏界内外都接受的、到后来党政机关也认可的人物。

前者对自己经历和历史的叙述，是善意地、谨慎地回避或者是屏蔽了江湖的，后者，却相对真实地言说了江湖。

过去的梨园行，是一个相对封闭的职业群体，说"封闭"，是说进门是有"门槛"的，内外是有区划的。如果不是父子相承，不是师父引路，是不能随便进入的——也就是说，没有师父，是不能吃这碗饭的。

另外，"相对封闭"，又是说，界内、界外是有区别的。

为什么会这样？

有说，过去，在"旧社会"，艺人地位低下，甚至追溯到中国古代的贱民制度。其实，作为身份制度的"乐户"，在清雍正朝时就已废除了。后来的相关制度，会涉及特种行业的管理和税收，但都不再涉及身份。

认为唱戏的地位低，有三个原因：一是有"优（伶）"近于"娼"的道德评价；二是过去梨园行之外进入科班学艺的，多为比较贫穷人家的孩子；三是20世纪50年代的"阶级教育"表现在戏界，就是大讲"旧社会"学艺之苦和艺人之苦。

学艺，苦不苦，要看是不是强迫。

成为艺人之后，当然有苦的，长期处于"底包"的演员，跑龙套的，有可能苦；遇有灾、病的，也可能苦。但相当多的艺人处于那时常人的生活水准，名角的收入和生活水准，大大地高于常人。

当然，收入高、生活水准高，不等于就自感幸福，就不受逼迫、挤压——所有的人，包括处在社会上层的人，都可能会遇到难处，会受到逼迫、挤压，甚至有时会处于一种风险之中。

戏界的人，特别是名角，比起常人，会更多地联系着社会的方方面面，要与方方面面打交道，会有很多要细心打点或难以打点的人际关系。因为与他们往来的、和他们打交道的可能是社会最上层的人，也可能是一般的人、下层的人；有官面上的人、各种有权势的人，当然，也包括秘密会社甚至是黑社会中人。他们要能适应与不同人群打交道的不同交往方式和行事规则。

戏界人中受到尊崇的，可以和地位非常高的人平起平坐，我们看"上海三闻人"中的杜月笙和京剧演员照相，杜月笙站着，唱戏的坐着。

清末一次堂会，那桐请谭鑫培唱双出，谭鑫培不答应，说：除非中堂跟我请个安。那桐说：好，我就跟你请个安。但前面我也讲过，谭鑫培在北洋军界招待广东督军陆荣廷时，曾被逼带病唱戏。

梅兰芳在《舞台生活四十年》中也讲过，在天津唱戏，被黑恶势力动用巡捕拘押的事。梅后来对"移步不换形"主张的修改，也是受到了压力所致。

这样，一个职业群体，由于和外部有了边界，再加上职业生活的原因——那时和现在不一样，他们一年中几乎天天唱戏，作息的时间和生活的方式也和一般人不一样——一种"亚文化"就形成了。

梨园行的人，天不亮就起床，去窑台、天坛、城根儿喊嗓子，然后练功、学戏、调嗓子。

下功狠的，一天要练两三遍功。有种说法：功，一天不练，自己知道；两天不练，内行知道；三天不练，就都知道了。

　　那时，没有财政支付的工资，没有社会保障，全靠市场，戏唱得好坏，直接影响收入，影响一家人的生活。

　　能唱戏了，一年只歇十几天，一天可能不只演一出戏，不只演一场戏。有时演了日场，演夜场；有时要赶场，一个地方演完戏，要赶到另一个地方接着演，梅兰芳在《舞台生活四十年》中就专门写了"赶场"，一天唱三四个地方。还要排新戏，还要联络人。起床、吃饭、睡觉的时间，和平常人都不一样。当然，好的演员还有私人的朋友、私人的爱好，如字画、文物摆件，养花、养鸽、养猫、养狗，甚至养猴、养老虎。

　　梨园行的边界，常使父子同业、业内结亲，再加上拟亲缘的关系——师徒、义父子，带来亲缘和业缘的重合交错，一边是同业父子、亲戚，一边是授业的师徒、师兄弟、师叔、师大爷、师爷爷，为研究社会学、人类学的人提供了非常有趣味的题目，潘光旦（1899—1967）在20世纪30年代就有过这方面的研究，后来，由商务印书馆出版了《中国伶人血缘之研究》。

　　与血缘关系并重的，在梨园行，是师徒关系和义父子关系。

　　师徒是一种什么样的关系呢？钱宝森先生说到他父亲钱金福（1862—1937）在程长庚的四箴堂学戏时，说戏的有一位朱先生，钱金福对朱先生敬佩得不得了，照顾朱先生的生活——倒夜壶、叠被、扫地、打洗脸水、装烟、倒茶，这些活从来没让人抢去过。朱先生把一套一向不肯传人的"身段谱"教给了他，要他不准对别人说，以至于到了后来钱金福为给自己的儿子说戏，不得不说"身段谱"时，还要恭恭敬敬站起来，低声说："我对不起朱先生了。"

　　程砚秋（1904—1958）小时候是写了字据跟荣蝶仙（1893—？）学戏的。在荣蝶仙家，他是不满10岁的孩子，劈柴生火，洗衣做饭，什么事都得干。师父脾气不好，动不动就打。唱戏的钱全归师父，劳累过度，嗓子坏了，师父还要他唱，如果不是罗瘿公借七百元替他赎身，他就完了。程砚秋说：这是他一生中"最惨痛"的几年。但程砚秋出名后，自己组班，还是请荣蝶仙出来，在自己的班子里管事。

　　杨小楼（1878—1938）是谭鑫培（1847—1917）的义子，一生敬重谭鑫

潘光旦《中国伶人血缘之研究》书影

培。李丹林是钱宝森的义子，自己置的房产，北房让义父住，义父故去后，义母住。在自己已经不能唱戏甚至状况已经很不好的时候，仍孝敬义母。

梨园行有梨园行的规矩，这些规矩主要是：

首先，不准临场推诿，就是不能不接受分派扮演的活儿；不准临时告假，违背了，要革出梨园行，不能再靠唱戏谋生了。

其次，是关于演出秩序的，不能误场、冒场、错报家门，台上笑场；不能当场开搅，当场阴人，台上翻场，也就是在台上翻脸、发脾气。另外，在场上不许看场面，不能在扮戏时耍笑、懈怠。这些，违背了是要受责罚的。

还有，是关于班内关系及品行的，不准在班结党、背班逃走、口角斗

殴、设局赌钱、偷窃物件，这些都有具体的处罚规定。

有了违规的、有了纷争，怎么处理呢？有"九龙口言公"和生、净"四个言公人"的规定。"九龙口言公"就是打鼓的可以说公平话，因为在台上，他坐在那儿，看得清楚。有领班人调查或丑行调查的规定，有武行头掌刑，或者是管伙食人掌刑的规定。

对违规的惩罚，轻的是罚香，五封香，或十封香，供在祖师爷面前，有打手板。重的，有当场辞退的。那时戏班一年只三月十八日（祖师爷生日）、五月三日（靠箱会）和年终（封箱、祭神）三次录用演员，当时辞退，就很难找到其他戏班录用。还有更重的，革出梨园，永不录用。

梨园行的规约，戏班和科班，稍有不同，因为戏班面对的是从业者，科班面对的是学生。齐如山在他的《戏班》第三章中专门讲了"规矩"，叶龙章在《喜（富）连成科班的始末》中，也有专章谈科班的内部组织和规约。

我把喜（富）连成科班的训词放在这里，大家也可看看。

喜（富）连成科班训词（即学规）

传于我辈门人，诸生须当敬听：自古人生于世，须有一技之能。
我辈既务斯业，便当专心用功。以后名扬四海，根据即在年轻。
何况尔诸小子，都非蠢笨愚蒙；并且所授功课，又非勉强而行。
此刻不务正业，将来老大无成，若听外人煽惑，终久荒废一生！
尔等父母兄弟，谁不盼尔成名？况值讲求自立，正是寰宇竞争。
至于交结朋友，亦在五伦之中，皆因尔等年幼，哪知世路难行！
交友稍不慎重，狐群狗党相迎，渐渐吃喝嫖赌，以致无恶不生：
文的嗓音一坏，武的功夫一扔，彼时若呼朋友，一个也不应声！
自己名誉失败，方觉惭愧难容。若到那般时候，后悔也是不成。
并有忠言几句，门人务必遵行，说破其中利害，望尔日上蒸蒸。

另外，常说穷人的孩子进科班学戏，写下关书，是生死文书，像是"卖身契"，所以，也把喜（富）连成的契约放在这里，大家可以看看。

立关书人某某，今将某某，年若干岁，自愿投于某某名下为徒，习学梨园生计。言明七年为满，凡于限期内所得银钱，俱归社中收取。在科期间，一切食宿衣履，均由科班负担。无故禁止回家，亦不准中途退学。否则由中保人承管。倘有天灾病疾，各由天命。如遇私逃等情，须两家寻找。年满谢师，但凭天良。空口无凭，立字为证。

<div style="text-align:right">

立关书人　某某　画押

中保人　某某　画押

年　月　日 吉立

</div>

学戏，是要挨打的。进科班学戏，或立下文书，跟师父学戏，订立的契约，在20世纪50年代被说成是"卖身契"，今天又怎么看？

当时的旧式教育，私塾或书院中读书，都还有打手板的。当时新的军校和军事教育，也都不免有打学生和体罚的。

学戏的"打"有两种，一种是体罚，针对违规。一种是练功和学身段时对错误动作的矫正，比如，胳膊、腿的地方不对，或肩膀歪了，就可能给一下。

今天，尊重人权，反对暴力，否定教育中的任何体罚。但对军事训练、体育训练，及与演艺相关的形体训练中的强制矫正，又怎么看呢？

说学戏的契约是"卖身契"，就在于其中有"天灾病疾，各由天命"，预先免除了科班或师父的责任。

当时，学戏也好，学手艺、学买卖，一订契约，差不多都是这么写的。教的一方，管吃、穿、住，学的一方，不经允许不准回家，处于封闭的、强制的管理之下。

这已经是历史了。对一般人来说，并不一定要重新做出解释或者评价。但只要看看今天的学校，如遇学生病死或自杀、逃跑的事件，仍是十分棘手的事，就知道20世纪五六十年代阶级教育中的解释有些偏激了。

另外，梨园行还有救济同行、兴办梨园小学的规矩。每年年底，要办

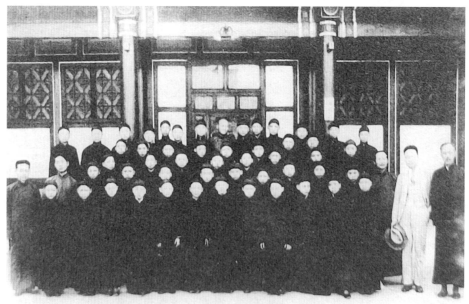

叶春善1904年创办"喜连成"科班,1912年,改名"富连成",至1948年"富连成"解散,历时四十余年,先后培养喜、连、富、盛、世、元、韵、庆八科学生九百余人

"窝窝头会"，有名的演员一起唱两天戏，收入都用来救济同行中贫病衰老的人。

有时候，遇有水旱灾害及社会上其他需要集资捐助的事，或是具体的某人、某事，需要捐助的，梨园行的办法也都是唱"义务戏"。

帮助具体人的，又叫"搭桌戏"。

再有，梨园行还设有"义地"，用来埋葬那些同行中死去买不起坟地的人。

其他，还有：关于后台秩序的，关于各种忌讳的，不多说了。关于祖师爷供奉的，也不多说了。

当然，并不是有了这些规矩，问题就解决了。正像社会一样，不肯帮人，阴人、害人的事，始终是有的。

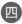

最后，说说开场和破台：

新年的头场戏，或是新戏园子、新剧场刚开张，或是有喜庆事、办堂会，开戏前，先要有"开场"。

"开场"，不是戏，只是在戏正式上演之前的一种"仪式"。

像《天官赐福》《上寿》，以及《跳加官》《跳财神》等，都是"开场"。过去，正式开戏前，要先唱这些。

演出中间，凡有重要客人到，还要再《跳加官》，因此，一次堂会，有时要跳好几次"加官"。

《天官赐福》的场面极大，生、旦、净、丑俱全，文武场各种器乐都用，在开戏前，既有气势，喜兴，又可展现戏班的阵容。

至于"破台"，有两种，一种是每年正月第一天唱戏，要"破台"。这是"小破台"。由花脸扮灵官，红蟒、金盔、红髯，执鞭，挑一挂鞭炮。场面"打通"，上场门撒火彩；灵官上场后，有身段；然后，杀一只黑公鸡，把鸡血洒在台面、台柱上；然后，点鞭炮，鞭炮燃尽了，就下去。破台也就结束了。然后，唱戏。

第二种，"大破台"，是新戏台修成后，唱戏的头一天半夜里进行。过去，"大破台"必请弋阳腔花脸扮煞神。另外，再扮四个灵官。旦角扮女鬼。

"大破台"要用弋阳腔的鼓点"打通"，煞神后台一声呐喊，台上点燃一盆白酒，泛着蓝光，女鬼上，捡场的扔"过梁火彩"，煞神和四个灵官追上，煞神用剑斩鸡头，洒鸡血，砍碎五个装着赤豆杂粮的碗，把赤豆杂粮和五彩棉线四处抛撒。然后把女鬼追出戏园子——扮女鬼的逃出后，不能从戏园子正门回来，要绕着走旁门或后门回来。等女鬼跑了后，煞神和灵官回到台上，再由四个人扮童子，上场洒白酒，清扫戏台。在台口前檩钉破台符。"大破台"就结束了。第二天，开始唱戏。

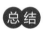

总 结

1. 梨园行是"江湖"，有"江湖"的规矩和江湖中人行事的方法，以及与外界不同的日常生活中的习惯。

2. 进门的限制，父母子女的血缘关系和师徒、义父子的拟血缘关系交互重合，为维护演出秩序和传承规则的梨园规约，救济同行和捐助社会的义务戏，以及，界内的信仰、习俗，曾经是维持戏的演唱和梨园行生存的保障。1949年后，这些被破除，建立了新的规则。

中国好戏之十四
——《嫁妹》

这一节和下一节再讲几出好戏。这节讲的是昆剧《嫁妹》，下节讲京剧《小上坟》和《小放牛》。

一

《嫁妹》的钟馗在花脸中叫做"油花"或"毛净"。这都是昆剧的名字，后来，京剧也这么叫。

这类花脸的特点是垫肩膀、垫屁股，过去，又叫做"揎"，或者叫"扎判"。垫肩膀，可以用两件胖袄；垫屁股，也是用事前预备好的材料捆在腰间，把屁股衬高了。南边除垫肩膀、垫屁股外，还要垫肚子，方法是用稻草结在竹板上作衬肩，用旧衣服装肚子，用布包上椅垫子，绑在屁股上。徐凌云是用两个汽车轮胎，打上些气，垫肩膀、垫屁股，用一个小气枕垫肚子。

垫肩膀、垫屁股的目的是显出这类人物身体魁梧而畸形，垫肩膀、垫屁股之后，再穿上行头，一上场，就让人看着跟一般的人物不一样。

除了扮相之外，这类花脸还有一些特技——耍牙：用四颗野猪的獠牙制作，放在牙床和嘴唇之间，可以耍出各种样式。

喷火：用前面带眼的铜制火桶，里面装上松香末和点燃的香，含在嘴里，上场"跳判"后，让观众看着，可以从嘴里喷出火来。

上椅子：在台上，用一种旧式的圈椅，可以在椅子上做出各种身段，以显示人物的性格和心态。

这类花脸扮演的人物有《嫁妹》《奇冤报》和《斩五毒》中的钟馗、《九莲灯》中的火判、《牡丹亭》中的花判、《铡判官》中的恶判张洪，以

及《青石山》中的周仓、《通天犀》中的青面虎、《安天会》中的巨灵、《琼林宴》中的煞神。

顺带说一下，花脸，京昆都一样，形象要魁梧雄壮，声音要洪亮粗犷，一些时候要用沙音、炸音，不能像现在的一些花脸，没有精神，唱念过于纤细婉转——所有的花脸都要如此，"油花"，就更是这样了。形象和声音纤弱了，就没法看了。

底下，单说《嫁妹》。

《嫁妹》这戏，北边当年最好的是昆弋名净侯益隆（1889—1939），他留有唱片。

我没赶上他。我看过的，是在他之后侯玉山（1893—1996）的《嫁妹》，时间是在20世纪50年代末到60年代初。

侯玉山，也是昆弋名净，活了103岁。1991年，政府的文化管理部门为他举办了"侯玉山艺术生活八十五周年"纪念活动。当时，他98岁，还能登台，演了《北诈》和《山门》的片段。他留有《嫁妹》的唱片、录音和教学录像。

他的儿子侯广有的这出戏也好。

侯少奎也演过这出戏。

南边，也有这出戏。徐凌云（1886—1966）就演过。徐凌云说这戏是全福班的陆寿卿（1869—1929）传下来的。他在《昆剧表演一得》第一辑中有章节专门讲述过这出戏的表演。

厉慧良（1923—1995）非常喜欢这出戏，一直想学，但当时人都忙，阴差阳错，没有学成，于是，自攒了这出戏。20世纪60年代初，我在人民剧场看过他这出戏。除唱念的词之外，身上、穿戴、脸谱，都是他自己的，也不错。

厉慧良的《嫁妹》有录像，但可惜是后来录的。20世纪六七十年代，他有十年牢狱之灾——也就是"百度百科"上说的"一度息影剧坛"——嗓子

坏了，人也到了六十多岁，但这样的影视资料，在今天，仍是难得的。

钟馗戏，在20世纪50年代曾经是禁戏，不准演，但《嫁妹》除外。

钟馗戏为什么不准演，很少见到解释，大概是因为有鬼，属"封建迷信"。

钟馗，是汉文化中民间信仰。传说，唐明皇梦见被小鬼缠扰，有一蓝衣人，把鬼捉住，吃掉了，说自己是终南山进士钟馗，应试不第，自己觉得没脸回家，就在殿前碰死了。当时，皇帝下旨埋葬了他，他就决心要以驱除妖邪鬼怪为自己的事业。皇帝醒后，就要画师吴道子画了钟馗的像，张挂起来，用以辟邪。

在汉文化的民间信仰中，钟馗被认为是吉神，正月祀。所以，挂钟馗像，是在岁末。像上的钟馗，鬓插梅花。大概是在清中叶，改在端午挂钟馗像，和挂艾草、菖蒲，饮雄黄酒放在了一起。所以，像上的钟馗，也就改成鬓插石榴花了。

另外，也有日常就把钟馗的画像挂在堂屋的，还有把钟馗像贴在大门上的，都是用他来辟邪。

顾炎武在他的《日知录》中说：

《考工记》中的"大圭"，就是"终葵"——但在这里，"终葵"两个字，是"终结"的"终"，"葵花"的"葵"。

"大圭"，是椎形物，也就是敲打东西的器物。后来，有用玉做的。古人有用"椎"在民间的宗教仪式上做驱除鬼怪的法器的。后来，把这个驱除鬼怪的"大圭"说成是个人了，这就是民间信仰中可以辟邪的钟馗。

钟馗既能捉鬼，必然勇武。钟馗又是文士，考试不中，被说成是文才好，而相貌丑陋狰狞，被重貌不重才的人罢黜；至于为何相貌丑陋，又有了"献策神京，误入鬼窟"，被改变了容貌的故事。

现在留下来可见的清以后的画作，比如扬州八怪或是齐白石画的钟馗，大多是虬髯，佩剑，骑驴（唐代的进士骑驴，不骑马），有的，鬓边还插着花；身边有酒坛子，有小鬼伺候着——别有一番意味。

戏中的钟馗也是这样，有文采，有正气，有时，还有些天真稚气。钟馗

是个英雄。送妹妹出嫁，是喜事；但由于钟馗的天性和遭际，于喜庆中却带着点儿悲凉的意味。

正因为这样，我自年少时就非常喜欢钟馗——无论是中国画中的钟馗，泥塑、木雕或陶瓷烧制的钟馗，还是戏里的钟馗。

说说这出戏。

先说钟馗的扮相，勾脸，红脑门，黑眼窝、鼻窝，戴黑扎、黑耳毛子。通过垫肩膀、垫屁股，使形体异常——因为钟馗曾在赴京赶考的路上误入鬼窟，被改变容颜体貌。行头上，头戴倒缨盔，黑蟒，系大带，红彩裤，厚底。但这个黑蟒的穿法和一般的不一样，右袖要扎成个尖角，立在手腕上，叫做"品级"，但这是什么意思，今天已经没有人能说清楚了。另外，钟馗穿蟒，是要提拉起来的，让厚底的靴帮基本上露出来，不用玉带，腰里用大带扎住。到了送亲的时候，换判官盔、红官衣。

跟着钟馗的五个鬼，模样也各有特色。大鬼捧着一个大瓶，内插三支戟。灯笼鬼拿着一个长杆的灯笼，上面倒着写"进士"二字。伞鬼举着长杆的破伞，是一把只有架子没有油纸的伞。担子鬼挑着担子，一头是书箱，一头是琴、剑。再有一个是驴夫鬼，是给钟馗牵驴的。这几个小鬼，是要能翻跟头的，和钟馗对应，他们的身段，一是繁难，二是有特色。这些，都是别的戏中没有的。

几个鬼扮相也不一样，大鬼是大蓬头，双抓髻，勾脸。担子鬼是勾老丑脸，戴白五绺，小白蓬头，上边还有个白小辫。灯笼鬼是勾一个中间白，两边抹锅烟子的笑脸，小红蓬头。驴夫鬼是白脸，小黑蓬头。伞鬼，蓝脸，小蓝蓬头。

这戏可以分三个段落。第一个段落，是借钟馗将要嫁妹，写钟馗这个人，写他的品性、为人和情怀。第二个段落，写钟馗与妹妹见面，亦悲亦喜。第三个段落，写钟馗嫁妹，欢快而带有稚气。最后，写阴阳相隔，分别在即，钟馗言说自己"从今后，斩妖除邪志平生"。

先说第一个段落：

开场，大鬼先上，唱【点绛唇】，念白，然后，依次上灯笼鬼、担子

鬼、驴夫鬼，上钟馗，跟着上伞鬼，给钟馗打着伞。

钟馗上场是遮着脸上的，上来有一大段表演："跳判儿"，喷火。归位，然后念诗，然后有一大段念白来介绍、讲述自己的过去，说明此行要去嫁妹的缘由。唱【粉蝶儿】，下。

钟馗在这戏中有些其他角色不用的繁难身段、步法，非常漂亮。更主要是这个戏塑造了钟馗这个人物，塑造了一个在喜剧中带有悲剧色彩的人物，不是一般的好。

钟馗的定场诗是：

> 驱驰万里到神州，打点文章做状头。
>
> 沦落英雄奇男子，雄风千古尚含羞。

然后述说自己"献策神京，误入鬼窟""容颜改变"，致使"圣上见俺生得丑陋，不中俺的文才。是俺一怒，触死后宰门，捐躯殒命"。

又说："上帝见俺为人正直，封为除邪斩祟大神。"

又说："是俺死后，多蒙杜大郎将我尸骸埋葬，又将俺平生冤苦，一一奏闻圣上。圣上鉴俺忠直，追赐状元及第，封俺进士钟馗。"

又说："向在京师，曾将小妹许配于他（杜平）。为此今晚亲送到彼，完成婚姻大事。"

于是，吩咐众鬼卒"一壁厢准备琴剑书箱""一壁厢准备笙箫鼓乐"，随自己"嫁妹走遭"。

这里，依层次，在讲述中出现了"正直""平生冤苦""忠直"这样的评述。

《嫁妹》中的唱在喜悦中显苍劲悲凉，一曲【粉蝶儿】写出钟馗的心情："摆列着破伞孤灯，对着这平安吉庆。光灿烂，剑吐寒星。伴书箱，随绿绮，乘着这蹇驴儿咯噔。俺这里，一桩桩，写上丹青，是一幅梅花春景。"

底下是五路都总管杜平回乡的过场。

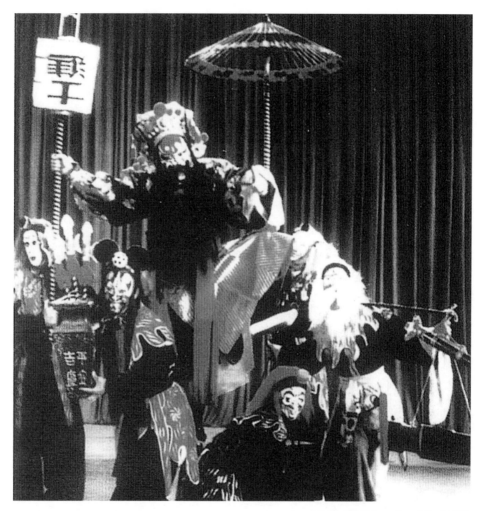

昆剧《嫁妹》：侯玉山饰演钟馗

　　钟馗再上，这是在回家嫁妹的路上。钟馗唱【石榴花】——"俺只见，枝头鸟语弄新声，小桥边残雪报春晴。又只见，梅花数点助雪精神。梅花逊雪白，雪却输梅馨。两下里品格清清，两下里品格清清。佳人才子添诗兴。今来古往，有许多评论。"

　　底下，进入第二个段落。

　　已死了的钟馗到家了。他唱道——"趁着这月色微明，趁着这月色微明，曲弯弯绕遍荒芜径。呀，又只见门庭冷落好伤情。"

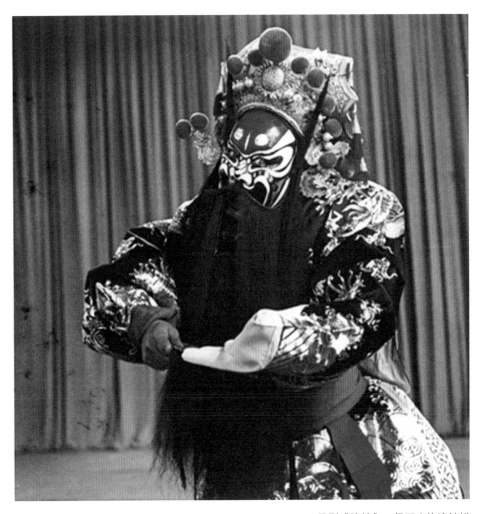

昆剧《嫁妹》：侯玉山饰演钟馗

自己生前的家，"门庭冷落"，又是在夜半之时，听到叫门声后，钟馗的妹妹拿着灯出来开门。钟馗叫妹妹不要害怕。兄妹见面，难免一哭，钟馗对妹妹述说了离家后误入鬼窟，改变形容，进京后，得中进士，又被罢黜，及碰死在后宰门的往事，并说要把妹妹嫁给杜平。这时，杜平派来陪伴、照料妹妹的丫鬟听到有人说话的声音，就出来了，见到钟馗，吓得丢了灯，跌倒在地上，钟馗上椅子就在这时。

一般台上的椅子是没有扶手的，《嫁妹》这场戏，中间放堂桌，桌子的

右侧放一张搭着椅帔的椅子，钟馗的妹妹坐，桌子的左侧放一张有扶手的圈椅，钟馗坐。在钟馗进屋的时候，一个小鬼跟着溜了进去，藏在桌子后边，蹲在地下，扶住圈椅的腿，钟馗才能表演上椅子的高难动作。

钟馗让丫鬟做媒人，改换吉服，送妹妹去杜平家中成亲。戏进入了第三个段落。

小鬼们兴高采烈地搬运着钟馗为妹妹准备的嫁妆，嬉戏打闹，钟馗换上了大红的吉服，给小鬼们分发红花。在送嫁的路上，小鬼们齐唱【越恁好】和【红绣鞋】，先是："恁把那车轮马足，车轮马足，匆匆的趱去程。舞旌旗掩映，烧绛烛，引纱灯。听鸾凤和鸣，听鸾凤和鸣。响龙笛，敲象板，百媚自生；韵悠悠美听，韵悠悠美听。伞儿下，驴儿上，坐着个英雄俊，车儿中，端坐着，弱质娉婷。"

后边是："车轮咿哑，连声连声。马蹄似滚，流星流星。祥光驾，彩云乘，香馥郁，气氤氲，顷刻里，到门庭。"

最后是【叠字令】："嗳，灿灿的鬼灯光映，闪闪的鬼旗弄影。一队队大鬼狰，一行行小鬼狞，捧着平安，顶着吉庆。咚咚的齐敲画鼓，呜呜的鬼弄萧笙，嗳，挨挨挤挤，鬼头厮混。"

接下去，是"从今后，斩妖除邪志平生"。

全剧在喜剧的气氛中，由杜平和钟馗的妹妹唱【尾声】结束。

但全剧留给人们印象最深的，是钟馗最后对杜平说的："蒙兄大恩未曾报得，为此今晚差派琴剑书箱，笙箫鼓乐，将小妹送到此，成就百年大事。俺与你阴阳间隔，从此一别。后会有期"，以及钟馗在【叠字令】中最后的一句"从今后，斩妖除邪志平生"。

《嫁妹》，是喜庆之剧，但写英雄，自有一种悲凉的色彩。

中国好戏之十五
——《小上坟》《小放牛》

此节，从《小上坟》《小放牛》讲起，涉及几个问题：一是这是京、昆舞台上都演的一类戏，唱的既不是昆腔，也不是皮黄，是昆腔、皮黄之外的声腔，再一次证明中国戏很多都是诸腔同台的。二是这是中国戏的一个类别，"三小戏"，小旦、小生、小丑的戏。三是这类戏中都有丑，但丑在京剧中占的位置不如从前了，昆剧中丑的戏分量本不轻，但现在演的也有所减少，所以，借此说一下丑的戏。

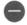

既是讲好戏，还是先从具体的戏说起。

《小上坟》这戏总共四个人，旦角扮萧素贞，大头，头上是用白绸子扎起来的花结，两条又长又宽的白绸子从头上的花结垂下来，一直到膝盖，在场上是牵在旦角手里的；身穿白袄、白裤，腰系白裙，脚底下过去是踩跷的，后来也有穿白色素彩鞋的。

丑角扮刘禄景，纱帽，戴丑黑三，穿红女官衣，黑彩裤，朝方。京、昆剧中，男官衣应该是长及脚面，女官衣长只到膝盖，所以，有时候，丑就穿女官衣。

两个差役，很特别，头上是红辣椒帽，戴白满；身上穿黑褶子，系大带，黑彩裤，白袜子，皂鞋；手里拿堂板。

这戏不只是旦角和丑扮的刘禄景身段繁难，不好演，就是两个差役，身上也不少，走路的样子也特别，堂板朝前，一探一探地走；旦角和丑有身段时，他们也不能闲着，都有相对应的身段；张嘴时，念韵白，但"女子"要

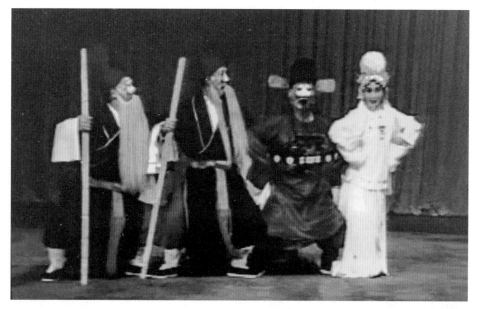

《小上坟》：刘秀荣饰演萧素贞，刘长生饰演刘禄景

念成"女子儿"，"子"字是"儿化"了的。

《小上坟》的故事很简单，萧素贞和丈夫刘禄景新婚未久，刘禄景进京求官，他舅舅不但截留了他寄回的家书和银子，还说他已经死了，逼萧素贞改嫁。戏从刘禄景回家祭祖，遇到萧素贞去刘家的坟茔给公婆上坟开始，萧素贞向刘禄景诉说自己的遭遇，刘禄景终于认出了这是自己分离多年的妻子。两人之间，既有分离的伤感，也有夫妻间的戏谑。妻子萧素贞一身白，踩跷，显得身材高挑，丈夫刘禄景因为是由丑扮的，一身红官衣，有很多矮身段。两个人的表演节奏快，动作轻盈，特别是旦角的眼神、指法和耸肩等动作，是现在其他戏中没有的。

现在，能见到的《小上坟》的视频，有刘秀荣、刘长生的，有陈永玲、艾世菊的，还有刘琪、寇春华的。

下面摘引一段戏词。

萧素贞：（内白）苦哇！（唱）萧素贞在房中抽身起，

（萧素贞上）

萧素贞：（唱）回头来带上了两扇门。

我今天不到别处去，

一心心要上刘氏新坟。

正走之间泪满腮，

想起了古人蔡伯喈。

他上京城去赶考，

赶考一去不回来。

一双爹娘冻饿死，

五娘抱土垒坟台。

坟台垒起三尺土，

从空降下琵琶来。

身背琵琶描容像，

一心上京找夫郎。

找到京城不相认，

哭坏了贤惠女裙钗。

贤惠五娘遭马践，

到后来五雷殛顶蔡伯喈。

正走之间抬头看，

又只见刘家新坟台。

坟前放下千张纸，

公公婆婆哭起来。

嗳，奴家哭到伤心处，

刘禄景　（内白）打道！

（二衙役引刘禄景上）

刘禄景　（唱）又来了为官受禄人。

萧素贞　（唱）哭一声儿夫刘景禄！

衙役甲　回老爷，刘氏新坟有一女子啼哭。

刘禄景　起过了。哎呀且住。想我刘家坟茔，哪有什么女子啼

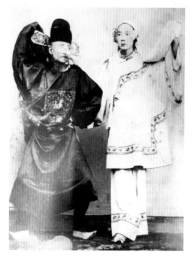

《小上坟》：路三宝饰演萧素贞，
赵仙舫饰演刘禄景

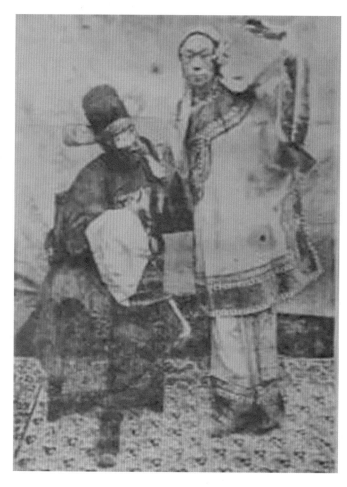

《小上坟》：田桂凤
饰演萧素贞，刘赶三
饰演刘禄景

哭？其中必有缘故。来。

衙　役　　有。

刘禄景　　住轿！

衙　役　　啊。

刘禄景　　前去问问那女子，说我家老爷问你，为何在此啼哭？

衙役甲　　是。你这女子，我家老爷问你，为何在此啼哭？

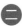

接下来说《小放牛》。

《小放牛》也是京、昆都演，唱的是山歌。

这戏几乎没有什么故事情节，就是演一个牧童和一个村姑相遇，由问路，到对歌。牧童是丑应工，不同时候，不同人的扮相也不同。过去有光头的，有系水纱一字巾的，身上穿茶衣，系腰包、腰巾子，黑彩裤，白袜子，身上披蓑衣，拿笛子、鞭子。后来有俊扮的，戴孩儿发、草帽圈，茶衣，水裙，黑彩裤，洒鞋。

村姑是戴渔婆罩，绣花袄裤，搭云肩，系腰包，胸前扎彩球。过去是踩跷，后来改穿彩鞋。

这戏京剧、昆曲都演。1931年，昆剧传习所在上海演《小放牛》，当时是吕传洪的牧童，刘传蘅的村姑。京剧演这戏，我们可以看到早期筱翠花和马富禄的剧照，当时，牧童还是老扮相，村姑右臂平抬持鞭，左手搭牧童肩，牧童右手搂村姑腰，左手握村姑的右脚。由于那时旦角扮村姑踩跷，所以牧童握住的就是村姑的小脚。这和20世纪50年代后改过的《小放牛》所要表现的显然是不同的。

1948年，这戏曾由当时的上海华艺影片公司拍成电影，是李玉茹的村姑。后来，1967年北京电影制片厂又拍过电影，是刘秀荣的村姑、张春华的牧童，中央电视台11频道的《典藏》在前不久曾经放过这个电影的部分。后来，多少年后，刘秀荣和张春华又留下过这戏的录像。

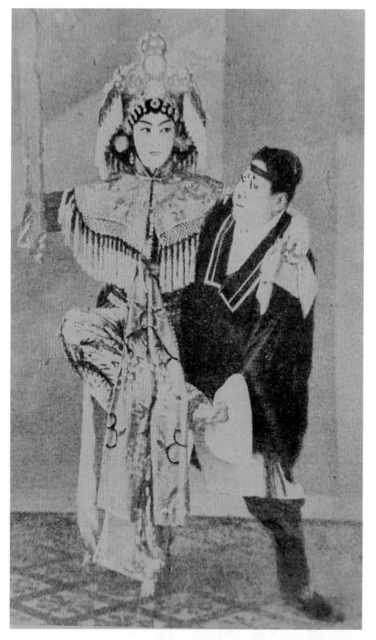

《小放牛》：筱翠花饰演村姑，马富禄饰演牧童

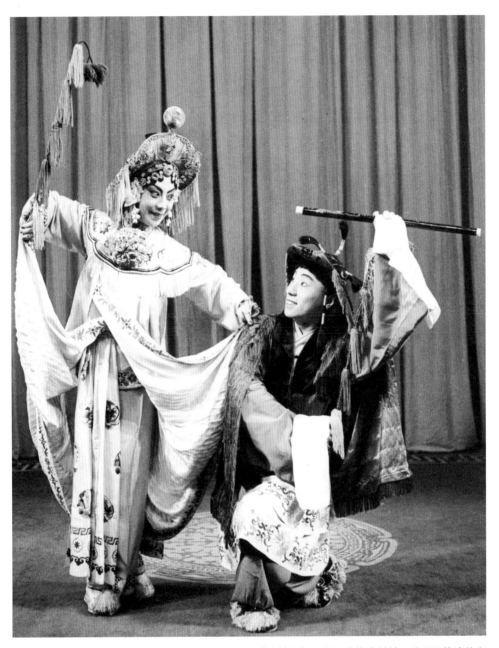

《小放牛》：李玉茹饰演村姑，孙正阳饰演牧童

另外，这戏在今天还可以看到另一份录像，是陈永玲的村姑，踩跷；冯玉增的牧童，按丑扮，鼻梁抹白，从中可以看到一些旧时的演法。

再有就是各个地方、各个剧种都有演唱《小放牛》的。就连邓丽君也唱过《小放牛》，收在她的专辑《一见你就笑》中。

至于现在"京剧进课堂"，把《小放牛》做进欣赏课，其实不是很恰当。

下面，我们来看《小放牛》中的一段。

牧　童　（唱）赵州桥什么人儿修？

　　　　　　玉石的栏杆什么人儿留？

　　　　　　什么人骑驴桥上走？

　　　　　　什么人推车轧了一道沟吧咿呀嗨？

　　　　　　什么人推车轧了一道沟吧咿呀嗨？

村　姑　（唱）赵州桥鲁班爷爷修，

　　　　　　玉石的栏杆神人留，

　　　　　　张果老骑驴桥上走，

　　　　　　柴王爷推车轧了一道沟吧咿呀嗨。

　　　　　　柴王爷推车轧了一道沟吧咿呀嗨。

牧　童　（唱）姐儿门前一道桥，

　　　　　　有事无事走三遭。

村　姑　（唱）休要走来休要走，

　　　　　　我哥哥怀揣着杀人的刀吧咿呀嗨！

　　　　　　我哥哥怀揣着杀人的刀吧咿呀嗨！

牧　童　（唱）怀揣杀人刀，那个也无妨，

　　　　　　砍去了头来冒红光，

　　　　　　纵然死在阴曹府，

　　　　　　魂灵儿扑在了你的身上吧咿呀嗨！

　　　　　　魂灵儿扑在了你的身上吧咿呀嗨！

村　姑　（唱）扑在我身上，那个也无妨，

我家哥哥他是个阴阳，

三鞭杨柳打死你，

将你扔在大路旁吧咿呀嗨！

将你扔在大路旁吧咿呀嗨！

牧　童　（唱）扔在大路旁，那个也无妨，

变一个桑枝儿长在路旁，

单等姐儿来采桑，

桑枝儿挂住了你的衣裳吧咿呀嗨！

桑枝儿挂住了你的衣裳吧咿呀嗨！

村　姑　（唱）挂住了我衣裳，那个也无妨，

我家哥哥他是个木匠，

三斧两斧砍下了你，

将你扔在了养鱼塘吧咿呀嗨！

将你扔在了养鱼塘吧咿呀嗨！

在这里，附带说一下京昆剧中以丑角为主的戏。

昆剧中丑（包括副）的戏：

《狗洞》《照镜》《惊丑》《借靴》《借茶》《活捉》《吃茶》《议剑·献剑》《芦林》《相梁·刺梁》《乐驿》《问路》《茶访》《醉皂》《扫秦》《下山》《问探》《盗甲》

京剧，除继承前述昆剧中的戏之外，自己的戏，还有：

《连升店》《请医》《变羊记》《选元戎》《涿州判》《一匹布》《打面缸》《打刀》《打樱桃》《打杠子》《打城隍》《打灶王》《双背凳》《十八扯》《下河南》《三不愿意》《探亲家》《打花鼓》《荡湖船》《祥梅寺》《九龙杯》《徐良出世》《刺巴杰》《打瓜园》《时迁偷鸡》《铜网阵》《佛手橘》《酒丐》

昆丑演的戏，像前面列出的，至少《借靴》《活捉》《扫秦》《下山》，以及《问探》《盗甲》这样的戏，过去京剧都演。

其中，一些原来也并不是昆剧的，比如《借靴》，清代刊印的戏曲剧本选集《缀白裘》中就收有，列为高腔。再有像《借妻》《打面缸》这些戏，《缀白裘》列为杂剧，后来，京剧也演。另外，京剧演的《打杠子》，昆剧后来也演。可见各剧种间有传承，也有相互学习。

昆剧的丑、副，上面一些戏，演起来难度都非常大，往往是唱、念、做并重。京剧中丑的戏，有些是嘴里、身上都很讲究的，有些是"小戏""玩笑戏"，在过去有很强的娱乐性，甚至是调笑戏谑，像《一匹布》《打面缸》《打刀》《打樱桃》《打杠子》《打城隍》《打灶王》，现在几乎见不到有人演了，《探亲家》《荡湖船》，可以说是绝迹舞台了。武丑的戏，也远不如叶盛章、张春华的时候了。

讲讲有视频可看的：张春华有《盗甲》《打瓜园》《九龙杯》《刺巴杰》，以及改过一些的《小放牛》和《徐良出世》。

京剧音配像中丑的戏有：《连升店》，用的是萧长华、姜妙香的录音；《选元戎》，用的是萧长华的录音；《一匹布》，用的是筱翠花、马富禄、李四广的录音；《打刀》，用的是筱翠花、萧长华的录音；《双背凳》，用的是筱翠花、田喜秀的录音；《打樱桃》，用的是马富禄、小王玉蓉的录音；《请医》，用的是马富禄、钮荣亮的录音；《十八扯》，用的是童芷苓、孙正阳的录音。

此外，还有一些视频，比如说，江荣汉、杨明华、钮荣亮、陈国为的《一匹布》，方荣慈、钮荣亮的《双背凳》。

京昆其他行当的戏，今天，很多没有人演了，丑行的戏，演的就更少了。相当数量的正剧失传了，"小戏""玩笑戏"，仅用于娱乐的戏，也看不到了。

基本功、开蒙戏，以及打炮戏和新戏

今天讲基本功和开蒙戏，这主要是个教学法的问题。我的一个朋友说过，"教"与"学"，"学"应该放在前头。

"学"与"教"，决定了人类的代际传承，怎样作人、做事。

学戏，是这样。学什么都是这样。作人，也是这样。

教人怎么做事——就是怎么演戏，教人怎么作人——就是怎么作个演员，这里不多说了。

讲到学法和教法，古往今来，大致有两个路数。一个是现在通行的学校教育，从幼儿园，甚至是学前班，到大学，教学有计划，课程有大纲，一拨一拨的，也就是一个年级一个年级的，一块儿教，批量化生产，是工业化的教学。

现在的戏曲学院，也是这个路数。

另一个，被认为是比较传统的，父母子女相授、师徒相授，被认为是传统的，是过去的。

我并不这样看，因为英国的大学有导师制，也是一人对一人。在美国，我的一个好朋友，师从名教授，除课堂外，登堂入室，也是"一对一"地教。

是"一对一"，还是"大拨哄"，不在学生的人数多少，而在方法不同。现在，有的人学戏，老师就教他一个，方法还是学校"大拨轰"的方法。"大拨"，不只是"批量"，更是固定的目标、固定的方法。

一个老师，同时教好多学生，也可以是"一对一"。郑也夫在北大开

课，本科生、硕士生、博士生，一块儿教，他说，对不同人，要求不同。

王瑶卿有句话："一个猴一个拴法"，他教出了梅兰芳、尚小云、程砚秋、荀慧生、筱翠花（于连泉）、芙蓉草、张君秋、宋德珠、梁小鸾、王吟秋、新艳秋、王玉蓉、小王玉蓉，以及杜近芳、刘秀荣、谢锐青、杨秋玲。一人一个样儿。而现在有的老师，教出学生全一个样。

我觉得，今天应该是工业化样式的教学和"一对一"的教学同时存在的时代。

另外，我们主张不是"教－学法"，而是"学－教法"，是强调"学"与"教"的对应和学生的主动，以及学生的选择。

过去的中国戏，是一种"心传"，是一种师与徒相对、口耳相传；心心相授。这种非批量的生产，自有它的价值。瑞士的手工表，比流水线上批量生产出来的表，售价高得多，自有它的道理。

学什么，学戏，学开车，学数学；干什么，唱戏，设计新产品，与人打交道，方法，是相通的。很多人不理解这一点。

那么，中国戏怎么学呢？

一是基本功，二是开蒙戏。

现在，有人不懂基本功，讲旦角基本功、老生基本功，好像什么都是基本功。

我的看法，京剧、昆剧的基本功可以有两种分法：

第一种分法是分为"嘴里的"和"身上的"。第二种是分为"严格意义上的"和"非严格意义上的"。

于是，就会有四个小类：嘴里严格意义上的基本功，身上严格意义上的基本功，嘴里扩展意义上的基本功，身上扩展意义上的基本功。

严格意义的基本功，就是台上不直接用的那些。比如说，嘴里的，喊嗓，喊"衣""啊"，场上，在戏台上，你不会喊。又比如，身上的，整云手和轱辘椅子，台上不会直接用。

这样说，嘴里的严格意义上的基本功是喊嗓子，不只"衣""啊"，十三道辙口，都应该喊。而嘴里的扩展意义上的基本功，也就是台上也可以用的，是念白，包括打引子，"呀嗨——""嗬，马来呀"，且角的"苦哇"。吊嗓子，也可以算。

身上，严格意义上的基本功，首先，就是整云手和轳辘椅子。

轳辘椅子，基本上没什么人会了，就不说了。

整云手的起点是站立。"一戳一站"，这是最根本的。站好了，才能动。

生、净等，首先是丁字步、子午相，收腹提气，眼平视，肩放松，撑腕、撑肘。生、净如叉腰，实际上是"叉"在胯的斜前方。而且角则是一脚在前，一脚在后的塌步；且角叉腰，是一手在腰侧，用手背抵腰，另一手在脐前，手心向下，兰花指。

整云手包含了一切"动"时的眼神和腰里的劲怎么使。

其次，身上严格意义上的基本功还包括：耗腿、撕腿、耗山膀、拿顶、下腰、小五套，等等。

身上扩展意义上的基本功包括：台步、圆场、踢腿、飞脚、蹦子、飞天十响，以及，跟头，等等。

基本功是每天都不能不练的。其他也需要练，但就不宜叫做基本功了。

看戏的人，看演员，只要看一个上场，就知道身上成不成；只要看演员脚底下，脚底下对了，身上自然就对了，就好看了。

现在一些演员"高难度动作"都会了，最基本的脚底下不行，腰上的劲不对。

讲到功夫，首先是基础，不是卖弄。

职业演员梅兰芳讲到"跷功"，说自己虽然在台上没有踩过跷，但幼年练时：一张长板凳，上面放一块长方砖，踩着跷，在砖上站一炷香的时候。开始时站不住，战战兢兢，痛苦万分，经常掉下来。冬天在冰地上，踩着跷打把子，跑圆场，一不留神就摔一跤。这样，到了后来，在台上，不踩跷，演《醉酒》，演刀马旦戏，近六十岁仍运用自如。

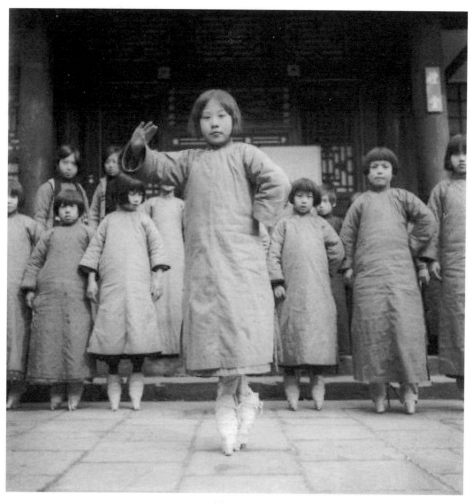

中华戏校练硬跷功，正中是高玉倩、右二是李玉茹

　　非职业演员郑星垣讲自己跟尚和玉先生学戏的经历，说自己在拜尚和玉为师前，早已能登台唱大武戏了，拜师后，要学戏，尚先生说："你走个云手、拉个山膀我看看。"

　　郑先生走了一遍，尚先生大不以为然，说："不行，再走。"又亲自示范，说："回家好好练。"郑先生说：当日只云手就练了三个小时，回家后又练了三四个小时，这样练了九天。

　　尚先生开始教《芦花荡》，又要求他每天必拉十次云手和山膀。当时郑

先生心里不高兴，自己六岁半登台，八岁开始练武功，已经演过两年武生戏了，怎么能不会云手呢？

两年后，郑先生才听程继先先生转述尚先生的话，说自己的云手终于"练到家了"，但尚先生从未当面对郑先生说过。郑先生每天还是练三小时云手，前后共练了三年多，终于体会到了云手是"动作组合之首……"

多年后，郑先生才认识到：学戏，最忌讳的是没有学走先学跑。云手是每个演员都会的，它简单，容易，但往往也是更难的。云手要真正学到家，是要下一番深功夫的。

另外，郑先生在谈到自己学戏、演戏的经历时说：十三岁起，回家就换厚底……每天穿五六小时，一直穿到十七岁。一双靴子只穿五六个月就穿坏了，连靴店的人都觉得奇怪，一般演员练功靴可用两三年，怎么郑先生只用四五个月就坏了呢？

郑先生说：整出戏，如《铁笼山》，自己练了近三年，每天早上一遍，三年连续一千多遍，比演员演的还多。

以上，是郑先生在他的文章《我随尚先生学戏》中说的。大家可以找来看看。

今天戏曲学院教出来的职业演员，能不能做到职业演员梅兰芳、非职业演员郑星垣这样，我不知道。

下面讲开蒙戏。一般来说，开蒙戏和分行有关，但也不尽然。比如说，不少人都是用《探庄》开蒙的，昆剧演员是，京剧演员也是。京剧演员不管后来唱武生、小生还是花脸，都有最初是《探庄》开蒙的。

定了行当后，各行都有自己的开蒙戏。不是什么戏都可以用来开蒙的。比如，学武的，猴戏，就不能用来开蒙。学武丑，也不能用《打瓜园》开蒙，因为《打瓜园》的陶洪是个手拽腿瘸的畸形人。再有，有些卖"份儿"的戏，也不能用来开蒙。流派形成后，各流派特性过强的戏，也不宜用来开蒙。

杜近芳在央视的《角儿来了》栏目中，说过一句非常有分量的话，就是"学源不学流"。

开蒙，一定要是规规矩矩的、打基础的戏。开蒙戏，要认认真真、一板一眼地跟着老师学——唱念，先抄词，自己记住了词，跟着老师来，看着老师的嘴；如果是唱，师生手里都拍着板。老师带着学生，一遍一遍地唱、念，几十遍，上百遍。唱，没有"落地"，不能上胡琴调，更不能像央视11频道《跟我学》栏目那样，乐队带着唱。过去，没有那么学的。更不能老师看着谱子教，学生看着谱子学。看着老师的嘴，去模仿，知道发音部位在哪儿，气口在哪儿，找着劲头，这样，才是传统的学法。

身上也是。拉身段，昆剧叫做"踏戏"，老师示范，然后带着学生做，一招一式地来，一遍一遍地走，没有个几十次是不行的——这还是说老师在的时候，老师自己做，带着学生来，看着学生做，纠正不对的地方。到了学生可以自己回去练私功了，那更是应该几百上千遍地去练。

中国戏强调身段是整体的、连贯的，一般不轻易去分解，要学生在一遍一遍的模仿中自己去体味。往往真得要领，是演出几年以后。不会像现在有的人教戏，给身段安上"一、二、三、四"；身段，不是广播体操。

学了几出戏，打下扎实的基础，再唱戏，再学别的戏，再自己去创作，就得心应手了。

什么戏能做开蒙戏？说法不一。齐如山有篇文章《学京剧之入门方法》，里面说了他对开蒙的主张，也列出了一些他认为可以用来开蒙的戏。

老生的《对刀步战》《搜山打车》《别母》

正旦的《夜课》《认子》

闺门旦和花旦的《游园惊梦》《闹学》《水斗》

小生的《梳妆掷戟》《起布》《雅观楼》《拾画叫画》《亭会》《乔醋》

花脸的《芦花荡》《刘唐》《嫁妹》《火判》《挑袍》《刀会》《负荆》

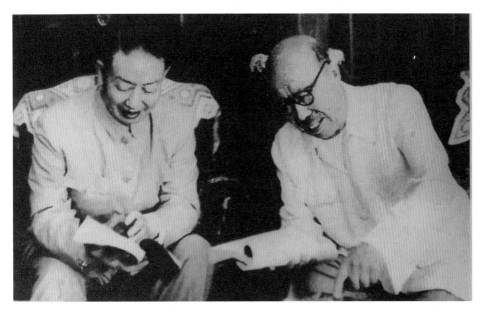

梅兰芳和徐兰沅研究戏

丑的《活捉》《下山》《盗甲》《问探》

齐如山说：科班请教习，也就是请老师，不会请票友，也绝不会请名角——不是名演员都适合当老师的。

学戏，一是学"数"，二是学"劲"。唱念做打的"数"都对了，"劲"都找着了，就演去吧。好的演员，经过一段时间，自然就能体会到和表现出戏中应有的"情感"了。

过去，在初学时，是不需要讲道理、做分析的。学会了，演唱了，好的演员，自然就能体会到和表现出"情感"来，并把这种"情感"传导给观众，使观众也为之动情。

现在是老师教戏前，先分析，"理论"讲了一大套，学生也能记得和讲出"情感"来，但却未必表现得出"情感"来，未必能感动观众。

对学的人来说，从"找劲儿"到"开窍"，是个过程。"开窍"有早晚，而且，不是人人都会"开窍"的。至于对"情"的感悟程度，就是与人的气质品性相关的事了。

开蒙戏，是"细磨出来的戏"，是"奠定基础的戏"，学了必须得唱。开蒙戏的演唱，必须得有老师"把场"；唱下来，老师再给说，反复几次，落地了，就算打下基础了。

有了基础，再学戏、演戏，就相对容易了。既可以一出一出地学，也可以临时"钻锅"，请人给说说，就演；既可以看别人的戏，偷着学，也叫"抒叶子"，也可以自纂——自己去创作。

那么，一个演员会多少戏呢，袁世海在央视的《东方之子》曾说过，现在一些演员就会二三十出戏，自己会三百多出戏。李洪春说自己会六百多出戏。

总之，有"文武昆乱不挡"，有生、旦、净、丑都能来，还有"六场通透"。

梅兰芳说过，自己的戏，总是从越演越多——不断地丰富表演，再到越演越少——调整出琢磨出精品来。

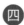

说完了开蒙戏，再说说"打炮戏"与演员自己的新编戏。

一个演员，基础打得扎扎实实后，经过一个阶段，演了几年戏后，就要找找自己的"戏路"了。

林巧稚是中国有名的妇产科医生，是当年中国科学院唯一的女学部委员，地位相当于院士。

她说过一句话：在没有接生过100个孩子前，没有资格说话。我们当年在律师协会研究室时，受到启发，说：没有办过100个案子之前，没有发言权。

人能有成就，靠着四样：天赋、苦功、经验，以及，机遇。天赋是爹妈给的，机遇是老天给的，不用去想。苦功，下没下够，自己知道。至于经验的取得，是需要时间的，不过是有人用的时候长些，有人短些。想不用时间，老师直接告诉你，那是现在教育中某些人不切实际的想法。

学戏，"数"和"劲"都掌握了，"神"，要自己去体味。同样，自己的"戏路"在哪儿，适于演什么样的戏，要自己去找——当然，周围人的帮

助也很重要。

"打炮戏"，就是一个演员到一个新的地方开始一段新的演出时，头三天唱的剧目。

"打炮戏"是一个演员的"看家戏"，是他的"代表作"。我们查资料，看过去名演员比如杨小楼、梅兰芳、余叔岩这样的人，每到一地的"打炮戏"是什么，就可以体味到这一点。

当然，我们还可以做个游戏，每个人试着为几个演员"点戏"，看"点"得怎么样？是最能代表他，还是最合市场需求？

那么，过去像梅兰芳这样的演员为什么能有自己的"戏路"、能在一段时期内不断拓展"戏路"呢？

就因为他们有最见"个人"长处的戏。新戏，在梅兰芳的那个时代，是最"个人"的，而不是剧作者创作的，领导要排的。

个人的戏，流派的戏，就是这样出现的——一个演员知道自己该演什么，他身边有几个有能耐、能帮着他编排出新戏来的人。

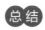

总 结

1. 传统中国戏的教学法，是"一对一"的教学法，是一种"心传"。

2. 在学习中，首先界定什么是基础，首先打好基础。基础的教学，与拓展性的学习、与创研性的学习，是不一样的。

3. 学戏和演戏不同。学戏，关键是打基础。演戏，是要能找对自己的戏路。

这些，可以看做是传统的戏曲教学提供给每一个人的经验。

"活着"的京、昆

这次讲"活着"的京昆。十多年前，我常去广州，每到广州，必去中山大学。人类学系的麻国庆问能不能给学生开门课？我回答说：讲讲"活着的昆曲"吧。当时，昆曲被联合国教科文组织列入第一批"人类口头和非物质遗产代表作名录"（2001），国内有人兴奋不已，操办各类庆祝活动，甚至提出：传统的昆剧算遗产，改编的算不算，新编的算不算，就差没有问他自己"算不算"了。因为，在当时，算，政府就给钱。

说这些话的人，不懂得昆曲列入非物质文化遗产，首先不是因为它在世界上多么了不起，艺术性多么强，而是因为它濒临灭绝；是为了保护文化的多样性；是为了保护人在生存方式上的一种选择。他们不懂得人类在今天之所以要保护非物质文化遗产的目的和缘由。

所以，本节讲"活着"的京、昆，主要讲一下什么是"活文化"。

昆曲、昆剧、京剧，都曾经是非物质文化。

什么是文化呢？

在文化人类学中，文化的定义大概有几十上百种。我用一种非常简单、大家都好理解的——就是祖辈、父辈、子辈，三代人相同的想法和做法。

一种想法，对人、对事情的看法，至少延续了三代人；一种做法，在同样的情境下，对同样的事，至少三代人，都这么做。在一个地方，在一群人中，人人都这么想，都这么做，辈辈都这么想，都这么做。这，就是一种文化。

在人类的历史上，不同的地域、不同的时期、不同的人群中，有不同的

文化。比如说，语言，就是文化的组成部分。一种语言，一种方言，一种特定人群专有的语汇，比如说，行话，甚至是"黑话"，都蕴含了使用它的人群的一种认知、思维、记忆、表达和交流的方式。这，就是一种文化。

文化，包括文化中的语言，都有"死的"与"活的"两种。在人类的历史中，发展相对缓慢的时期，文化存续的时间就长；发展快、变动激剧的时期，一些文化难以存活，新的文化也会产生。

文化，像物种一样，有的已经灭绝，有的濒临灭绝，有的尚在。当然，新物种的产生所需要的条件和过程与新文化产生所需要的条件和过程是不一样的。

昆曲、昆剧和京剧，都曾经是一种"活的"文化，也就是非物质文化。但它的生存条件变了，有了灭绝的危险，所以，我们叫它"非物质文化遗产"。它是我们的祖上给我们留下的，是"遗产"。但这种"遗产"和器物不同。老祖宗给我们留下个大后母戊鼎，放在博物馆里，只要不砸锅卖铁，没有个天灾人祸，保护得好，它就在那儿。昆曲、昆剧、京剧，是非物质文化，它若是不存活在一些人的生活中，失去了传承，作为非物质文化遗产也就不存在了。

所以，"死"文物，可以保存在博物馆中，"活"文化只能"活"在特定的人群的生活中。而且，这个人群还必须够一定的数量，数量太少了，难以繁衍、传承，就像生物界中的物种一样，作为"种群"，就算是灭绝了。

非物质文化，比如昆曲、昆剧、京剧，如果只是把它记录下来，通过文字、乐谱、录音、录像记录下来，放在博物馆中，那就像实验室冷库中的基因一样，可能对学术研究有用，但已经失去了与一般人生活的关系，它也就不是活的文化了。

昆曲、昆剧、京剧，作为活的文化存在于人们的生活中是什么样子呢？

我们可以作一些追述：

在汉文化圈中，曲的演唱历史，远比戏要长。有水井处，即可歌柳词，

自己唱，抒发情感、自娱；一人唱，众人听，众娱；卖唱；佐餐侍宴，这些，都是它存在的样式。唱的内容，有一般写景物、抒发情怀的，有讲述故事的。曲调的风格，可以是"十七八女孩儿按红牙拍板，歌'杨柳岸晓风残月'"，也可以是"关西大汉执铁绰板，唱'大江东去'"。

发展下去，就有了曲家相聚演唱，或者是曲家演唱有更多人来听的清曲。到了昆腔形成，清曲的演唱一直延续到近代。

樊伯炎先生曾专门讲过"清音桌"。

第一，"清"的意思，一是指坐唱，二是器乐简单。乾隆年间，清曲除曲家外，只一支笛子、一副鼓板。后来，略有增加，笛，一正一副。还可以有笙和弦子、小锣等。

第二，"清音桌"原是唱全出的。

过去，无锡曲家同期唱全出时，所有角色的曲子都归一人唱，但从不带白口，据说是清代纳书楹叶堂的做法。

后来，同期须唱全出，曲白齐备，时间不限，可以唱一整天。预先排定剧目，各门配角及场面一应俱全；从开锣唱起，至末出，严格规定不许"摊铺盖"，也就是不能看着曲谱唱。

第三，唱的人，坐北朝南，中间一前一后安放两张八仙桌，桌的两旁各设座椅四把。

唱主曲的坐左边上手第一把椅，次于他的，坐右边第一把椅，其余顺序坐两旁。

坐唱必须正襟端坐，态度安详凝重。

八仙桌前、后各放一块水牌，上写所唱戏目（后一块是专门关照场面的）。场面坐客堂后端，左起依次是笛、鼓板、堂鼓、小锣、弦子、笙等。

第四，清曲只在听，发声、音韵、板眼、曲调，没有身段的遮掩，缺点最容易暴露。除"字正腔圆"外，"情"的表达在清唱中尤为重要。

最后，清代说"家家收拾起，户户不提防"，其实是指清曲。到了清末民初，一些知识分子以及商界人士多以能唱一二段昆曲为雅事，但这也不能说明昆曲只是文人雅士的事。市井中人、烟花巷内，能唱曲、喜唱曲的，也

都不少。

唱的人，有相对固定的组织，叫曲社或曲会，像是《红楼梦》中探春发起的诗社一样，是很松散的，基于大家的兴致。

前面讲到俞平伯1935年在清华大学举办谷音社，就是这样。

俞平伯写的谷音社《社约》，大致说：唱曲，好像是"俳优"也就是戏子干的事，但不无好处。一唱三叹，是有深邃的情怀和思虑的。针对有人有"雅俗之分""古今之别"的主张，俞平伯说：其实，器物制度，有古今，因感情而发的声音，却无所谓古今；音乐有雅俗，但其中基于兴发感动而涵括的多种忧愁和哀怨，却是凡人都会有的。

于是，有同样感受和爱好的人，聚集起来，取"空谷传声，虚堂习听"的意思，就以"谷音"为社名了。

谷音社联结着的那些人，有清曲，也有彩唱。到了1956年，又都聚集在北京昆曲研习社名下，但汉文化传统中会社的性质已经逐渐地转变。

后来的曲社，在20世纪末21世纪初，文化的属性就失去了。

那时，在北京还有日本留学生的曲社——"日本昆剧之友社"。

对比之下，我们说，欣赏一种艺术之美，学习一种演唱技能、技法，或者说技艺，体验一种文化，和身在一种文化之中的感发，相关，但不是一样的。

我所知道的农村的昆弋子弟会，应该是早就不存在了，20世纪50年代以后，中国农村社会的结构发生了根本性的变化。但在原有昆弋子弟会的地方仍然有人习曲、学戏，一直持续到70年代末。原来的昆弋演员、"文革"前北昆的演员、后来回到农村的陶小庭说过他在农村教戏、唱戏的情况。

原来的昆弋子弟会存在的基础是：在那一带的农村中有世代相传的昆弋熏陶、爱好和习练传统，唱戏有村社的组织，有承办人，有传统的规制，有礼神唱戏、庆典唱戏和农闲唱戏的习俗，有职业的班社和乡村自己的会社，有摆台、犒台的仪式及对台的规矩。这些没有了，昆弋子弟会也就没有了。

城市中，票房的称谓这些年很盛行，但票房在20世纪50年代就发生了变化，非职业的京剧演员，从在票房唱戏，变为在文化馆、工会以及单位之

吹笛、唱曲

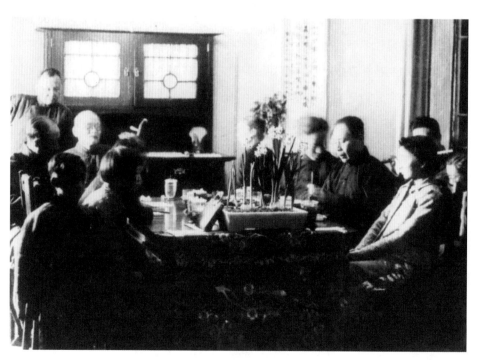

潜庐曲社同期

下的"业余剧团"唱戏。近一二十年，又有"挂在"街道、"社区"之下唱戏的。

"形同质异"或"名同质异"的表述，揭示了这种变化的内在机理。

我们所处的世界，及人类的历史，是历经了许多变化的。较近的，有"二战"结束后的变化、冷战结束后的变化。现在可能又是在一种变化之中了。

自然遗产、文化遗产、非物质文化遗产的保护，世界记忆工程的提出，始自20世纪后期。人类认识到，工业化、全球化，以及技术开发、应用的迅猛扩张，革命和战乱，带来了许多变化——环境污染、生态恶化，一些物种灭绝或濒临灭绝，一些体现自然界多样性的地貌、水流、湿地、草场、林被以及景观被侵毁，一些体现人类文化多样性的历史遗迹、文化遗存被毁弃，或随着岁月的消磨，再难存留，一些非物质文化也因失去了存在的环境而消亡或趋于消亡。

于是，保护的规制开始建立，各种相关的行动和计划也在启动和落实之中。但我们注意到，在不同的国家和不同的人群之中，关于这些，认识、主张和做法是不同的。这里涉及几个问题：

第一，在价值层面上，人类文化的多样性，以及人类赖以生存的自然环境中物种、景观等的多样性的价值何在？这种多样性的损毁，对人类发展的影响到底是什么？

第二，保护的行为主体，只是国家和国际组织，还是也包括了企业、"社区、群体、非政府组织"，甚至是"个人"？

第三，所要保护的，具体是什么？

第四，怎样保护？

这里，只说非物质文化遗产。

非物质文化遗产，是指社区、群体甚至是个人代代相因的"各种社会实践、观念表述、表现方式、知识、技能，以及与之相关的工具、实物、手工

艺品和文化场所"。它表现为一种传承，为人们提供了一种持续的认同；而不是像一些人认为的那样，只是一般意义上的文学艺术、演艺娱乐，及生活中饮食、器物的制作技能。

保护非物质文化遗产，所要保护的，是在一个已被工业化、全球化和其他一些力量在相当程度上"整齐划一"了的世界中，少数人仍然可以自主地选择他们原有的或是向往的生存方式的一种权利；而不是像一些人以为的那样，是通过比拼"遗产"数量，来证明自己的历史悠久和伟大，或通过"遗产"展示，实现"文化搭台""经济唱戏"。

所以，具体到昆曲和京剧，"非物质文化遗产"代表作称号的获得，首先，不在于它是一种精美高超的艺术，不在于它的剧本的文学价值、歌唱和伴奏的音乐价值及表演的戏剧价值，而是在于它体现了生活在一种文化之中的人们的感知、思维、记忆和表达方式。其次，更为重要的是，它作为活文化，作为曾经的多元文化中的一种——而不只是作为一种演艺——已面临严峻的危机。

昆曲和京剧作为汉文化传统的组成部分，表现在生存于这种文化的人群之中；当昆曲和京剧曾经作为一种文化的组成部分的时候，其生命力在于有着众多的活在昆曲和京剧之中的人，及一些为昆曲和京剧而活着或在某种程度上为昆曲和京剧而活着的人。

从一开始讲京昆这个题目时，我就说过"感发""兴发感动"。在讲的过程中，我也提出过汉文化传承中人唱京、昆、听京、昆，与汉文化传承之外的人——比如说，外国人——唱京、昆、听京、昆，是否不同的问题。这个问题，反过来，也可以说是中国人跳草裙舞、中国人唱"哈利路亚"，与和这些歌舞属同种文化中的人有什么不同？

"感发"与"模仿"，是不一样的。

更深入的辨析是：在多元文化并存的情境下，人们中的部分，即使对多种文化中的艺术、饮食及生活的样式，都喜爱、都愿意去尝试，但与他们自己所属的文化中的语言、景物、艺术相联系的内心感觉，应是不一样的。

这正像看樱花，日本人会有繁花似锦、转瞬即逝的联想，甚至会想到一

种武士道精神。见到萱草花开，汉文化圈中人会想到母亲，倍增思念。而不是这种文化中人，至多觉得花美，好看而已。

再进一步看一种"感发"的传递，伯牙鼓琴，只有在钟子期听的时候，伯牙心想高山，钟子期也就能从琴音中感到高山，伯牙心想流水，钟子期也就能从琴音中感到流水。知音的前提，是他们是同种文化中人，当然，是同种文化中知觉、情感细致敏锐的人。

1. 文化，表现为一个人群之中，人们代代相因的共同的想法、做法；导致人们的认同，并由此区分哪些人是"我们"，哪些人是"他们"。

2. 非物质文化，是活的文化，不能传承，它就会走向灭绝。

3. 非物质文化遗产的保护，保护的是在世界整齐划一后少数人选择一种生存方式的权利。

禁 戏

这节讲讲"禁戏"。这是一个挺有意思的题目。

戏，能不能演，可不可看？这个问题涉及两个方面。戏，有人演，没人看，或很少有人看，戏就演不下去了，当然就不演了——这是个市场问题，是观众选择问题。

戏，有人演，也有人看，但不让看，或者不让演，这就是"禁戏"了。

谈到禁戏，有两本书值得看看：一本是《元明清三代禁毁小说戏曲史料》，王利器辑，上海古籍出版社1981年出版；另一本就叫《禁戏》，作者是李德生，百花文艺出版社2009年出版。

另外，齐如山的《戏班》一书中，也单有"禁演各戏"一节。

再就是王安祈谈禁戏的文章，也值得看看。

禁，有两种：一种是禁止人看戏和演戏。比如说，雍正二年，禁"八旗官员遨游歌场戏馆"，同治十二年，上海县"严禁妇女入馆看戏"。再有，清代，禁旗人和官员在戏园子登台唱戏，也就是不准旗人和官员参加商业演出。

第二种，是禁止戏的演出。除忌日禁止演出外，主要是禁止编写和上演主政者或者是有权势的人不愿意看到的戏。

禁的方法，一是列出哪几类是不许演的。过去叫"诲盗""诲淫"，后来叫"反动""黄色"。意思都差不多。但不同时期，不同的人对什么是"诲盗""诲淫""反动""黄色"的解释，是不一样的。

——当然，除了"反动""黄色"之外，还有些时候，会说是因为"残

王利器辑《元明清三代禁毁小说戏曲史料》、李德生《禁戏》书影

暴""低俗",或是其他问题,不能演的。

二是列出具体的剧目,哪些戏不能演。

元代最厉害,《元史·刑法志》说:"诸妄撰词曲,诬人以犯上恶言者处死。"

清代内务府的文告之类,有"禁演淫靡斗狠之戏"和"禁演残酷欺逼之戏"的。地方上,官府也有查禁"淫戏"和"强梁戏"的,理由是:演唱淫浪之戏易启邪思,演唱武戏尤近海盗。

具体列出的禁演戏目有《小上坟》《打樱桃》《挑帘裁衣》《下山》《杀子报》《秦淮河》《翠屏山》,以及,《八蜡庙》《杀嫂》《刺婶》《盗甲》,以及,《白逼宫》《红逼宫》《惨睹》《搜山·打车》。

20世纪30年代,国民党政府建立戏剧审查制度。1931年浙江省政府规定:任何戏剧必须经过教育厅、民政厅核准后才能上演,并列出"必须禁演"的内容标准:

一是"违反党义,提倡邪说"的;

二是"迹近煽惑,有妨治安"的;

三是"提倡封建思想"和"提倡迷信"的;

四是"迹近海盗,引导作恶"的;

五是"描摹淫亵,诱惑青年"的;

六是"情状残酷,有伤人道"的。

同一时期,北平市政府成立戏剧审查委员会,现在北京档案馆里保存有比较完整的资料,但禁演的多为评剧,包括今天大家熟悉的《花为媒》。

1949年初,北京,解放军进城,军代表进驻社会局,3月就颁布"军管会文化接管委员会"公告,"禁演五十五出含有毒的旧剧"。

这55出旧剧又分6类:

第一类,"提倡神怪迷信的"23出,包括《铡判官》《奇冤报》《打棍出箱》《活捉》《游六殿》《盗魂铃》《劈山救母》《十八罗汉收大鹏》等。

第二类,"提倡淫乱思想的"13出,包括《红娘》《贵妃醉酒》《马思

远》《盘丝洞》《大劈棺》《杀子报》。

第三类，"提倡民族失节及异族侵略思想的"4出，包括《四郎探母》《铁冠图》《铁公鸡》《八本雁门关》。

现在说《铁冠图》，知道的人不多，梅兰芳演的《刺虎》、余叔岩演的《别母乱箭》，就是《铁冠图》中的戏。

第四类，"歌颂奴隶道德的"3出，包括《九更天》《南天门》《双官诰》。

第五类，"表扬封建压迫的"5出，包括《斩经堂》《游龙戏凤》《翠屏山》《红梅阁》《哭祖庙》。

第六类，"极无聊或无固定剧本的"7出，包括《纺棉花》《十八扯》。

这个公告还明确提出："大部分旧剧的内容，就是替封建统治阶级镇压人民的反抗思想和粉饰太平"，"为了扭转以封建利益为本位的谬误观点，主管机关已拟定长远的改革方案和计划。"

1950年到1952年，文化部陆续公布了在全国禁演的剧目，共26出。

其中，京剧15出，包括《奇冤报》《探阴山》《活捉》《滑油山》《九更天》《铁公鸡》《马思远》《杀子报》《大劈棺》。

在这期间，当时的辽西省禁演京剧、评剧三百多出，徐州禁演二百多出。

禁戏，是有连锁反应的，《奇冤报》一禁，所有有鬼魂的、有判官的戏，就都不能演了。《探阴山》一禁，所有包公戏和带迷信色彩的戏，都不能演了。

与规定哪些戏不能演有着相同作用的，是规定哪些戏可以演。大致是在1952年，华北地区准演传统剧目63出。1953年文化部《关于中国戏曲研究院一九五三年度上演剧目、整理与创作改编的通知》准许上演剧目194出。

1956年，有统计，京剧上千出剧目，常演的，有74出。

那一年，文化部在北京召开了全国戏曲剧目工作会议，决定"有限度地放宽"，《四郎探母》《游龙戏凤》《醉酒》和《翠屏山》恢复演出。

1957年，文化部《关于开放"禁戏"的通知》说："除已明令解禁的《乌盆记》、《探阴山》外，以前所有禁演剧目一律开放。"

但后来，"反右"运动开始，开放剧目的事就搁置了。

1963年，中央批转文化部党组《关于停演"鬼戏"的请示报告》，自此，凡有鬼魂出现的戏，都不能演了。

1964年，毛泽东指示把39份准备批判的资料发到县一级，其中就包括京剧《海瑞罢官》的剧本；1965年11月，姚文元的《评新编历史剧〈海瑞罢官〉》发表，定性京剧《海瑞罢官》是毒草。《海瑞罢官》《海瑞上疏》就都禁演了。

第二年，所有的传统戏，也就是"帝王将相，才子佳人"的戏，都不演了。京剧、昆剧都只演革命现代戏，1966年，昆剧团撤销建制，所有昆剧都不演了。京剧，也只演"样板戏"。

1978年中宣部转发文化部党组《关于逐步恢复上演优秀传统剧目的请示报告》，附件列出准备恢复上演的京剧41出。也就是说，其他戏，仍在禁演之列。

1980年，文化部艺术局等召开了戏曲剧目工作座谈会。

会前一月，文化部又一次下发了《关于制止上演"禁戏"的通知》，重申1950年至1952年禁戏规定仍有效。

此后，在实际生活中，禁戏已在上演。

自清以后，禁戏，有些是真禁了，现在已经看不到了，没有人会演了。所以，我在前面讲禁戏时，对只存其名的基本不提，大家可以去查。

这里，只分类举几个例子，来讲讲禁戏。

第一类，表现暴力、凶残、恐怖的。

中国戏，本来不以舞台上所展现出的要"像"真实的为目标。比如说，台上是不见血的，尸体和人头的出现也都很不像。《法门寺》的验尸，至多只是一件衣服。相当多的戏包括武戏中出现的"人头"，也就是拿块红布包上点东西。

但后来有些表演就是追求"像"，伤了人，杀了人，要见血，非常恐

怖，给人以刺激。这就有了"血彩"——用猪尿脬装了红色液体，破了以后，让人看着像是鲜血四溅，很恐怖。

这种表演既用在色情凶杀的戏——"血粉戏"中；又会用在公案戏中，比如演包公的铡刀一下去，鲜血四溅，尸分两段；还会用以表现战争的残酷，比如像武戏《界牌关》罗通被王伯超用枪挑破了腹部，肠子都出来了，当然血染征衣。这戏又叫《盘肠大战》，演英雄，演得很血腥。

以上这些戏，从文献看，自清以后，多次禁演。

第二类，表现色情、淫秽的。

色情、淫秽，一是出现在戏词中，二是出现在表演的动作中。当然，还可以用语言去暗示，表现在表演的声音、眼神中，或是表现在对观众的挑逗戏谑中。

当时，台上不可能真裸体，舞台不可能像影视剧那样给近镜头和特写镜头，台上也没有音响设备；所以说，色情、淫秽，会因时代的不同、表现方式的不同，观众的感受也不同——不同的时代，有不同的表现方式、不同的判定标准。

从文献中看，清代在1785年明令禁止秦腔在北京演出，理由就是要"正风俗，禁海淫"，涉及的是魏长生的《滚楼》等戏，魏长生在踩跷上下了很大功夫。色情、淫秽，在当时相当程度表现在对缠足后的小脚的一种性心理感应上。这是现在人不易明了的。

自魏长生以后，特别是在京剧形成后，花旦中专有一类角色，被叫做"泼辣旦""刺杀旦"的人物，从杨朵仙、路三宝、筱翠花、毛世来发展出一类"血粉戏"——"血"是"血液"的"血"。这类戏，无不见血，这是它们凶残、恐怖的一面。"粉"是"粉色"的"粉"，这类戏，无不涉奸情，这是它们色情、淫秽的一面。其中的作为主角的女性都是性格凶悍淫毒的人物，戏中会表现她们的性饥渴、性幻想。另外，她们不是杀人，就是被杀。比如《杀子报》中的徐氏因奸情被儿子撞见，用刀杀死了自己的儿子，《马思远》中赵玉因奸情用刀劈了自己的丈夫，戏中都用了"血彩"，血腥恐怖。《战宛城》中的邹氏和《乌龙院》里的阎惜娇，则是因奸情被杀的。

在戏的言辞中，或在表演中，涉含有"性"的意味，或者是对观众挑逗戏谑的，在小旦、小生、小丑的"三小"戏中，过去都可能有——有的并不是在戏的情节之中，而只是在戏的表演之中，甚至有的是演员即兴添加的。所以，每以"诲淫"，以色情、淫秽禁戏，相关的戏就都有了被禁的可能了。

对这类戏的禁演再扩张一下，我们就会看到，历史上，《西厢记》《玉簪记》也都被禁过。

第三类，被认为在性质上属于"诲盗"的，或说是"反动"的。

这类戏是当政者或有权势的人出于政治上的考虑，或者是意识形态上的考虑，要禁演的。

清代禁演强梁戏，包括《八蜡庙》《浔阳江》等；民国禁演"违反党义，提倡邪说"的戏；日本人入侵后，在他们的占领区禁演《岳母刺字》《杨家将》《文天祥》《史可法》，以及，1949年之后，大陆和台湾分别禁演《四郎探母》，台湾禁演《霸王别姬》《春闺梦》《文姬归汉》和所谓"匪戏"。

具体的名目，有被认为是"迷信"、有鬼神而禁的。

有被认为是歌颂了统治者、污蔑农民起义而禁的。

有被认为是歌颂了"封建道德"而禁的。

还有，被认为是"影射"而禁的。

第四类，有些戏，被禁的理由是"低俗""无聊""没有固定剧本"。

比如《纺棉花》《十八扯》。

在以上各类戏中，《四郎探母》，民国三四十年代禁演，同一时期，延安"不提倡"，不公开演。1949年后，大陆和台湾都禁，大陆在1956年复演，后又停演，1967年，《人民日报》《文汇报》发表批判"叛徒哲学"的文章，定性《四郎探母》是替叛徒、反革命招魂的"反动剧目"，1980年复演，又停演，直到七八年后，才正常演出。

其他，《铡判官》《奇冤报》《打棍出箱》《斩经堂》《游龙戏凤》《翠屏山》《活捉》《滑油山》，以及《铁冠图》中的《对刀步战》《别母

乱箭》《刺虎》，甚至是《铁公鸡》，现在都已有人在演。

曾以"荒诞不经，低级无聊，没有丝毫进步意义"为由禁演的《戏迷家庭》也已经成了央视戏曲频道每逢春节必上的剧目。

今天，怎么看禁戏呢？

演戏，是一种表达。现代法律认可表达自由，限制只能由法律规定。法律会禁止在表达中一般人所不能容忍的暴力、凶残血腥和淫秽内容的出现。一是公开宣扬暴力、战争和种族灭绝的，二是具体地教唆犯罪的。

法律要禁止，具体的做法，又有两种：一是事先防范，一是事后惩处。也就是，告诉你什么是不能做的，做了，按法律规定的程序去查处。

另外，现代法律对色情、淫秽一般都会定出标准。对暴力和色情定出级别来，有一些内容儿童不宜看，但却不必限制成人去看，因为成人是有判断和选择能力的。一个智力正常的成年人，应该对自己的行为承担法律上的责任。

本讲给大家展现了禁戏的历史和一些戏由禁而放、放而又禁、禁之再放的过程，为人们认识这个问题和更好地依照法治的原理去处理这些问题，提供些背景材料。

中国好戏之十六
——《四郎探母》

这一节讲《四郎探母》。

一

从文献看，《四郎探母》这戏至少是在1824年前就有。周明泰的《道咸以来梨园系年小录》中说，庆升平班的戏单中，就有这出戏。1845年刊刻的《都门纪略》中说，当时余三胜、张二奎擅长此剧。

再往后，谭鑫培、刘鸿声、王凤卿，都演此剧。当然啦，凡学谭的，余叔岩、言菊朋、高庆奎、马连良，以及，孟小冬、谭富英、杨宝森、奚啸伯，无不以此剧著称。

旦角中，梅巧玲、陈德霖都饰演过萧太后。王瑶卿、梅兰芳也都陪谭鑫培演过铁镜公主。

另外，前面也说过，民国三四十年代，日本入侵，当时的国民党政府禁演《四郎探母》，同一时期，延安对《四郎探母》"不提倡"，不公开演出。1949年后，国共两党都禁演《四郎探母》，台湾一方的理由是"思亲恋故，动摇军心"；大陆一方的理由是"提倡民族失节及异族侵略思想"。大陆在1956年复演，后又停演，到了1967年，《人民日报》《文汇报》都发表文章，批判"叛徒哲学"，说《四郎探母》是替叛徒、反革命招魂的"反动剧目"，1980年又复演，没有几天，又停演，直到80年代末，才又上演。现在是一出比较常演的戏。

与《四郎探母》相关的，还有一出《八本雁门关》。《四郎探母》演的是杨四郎杨延辉与铁镜公主的故事，《八本雁门关》演的是八郎杨延顺与青

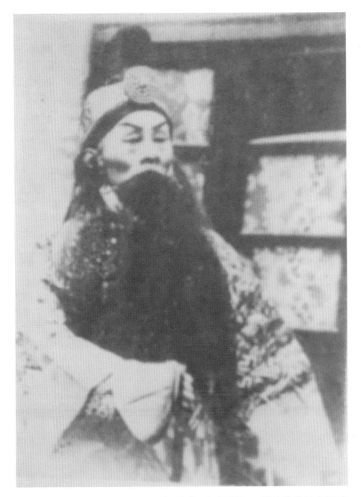

京剧《四郎探母》：谭鑫培饰演杨延辉

莲公主的故事。《八本雁门关》在1949年也是"禁戏"。

　　《四郎探母》过去演时，一般不带"回令"。谭鑫培演时，有时"坐宫"也不唱。只从"盗令"起，到"见娘"止。苏雪安在《京剧前辈艺人回忆录》中对比了谭鑫培、余叔岩在唱法上的一些不同。

　　我们前边提到的那些演员都曾经灌制过《四郎探母》的唱片，看看下面的表就知道了。

演员	年代	公司	备注
谭鑫培	1913 年	百代	谭嘉瑞　京胡，何斌奎　司鼓
刘鸿声	1917 年	百代	陈一斋　京胡，云雨三　司鼓
余叔岩	1921 年	百代	李佩卿　操琴，杭子和　司鼓
言菊朋	1929 年	蓓开	赵济羹　京胡，魏希云　司鼓
高庆奎	1924 年	物克多	高连奎　京胡
马连良	1930 年	胜利	
	1931 年	高亭	
谭富英	1936 年	胜利	徐兰沅　京胡，王少卿　京二胡， 何斌奎　司鼓 （梅兰芳　饰　铁镜公主）
	1938 年	国乐	
杨宝森	1931 年	大中华	（赵桐珊　饰　四夫人）
	1934 年	胜利	耿少峰　京胡
奚啸伯	1938 年	国乐	陈鸿寿　京胡 （陈丽芳　饰　铁镜公主）

此外，管绍华和王玉蓉还在百代公司灌制过全出的《四郎探母》，是 10 张唱片。管绍华的杨延辉，王玉蓉的铁镜公主，吴彩霞的萧太后和四夫人，沈曼华的杨宗保，李宝魁的杨延昭，李多奎的佘太君。

《四郎探母》在后来应该是留下过一些录音的。制作音配像的有两个录音：一个是李和曾、奚啸伯、谭富英和马连良分别饰演杨延辉，张君秋和吴素秋分别饰演铁镜公主，尚小云饰演萧太后，马富禄、萧长华分别饰演大国舅、二国舅，姜妙香饰演杨宗保，李多奎饰演佘太君，陈少霖饰演杨延昭，李砚秀饰演四夫人。

另一个是李少春、周信芳、谭富英和马连良分别饰演杨延辉，梅兰芳饰演铁镜公主，赵桐珊饰演萧太后，姜妙香饰演杨宗保，马富禄饰演佘太君，刘斌昆和韩金奎饰演大国舅、二国舅，马盛龙饰演杨延昭，高玉倩饰演四夫人。

制作音配像的两个录音，前一个是 1947 年为杜月笙庆寿留下的录音，恰

逢苏北水灾，堂会变成了"赈灾义演"。后一个是1956年，在《四郎探母》两次禁演的空隙中，为成立"北京市京剧工作者联合会"筹款，在中山公园音乐堂演唱时的录音。

另外，光绪年间沈蓉圃画的"同光十三绝"中，就有杨月楼饰演《四郎探母》中的杨延辉。

谭鑫培、梅兰芳也都留有《四郎探母》的剧照。王瑶卿、王凤卿留有他们两人演"坐宫"的剧照。

《四郎探母》的故事，是说宋、辽两国为敌，辽国设双龙大会，请宋王赴会。杨继业的大儿子假扮宋王，由其他七个儿子保护，前去金沙滩赴会。杨大郎在双龙会上用袖箭射死辽国天庆王，双方开战，大郎、二郎、三郎战死，四郎、八郎被擒。五郎后来在五台山出家。杨继业被困两狼山，七郎搬兵，被潘仁美灌醉，绑在树上乱箭射死。杨继业碰死在李陵碑下。

15年后，宋辽持续为敌，辽国的萧天佐摆下天门阵，挑战宋军，杨六郎挂帅，杨继业的夫人余太君押运粮草也来到边关。这时，十五年前被擒改换姓名的杨四郎已被辽国招为驸马，铁镜公主帮助他盗取了母亲萧太后的令箭，杨四郎回营去探望母亲，也见到了他分别十五年的妻子。但为了不使铁镜公主和儿子因盗令事发被杀，杨四郎必须忍痛与母亲分别，连夜赶回辽国。

这确实是一个生死选择、亲情与两国对立交错在一起的故事。战场被擒，要不要保全性命，杨四郎没有英勇就死，与杨家那些战死和宁可自杀也不投降的人不同，他改换名姓，被敌国招为驸马，和公主还有了小孩。回宋营探母，兄弟、母亲、妹妹、侄子和原来的妻子没有责怪他叛国，而是只述亲情，余太君对身为敌国公主的儿媳，也只是祝愿。身为元帅的兄弟放哥哥仍回敌国。

这又是一个哀怨感人的戏。"坐宫"时对母亲的思念，"见娘"时的重逢喜悦，见四夫人时的夫妻离怨，表现得淋漓尽致，最后，是"哭堂"，长久分隔和短暂重逢后的亲人再度离别，把人间的悲伤推向了极致。接着是

"回令"，在铁镜公主的恳求下，萧太后最终没有杀掉和自己有杀夫、弑君之仇的杨家后代。人情战胜了"原则"。

单单看《探母》所讲的宋朝这个故事，坚持忠君爱国立场，就要否定最起码是压抑亲情。但看戏不同于现实社会中的站队和政治选择。我想，民国时代禁演《探母》之时，面对日本入侵，看过或喜欢《探母》一剧的人，未必就投日或对日妥协；没看过或不喜欢《探母》一剧的人，未必就不投日或对日妥协。

戏，就是戏——这里特指传统的中国戏曲。欣赏《探母》的人，会有"感发"，会勾起哀怨伤感，但不会完全地沉浸在剧情和具体的戏中人杨延辉的命运中，以至于把戏当成了现实。

《探母》是很典型的传统京剧，方方面面都是如此。对京剧而言，它是一出精致之极的戏。

这是一出唱功戏。全剧都是西皮，板式齐全，唱腔好听。整个戏的结构和所有的唱，都那么顺。

这戏从行当安排上看：老生饰演杨延辉，另一个老生饰演杨延昭。五个旦角，头二位是铁镜公主和萧太后。当然，一般认为铁镜公主的分量更重一些，头牌应该演铁镜公主，但因为铁镜公主和萧太后完全是两个不同的类型，各有各的看头；所以，演萧太后的演员不能弱了——梅兰芳要带出梅葆玖，选的戏是昆剧《断桥》，梅兰芳演白素贞，让葆玖演青儿，结果是显出了葆玖不如他父亲。萧长华当年说过，如果选择京剧《探母》，梅兰芳演萧太后，让葆玖演铁镜公主，就把葆玖的好处衬出来了。

在《探母》中，相比铁镜公主和萧太后，另外三个旦角就次要得多了。三个中，相比之下，四夫人还比较重要，再次，就是八姐、九妹了。但就是这三个次要的活儿，也有得可演。

《探母》中小生扮的杨宗宝、老旦扮的佘太君历来都用头路小生和老旦。宗宝和老太君的唱都有得可听。

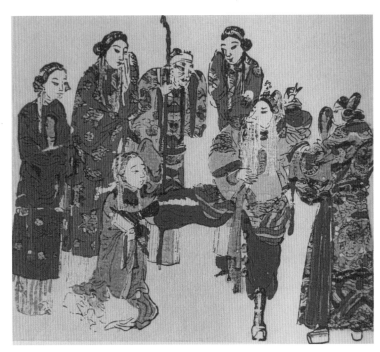

京剧《四郎探母》年画

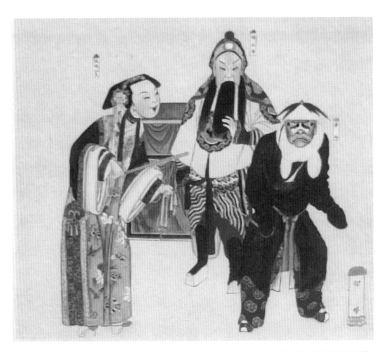

宫廷戏画《四郎探母》

《探母》中的大国舅、二国舅，必须用好丑。

就是一个马夫，活儿不多，也不能软了。

也就是说，这个戏，除了龙套，各个都有得可演。

当然，要说问题，就是没有花脸。但大国舅原是花脸应工。

底下，再说场子。

整个戏，平平稳稳，如行云流水。这就是中国戏的一类结构方法。

"坐宫"，平平稳稳，可以单唱。人物除两个宫女外，就老生和旦角两人。

"盗令"，是两个旦角的戏，唱的是萧太后的"份儿"。一段导板、慢板，摇板收腿儿。应该能要下几个好来。

应该说的是，萧太后、杨延昭、佘太君上场的唱，内容都不是在戏中的"此时此刻"，而是在重复叙事。这，正是中国戏曲才有的呈现方式。写话剧，决不能这么写。

"别宫"，是短短的一场戏。老生、旦角也就是几句快板、摇板。

"过关"，两个丑扮大国舅、二国舅上，大国舅、二国舅的唱虽然是摇板，但很有味道。等到老生上来，与两个丑有几句对唱，验过令箭，各自下场。

底下就是"巡营"，杨宗保的娃娃调导板、慢板"扯四门"，是京剧小生著名的唱段。老生上，唱几句快板，应该是被绊马绳绊倒，走吊毛，被擒。现在有的演员把宝剑摘下来，和令箭一起交马夫拿着，走吊毛；有的干脆连吊毛也不走，往那儿一跪，就被擒了。这都是不应该的。

底下"见弟"。扮六郎的老生导板上，唱原板。小生上，说：拿到奸细，六郎升帐，见到四郎，屏退帐中兵丁，带四郎去见母亲。

"见娘"，是重头戏。老旦扮佘太君，带八姐、九妹上。唱摇板、流水，一般都能要下好来。

夜静更深，六郎进帐，说：恭喜母亲，贺喜母亲。

老旦问：娘喜从何来？

六郎说：我四哥回来了！

京剧《四郎探母》：王瑶卿饰演铁镜公主，王凤卿饰演杨延辉

老旦问：哪个四哥？

六郎说：失落番邦延辉四哥回来了！

老旦问：他……现在哪里？

六郎说：现在帐外。

老旦说：快快唤他进来！

等到见了面，已经15年了。母子其实有些不认得了。

四郎问六郎：这是老娘？

老旦问八姐、九妹：这是你四哥？

然后，起叫头，母子痛哭。老旦唱导板："一见娇儿泪满腮"，再起叫头。老旦接唱流水："点点珠泪洒下来。沙滩会，一场败，只杀得杨家好不悲哀。儿大哥长枪来刺坏，你二哥短剑下他命赴阳台。儿三哥马踏如泥块，我的儿你失落番邦一十五载未曾回来。唯有儿五弟把性情改，削发为僧出家在五台。儿六弟镇守三关为元帅，最可叹儿七弟他被潘洪就绑在八角树上乱箭穿身无处葬埋"，接摇板："娘只说我的儿，已不再，延辉我的儿啊，哪阵风将儿你吹回来？"

佘太君的唱如疾风骤雨般地倾泻下来，四郎的回应却是有节制的由内心深处婉转而出的幽怨。场上锣鼓平缓地引出胡琴亮弦，四郎唱散板转回龙："老娘亲请上受儿拜。"在慢长锤中，四郎走到台口，有礼数地用大带弹尘，整冠，理髯，向母亲行"跪安"礼，双膝跪地，向母亲三叩首，甩发三次随叩首起落，然后，再行"跪安"礼，起立，面向母亲，哭"娘啊"，接唱二六转快板："千拜万拜折不过儿的罪来。孩儿被擒在番邦外，隐姓改名躲祸灾。多蒙太后恩似海，铁镜公主配和谐。儿在番邦一十五载，常把我的老娘挂在儿的心怀。胡地衣冠懒穿戴，每年间花开儿的心不开。闻听得老娘来北塞，乔装改扮过营来。见母一面愁眉解，愿老娘福寿康宁永和谐无有祸灾"。

底下，才是母子俩及兄弟、兄妹间关于家事的问答。当母亲说出他被擒后妻子的境况，四郎才说要去看看妻子，要八姐、九妹引路。

于是，结束了这场戏。

京剧《四郎探母》：上图：梅兰芳饰演铁镜公主，李少春饰演杨延辉

下图：梅兰芳饰演铁镜公主，马连良饰演杨延辉

"见妻"，四夫人上唱原板，见了四郎后，两人对唱，述及别后之事。听到鼓打四更，四郎不得不走，再晚，就赶不回去了。四郎要走，四夫人不放，四郎走蹉步、四夫人走跪步，拉下。

"哭堂"，佘太君、六郎、八姐、九妹先上。四郎、四夫人上。

四夫人对老太君说：哎呀婆婆，你儿刚刚回来，他……又要回去了。

佘太君说：儿啊！岂不知天伦为大，忠孝当先。

四郎却说：哎呀母亲！孩儿岂不知天伦为大，忠孝当先。此时若是不回去，你那媳妇、孙儿岂不要受那一刀之苦。

于是，一家人抱头痛哭。直到五更鼓响，四郎唱散板：

> 杨四郎心中似刀裁！
> 舍不得老娘年高迈，
> 舍不得六贤弟将英才。
> 舍不得二贤妹未出闺阁外，
> 实难舍结发的夫妻两下分开。
> 一家人只哭得肝肠断……

最后，不得不狠心离去。

底下是"回令"。

四郎上，叫醒马夫，马夫带马，四郎上马，下。

四小番引大国舅、二国舅上，四郎和马夫上，大国舅、二国舅擒住四郎，下。

四小番站门，萧太后上，念对，归大座。大国舅上报："木易被擒。"太后让"押上来"。四郎上，太后问明情由，要斩四郎。这时，二国舅急忙把公主请来。公主为四郎讲情，最后，用孩子打动了太后，赦免了四郎。

梅兰芳、程砚秋、周信芳，及其他

这一节，讲几个人，他们跨越两个时代。这里要讲讲他们的生活和思想，讲他们所经历的变化。

这几个人是：梅兰芳、周信芳和程砚秋。

梅兰芳，1894年生人，周信芳比他小一岁。他们的上一代，甚至上两代都是梨园行中人。他们从小学戏。和他们属同一个类型的有谭家自谭鑫培以下的各代人，有杨小楼、余叔岩这样的人。

程砚秋1904年生人，比梅兰芳小10岁。他本不是梨园行中人，后来学的戏。和他同属一个类型的有侯喜瑞、马连良。

梅兰芳11岁登台，开始演艺生活；周信芳到北京进入喜连成唱戏是13岁。到了1949年，他们都有四十余年的演艺经历——梅兰芳中间有4年蓄须明志，不唱戏。

程砚秋12岁正式开始唱营业戏，到1949年，有33年的演艺经历，其中有一段时间在京郊务农，大致是3年。

他们成名时，正是京剧的鼎盛时期和昆剧的又一度繁荣时期。

梅兰芳在1915年开始编演新戏，当年，他21岁，演唱京、昆剧，编演新戏，反串小生戏，拍摄电影，灌制唱片。

周信芳也是大致在此时成名，唱已有的戏和连台本戏，同时，也编演了一些后来大家都知道的"麒派"戏。

如果从1915年算起，到1931年，梅兰芳和周信芳都有16年最辉煌的时期；到1937年，有22年的辉煌时期。

程砚秋1922年挑班，18岁。至1931年，有9年的辉煌时期；至1937年，有15年的辉煌时期。其间，也有大量的"程派"戏涌现。

他们三人的主要成就都在这一段时间内，舞台成名，流派形成，编演新戏。但如果细察，会发现，他们当年的很多剧目是我们没有听过、见过的。也就是说，他们和我们所处的时代其实是有距离的。

1949年后，他们三人都被新时代认可，担任各种职务，有各种头衔。但最起码，梅兰芳和程砚秋都没有领取过这些任职单位送来的工资。有人说，他们一辈子是靠戏吃饭的人。

相比之下，程砚秋去世较早，梅兰芳的剧团由高层作为特例保留了私营的体制，周信芳则更完全地进入了"单位"。

1949年后，程砚秋的新戏有《英台抗婚》，梅兰芳有《穆桂英挂帅》，周信芳有《义责王魁》《澶渊之盟》和《海瑞上疏》。

程砚秋在1958年入党，梅兰芳、周信芳在1959年入党。

程砚秋在1958年去世，梅兰芳在1961年去世，他们都经历了"反右"运动，眼见了他们很熟悉的叶盛兰（1914—1978，1957年时他43岁）、叶盛长（1922—2001，1957年时他35岁）、李万春（1911—1985，1957年时他46岁）、奚啸伯（1910—1977，1957年时他47岁），以及与京剧界过从甚密也与他们往来不少的张伯驹（1898—1982）、吴祖光（1917—2003）定为右派。

与程砚秋、梅兰芳不同的是，周信芳不但经历了"反右"运动，还经历了"文革"中的9年，1974年，被"戴上反革命帽子，撤销其党内外一切职务，永远清除出党，交群众监督改造，继续批斗"，1975年3月8日去世，1978年8月16日，中宣部为他平反。

而"文革"开始时，梅兰芳去世已5年，只是受到批判，累及家属而已。

近些年来，有关梅兰芳、周信芳、程砚秋的纪念活动不断，诞辰110周年、诞辰120周年，等等。

这里讲一下他们的家庭。

梅兰芳、程砚秋，都是旧式婚姻。夫妻关系也都不错。

梅兰芳的夫人王明华，生有两个孩子，都夭折了。福芝芳，生有九个孩子，长大成人的只有四个：梅葆琛、梅绍武、梅葆玥和梅葆玖。

梅兰芳的另一个夫人是孟小冬，1927年到1931年，两人在一起4年。有人说："这件事对梅兰芳来讲只是一段小小的插曲，但对孟小冬来说则是沉重的打击。"

程砚秋与妻子果素瑛关系融洽，程砚秋"一生无二色，不传女弟子"，持守着他自己做人的准则。但从程砚秋的日记来看，妻子并不能抚慰他的孤寂，常常不能理解他。一个"忍"字，是程砚秋处理与妻子及许多人事关系的办法。

周信芳的第一个妻子是刘凤娇，她为周信芳生有一子二女。

周信芳的第二个妻子是裘丽琳。他们俩的成长环境和所受教育完全不同。裘丽琳出生在一个富有的家庭中，在教会学校读书，毕业后，成为上层社会社交圈中的"名媛"。她遇到周信芳时，周信芳应已三十多岁了，她爱上了周信芳，不顾家庭反对，在24岁时随周信芳私奔，和周信芳生了三个孩子；在周信芳与前妻离婚后，才和周信芳结婚。

裘丽琳的特殊之处在于，第一，她不仅与周信芳的感情非常好，是他的知己，还是他的经纪人，既帮他应对了那时社会所带给周信芳的复杂关系和各种难题，还在当时上海的京剧演出体制中引入了"七三拆账"的模式。第二，她不仅在1947年把大女儿送到美国读书，还在20世纪五六十年代，把其他4个子女分别送到英国、中国香港和澳门读书。更让人感叹的是，1966年，小女儿从香港回上海看望父母，没有几天，裘丽琳就决绝地要女儿立即离开，回香港。后来，女儿说：如果不是当时她走得快，很难说她能不能活过那个年月。女儿说：母亲"一直觉得会有一场很大的浩劫等着这个引人注目的家庭"。

在那个时候，裘丽琳自己往返于中国上海、中国香港和英国之间，但绝不长时间离开周信芳。最后，在1968年，先于周信芳7年，死在了上海。

梅兰芳的四个子女中，梅葆玖、梅葆玥两人继续以演员为职业，另两个大学毕业后从事技术工作和研究工作。

周信芳的六个子女，除周少麟继续以演员为职业外，周采藻从1947年起在英国读书、生活。周采蕴成为作家，周采芹，在好莱坞成为首位华裔的"007邦女郎"。周英华成为国际餐饮界的成功人士。周采茨，从最底层做起，一路做到香港丽的电视台高级主管，张国荣、张学友在香港的演艺界声名显赫，都与她的工作有关。

程砚秋非常明确，绝不让子女唱戏。长子程永光，从小就被送到瑞士日内瓦世界学校读书，后来成了外交官。程永源在政府部门工作。程永江，学美术史论，在中央美术学院教书。

有人在讲梅兰芳时，用了"戏子生涯，君子人格"的题目，我觉得这大体可以适用于这一类的人，适用于那个时代。梅兰芳、程砚秋、周信芳，不只是"一个人的姓名"，"更是一个符号"，一个文化符号，"包容着中国戏曲艺术的全部文化内涵"。

那个时代，他们的生存方式，他们身边的人——他们的家庭，乃至家族的成员；他们的合作者及侍从——鼓师、笛师、琴师，"挎刀的"、跟班的、梳头的，甚至是厨师；与他们有密切交往的人——被称作是"梅党"与"程党"的人，尤其是其中的文化人——为他们写剧本，帮助他们成就流派的人，以及他们交往的，或者是不得不交往的各界人士：政界的领袖人物、商界的大佬、报界人士，乃至秘密会社中人——后面一些人，使他们在动荡的时代常可能处在险象环生的情境中。比如说，他们都给不同时期的政治领袖唱过戏，和这些领袖握过手，也都为秘密会社中的大佬唱过戏。

梅兰芳、程砚秋、周信芳还好，20世纪三四十年代日本入侵时，有明确的立场，不为日伪演戏，但一些留在北京继续唱戏的，是不是就算是"汉

奸"呢？马连良、李万春都曾经因"为日伪演戏"的罪名在1945年后遭到过起诉。他们应该算"汉奸"吗？

历史的机缘、个人行事的风格、对时势走向的认知和道路选择，都给我们留下不少进一步理解梅兰芳、程砚秋、周信芳这样一些人的线索。

周信芳与梅兰芳、程砚秋不同的是，他在年轻时曾有过一段搭班子——像是走江湖——在各地唱戏的经历，去过汉口、芜湖、烟台、天津、海参崴。

他在上海立住了，免不了要与当时国民党方面和帮会方面的人有往来。而在这同时他又与左翼文化界人士有往来。1927年，他参加了田汉的南国社。

1943年，他被选为上海伶界联合会会长，同时，又与中共的地下组织有了联系。

1944年，他接办了黄金大戏院。1949年后，他担任了上海军管会文化局戏曲改进处处长。在这以后，又担任了中国戏曲研究院副院长、中国戏剧家

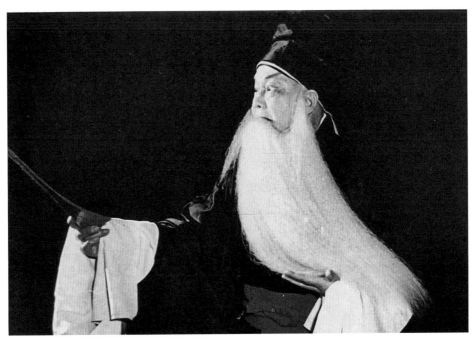

周信芳在《义责王魁》中饰演王忠

协会副主席和上海京剧院院长。1959年加入了中国共产党。

周信芳和左翼文人——其中一些人后来成为中共主管宣传和意识形态工作的官员——的往来是很早的。他的思想受左翼文人的影响不小，还演过话剧，这可能也就是他在戏曲改革上态度积极的缘故。看看他在20世纪五六十年代的文章，对戏情戏理的解释，是符合当时的政治理论和戏剧理论的。这一点，和梅兰芳、程砚秋不同。

正是由于和左翼文人的这种历史渊源，他在1959年接受了当时任中宣部副部长的周扬的建议，编演了《海瑞上疏》，到1965年《海瑞上疏》被定为反党"大毒草"后，周信芳的舞台生命也就结束了。

梅兰芳在20世纪20年代取得成就，"梅党"发挥着至关重要的作用。在"梅党"之中，对他影响最大的是冯耿光和齐如山。

冯耿光（1882—1966），广东人，毕业于日本陆军士官学校，1918年以后先后担任过中国银行总裁、新华银行董事长和中国农工银行董事长。1949年后成为全国政协委员。

他在经济方面对梅兰芳有很大的帮助，从梅兰芳还处贫困时起就资助他，直到帮梅兰芳买房，组班，去日本、去美国演出。后来，梅兰芳移居上海、寓居香港，也与冯耿光对政治形势的判断有直接的关系。

齐如山（1875—1962），河北高阳人，祖父和父亲都是进士，自己最早在清末总理衙门属下的同文馆学外文，曾去欧洲游学、经商。他从1913年和梅兰芳通信起，直至1932年梅兰芳迁居上海，19年中，为梅编新戏，改旧剧，研究、改进表演，以至于今天绝大多数的梅派戏，都是出自他手。

日本入侵，导致冯耿光与齐如山对梅兰芳以后的发展方向产生了重大分歧。冯耿光从经济、政治角度出发，动员梅兰芳南迁；齐如山从艺术发展的角度看，认为梅兰芳还是留在北京好。

齐如山对梅兰芳说：你自今以前，艺术日有进步，自今以后，算是停止住了。你要往上海一搬，那是必然要退化的。因为北平的角儿，虽然不懂中国戏旧规矩的原理，但都会在台上做出来。你周围的一班朋友爱护你，也喜欢旧戏，但对于旧戏并不懂，不但他们不懂，连你也不懂。只按技术说，你

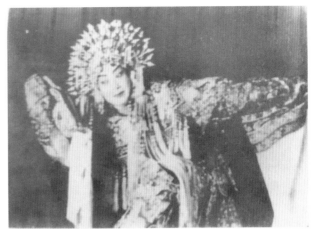

梅兰芳演《贵妃醉酒》

梅兰芳与齐如山（左）

比我强万倍，按真懂戏说，你比我可就差得多。

齐如山是谦和而非狂傲之人，这话说得极有分量。

梅兰芳是艺术家而非政治家，他不愿卷入政治漩涡，做人奉行的是传统的伦理道德，"梅党"的成员在1949年后因为阶级成分和政治历史问题，大部分成了批斗的对象。但梅兰芳与朋友始终保持着低调的来往。有人去世了，梅兰芳逢年过节都给他们的遗属送点儿钱。

再讲程砚秋。程砚秋出身于贫苦的家庭，几乎近于卖身学戏。如果不是罗瘿公（1872—1924）天天看戏，发现了他，在他嗓子唱坏了时借钱替他赎身，他就完了。

罗瘿公替他赎身，为他家安排相对好一点儿的居住环境；让他上午练声，跟阎岚秋学把子，下午跟乔蕙兰学昆曲，夜间跟王瑶卿学京剧，每星期一、三、五看电影；后来，又学古文、诗词、书法、绘画，又介绍他拜梅兰芳为师，为他写了12个剧本。

在罗瘿公身后，程砚秋身边"程党"的重要成员有李石曾（1881—1973）、金仲荪（1879—1945）以及陈叔通（1876—1966）。

李石曾的父亲是同治年间的军机大臣李鸿藻。他自己是国民党元老、故宫博物院的创建人，曾发起过赴法勤工俭学运动。

他帮助程砚秋创办了南京戏曲音乐院中华戏曲专科学校，采用新课程和新教学法，培养出德、和、金、玉、永5个班200多个学生。

金仲荪继罗瘿公之后，帮程砚秋写了十多个剧本。

陈叔通是清末的翰林、民国初年的国会议员。国民党时期，陈叔通是一个倾向民主的、在政治上很活跃的有影响的人。中华人民共和国建立后，任全国政协副主席、全国人大常委会副委员长和全国工商联主席。陈叔通在罗瘿公之后在各个方面帮助程砚秋，特别是在共和国建立后，在政治方面给程砚秋许多指导性的建议。

由于自身的经历，由于一种君子人格，由于生性善良、嫉恶如仇，梅兰芳、程砚秋、周信芳在1949年对一个新政权的建立，都是积极支持的。但在另一些人看来，他们和他们一生为业的戏曲，也正是新政权的改造对象。

程砚秋（右）在北京西郊务农

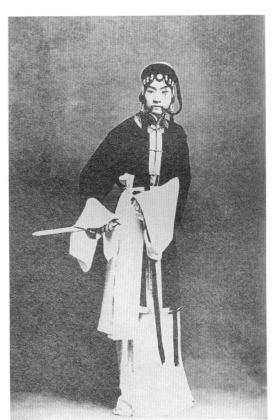

程砚秋在《青霜剑》中饰演申雪贞

他们都有充满耻辱和愤懑的童年，都曾顽强地奋斗，都有过痛苦的挣扎。他们的成就，也都使他们进入了上层社会，但可能他们也都会感到自己作为戏子极少能得到别人的真心接纳和平等相待。

对梅兰芳，周恩来专门指示：保留他的私营剧团，但文化局党组的文件中，梅兰芳剧团被认为是"封建班主的经营模式"。

对程砚秋，周恩来在面向社会肯定和宣传他的同时，也曾在私下对他有过严厉的批评，大意是：你在旧社会孤芳自赏，不与恶势力同流合污，是很可贵的，但是在新社会中仍然这样做，就容易脱离群众，走向反面。

特别是程砚秋，他"凡事有看法，遇事有主张，人生态度积极，生活有目的"，但"又有出世、超脱、归隐、耕读、虚无倾向，以及浓浓的悲情"。

总 结

"作为传统文化中人在应对外来文化中发展"，"受左翼文化人的影响"，"在接续传统的同时，更多地关注了世界，关注了文化的现代性问题"，梅兰芳、周信芳、程砚秋在两个时代中，各自为我们展现了京、昆伶人的三种不同的样式。

宅院——一种生存方式

当我们把京剧、昆剧看做是一种文化，那我们就应该看看在那种文化之中人的生存方式。

我在一开始就说过：我住在方庄，就在玉蜓桥的东南角，斜对面，玉蜓桥的西北角有一家便宜坊，墙上写着"八百年古都，六百年焖炉"，是说他们烤鸭的焖炉制作方式与全聚德不同，比全聚德资格还老。我认识那里的人，说，我给你们添两句："二十年拆迁改造，旧迹一扫全无"——虽然这些年一直在强调"保护老北京"，但北京早已面目全非，即使"保护"了个别建筑，"北京人"呢？原来的北京人、北京人的生存方式已经不存在了。

那么，与传统的京剧、昆剧并存的北京人的生存方式，就是本节要讲的主题。

自元代以后，北京城的样式就是依据汉文化的制度布局的。现在留下的明清两代的城市格局遵从了"左祖、右社，前朝、后市"的规制。宣武门、正阳门、崇文门之外，是老百姓的居住地，寺庙众多，商贾云集，各地的会馆也都建在这一带。戏园子几十个，至少从清末起，唱戏的也大多住在这一带。

先是南来的戏班子，像四大徽班之类，因为从南边来，戏班子里大多不是北京人，所以设了"下处"供戏班里的人及他们的家属一起住居。后来，戏班里的人，尤其是名演员，收入比较高的，有了钱，觉得住在一起不方便，开始自己买房、租房单过，叫做"私寓"，原来的"下处"就改叫"大下处"了。再往后，演员和戏班子定居北京，就都各住各的了。

住房，在一定程度上决定了生存方式。现在，演员和观众与住房样式相关的生存方式都变了，也就是生存方式不再属于原有的文化了。那么，作为原有文化组成部分的京剧、昆剧，也就失去了它们原有的文化属性了。

北京原有的住房样式，是什么样的呢？这里，只说一下与一般演员和观众生活相关的四合房和宅院，府邸和小洋楼就不说了。

典型的四合房，处于胡同之中，进院门，有院子，有北房、西房、东房、南房。好一些的四合房，有垂花门，分内外院，有耳房。

宅院是四合房的组合，纵向分"进"，"一进""两进""三进"，就是一重、两重、三重院子；横向分"路"，"路"是并列的，有分"两路"或"三路"的。

我们看看刘嵩崑写的《京师梨园故居》，列出了三百条街道和胡同中几百个演员故居的地址，比较详细地讲的一百个演员的住宅格局，一般为四合房，或者分内外院的四合房，也有住两进、三进的宅院的。

那时的演员，学戏虽苦，但学成后、成名后，一般生活尚可，也有置办房产的习惯，住房和院落较为宽敞，既可安居，也有说戏、吊嗓子、存放行头的地方。

更好一些的，还能有房屋专门用做书房，可以读书、写字画画，鉴赏文玩、古董，也可以几个密友清谈；有房屋专门用做客厅，以便他们和社会方方面面的人的交往；有专门的厨房、餐厅，当时，一些名演员家中人来客往，每天不知多少人吃饭，是常开着"流水席"的。

当然，他们种花、养鸽子、养金鱼、养荷花、养秋虫，也都需要住宅里容得下。

后来，情况变了。20世纪50年代，经租制度推行，60年代中，私房交公，程砚秋1957年提出入党申请时写的材料中说：自己过去买的房子大小有七八处，现在感觉到在"国家的制度规定上，是不合法的"，要连同自己原来所有的中央滦矿、企新、东亚的股票，一起作为党费上交。

后来，情况又变了。一是自20世纪90年代起的房地产开发，彻底改变了城市的面貌，多数人住进了单元楼；二是在对演员的称谓从"名演员"改为

"著名表演艺术家"和"大师"之后，一些在新时代取得新称谓的人，住进了高档住宅和别墅，他们生活的样式和过去的京昆演员已经不可同日语了。

我们注意到居所和生活样式的不同，体现的是文化的不同。

在四合房、宅院里，依季节作息，依节令穿着、饮食；有家中人日常生活的规矩、礼数，家庭内外人际交往的格局。特别是当国门在1860年打开，西风东渐后，一些人不同于原来的谋生、从业方式，不同的教育，不同的餐饮样式，不同的休闲和艺术欣赏方式，与原来旧有的生活样式共存，电灯、电话、留声机、钢琴、网球拍、外文书，走进了四合房和宅院。这，就是那时唱戏的人与听戏的人的一种生活情境。

讲几个宅院，一是已成过去的"无量大人胡同梅宅"，也就是梅兰芳在20世纪30年代去上海之前的宅院；"西单报子街马宅"，也就是马连良生前最后居住的宅院。再讲一个能唱戏但不是职业演员的朱家溍先生过去的居所，也就是"南锣鼓巷帽儿胡同朱宅"。

讲这几个住宅，是为了说明那时人的那样一种生存方式所凭借的条件。

先说"无量大人胡同梅宅"。

如果是在20年前，讲"无量大人胡同梅宅"，我首先会讲"梅宅"之大。因为出生于20世纪50年代中期以后的人们，很难想象一个人的家会那么大。但现在已经毫不稀奇了，有很多富人都有大宅院，我想，在占地面积之大上，它们中的很多可能是远远超过当年的"梅宅"了。

其次，会讲"梅宅"之美。我们看看那时留下的照片——梅兰芳长袍马褂，手执折扇，站在宅院的游廊前。首先，人的气质就不凡，所谓"民国范儿"。如果是现在的人穿长衫，怎么看都像是说相声的。说相声，穿长衫也不见得就俗，你看看侯宝林那一辈的人；现在，说相声的穿长衫，除了少数几个人外，看着就不像是穿着自己的衣裳。

再看梅家的这个小角落，游廊前，山石布局自然而美，地面稍有起伏，

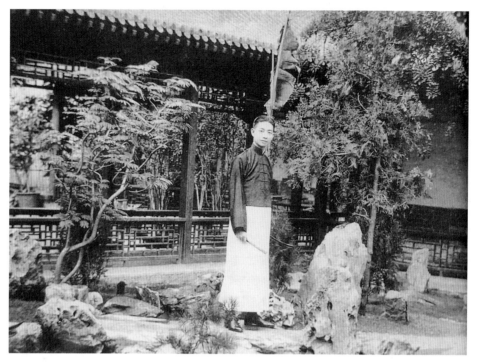

在无量大人胡同梅宅中的梅兰芳

近处两棵树，枝叶疏密得当。一株芭蕉，清疏可人。整个画面像是古典园林。现在的公园能这样的不多，只三两山石的布置，就没法跟照片上的比。20世纪50年代，有嘲笑园林中山石的布置是"花生赞""核桃酥"，被作为右派言论。园林中树木山石的布置，确实是一种文化，大有学问。看看江苏电视台的《江南文脉——园林》就知道了。看看《红楼梦》中布置大观园，特请了一个名人号称"山子野"的，也就知道成为园林设计高手的不易。

北京过去有"梅宅"这样的园林，是绝大多数人不知道、不可想象的。其实，过去应该不少，只是后来毁弃了，或者是封闭起来，一般人无缘一见而已。

现在，北京又新修了不少"四合院"。这是一个"毁真文物，造假古董"的时代。新"四合院"与旧"四合房"和"宅院"的区别，首先在于样式不同。新"四合院"是按寺庙和宫廷府邸的样式修的。它的油漆彩画和旧时的民宅和民间园林是不一样的，这一点，最易识别。再有就是规格结构不一样。用一句话说，就是"不合营造法式"。"逾制"，在王朝时代，是犯罪的行为。

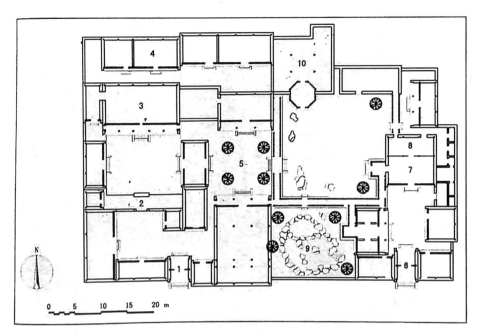

无量大人胡同梅宅平面图
1.西路宅门 2.垂花门 3.西路正房 4.西路后罩房 5.跨院 6.东路宅门 7.客厅 8.书房
9.花园假山 10.洋楼

新"四合院"的精神气质，也与传统的"四合房"不一样，总使人感到有些"土豪"的味道。

我们还可以看看"无量大人胡同梅宅"留下的其他照片。这些照片收在《一代宗师梅兰芳》（文化艺术出版社，2015）、《梅兰芳珍藏老像册》（外文出版社，2003）和《梅兰芳表演艺术图影》（外文出版社，2002）等书中，从中可以体味到一种文化的不同。

最后，讲"梅宅"的格局和功用。

"无量大人胡同梅宅"是两路的院子。西路三进，进宅门，有倒座的南房；进垂花门，有五间正房和东西各三间的厢房；在正房的后面，还有后罩房。东路宅门以里有院落，对面是一座三卷勾连搭屋顶的大厅，前部用作客厅，后部是书房，"缀玉轩"的匾额就挂在那儿。东路的后面，有一所洋楼。在东、西路中间，有跨院，有花园假山。

梅兰芳的时装戏、古装戏，其他新戏的创作演出，以及昆剧的演出，大

梅兰芳与齐如山、罗瘿公在缀玉轩研究戏

梅兰芳在家中接待瑞典王储夫妇（1926）

梅兰芳在家中接待英国驻华公使（1927）

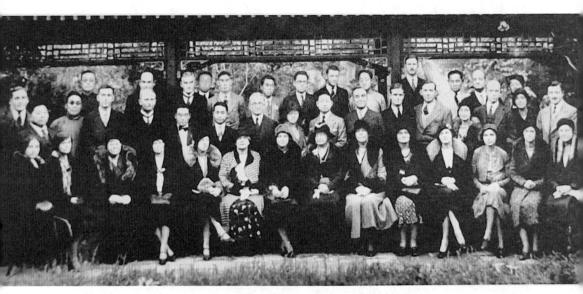

梅兰芳在家中接待各国出席太平洋会议的代表，在茶话会后摄影

梅兰芳的书房——缀玉轩

梅宅中的游廊

多是梅兰芳住在这所宅院时的事。梅兰芳与"梅党"中人的聚会，一起研究戏，也都是在这儿。国剧学会的设立，也是梅兰芳住在这所宅院时的事。

梅兰芳更多的是继承和代表了中国传统的戏曲，但今天一般人不知道的是，梅兰芳在这个宅院中接待过瑞典王储古斯塔夫六世和他的夫人，接待过美国总统威尔逊的夫人，接待过英国驻华公使，接待过各国出席太平洋会议的代表，接待过英国戏剧家、美国教育家、舞蹈家和影星，接待过意大利的女高音歌唱家、法国音乐学者和日本文艺界的朋友。一张张照片记载了那个时期梅兰芳与外界的交往，也记载了"无量大人胡同梅宅"在那段历史中的功用。

1923年到1932年，梅兰芳就居住在无量大人胡同，直到他决心南迁上海，亲自把供在家中的祖宗牌位送到宣武门外永光寺中街的姨夫徐兰沅家中，把国剧学会好不容易收集起来的与戏曲有关的珍藏文物放到故宫博物院里不开放的三间配殿中存放。

"无量大人胡同梅宅"的一段历史，也就这样结束了。

"西单报子街马宅"，是马连良生前最后居住的宅院。1951年购买，第二年入住，直到1966年马连良去世。

"西单报子街马宅"，坐南朝北，两进院落，33间房。院内有影壁、月亮门，方砖墁地，院里有核桃树、枣树，前后院正房都带回廊，南北房都是五间，后院有洗澡的地方，这在当时的住宅中是不多有的。

另外，前院的东房有小厨房和饭厅，后院还有大饭厅，马连良家的厨子很有名，做出的菜绝不亚于那时北京的一些大馆子。

马连良住在报子街已经是20世纪五六十年代的事了。马连良最辉煌的时候，住过崇文门外东豆腐巷和西城南宽街。

东豆腐巷的那所宅子，南北房各5间，院子里有垂花门，东西厢房各3间。另有跨院、中院、后院，房屋共30多间，房前都有游廊。

南宽街的宅子，是1942年买的。前后三进，南北面阔18间半，东西走向更宽，有花园。

最后，再讲一个能唱戏但不是职业演员的朱家溍先生过去的居所，也就是"南锣鼓巷帽儿胡同朱宅"。

朱家溍是故宫博物院的研究员，会不少戏，生、净都来，最擅长的是杨派武生，帮着梅兰芳记录、整理过《舞台生活四十年》的第三集。

帽儿胡同朱宅，是简瓦卷棚式屋顶，中间是大门，两边是坎墙雕菱花隔扇窗。进去后，对面是影壁，左右有大屏门各四扇。西边四进，进西屏门，南房7间，垂花门里是北房3间和东西耳房，两边各有抄手游廊通向跨院。再往后，又是一个院子，是上房5间，有左右耳房，又有东西厢房各3间。再往后，是后罩房院，有后罩房7间。东边三进，先是北房3间，有前廊后厦3间平台，再后边，有假山、曲池、祠堂、古槐。

这样的宅院，是可以搭台唱堂会的。后来的炒豆胡同朱宅，也是大宅院，东、中、西三路，各有四进的房子，里面就有唱戏的地方——朱先生说，西边第三进正房三大间，两明一暗，中间有碧纱橱隔断，两明是方砖墁地，一暗是地板，进去的时候，显得略高一些。到唱戏的时候，把碧纱橱隔断卸下来，上面的横楣仍保留，把戏台栏杆的榫子安装在下坎上，西山墙有两个门通耳房，挂上台帘，就是上下场门，山墙上挂上帐子，戏台就有了。

宅院，不止于大，有园林，能唱戏，还关系着当时人生活的另一方面——这，就是"书香"。

住在这种宅院里是要读书的。读书，要有个环境。朱先生说：书香，要名副其实，必须是万卷琳琅，至多善本，几案严精，庋置清雅。

具体来说：要有三至五间的北房，有廊檐，明间前檐四格栅、帘架、风门，东西次间坎墙支摘窗、糊纸。窗内上糊纱，下装玻璃。室内有碧纱橱和栏杆罩。墙和顶棚糊纸。地面上排列着书架，陈设几案桌凳、文具。

这样，架上群书的纸墨香和楠木书箱、樟木夹板混合散发出的幽香令人神怡。

至春秋佳日，窗明几净，从窗纱透进的庭前花草的芬芳和室内书香汇合，花间蜂喧，使人觉得生意盎然。

夏日，庭前蝉声聒耳，浓荫蔽地，檐前垂着斑竹堂帘，室内则透着凉快。

这个季节，室中楠木、樟木和老屋黄松梁柱都散发浓郁的香味，使书香倍增。

冬日，阳光满屋，盆梅、水仙的清香，配合书香，经久不散。

讲"书香"，是因为那时戏唱得好的，很多都是与文人相来往的，他们也读书。

没有了那样的生存环境，改变了人的生存的方式，也就没有了"书香"。

补充一下：程砚秋是很喜欢读书的，特别是读史书。他在青龙桥隐居务农，不仅是与当时的政治和战局相关。他置田产，盖房屋，自己种地、浇水，蒸窝窝头；晚上读史书、临帖。"一曲清歌动九城，红氍毹衬舞身轻。铅华洗尽君知否，枯木寒岩了此生"——从中，我们应能领悟出些什么。

讲了梅兰芳、马连良、朱家溍过去的住宅，讲了程砚秋的耕读。从中，我们应能领悟到那时人的居所与一种文化的关系。

放在大历史中去看

　　京、昆只作为非物质文化存在的时代已经过去，所以，在今天，我们才会叫它作"遗产"。当这种"遗产"已经距离社会上多数人的生活越来越远的时候；当这种"遗产"的存在首先不是表现为在数量不多的人群中的一种文化传承，而是表现为另种文化中人为自己的"艺术创作"而采掇选取的"元素"时，我们能看到的舞台上和荧屏中的京、昆与作为"非物质文化遗产"的京、昆已是"形同质异"。

　　京、昆，对一些人来说，可能是个可有可无的小话题，但我们把它与"全球化语境下的中国"联系起来看，会不会想得更多一些呢？

昆剧的历史踪迹

这一节起，讲最后一部分，我们把京、昆放到一种"大历史"的视野中去看。

一

首先，梳理一下昆剧的历史踪迹。

一讲到中国戏，有人就会追溯到汉、唐，甚至更早。但郑振铎却认为中国的戏文（作为文体）进入文坛是很晚的事，在元代。

只有话本和套曲，没有戏文，"说""唱"和"演"就无法结合起来，"戏曲"也就没法产生。

所以，郑振铎说：戏文作为文体，是需要把它"搬演"到舞台上去的，在中国一直不具备这样一种条件。

郑振铎指出：希腊悲剧的全盛时期，在公元前5世纪。他认为：亚历山大东征，使希腊文化流行于印度北部，希腊戏剧也就有了输入印度的可能。

印度古典戏曲的全盛时期，在公元6世纪。当中国戏曲在公元12世纪萌芽之时，印度古典戏曲早已盛极而衰了。

我非常同意郑振铎的说法——"一切六朝隋唐以及别的时代的'弄人'的滑稽嘲谑，绝不是真正的戏剧，绝不是真正的戏曲，也绝不是真正的戏曲的来源。"[1]

郑振铎还认为：传奇不是来源于杂剧。"当戏文和传奇已流行于世时，真正的杂剧似尚未产生。而传奇的体例与组织，却完全是由印度输入的。"[2]

① 《插图本中国文学史》。

② 同上。

郑振铎搜寻了证据，进行了对比。他说：

第一，印度戏曲是由"歌曲""说白"和"科段"三者组成的，这和传奇以后的戏曲"唱""念""做"的组成完全一样。

第二，印度戏曲中的几种主要的角色，恰恰相当于中国戏曲的生、旦、净、丑。

第三，印度戏曲开场之前，必有一段"前文"，介绍或评价即将演出的戏文，这与一部传奇的"副末开场"相同，而杂剧是没有"副末开场"的。

第四，印度戏曲结束前有"尾诗"，内容大多是赞颂劝诫或表示一种愿望，这和传奇中每个戏结束前的诗一样，并且印度戏曲和传奇中的这种诗都是通过剧中人念出来的。

第五，印度戏曲中的人物分别用"典雅语"和"土白语"，也就是比较"雅"的语言和比较"俗"的语言，这就像后来的传奇用韵白和苏白一样。

郑振铎的结论是：戏曲经由水路，从印度传到了中国南方。是商人在海上经营的往来中，把中国的音乐歌舞传到了印度，也把印度的戏曲带回了中国。

玄奘在《大唐西域记》中记载了他在印度听到过《秦王破阵乐》的演奏，这不大可能是从陆路上传过去的。浙江天台山的国清寺藏有梵文的印度戏曲写本，天台山与宁波、绍兴、温州相近，也应是从海上传来的。

以上，就是郑振铎拿出来的证据。[①]

如果郑先生的说法能够成立，那么中国戏曲的形成，就有了一个复杂的过程——受印度戏曲影响，用南曲在舞台上演唱的传奇，和更多的受了说唱的影响，用北曲在舞台上演唱的杂剧。然后，是二者的融合。

那么，昆剧的由盛而衰，又是在什么时候？

现在不少人都认为乱弹起，或京剧起，昆剧衰，所引证据是杨静亭在道光二十五年，也就是1845年刊印的《都门杂咏》中的竹枝词——"时尚黄腔喊似雷，当年昆弋话无媒，而今特重余三胜，年少争传张二奎"，单单一首

① 参见《插图本中国文学史》。

竹枝词不足以证明那时昆剧不行了，乱弹中的京剧已经占据了戏曲演出的主要舞台。朱家溍用档案馆中的文献有力地证明了这种说法是不对的。

"乱弹"一说，在乾嘉时期出现，乾隆五十年（1785）的《燕兰小谱》和乾隆六十年（1795）的《扬州画舫录》，都以昆腔为雅部，以弋阳腔、梆子腔、二黄调等为花部。以后，论者有所谓"花、雅之争"。但保存至今的档案告诉我们，在北京，同光年间在官府注册的戏班，昆腔仍占优势，真正没有独立的昆班存在是在光绪末年和宣统年间；而演出的剧目，排第一位的，也仍然是昆腔，其次，是高腔。皮黄演得多了是在光绪九年（1883）之后的事。皮黄，也就是京剧取代昆腔，占到演出剧目的十之七八，是在光绪十九年（1893）之后的事。

但即使是在这以后，昆腔仍保留在两个系统中：保留在从明代沿袭下来的昆弋合班的演出中和保留在皮黄或其他剧种戏班的演出中。

昆剧的商业演出，或者说是昆剧的职业演唱，到底是怎么衰落的？当我们把眼界放得更宽一些的时候，可能就会得出另一种结论来。

明清两代，北京的昆剧演员主要都来自南方，特别是苏州、扬州。徽班进京，是从扬州到北京。《红楼梦》中贾府要采买12个学戏的女孩，连同她们的师傅，也都是从苏州来。

也就是说，昆剧的根子在苏州，兴盛在扬州。那时，北京社会上，乃至宫廷、府邸中的艺人，相当数量都是来自苏州、扬州。

1851年到1864年，在昆剧的"根据地"发生了持续13年的战乱。我们看一看梁方仲的《中国历代户口、田地、田赋统计》（上海人民出版社，1980），就在这一段时间内，中国的总人口减少了1.75-1.94亿，也就是说，减少40%以上（减少40.5%-44.9%）。

其中：江苏是重灾区，苏州府减少72.3%。苏州府的吴县减少94%，苏州府的昆山县减少86.4%。

在昆剧的"根据地"，在为昆剧向北京输送人才的苏州，人口大减。扬州，更是经历交战各方的几轮争夺，导致了昆剧的职业演员群体几乎全军覆灭。

是战乱毁了昆剧。当然，在这同时，也毁了徽商和徽班（扬州）。

所以，齐如山曾经说过：自己小的时候在河北家乡看昆剧，都有很好的身段。后来，到了梅兰芳学昆剧时，教的人身上没了。再去南方，发现南边的昆剧，身上也没了。而在程长庚、徐小香这些人身上则保留了昆剧表演的传统，因为他们是在1851年前离开南边到北京来的。由他们传下来的钱金福等人，身上就是原来昆剧的。后来，杨小楼、梅兰芳、余叔岩又从钱家学得了这些。

而在南边——昆剧传习所出来的人，以及北边上来就学京剧、失去了原来昆剧传统的人，都没有了这些。

俞平伯曾说："昆曲之最先亡者为身段，次为鼓板锣段，其次为宾白之念法，其次为歌唱之诀窍，至于工尺板眼，谱籍若具，虽终古长在可也。"

又说："昆戏当先昆曲而亡。"①

是说到了要害处。

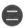

昆曲与昆剧的历史，有几点是要说的：

第一是昆曲与昆剧演唱的剧目有两类。一类是在魏良辅改进昆腔成水磨调以前的南戏、传奇和杂剧，后来改用昆腔来演唱的。

有名的有：《荆钗记》《白兔记》《拜月记》《单刀会》《东窗事犯》《十面埋伏》及专为昆腔演唱改过的《西厢记》和《窦娥冤》（经明人叶宪祖改为《金锁记》），以及《风云会》《西游记》《四声猿》，及《琵琶记》《牧羊记》《连环记》《绣襦记》《宝剑记》。

另一类是专为昆曲写的本子。有名的有：《浣纱记》《鸣凤记》、临川四梦、《义侠记》《草庐记》《玉簪记》《钗钏记》《狮吼记》《红梨记》《水浒记》《惊鸿记》《蝴蝶梦》《疗妒羹》《望湖亭》《一捧雪》《占花

① 俞平伯：《燕郊集·研究保存昆曲之不易》，《俞平伯全集》第二卷，花山文艺出版社，1997年，第455—456页。

魁》《千忠戮》《麒麟阁》，以及《西楼记》《燕子笺》《渔家乐》《九莲灯》《风筝误》《虎囊弹》《烂柯山》《长生殿》《桃花扇》《铁冠图》《雷峰塔》。

再有，就是一些被称作是"时剧"的戏，像《思凡》《下山》《挡马》《借靴》《芦林》这样的戏，演昆剧和唱昆曲的，都会演唱，但它们不是严格意义上的昆剧。

第二是前面这些戏，大多是清曲和昆剧都会演唱的，"曲"与"剧"相互关联，但又是两回事。

先说"曲"，清曲与今天人们说的清唱不同。今天在戏曲舞台上的清唱，是指演员不化妆，不穿行头，站在那儿唱，但有乐队的伴奏。

清曲的唱，我们前面已经说过，早在魏良辅改进昆腔之前就有。有了用改进后的昆腔演唱后，又有两种情形：

一是曲友的聚会，有同期的整出戏的演唱，其中又有一人唱全出各个角色的曲子但不带宾白的，有多人分别唱全出的不同角色唱念俱全的。

二是有婚丧庆典，请堂名演唱的。堂名中人唱曲是一种职业。过去，在南边，堂名遍及城乡，数量比戏班还要多。

堂名，又叫清音班。通常是8个人一班。他们也是师徒相授学出来的，要会唱生、旦、净、丑各行，还要会乐器。同时，堂名中人一般也是道士，会兼做道场。堂名在出场演唱昆曲时，与一般清曲坐唱的形式大体相同。

现在苏州的堂名被定为"非遗"，传承人只有3个。其中的吴锦亚，80多岁，他说：苏州原有堂名100多个，到1937年前后他学戏时，就只剩20多个了。他的家乡常熟辛庄就有堂名七八个。到了1949年，他所在的春和堂（光绪三十二年［1906］创办）就自行解散了。

现在，原来意义上的曲家已经基本不存在了。如果说唱曲的人仍以曲友来称的话，由于曲社"形同质异"，曲友的同期演唱，在唱的安排样式上和同期布置的格局上，都早就不是原来的样子了。变化主要有以下几点：一是唱单支曲子的多，唱全出的少。二是同期的布局像是开会的会议室或礼堂，有一种"演员"唱，"观众"听的格局。三是有太多的人看着谱子唱，对着

昆剧《玉簪记·琴挑》：王楞仙饰演潘必正，陈德霖饰演陈妙常

麦克风唱。

　　至于堂名，虽然在苏州被作为"非遗"恢复，但原来具有文化意义的堂名早就不存在了，是无法恢复的。

　　下面说"剧"。昆剧存在的时间远比清曲要短，在历史上就其与一般城乡人生活的关系来看，也不如清曲更深。

　　用昆腔演戏，始自明代的《浣纱记》，后来，就出现了一个相当多的文

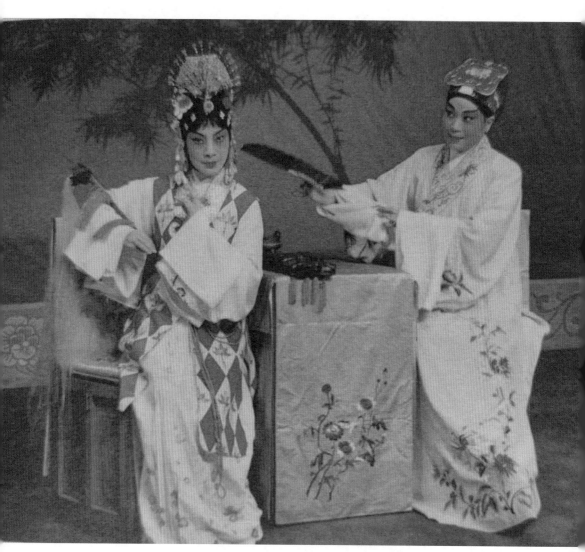

昆剧《玉簪记·琴挑》：岳美缇饰演潘必正，张静娴饰演陈妙常

人参与创作、戏班争演新戏的时代，出现了汤显祖、沈璟、吴炳、袁于令、阮大铖这样一些剧作家，出现了在苏州、扬州、南京、北京有大量的班社争演昆腔新剧的局面，以至于后来昆剧的领地扩展到了浙江、安徽、广东、湖南。那时，演戏的既有做营业演出的班社，也有家班。在一些昆剧盛行的城市，营业的班社数量多至上百，从业的人数量多至几千；算上关联行业的人，就更多了。

明末清初的战乱，对昆剧的影响是有限的，战后昆剧的创作和演唱很快就恢复，并得到了进一步的发展。

剧作方面，有李玉的《一捧雪》《占花魁》《千忠戮》《清忠谱》，朱素臣的《十五贯》，朱佐朝的《渔家乐》，丘园的《虎囊弹》，张大复的《天下乐》，李渔的《风筝误》，洪昇的《长生殿》，孔尚任的《挑花扇》。昆剧的演唱扩展到了中原包括农村在内的地带，向西南扩展到云南、广西、四川，向西北扩展到陕西。

前面说过，用昆腔作清曲演唱，作为一种文化，1949年后，随着社会结构、人们的生存方式及经济和政治制度的改变，趋于消亡。

昆剧，有过三次灭顶之灾。一次是前面说过的，1851年到1864年长江中下游的战乱，职业的演员和昆剧班流散消亡；在这一地域出现了新的观众和滩簧等新的剧种。第二次是穆藕初等人费尽心力创办昆剧传习所培养出一代传字辈的演员，到了日本入侵，战争再起，就又步入了穷途末路。

连续十多年的战争终于结束，戏曲改革启动，很多人至今都在说：是《十五贯》一出戏救活了一个剧种。这种说法，其实是经不住推敲的。

《十五贯》电影的公映是在1956年，上海戏曲学校"昆大班"的入学时间在1954年（1961年毕业）。"救"昆剧的行动，最起码从1954年已经迈出了实实在在的一步。

另外，领导人对《十五贯》的提倡，是要干部重视调查研究，不要办错案。《十五贯》的上映在1956年，1957年成立的北方昆曲剧院，可能与《十五贯》有关；而上海昆剧团的成立，是按部就班地在"大昆班"毕业之后的1961年。江苏省昆剧团由1956年在原民锋苏剧团基础上改建的苏州市苏

剧团发展而成。北方昆曲剧院的建立，使原来昆弋合演的一批老演员在台上只能演昆剧，导致了北方高腔的灭绝。电影《十五贯》记录了周传瑛、王传淞这样一批演员的表演，但同时也开启了对昆剧的戏和表演的改造。

1966年，昆剧迎来了它的第三次灭顶之灾。剧团撤销建制。

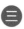

400多年过去了。时代变了。下面，我们来看看，昆曲和昆剧在当下仍能保留下来的和已经失去的都各有哪些？

历史上曾演唱过的昆曲和昆剧剧目，成百上千，至今保存了剧本，包括残本的，不足一半。

有工尺谱的，应有三五百出。有人唱的应是三分之一，常有人唱的更少。

唱法、演唱形式、传承，到了20世纪末21世纪初基本上传统已失。因为，演唱者已不再是原有文化中人。

过去，无论职业演员，还是非职业的曲友，拍曲的必须是拍曲先生，拍曲先生又必须由场面上的或堂名中人担任。现在，已难有合格的拍曲先生。

现在，担任笛师的人和过去昆曲笛师的演奏方法已不同。同样，现在昆剧的锣鼓场面也已几乎全失昆曲和昆剧的打法，以至于连一些过去昆曲和昆剧所用的乐器，今天也已难以找到。

另外，昆剧的演唱，身上的劲，是早已失去了的。

1. 讲昆曲，有清曲和剧曲两条线路。清曲比剧曲的历史久远，和一般城乡中人的生活关联密切。

2. 清曲和剧曲，在四百余年中由苏州传至今日中国的一半地方。作为剧曲的职业演出，受到过三次致命的打击，在技法上已失传承。作为清曲的职业演唱已不存在，非职业演唱也已失去了文化内涵。

3. 昆曲，作为非物质文化遗产，要接续传承，是很不容易的。

中国好戏之十七
——《山门》

 这一节，讲昆剧《山门》。在一般人们印象中，昆剧多是生旦戏，是言情之戏。但检点俞平伯习曲的记录，俞先生也唱《山门》。

 《山门》是花脸戏。昆剧花脸有"七红""四白""八黑""三僧"之说。《山门》为"四白"之一。

 我早就想讲《山门》，有很多年了。我曾经为昆剧写过些小文章，收入《三痴庵谈戏》中，为《山门》也写了几个字，但一直没有成篇，因为要讲《山门》不容易。

 《山门》中的绝妙之笔，在于它写出了"赤条条来去无牵挂"，由此使昆剧《山门》一边联系着《水浒传》中的英雄好汉，一边联系着《红楼梦》中"秉正邪二气而生"的那些痴男怨女。

 《水浒传》，一般认为是元末明初人施耐庵所作，当然，现在我们能看见的几种本子，应是在一个长时段中许多人参与了创作的。

 《水浒传》中的鲁智深可不是一般的草莽英雄，与李逵等大不相同。《水浒传》中写鲁智深是军官出身，爱打抱不平，落草，又受招安，历经了许多战事，杀人无数，最终擒得方腊。当时，梁山的一百单八将，已战死大半，战胜后的鲁智深驻于杭州的六和寺中，一天夜里，月白风清，水天共碧，他忽然听到钱塘江潮起的声音，以为是战鼓杀伐之声，就急忙拿着禅杖赶出来，准备厮杀。寺里的和尚们却推开窗户，让他看外面的钱塘江潮，对他说：钱塘江的潮水日夜两番来，是从来不会不按时而至的，所以叫做"潮

信"。鲁智深忽然醒悟，想起智真长老的偈言"逢夏而擒，遇腊而执，听潮而圆，见性而寂"，就叫和尚们烧热水给自己洗澡换衣服，留下了偈语，就坐化了。他留下的偈语是："平生不修善果，只爱杀人放火。忽地顿开金绳，这里扯断玉锁。咦，钱塘江上潮信来，今日方知我是我。"

后来，清代邱园写下了传奇《虎囊弹》，《虎囊弹》只留下了《山门》一折，写鲁智深路见不平，为救一女子打死屠户镇关西，想到要坐牢吃官司，又没有人给自己送饭，就一边说着"你诈死"，一边拨开围观的人群走了。后来，无奈在五台山出家作了和尚。一日，吃了酒，打拳，无意间踢倒了半山亭，回到寺中，又打坏了山门，打得众僧卷单而走，于是，智真长老只好打发他离开五台山，到东京大相国寺去了。

《红楼梦》二十二回写贾母为宝钗过生日演戏，宝钗点了一出《山门》，并为宝玉讲说《山门》中的【寄生草】曲词，称《山门》铿锵顿挫，音律辞藻都是好的。后面，又写看戏之后宝玉与黛玉、湘云间的纠葛，宝玉灰心，作偈，又填写【寄生草】一支。后面，又写黛玉、宝钗、湘云和宝玉由此而谈禅的事。

《山门》中【寄生草】的曲词是：

> 漫拭英雄泪，相辞乞士家。谢慈悲剃度莲台下，没缘法，转眼分离乍。赤条条来去无牵挂，那里讨烟蓑雨笠卷单行，一任俺芒鞋破钵随缘化。

从《虎囊弹》的《山门》向两端看去，《水浒传》和《红楼梦》中的述说似乎展现了两类互不相关的情境：《水浒传》是江湖义气，路见不平、拔刀相助，一个个顶天立地，龇牙戴发，全无半点苟且，更不把生死、把男女之情放在心上。而《红楼梦》则是情思缠绵悱恻，哀怨忧伤。

二者的相通之处在什么地方呢？

可能就在一种面对命运的扼腕感慨与全然无奈，一种在"无情"的"风刀霜剑"的逼拶下，持守高洁、拒斥污淖的悲歌吧。——于是，英雄气短，

儿女情长。

二

《山门》中鲁智深由净扮，要有一种质朴粗犷的态势。勾和尚脸，眉心间有舍利子，代表悟性与智慧。所以鲁智深才能从"平生不修善果，只爱杀人放火"，到"忽地顿开金绳，这里扯断玉锁"，才能知道"我"是"我"。才能在《山门》中面对五台山慨叹："说甚么袈裟披出千年话？好教俺悲今吊古，止不住忿恨嗟呀。"

鲁智深戴大蓬头，勒金箍，挂虬髯，穿海青，内穿黑快衣，黑彩裤，黑厚底，手里拿拂尘。现在有加坎肩和短裙、挂大佛珠、穿厚底僧鞋，或光肚子的。我不主张这样扮，我大体认同钱金福的扮相，有钱金福、王长林的剧照，可以参看（钱金福穿的就是黑褶子，带水袖）。

《山门》中除鲁智深外，有丑扮卖酒人，念苏白，后来，北边就念京白。

有丑和副扮两个小和尚。

有外扮老和尚。

先上鲁智深，唱【点绛唇】，念诗："削发披缁改旧装，杀人心性未全降。生平那晓经和忏？吃饭穿衣是所长。"

然后，自报家门说："洒家鲁智深，自随智真长老，剃度为僧，将及一载。想往常，每日大碗的酒，大块的肉，不离于口。如今做了和尚，受了什么五戒，弄得身子瘪瘦，口中淡出鸟来。我想，就是做了西天活佛，也没有什么好处。今日无事，且出离山门，外厢走走。"

走向下场门，回过头来说："呀，看云遮峰岭，日转山溪，五台山好景致也。"唱第一支曲子【混江龙】："恁看那朱甍碧瓦。梵王宫殿绝喧哗；郁苍苍，虬松鼋画。"听到鸟叫声，接唱："听吱喳喳古树栖鸦。"说："看那伏的伏，起的起"，接唱："斗新春，群峰相逅。那高的高，凹的凹，丛暗绿，万木交加。遥望着石楼山，雁门山，横冲霄汉；那清尘宫，避暑宫，隐约云霞。这的是，莲花涌定法王家。说甚么袈裟披出千年话？好教

俺悲今吊古，止不住忿恨嗟呀。"

这段唱，写鲁智深绝不是简单的粗鲁、暴躁之人。鲁智深有极其细致、敏锐的感觉，有悟性，因此，有忧伤，有感慨。

这时，鲁智深听到卖酒的吆喝声。他生性喜酒，出家做了和尚，多日没有闻见过酒味，当然就想喝酒了。

剧中的卖酒人可不是一般的人，你听他唱的山歌——"九里山前作战场，牧童拾得旧刀枪。顺风吹动乌江水，好似虞姬别霸王。卖酒吓，卖酒吓。"对世事，对历史，对过往的时光，有多少感慨啊。

鲁智深和卖酒的搭讪，说：你这酒挑到哪儿去卖？

卖酒的说：挑到前面山上寺中去卖。

鲁智深问：是卖给和尚们吃的？

卖酒的说：是卖给寺里做工人吃的。

鲁智深又说：卖给和尚不行吗？

卖酒的说：动也动不得。

鲁智深问：为什么？

卖酒的说：领的是老和尚的本钱，住的是老和尚的房子，要是卖酒给和尚吃了，老和尚知道了，立刻追回本钱，赶出房屋，还要顶香罚跪。

卖酒的问：你是出家人，那么喜欢酒？

于是，鲁智深就唱了第二支曲子，讲自己要喝酒的道理。

【油葫芦】："俺笑着那——戒酒除荤闲磕牙，做尽了真话靶。他只道，草根木叶味偏佳；全不道那济颠僧，他的酒肉可也全不怕，弥勒佛米汁贪非诈。"

卖酒的说：要现钱。

鲁智深唱："咱囊头有衬钱，现买悫的不须赊。那里管，西堂首座迎头骂"，"却不道解渴胜如茶"。

卖酒的不卖，鲁智深就挡着不让卖酒的走，最后抢了两桶酒，喝了个干干净净。

卖酒的要钱，鲁智深说：你不卖要什么钱？

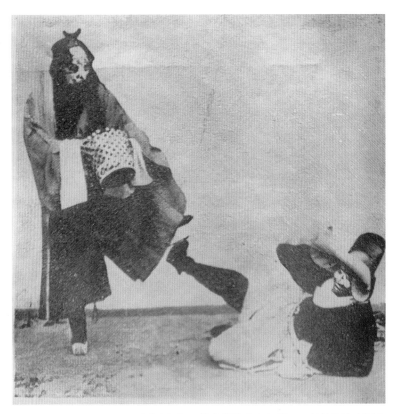

昆剧《山门》：钱金福饰演鲁智深，王长林饰演卖酒人

　　卖酒的说：酒在我的桶里，不卖；现在，在你肚子里，当然要给钱。

　　鲁智深却说：斋了僧吧。

　　卖酒的说：只有豆腐面筋斋僧，哪有酒肉斋僧的？

　　鲁智深说：酒肉斋僧，功德最大。

　　最后，是卖酒的看拿不到钱，和鲁智深开了个玩笑，跑了。

　　鲁智深喝多了酒，难免躁动，想到自己久不打拳，要趁此酒兴，使几路拳，活动活动身子，不想无意中踢垮了半山亭。唱第三支曲子【天下乐】：

　　"只见那——飘瓦飞砖也那似散花。差也不差，直恁哗？恰便似黄鹤楼打破随风化。守清规，浑似假。一任的醉由咱。"于是决定要回去了，唱："须索去倒禅床瞌睡耍。"

　　鲁智深下去了。两个小和尚上，念："事不关心，关心则乱。"听到半

山中声响，看是鲁智深喝醉了酒，把半山亭子打塌了，就关闭了山门。

鲁智深上，唱第四支曲子【哪吒令】："听钟鸣鼓挝，恨禅林尚遐。把青山乱踏，似飞归倦鸦。醉醺醺眼花，任旁人笑咱。才过了碧峰尖，早来到山门下。"看和尚关了山门，说："这些和尚，都是不中用的。"唱："只好受闭户得这波喳。"

然后叫门，和尚不开门，鲁智深说：不开门，就放火烧。和尚只好撤了门闩，鲁智深没有防备，一下子就摔了进去。

鲁智深说两个和尚骂了他，又指着哼哈二将的塑像，问：这两旁大汉是谁？

和尚说：是哼哈二将，又说他们在怪鲁智深吃酒。

鲁智深让抬过山门的大栓，唱第五支曲子【鹊踏枝】："觑着伊，挂天衣，剪绛霞，蒇罗帽，压金花。说甚么护法空门，与古佛也那排衙？俺怪他，有些装聋作哑；又怪他，眼睁睁，笑哈哈，两眼无情煞。"

鲁智深打坏了哼哈二将的塑像，两个和尚来打鲁智深，被鲁智深挡下，老和尚上。

鲁智深说：啊呀，师父呀，弟子被他们打坏了。

老和尚说：这五台山千百年香火，被你打得众僧卷单而走。你在此住不得了。我有个师弟，现在东京大相国寺住持，你到彼处讨个持事僧做了罢。

鲁智深见师父不要自己了，唱第六支曲子，也就是前面说的【寄生草】："漫拭英雄泪，相辞乞士家。"

然后说："且住，想俺打死了郑屠，若非师父收留，焉有今日？师父请上，受弟子一拜。"接唱："谢怎个慈悲剃度莲台下。没缘法，转眼分离乍。赤条条来去无牵挂。那里讨烟蓑雨笠卷单行，一任俺芒鞋破钵随缘化。"

老和尚给了鲁智深一封书信、十两银子，留下偈语："逢夏而禽，遇腊而执，听潮而圆，见性而寂。"

鲁智深唱第七支曲子，也就是最后一支曲子【尾声】："俺只得拜别老僧伽"，念："收拾起"，接唱："浮世话"。说："老和尚与我十两

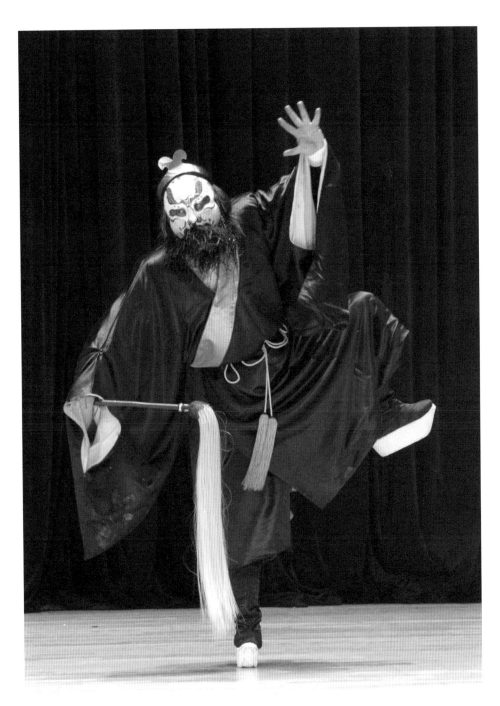

昆剧《山门》：作者饰演鲁智深

银子，去向那杏花村里"，接唱："觅些酒水沾牙"。念："免被那腌臜秃子"，接唱："多惊讶"。说："俺如今下得山来，不是五台山的和尚了"，接唱："早难道杖头沽酒，也不容咱"。

最后说："走，走，走吓"，下场，戏到这儿，也就结束了。

《山门》这出戏堪称经典，不是可以轻易改的。

有人改《山门》的词，改定场诗中的"杀人心性未全降"，为"除暴之心未全降"，认为这才是"准确认知历史、理解人物"，其实，《水浒传》也罢，《山门》也罢，都不是历史。至于说，这样改"与《水浒传》中鲁智深的艺术形象更加吻合"，也不当，《水浒传》中的鲁智深恰恰是"平生不修善果，只爱杀人放火"。

又，改"济颠僧"为"少林僧"，理由是"水浒传本事发生在北宋，而历史上济颠僧是南宋人"。其实，齐如山早就讲过，戏中用典，不问时代，因是说书人的话语，而不是剧中人的话语。

再有，鲁智深打拳时劈叉、搬朝天蹬，都没有必要。《山门》在昆弋中都是袍带花脸，要有"份儿"，过于卖弄，就把鲁智深演小了。

《山门》中的鲁智深能在五台山"虬松篆画""群峰相迓"的景致中，忽感震惊，极目远山，见云霞深处的梵王宫殿，觉到"说甚么，袈裟披出千年话？好教俺悲今吊古，止不住忿恨嗟呀"；能知道人的一生"赤条条来去无牵挂"，能知道有缘与无缘，能意识到"分离"，能知"一任俺芒鞋破钵随缘化"，可见感觉敏锐，悟性很高。

唱《山门》，听《山门》，看《山门》，要体知、领悟到这些，才是唱、听、看进去了。

前面说过，《山门》有钱金福、王长林留下的剧照，这里，还要说的是《山门》有侯玉山的录音，虽不全，但也是难得了。包括【油葫芦】【寄生草】和【尾声】。

京剧的历史踪迹

上一节讲述了昆剧的历史踪迹，这一节再来看京剧。

就"戏"论"戏"，还好说，但如果我们把京剧放到一个更久远、更宽阔的历史场域中去看，就会发现，有些问题是不容易解释的。

首先，京剧只一百多年的历史，在南戏、杂剧、传奇、昆剧以来的八百多年的中国戏曲史中，可以作为代表居于首位吗？在自有纪元以后中国的近三千年历史中，凭什么作为代表，称作"国粹"呢？

京剧初成时，不是哪个人或哪些人有意"创造"出来的；就戏曲而言，像是在今天人们难以想象、难以感知的"诸腔同台"的境况下自然形成的。

以昆剧的表演体系为根基，兼收皮黄、昆腔、吹腔、拨子、四平调和梆子的演唱样式的一种表演，从初始到大体定型，不过是三四十年的事（从咸丰十年［1860］算起）。到达鼎盛时期，也不过是四五十年，接着，也就到达了以杨小楼、梅兰芳、余叔岩为标志的最高峰。

以至于从那时到今天，人们只能是接近那个高峰，却很难超越那个高峰。

此后，中国的其他剧种和剧目，都无法再达到这种高度，为什么呢？

就外部条件而言，京剧的形成之时，正是在中国被称是"三千年未有之大变局"的时候，是国门打开、中国传统文化必须面对外部的异质文化做出回应的时候。

说京剧是"国粹"，可能正是说京剧是国家、社会走向开放，中国传统文化回应外部时，造就的"人造图腾"——京剧不同于其他剧种，它并不是在哪个地方土生土长的，它是整个中国东部对外的回应，所以从产生到长

成时间很短。它像"国学"一样——必须给外部一个回应。它不像其他地方戏那样，以"三小"为主。也不像在很长时间中占据舞台的戏那样，生、旦"言情"。它初起时，以生为主，是演说天下兴亡的大戏。

京剧的"其兴也勃焉"，不是很容易解释的；但京剧的"其亡也忽焉"，却比较好解释。

梳理一下：

我认为：京剧的兴起，是在一百六十多年前，比徽班进京晚了七十多年。京剧在戏曲舞台上，影响渐大，是在一百三十多年前。京剧在北京占到戏曲舞台的十之八九，是在一百二十多年前。在这以后，京剧就进入了它的巅峰时期。

到了1931年，战争和其他一些原因使京剧绝难再现巅峰时期的景象，更不要说是攀升新的高峰了——所以，我们才叫它是非物质文化遗产。非物质文化在上升和兴盛期中，是不需要"保护"的。比如说，现在的流行歌曲，就用不着"保护"。同样，1931年前的京剧，是非物质文化，但不必叫做"遗产"，也用不着去刻意地"保护"。

在1860年前后，在当时北京的戏园子中，戏班演员的来处，一是从扬州或苏州一带来京的，一是从湖北来京的，再就是北京本地的。他们都擅长昆剧，比如程长庚、徐小香、梅巧玲、余紫云、时小福、朱莲芬、杨鸣玉这些人。

徽秦合流和徽汉合流，是指在演唱的腔调板式上，徽班先后吸纳了秦腔和汉调，形成了相互间的融合。但一般人少有论及的是，腔调板式固然是区分剧种最容易把握的表象特征，但作为中国戏曲的根基的、作为中国戏曲的特质的，是它的表演体系和规制结构；在这些方面，京剧更内在的东西，是来自昆剧的。

京剧初成时，以老生为主，有前后三鼎甲——余三胜、程长庚、张二奎，谭鑫培、汪桂芬、孙菊仙。从王瑶卿、梅兰芳先后与谭鑫培配戏，到谭鑫培意识到作为晚辈的梅兰芳实际上已经成为自己的竞争对手时，一个以杨

小楼、梅兰芳、余叔岩为代表的新时代，也就是京剧的巅峰时代就来临了。

这个时代大致从1915年到1931年，往多里说，可以延长到1937年。日本的入侵，给昆剧和京剧的打击都是致命的。

日本入侵，昆剧的再度辉煌和京剧的巅峰时期就都结束了。

京剧的高峰时期在20世纪前30年，再加前面的40年，以及后面的7年，其间出现了几个很重要的现象：第一，从戏班制走向明星制，名角挑班。第二，大量的时装的和外国题材的新戏涌现，编排过连台本戏，采用过机关布景。第三，从梅、尚、程、荀起，京剧的流派出现，由旦行推及生、净各行，再追认前贤，推及后学。在那段时间，流派与"大路"并存；学戏，"学源不学流"。比如说，学正旦，就应该从《彩楼配》《三娘教子》《祭江》学起，不应上来就学流派戏。流派体现在那些在一个时期内特别受一部分观众欢迎的演员的表演品性和私家剧目上。如果不是战争，一个好演员辈出和新剧目频现的时期，至少还会持续很长一段时间。第四，梅兰芳、韩世昌去美、苏、日等国演出，昆剧、京剧都走出了国门，开始接受外部评价。第五，梅兰芳、余叔岩、齐如山等人创办国剧学会，程砚秋考察欧洲戏剧，使用汉文化传统的语言解释中国戏曲，和外部另种文化的对等交流有了可能。

另外，在这个时期内，1919年张謇创办的伶工学社、1930年程砚秋创办的中华戏曲专科学校，都是既延续了传统的戏曲教学方法，又引入了新的教育理念，开设有国文、历史、外语、地理、算术等新课程。

日本入侵华北、上海，给昆剧以致命打击；京剧，在实际上也受极大的伤害。昆剧的复兴和京剧的巅峰时期，至此结束。

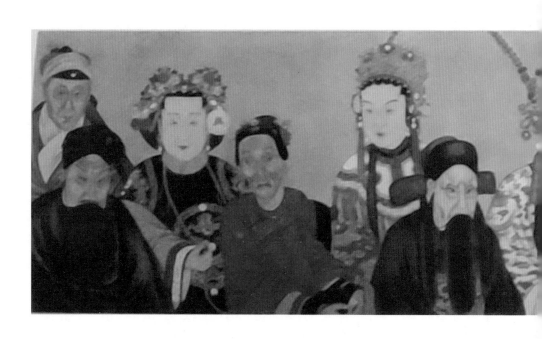

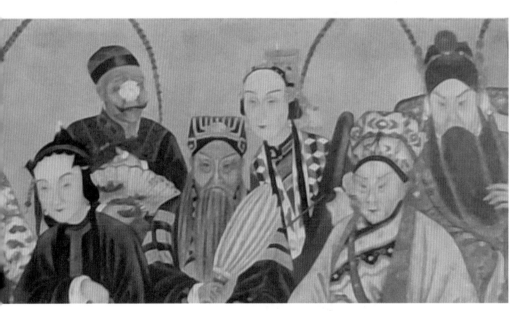

清代沈蓉圃所绘《同光十三绝》描绘了清同治、光绪年间13位著名京剧演员的形象

老生：程长庚饰演《群英会》的鲁肃，卢胜奎饰演《战北原》的诸葛亮，张胜奎饰
　　　演《一捧雪》的莫成，杨月楼饰演《四郎探母》的杨延辉

武生：谭鑫培饰演《恶虎村》的黄天霸

小生：徐小香饰演《群英会》的周瑜

旦角：梅巧玲饰演《雁门关》的萧太后，时小福饰演《桑园会》的罗敷，余紫云饰
　　　演《彩楼配》的王宝钏，朱莲芬饰演《玉簪记》的陈妙常

老旦：郝兰田饰演《行路训子》的康氏

丑角：刘赶三饰演《探亲家》的乡下妈妈，杨鸣玉饰演《思志诚》的闵天亮

京剧《定军山》：谭鑫培饰演黄忠

由于京剧形成和进入巅峰的时期正是一个国门打开、社会转型的时期，其间又有一个郑振铎所说的以1919年为界的"近代"和"现代"交汇的时代，京剧就陷入了它的第一个臧否交杂的时期。

那时的人们思维有些简单、绝对，似乎容不得别人有和自己不一样的看法。就像鲁迅笔下的阿Q一样：不满意城里人的地方，就是他们将"长凳"称为"条凳"，而且煎鱼用葱丝。又像过去的四川人，看周边：北边是"老陕"，东边是"下江人"，西南是"蛮子"，只有自己是对的，了不起。

当时，国门打开，面对外部世界，另一种情况是：所有的"中"——中国的方块字，中国的语言、语法，中医、中药，中国绘画、中国音乐，以及中国戏曲，都面临着要用"西"的规制和准则去衡量、评价和解释。

新文化运动带来的一种主张就是：一切西化。五四新文化运动，有全盘西化的主张，包括废除汉字，采用拼音文字。所以，民国年间辅助识字的工具叫做"注音字母"，共和国文字改革时期，叫做"拼音字母"，简化字，只是个过渡。最终，是要消灭汉字，用拼音的。

在这种情况下，京剧，被叫做"旧剧"。我们来看那时人对"旧剧"的看法：

钱玄同发表在《新青年》五卷第一号上的《随感录》说："如其要建立共和政府，自然该推翻君主政府……如其要中国有真戏，这真戏自然是西洋派的戏……要不把那扮不像人的人，说不像话的话全数扫除，尽情推翻，真戏怎样能推行呢？"

胡适在当年也有《历史的文学观念论》文章，主张废唱而归之说白。也就是，别唱了，改话剧才对。

刘半农更在文章中批评"戏子打脸之离奇"，说勾个大花脸，真是莫名其妙。又说，中国戏曲不过是"一人独唱，二人对唱，二人对打，多人乱打，中国文戏、武戏之编制，不外此十六字。"（《我之文学改良观》）

陈独秀认为："剧之为物，所以见重于欧洲者，以其为文学美术科学之结晶耳。吾国之剧，在文学上美术上科学上果有丝毫价值耶？"——就是

说，人家欧洲那个戏，是文学、美术和科学的结晶，了不起。中国戏曲，哪有什么价值。

这些话，看着非常极端。但那就是个说话极端的时代。不过，说归说，并没有人去砸戏园子，旧剧照样唱。而且，当时说这些话的人，正值少年之时，到了后来，他们自己也变了。

但后来，就不同了——1949年后，一个新时代来临。

于是，京剧就进入了它的第二个臧否交杂的时期。在这个时期，京剧要面对的就不只是来自社会的否定言辞了，更是来自国家的改造。

这时，国家对京剧要做的是：改戏，改人，改制①。

首先，是改戏。

前面已经说过——禁戏，虽然在后来都已开禁，但有些戏，已经没有人会唱了；有些戏，已经没有人知道是被改过的了。官方机构编著的《中国京剧史》说，禁戏，在当时还是"有必要的"。

1949年10月，中华全国戏曲改革委员会成立，后改名叫做"文化部戏曲改进局"，工作就是"组织力量整理、改编、创作戏曲剧目"。

各地也都设立了"戏改处""戏改科"。京剧，被叫做是"旧剧"。

后来，提出了"现代剧、传统剧、新编历史剧三者并举的方针"。

在这个过程中，有一批在两个时代的交错中出来的戏，我把它们叫做"京剧院戏"，有好几十出，其中也不乏有价值的，像《赵氏孤儿》《九江口》《响马传》《李逵探母》《三盗令》《佘赛花》《杨门女将》《龙女牧羊》和《义责王魁》就是这样的戏。

它们不是"传统戏"，虽然"新编"，其实很难叫"历史剧"。

再后来，全盘否定了"帝王将相、才子佳人"。"旧京剧是地主、资产阶级在意识形态领域中的顽固堡垒。它演出的剧目主要内容，概括起来，就是狂热地宣扬孔孟之道。什么'三纲五常''三从四德'、什么'忠孝节义''忠恕仁爱'等反动思想在旧京剧的舞台上都化为被歌颂的形象，因此

① 《有计划有步骤地进行旧剧改革工作》，《人民日报》1948年11月13日（石家庄印）。

毒害更深。"

1958年和1963年都曾强调要演现代戏，后来又提出"京剧革命是一场严重的阶级斗争"，强调"塑造当代的革命英雄形象"是京剧革命的首要任务，也是创作革命现代戏的核心问题。于是，就有了"样板戏"。

其次，是改人。

从1949年8月起，北京、上海举办过三期"班"，差不多两个月一期，讲新旧社会的不同，讲"阶级斗争"的观点，发动艺人诉苦，帮助艺人进行思想改造。在北京有1000多名旧艺人参加了学习。负责这项工作的是"文化接管委员会文艺部旧剧处"。在上海，从第二期起，周信芳是班主任。

后来，1957年，在京剧演员中划了一些右派，有的准许演出，不许谢幕；有的送去劳教。当然，后来都平反、改正了。

1967年，又提出要"把混入文艺团体中坚持反动立场的地、富、反、坏、右分子清除出去"。

相当多的一批演员，包括名演员被"打成牛鬼蛇神"。连"早已逝世的梅兰芳"都被作为"京剧界黑旗"批判。在"清理阶级队伍"后，随着"大部分"剧团"被解散"，演员按规定"由当地政府另行安排其生活出路，主要是到农村落户或者分配到工厂或新建的企业中去劳动"。

最后，是改制。

20世纪50年代初，建立国家剧团；1955年，在私营剧团推行"民营公助"。在这个过程中，一方面取消班主制、经励科；一方面向剧团派入政工干部，建立党组织。

当剧团和演员都进入了单位体制后，对剧团的调动、拆分、组合和撤销建制，就在不断地进行之中。比如说北京的京剧团，就曾经有调西藏、内蒙古，下放辽宁、吉林，支援宁夏的。

在这个过程中，1960年前后，一些民营公助的剧团也改为国营剧团。

最后，1966年12月，样板团划归中国人民解放军建制，列入部队序列。

在这同时，大量的剧团被成建制地撤销，包括上海京剧院、上海青年京昆剧团这样的剧团，当然更包括了地方的集体所有制的剧团。

1978年以后，先是恢复了44个"传统戏"的演出，后来，可演的戏多了起来，但"京剧危机"也就出现了。观众数量减少，年龄老化；剧团数量减少，演出场次减少，演出质量明显不如已经过去的那个时期。于是，正像我在一开始讲的那样，有人认为：京剧"属于古代艺术范畴，不具备现代艺术的品格"，所以，"伴随封建社会的结束"，"急剧"走向"衰落"是"必然"的[①]。

20世纪90年代末至21世纪初，情势为之一变："振兴京昆"从口号转为国家行动，党政领导机关不断下发文件，加大中央和地方各级财政的投入；"中华优秀传统文化传承发展""戏曲振兴"等一系列"工程"实施。剧团在由财政支付的工资和经费外，又从财政取得大额度的"项目"资金，使排演新戏的预算迅速地增加到几十万、几百万，甚至更多，以至于一个剧团的年资金总量开始以亿计，多则两三个亿，甚至更多。

在这一时期，国家主办的戏曲教学有了中专、大专、本科、研究生的学位设置，相当数量的外部师资和导演、研究者的进入，剧目的审查和新编戏的商业制作，以及多种"评奖"，决定了戏曲及其职业群体的发展方向。

普通教育的"才艺"加分、"艺考"，中央电视台戏曲频道的《宝贝亮相吧》节目的推出和"戏曲进入校园"政策的推行，使得"振兴京剧"的政策的影响力已经扩展到青少年和儿童中。

当然，与此同时，大学生中爱好京剧的人也比前一个时期增多了。

 总结

1. 京剧，作为"国粹"，像是个"人造图腾"，它的巅峰时期在20世纪的前30年。战争中断了京剧的发展。

2. 在一个新的时期，京剧成了"旧剧"，"改戏""改人""改制"，是这一时期的国家政策。

3. 20世纪70年代，国家再度开放后的一系列变化，是今天京剧发展的时代的和制度的背景。

① 参见《中国戏曲的困惑》。

中国好戏之十八
——《长坂坡》《凤还巢》

这节再讲两出戏，作为京剧的代表。一出是武生的《长坂坡》，一出是旦角的《凤还巢》。

《长坂坡》大概自有京剧就唱。《凤还巢》则是在盛期新戏层出不穷的时候产生的，而且流传了下来。

《长坂坡》演说天下军国大事，有武生扮的赵云，架子花脸扮的曹操和张飞，老生扮的刘备，旦角扮的糜夫人、甘夫人，丑扮的夏侯恩和夏侯杰。另外，还有曹八将，其中张郃应是武花脸，许褚应是摔打花脸。

《凤还巢》演说家庭琐事，也算是悲欢离合。有旦角扮的程雪娥，小生扮的穆居易，丑，在这出戏中是彩旦，扮的程雪雁，另一个丑扮的朱焕然，老生扮的程浦和洪功，花脸扮的周公公，还有一个花脸扮的刘鲁七。

这两出戏，都是有分量的戏，在过去也都是可以唱大轴的戏。

先说《长坂坡》，主要人物赵云、曹操、刘备、张飞，在《三国志》中都有传，分别见于《蜀书二》的《先主传》、《蜀书六》的《关张马黄赵传》、《魏书一》的《武帝纪》。当然，戏中的人物形象、故事情节更多的来自小说《三国演义》。

《长坂坡》是杨派名剧，戏的唱、念、做、打安排得平平稳稳，场面极大，讲究戏情戏理，讲究"武戏文唱"，但打曹八将也打得干净快疾。

这戏，杨小楼留有和钱金福扮的张飞的剧照，有杨小楼1932年在百代灌录的唱片，都是很宝贵的。

在杨派传人中，孙毓堃、高盛麟、王金璐的《长坂坡》都大派，演赵云有大将风度，忠勇恭谨，有真正的大武生的"份儿"。

另有厉慧良的《长坂坡》，另一个样儿。更能拿人。

赵云的出场，是在老生扮的刘备的闷帘导板后，在慢长锤中随着龙套和糜芳、糜竺、简雍、甘夫人、糜夫人一起上来的。据说当年杨小楼演的时候，鼓佬并不像现在这样在武生上场时单给下键子，突出主角要上场了。杨小楼扮的赵云要在刘备唱完原板、流水，散板收住，和简雍对白后，靠一句"主公且免愁肠，保重要紧"，十个字，一下子把观众吸引到自己身上来。而且，每次就凭这一句话，就能要下好来。

武戏文唱，按刘曾复的说法，就是唱出戏情戏理来；按刘雪安的说法，就是唱出人物的感情来，而不只是武功好，卖弄技巧。杨小楼在表现人物上胜过了他所宗的俞菊笙，同时，也胜过了在他之后的武生。宗杨的人，有很好的，但超过杨的，到现在都没有。杨小楼的嘴里讲究，身上大方。有说：杨小楼的戏，"从来不显张弓拔弩之势，也不会有神疲力竭之时，他总是从从容容，非常款式地来几下，这几下大家都会，也都能来，就是不如他来得好"[1]。

《长坂坡》是杨小楼的打炮戏。夜宿荒郊，曹兵追来时急整枪、马，与曹兵交锋，下一场的打四曹将，再下面的救简雍、救甘夫人、见张飞，都不是一般的好。特别是见张飞后再次杀入曹军前的四句唱"自古英雄有血性，岂肯怕死与贪生。此番寻找无踪影，枉在人间走一程"，踢出被张飞拉住的枪——张飞拉住赵云的枪，说要接替赵云去冲杀——更显出赵云"舍生忘死"的精神。

底下抓帔掩井是个高潮。糜夫人受伤了，赵云只有一匹马，糜夫人要把阿斗托付给赵云，赵云不接阿斗，一再躬身请糜夫人上马，自己步行保护；

[1]　《京剧新序（修订版）》。

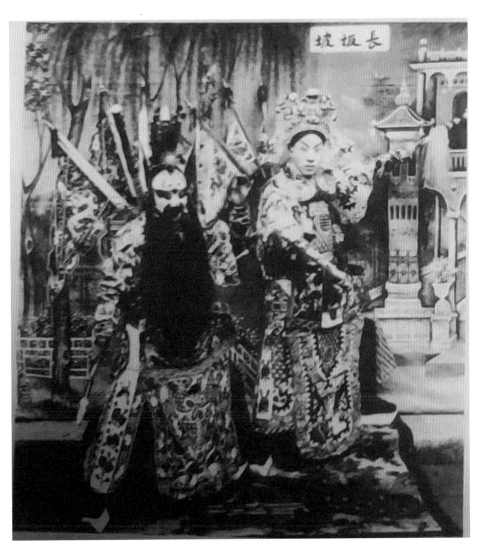

京剧《长坂坡》：杨小楼饰演赵云，钱金福饰演张飞

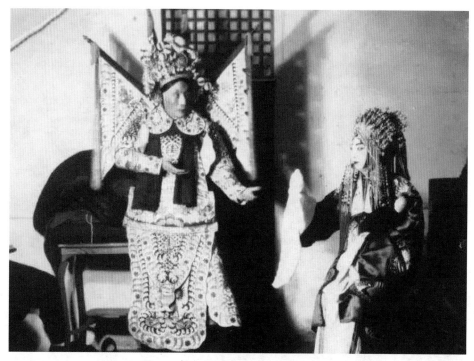

京剧《长坂坡》：杨小楼饰演赵云，梅兰芳饰演糜夫人（摄于后台）

糜夫人投井，赵云只抓住了糜夫人的外衣，无奈推倒土墙，掩埋井口，抱阿斗上马，急忙离去。

底下，就是大战：打文聘，打曹仁、李典，打张郃，打徐褚，打乐进，落入陷马坑，再拉住张郃的枪出陷马坑，再两个回合，下。

最后，是过桥。然后，张飞挡住曹兵，大喝一声，吓死夏侯杰，曹操仓皇退去。戏就完了。

这戏，当年给杨小楼配糜夫人的是梅兰芳。梅兰芳在他的《舞台生活四十年》中用了很长的篇幅来写他和杨小楼合作的这出戏，说这是他和杨小楼合作演出最多的戏，糜夫人虽然是个配角，但他自己非常喜欢这出戏，觉得"在每一场中都有发挥的余地"。特别是"掩井"一场，导板上，圆场，中箭时走屁股坐子，把藏在袖子里的箭扎在腿上，拔箭，躲入土墙后；赵云上，二人见面，糜夫人先问刘备，再问甘夫人，知道都已突围，安全了，说："且喜一家团聚，待我谢天谢地。"在回答了赵云问"阿斗安否"后，

说"将军到此，阿斗有命也"，又说："可怜他父，漂流半世，只留下这点骨血，望将军保护此子，闯出重围，使他父子相见，我纵死九泉，也得瞑目甘心也。"在赵云说"主母受惊，云之罪也，请骑战马，去见主公要紧"后，说："将军，千万不要以我为念，速保此子去见他父，就是刘氏祖先，也感你的大恩。况且大将军临阵交锋，岂可无马？"在赵云说"为臣步战，也要杀出重围"后，急急风中，两边上、双超过场的曹将加重了紧急的气氛。糜夫人两次把阿斗交给赵云，赵云不接，糜夫人只得把阿斗放在地上，赵云不得不抱起阿斗，糜夫人就在这时跳井了。

摆在场上的椅子，这时就代表井坎。糜夫人上椅子跳下去，赵云如果抓住了线尾子，就会把旦角的大头拽下来；赵云如果把旦角的帔和里面的衬褶子都抓住，旦角就跳不下去了，赵云抓的手必须把两件衣服搓开，只抓住外面的一件。这个表演如果配合不默契，就演不好。但技术的后面是深入人物的感情。梅兰芳在《舞台生活四十年》中写道：在他演的糜夫人面对赵云唱出"将阿斗付与将军抱定"的"定"字，"这时台上台下一点声音都没有，我们两人一对眼光，就听见杨先生很强烈地一声吸气"，可见好的演技是由深入人物的情感带出来的。

《长坂坡》这出戏中，另一个特别值得说的就是侯喜瑞的曹操。第一场发兵的大引子、定场诗和自报家门的白口，第十三场的导板、原板和散板，第十七场当阳桥前念白和做派，都把曹操演活了。

曹操发兵一场的引子是："顶天立地，建功勋，四海享德声。独力扶乾坤。用兵机，券操必胜。"念定场诗，然后下令追赶刘备。

大战一场的导板是"旌旗招展龙蛇影"，然后上来的原板转流水是"干戈犹如照眼明。思想刘备实可恨，全然不念保奏恩。青梅煮酒英雄论，闻雷失箸巧计生。进占徐州未安稳，河北兵败取古城。下得马来就上山岭"，最后的散板是"眼望山川起浮尘"。

以上这些念和唱，侯喜瑞留下的有1928年由胜利公司灌制的唱片，可见当时的花脸和今天舞台上的不同味道。

下面说一下《凤还巢》。

《凤还巢》也是一出场子和唱都安排得很好的戏。它也是齐如山给梅兰芳写的戏，齐如山曾经说过这出戏故事的出处。

《凤还巢》原来17场，20世纪50年代梅兰芳自己参与编定的《梅兰芳演出剧本选集》中的本子，比现在台上演的还要长得多。

后来，做音配像时，用的是1956年梅兰芳、姜妙香、王少亭、刘连荣、李庆山、薛永德、李春林、韦三奎这些人的录音。

戏的第一场，是山大王刘鲁七假扮相面的下山。

第二场，告老还乡的兵部侍郎程浦与皇亲朱千岁相约郊外游玩，遇见已亡故的旧友穆建业的儿子穆居易，约他在自己的生日那天来家中一会。

中间还穿插了刘鲁七为穆居易和朱千岁相面。

程浦有两个女儿，长女程雪雁，是夫人所生，生得丑陋，而且粗俗无礼；次女程雪娥，是妾所生，母亲已死。程浦打算把程雪娥许给穆居易。

第三场、第四场，写朱千岁与穆居易分别来给程浦拜寿。程浦要程雪娥偷偷看看穆居易，中意不中意，并向穆居易提亲，留穆居易在家中花园里的书馆读书。

第五场，写程雪雁要程雪娥和她一起去花园书馆中看穆居易，程雪娥不去。

第六场，程雪雁冒程雪娥之名去书馆，穆居易见她相貌丑陋且粗俗不堪，就逃走了。

第七场，国家有战事，朝廷派周公公监军，招程浦复出，军前参赞。

第八场，朱千岁出来打猎，遇见穆居易要去投军，就打算用穆居易的名字骗婚。

第九场，穆居易在路上又遇见了周公公和程浦，周公公带穆居易到军中。

第十场，程浦走后，夫人就让自己的女儿程雪雁冒程雪娥的名出嫁了。

第十一场，朱千岁冒名娶了冒名的程雪娥。这场戏，就是丑洞房，是彩

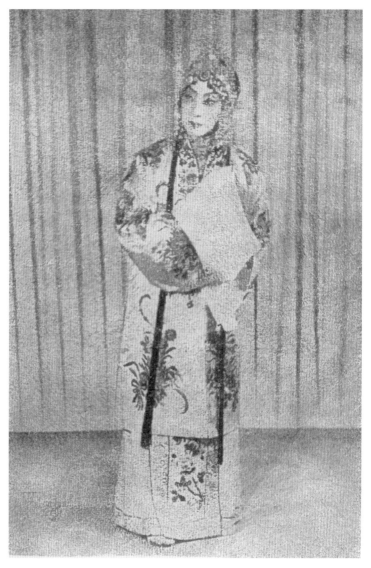

京剧《凤还巢》：梅兰芳饰演程雪娥

旦和丑的很有意思的一场戏。

第十二场，周公公、程浦和穆居易到了军前，周公公把穆居易推荐给元帅洪功，洪功起用穆居易出马破敌。

第十三场，刘鲁七带人抢劫了朱千岁家。

第十四场，强盗作乱，夫人要程雪娥和她一起去投奔朱千岁，程雪娥不

愿去，自己去军前寻父。

第十五场，战事已毕，程浦请元帅做主为女儿和穆居易完婚。穆居易十分不情愿，但也无可奈何。

第十六场，老夫人去到朱千岁家，朱千岁被劫后也没有钱了，就和老夫人、程雪雁一起去军前投奔程浦。

第十七场，洞房中，穆居易极其不悦，周公公和元帅终于盘问出花园之事，程浦说：如果穆居易看到的今日洞房中的新娘子是那晚花园中的人，就情愿退婚。穆居易看到新娘子果然不是那晚花园中的人，于是程浦、元帅和周公公都生气了，新娘子也哭了起来，穆居易忙不迭地给这个、给那个赔礼。最后，当然是大团圆的结局。

老夫人和朱千岁、程雪雁也都到了。朱千岁指着程雪娥对程雪雁说，那天我看见的是她；程雪雁指着穆居易对朱千岁说，那天我看见的可是他。

这戏，丑洞房和洞房都很好看。需要两个好丑。当然，这是个娱乐性的戏。

另外，梅兰芳扮的程雪娥，头场只是两句摇板。

再一场，是西皮导板、慢板。

再上场，是母亲让自己的女儿冒名出嫁，程雪娥只能是自怨薄命了。后来，又听丫鬟报告：两边都是假冒的，正觉好笑，又听到穆居易跑掉了，又感忧伤。

再一场，是绝不答应和母亲去朱千岁家，从原板到流水，都很好听。梅兰芳早在1929年就由高亭公司灌有这一段的唱片。

最后，是洞房，唱不算特别多，但绝对是经典：由两句摇板起，接着是两段流水，到摇板收住，行云流水，珠圆玉润，既有剧中人物的悲欢，也极富喜剧色彩；相对，小生的唱，同样也很好听。这也算是中国戏曲中能受到很多人欢迎的一种样式。

1986年，美国夏威夷大学戏剧系来中国，在北京、西安和上海演京剧，演的也是这出《凤还巢》，但是用英语演唱的。当时，电视台有转播。

京、昆面临的共同问题

本节讲讲作为非物质文化遗产的京、昆共同的问题。

今天，我们面对的昆曲、昆剧和京剧有三种，这就是作为非物质文化遗产的昆曲、昆剧和京剧，作为意识形态主旋律的昆曲、昆剧和京剧，以及商业制作的昆剧和京剧。

举例来说：从俞粟庐、高步云、俞平伯、袁敏宣、周铨庵、樊伯炎、樊书培、叶仰曦以及陶显庭、侯益隆留下的唱片和录音中，我们可以知道作为非物质文化遗产的昆曲是什么样的——当然，这只能是从它留下的音频资料中知道了它有限的部分。

从俞振飞和传字辈诸人，以及梅兰芳、韩世昌、侯玉山留下的录像或电影中，我们可以知道作为非物质文化遗产的昆剧是什么样的。

曲社用昆腔演唱毛泽东的诗词，是希望加入到革命文艺中去，使昆曲也能成为意识形态主旋律。

而《红霞》《飞夺泸定桥》和《二块六》，当年就是作为意识形态主旋律的昆剧。

青春版《牡丹亭》、北昆的《红楼梦》、上昆的《长生殿》，是商业制作的昆剧。

京剧，谭鑫培、杨小楼、余叔岩、梅兰芳、程砚秋、金少山、侯喜瑞、郝寿臣、萧长华在前一个时期留下的唱片，用电影记录下来的梅兰芳的《霸王别姬》《贵妃醉酒》《洛神》和萧长华、马连良、谭富英、叶盛兰、裘盛戎、袁世海、孙毓堃的《群英会·借东风》，可以使我们知道作为非物质文

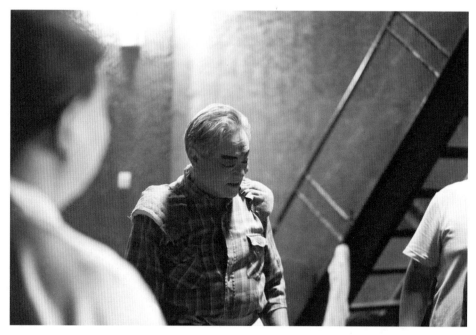

走进后台

化遗产的京剧是什么样的。

《红灯记》《沙家浜》，以及梅兰芳的《嫦娥赞公社》可以代表作为意识形态主旋律的京剧。

其他，这二三十年在舞台上上演的新编京剧，是商业制作的京剧。

在三种京、昆中，作为意识形态主旋律的京昆——始自20世纪50年代的"戏改"，作为表演呈现方式的，沿着历史的进程看主要是现代戏、革命样板戏和戏歌。

用商业制作的方式生产出来的京、昆，始自20世纪90年代，它与"振兴京昆"和要搞市场经济，起于同一个时期。

一个非常有意思的现象是，商业制作的京、昆，却并不是市场中的东西。它只是学了国外的商业制作模式，但它靠市场是无法生存的，除市场外，它还要靠财政支持，靠项目资金。

三种京昆，在今天都有存在的道理。基于"表达自由"的主张，我认为它们在今天应该是可以同时存在的。

但问题是：商业制作的京、昆常常要打出非物质文化遗产的旗号，但作为非物质文化遗产的京、昆，也就是传统的汉文化传承中的京、昆，实际上已经面临严峻的危机，作为一种活文化，活在其中的人的数量，已难以维持它作为一个种群存在、延续或繁衍了。

所以，本节主要谈一下作为非物质文化遗产的京、昆的问题。

今天，在荧屏上和在剧场中，实际上已经很难看到真正的、可以称作是"非物质文化遗产"的京剧和昆剧了。

原因是京剧和昆剧的学法、教法、演法都变了。

首先谈"教法"，从传统的父子（父、母，子、女）、师徒相对，口耳相授，身教言传的教学法，变成了一种工业化的——按预设计划、批量生产的——也就是现代学校的——教学法。

传统的教学法是"一对一"的，即使是一人同时教几人，也是这样。就像我在前面说过的王瑶卿"一个猴一个拴法"的教法，他能教出梅兰芳、尚小云、程砚秋、荀慧生、筱翠花、芙蓉草、章遏云、张君秋、宋德珠、梁小鸾、杜近芳、谢锐青这样一些人。现在，即使是一人教一人，也是按工业化的方法，一个模子——所以"是旦皆张""无净不裘"。

再作个对比：学张，学裘，"是旦皆张""无净不裘"，是后一个时期的现象。在前一个时期，学谭，却学出了余叔岩、言菊朋，以及马连良、周信芳、杨宝森、奚啸伯。宗谭派的人，各成一派。这其中的道理，是值得玩味的。

什么是基本功？什么是开蒙戏？嘴里的、身上的，都怎么教？先教什么？后教什么？唱学到什么程度才能调？戏学到什么程度才能演？这些，过去和现在都不一样了。

所以，原本昆剧、京剧表演中的"数""劲""神"，怎样才能基于"教"而一代一代传下去，就成了问题。

学法变了。过去学唱、念，眼睛看着老师的嘴；现在，学生看着谱子学，甚至老师也看着谱子教。在场上，胡琴看着谱子拉，笛子看着谱子

吹——谱子、录音、录像，从辅助工具变成了唯一标准。

学身上，过去要学数、找劲，现在分解为一、二、三、四，像是学广播体操。

天不亮，喊嗓子，然后练功、学戏、演戏——这就是过去学戏人过的日子，不只是在时间上比现在多，用功上比现在狠，更主要的是：学戏是一种生活方式、一种生存方式，学戏与生活的其他方面是在同一种文化之中，或是在能够相容的不同文化之中。这一点，过去的职业演员、非职业演员，都是如此。

我在前面提出过：中国人学、演京、昆与外国人学、演京、昆有什么不同？现在人学、演京、昆与过去人学、演京、昆有什么不同？这里面有一个文化的属性问题——是同种文化内的传承，还是异种文化间的模仿？

看看日本"歌舞伎""相扑"的从业者会选择一种与他们所处时代、社会中其他人不同的生活方式就可以知道：一个社会对不同文化（生存方式）的包容，及相当数量人的选择，是一种非物质文化能够存续、发展的前提。

特别是，当学戏从"学数""找劲"、逐渐"领会神"，变成了记住另种文化理论的"标准答案"和过于依赖"教"和"排"、过于依赖"技术"辅助，下面这些问题，就都表现出来了：

从下苦功，练出一种"功夫嗓子"，到完全依靠"麦克风"。

从基于多年的技能训练和即时的"感发"——每次演出虽有瑕疵，但都是独一无二的创作——到依靠技术合成的"像音像"。

当词、谱、音、像都可以在电脑中储存、在手机中找到，当技术可以遮掩、修补演唱者的瑕疵，当屏幕和剧场制度可以隔绝观众的参与时，"技术"的另一面就要发挥作用了——凡"技术"都是双刃剑，当"技术"不只是辅助而是要规整艺术时，艺术的本性就被伤害了。

最后，演法变了。过去，京昆的每一次演出，都表现为唱戏的和唱戏的之间的互动、唱戏的和场面之间的互动，以及唱戏的、场面上的和听戏的之间的互动。戏，是这些人共同创造的，或者说，是在这些人的合力中发展和传承的。

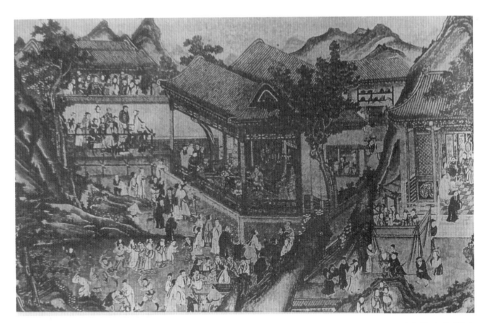

过去的人们看戏

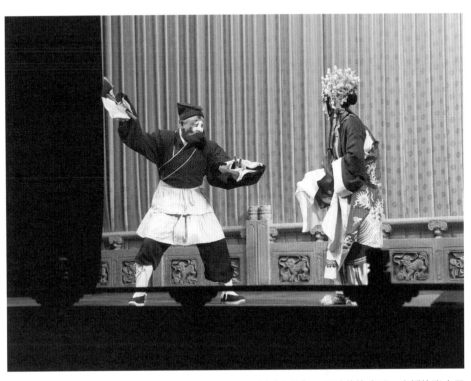

昆剧《痴梦》：王继英饰崔氏，李楯饰张木匠

现在，戏是导演排出来的，是按照领导意志或者出品人意愿，在导演制度中生产出来的。

"导演"是随着在京剧形成后不久进入中国的文明戏（也就是话剧）和电影进入中国的，它属于与汉文化不同的另一种文化。在京剧的形成和发展过程中，它和中国戏曲自然会有很多交互影响。导演，以及电影，西洋音乐、美术、舞蹈进入京剧、昆剧本无不可，但如果是作为制度的强制性进入，就是另一种情形了。

20世纪50年代初，"戏曲改革"开始，2000年出版的《中国京剧史》在"戏曲改革"题下谈道：

"由谁来执行'戏改'这项任务呢？——必须要找到相应的专职人员……戏班旧有的'攒戏'者远不能胜任……唯有导演履行其职责，在推陈出新政策指导下，才能做到。"于是，"京剧专职导演在戏改中应运而生。"……"导演制不是孤立的创作体制，必须以改变旧戏班不合理的总体制为前提。三改中的'改制'便是导演制建立的政策保障。"应"变'主角制'为导演制"。①

由此，我们可以知道，导演，在那时，不是个艺术领域中的事，而是一个事关"戏曲改革"、改变"制度"的事。

"导演制"对应的是"主角制"，是作为汉文化中戏曲创作方式的"攒戏"。

什么是"攒戏"？"攒戏"就是唱戏的、打本子的、场面上的在互动中的共同创作，就是基于"兴发感动"的"台上见"，甚至还包括了听戏的持续不断地参与了创作。

"攒戏"，本身就是一种非物质文化，是与"导演制度系统"不同的艺术创作思路和体系。

"导演制度系统"是"移植""嵌入"到京剧、昆剧中的。所以，前面说过的《中国京剧史》中说，20世纪80年代，恢复传统戏演出后，先是"大

① 《中国京剧史》（下卷），第154页。

量搬演传统剧目，剧团的排戏又不需要导演，演员回到'攒戏'的老路上去，使刚刚复苏的导演职能陷于瘫痪的境地"。另外，要"改变京剧观众仍把京剧视为角儿的艺术、以角儿的技艺为审美对象的只重'艺'不重'戏'的倾向"，也确实不是容易的事。①

不同文化中人的认知、思维、表达方式和生命经验是不一样的。舞台上不同的时间、空间处理，"模仿"与"比、兴"、"台上见"与"导演制度系统"，导致了传统的中国戏曲与今日在中国居主流的戏剧在呈现方式上的差异。布景、"再现生活"和"导演制度系统"的进入，致使今日居主流的京、昆与传统的京、昆"形同质异"。今日在戏曲领域居主流的做法，是从"传统"中选取被认为是"可用"的"元素"去"创作"，这其实是一种"借形去魂"的做法。

"形同质异"与"借形去魂"，是当下京、昆共同的、根本的问题。

20世纪50年代，在以改变旧剧"总体制"为目的的"戏曲改革"中，导演制进入。随着导演制的进入，作曲、指挥去除了演员基于"兴发感动"与场面上互动的可能，布景的设置以及去除检场人、使用大幕和二道幕，破坏了中国戏曲通过上下场来处置时空的汉文化中人观念。于是，舞台上和荧屏中的京昆剧与传统的、作为非物质文化遗产的京昆剧的"形同质异"就是难免的了。

从要彻底否定"帝王将相、才子佳人"，完全停演"帝王将相、才子佳人"，到要传承发展"优秀传统文化"，当"创作者"都不是传统的汉文化中人，他们的思维方式已与汉文化中人完全不一样时，在"传统"中寻找、选取"可用"的"元素"去"创作"，就成了当下剧团中人对待传统京昆剧的一种态度和方法了——"借形去魂"就是这种态度和方法下的策略。

举个例子来说，我们看看差不多是同一批演员演的京剧《群英会·借东

① 参见《中国京剧史》（下卷），第622页。

风》和《赤壁之战》都有音配像，京剧《赤壁》有视频，对比着看，就能感觉到变化是什么。

我们再看看传统的昆剧《游园·惊梦》的演法，再看看梅兰芳、俞振飞拍电影时的变化，再看青春版《牡丹亭》中的《游园·惊梦》，再看被张军高度评价的邵天帅的中国戏歌"原来姹紫嫣红开遍"，同样能感到这里面的变化。

另外，还有交响京剧《杨门女将》、交响越剧《红楼梦》，作为表达自由、作为商业制作，都无不可，但它们挤压的是非物质文化遗产的空间，挤占的是非物质文化遗产保护可利用的有限资源。

另外，有一个听来像是很有道理的说法：必须"与时俱进"。我要问的是，好像没有人要求古典歌剧、芭蕾舞、交响乐也必须"与时俱进"。

与演法改变的同时，另两个变化出现了：一是本来参与其中的"听戏的"，变成了外在的"观众"。

二是研究者变了。现在以研究戏曲为职业的人，使用一套外来的学术规范、理论框架、概念体系，用另一种文化的而非传统汉文化——或说是传统汉文化中京、昆自有的话语来"解释"京、昆。

旧有的演员，自身实际上从20世纪50年代起就处于一种"失语"的状态；现在的演员，都是变化发生之后学校教出来的，反倒以传统京昆的自有规矩为异端了。

总 结

1. 要和过去"彻底决裂"，要改变旧剧的总体制，于是，京、昆剧的学法、教法和演法都变了。这导致了今日在舞台上和荧屏中居主流的京、昆与传统的京、昆"形同质异"。

2. 从全面否定京、昆旧剧，停演京、昆旧剧，到要传承发展"优秀传统文化"，于是，从"传统"京、昆中选取"元素"去"创作"，就成了职业剧团对待京、昆的一种政策。"借形去魂"，就是必然的选择。

回顾京、昆好戏

这一节，讲一下中国好戏，当然是只讲京昆中的好戏，算是一个回顾。

传统汉文化中的京、昆剧，作为一个已经过去了的时代中人欣赏的演艺形式，它们好在哪儿？它们的艺术之美何在？这是本节要讲的。

当然，作为文化，它们只属于特定的历史时期中特定的人群。但作为艺术，对人类而言，又可能有一种不同文化中人都能感受到的美，有一种对人类而言共通的价值。

什么戏是好戏，不同人有不同的看法，因为不同人有不同的喜好。

好戏怎么能让人看到呢？我想讲一下"点戏"和"派戏"。

"点戏"是点自己想看的戏，"派戏"是这戏谁演好，自己最想看谁演的。

当然，现在一般人只能"选戏"，在现有的正演的戏中，去挑选自己想看的戏。或者是从可找到的音像资料中，去选自己想听、想看的。

过去，不是这样。

看过《红楼梦》的人应该记得贾母给宝钗过生日，叫了个戏班子唱戏，叫宝钗等点戏，宝钗先点了《西游记》，后又点了《山门》，凤姐"知贾母喜热闹，更喜谑笑科诨"，点的是《刘二当衣》，黛玉、宝玉、史湘云、迎春、探春、惜春、李纨也都点了戏。

今天，我们通过听相声、看电视剧，知道过去唱堂会主人和尊贵的客人也都会点戏。有时，点戏的人不但点演某出戏，还要点某人唱某出戏。即使今天某个单位要搞庆典、办晚会，也会指名请某剧团、某人演某戏。这，就

叫做点戏。

确定了要演什么戏后，除了点戏的人已说了要某人演某角色外，就要有人安排戏中扮演其他角色乃至龙套的人选。如果点戏的人没有要求，就要有人安排全戏各个角色扮演者的人选，这就叫做派戏。

一出好戏，如果没有合适的人选来扮演，戏也不会十分好看。另外，一个戏，有诸多角色，各个角色要相配，戏才好看。所以，派戏时，不但要考虑某个演员适合于演某个角色，还要在一次具体演出中，考虑到谁和谁同台才相配，才好听、好看。

举几个例子。一些戏，京、昆都演，比如说《单刀会》。京剧演，如果关羽、鲁肃都派了麒派老生演，就会让人觉得鲁肃在学关羽说话，挺正经的戏，会把观众逗乐了。演鲁肃，要古拙质朴才好，北昆当年魏庆林先生的鲁肃就好，有录音可证。如以京剧演员扮演，雷喜福就好。麒派亦可，马派、言派，就不一定好；要有"硬里子"老生的味道。

再以京、昆都演的《奇双会》为例，我以为姜妙香的就好，俞振飞的不如姜。《惊梦》，俞先生的好，是梦中人，显是才俊，姜比不了。《醉写》，姜妙香不演，如演，我想也一定不如俞振飞的好，俞天生一种才气、仙气，姜没有。而《奇双会》的赵宠是个小官，是个老实人，对妻子恩爱有加，为妻子家中不幸而牵肠挂肚，为妻子闯辕被拉而惊恐；剧中并不需显现赵宠的才情，俞振飞演来就往往有些过。在姜妙香、俞振飞之外，过去，包丹庭、祝宽演来，另是一种味道，有书卷气，更淡雅脱俗些。

派戏，还要对演员的"戏路"。同样，《红楼梦》中也写到，元妃省亲，梨香院的12个女孩演戏，元妃觉得龄官唱得最好，要她再唱两出，并说"不拘哪两出"。管戏的贾蔷要龄官唱《游园》《惊梦》，龄官不肯，认为不是"本角的戏"，也就是说，不是本行当的戏，于是，演了《相约》《相骂》。《游园》《惊梦》的杜丽娘，在昆剧中是"五旦"，也就是"闺门旦"，《相约》《相骂》中的芸香，是"六旦"，也就是"花旦"。

另外，人们开玩笑所说的"马派家院""裘派中军"，虽不是派戏派错了人，却是演员演过了头——作为"底包"的家院、中军，不能着意显出马

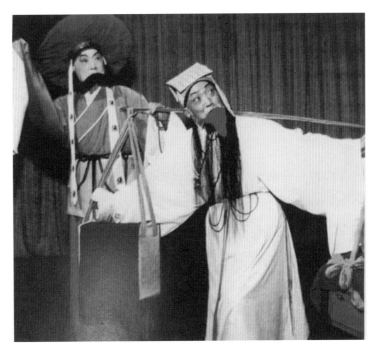

昆剧《千忠戮·惨睹》：俞振飞饰演建文帝，郑传鉴饰演程济

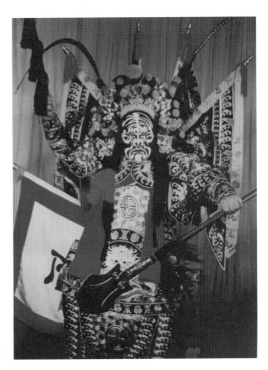

昆剧《千金闸》：
侯玉山饰演李元霸

派、裘派的味道，因为那样一演，就夺了戏，甚至是搅了戏。

从自己的喜爱出发点戏、派戏，和为别人点戏、派戏，是不一样的。为别人，就要考虑到他或他们可能喜欢看什么，或者是自己想给他或他们看什么——也就是说，要在不同的情况下，给不同的人点不同的戏。

好戏，好在文辞，比如昆剧中的"赤条条来去无牵挂"，京剧中的"一轮明月照窗前"。

好在声腔，比如昆剧中的《南浦》《赏荷》《惨睹》《弹词》，京剧中各派名家的唱。

好在情景、形象、做派，比如昆剧中的《刀会》《嫁妹》《搜山·打车》《见娘》《湖楼》《梳妆·跪池》《痴梦》和《醉写》，京剧《四郎探母·见娘》和《斩经堂》《搜孤救孤》《坐楼杀惜》《周仁献嫂》。

由于昆剧是京剧的根基，京剧不但本身就包含了近百出直接来源于昆剧的戏，而且在自己的演唱中，唱曲牌，借用了昆剧的"大字"，一些武戏只唱曲牌，不唱皮黄；一些戏，"风搅雪"，皮黄里加着曲牌。所以，在这里，就不细说昆剧，只给大家列出我认为的昆剧好戏，当然，这是不完整的。

《游园惊梦》《折柳·阳关》《南浦》《赏荷》《琴挑》《亭会》《藏舟》《梳妆·跪池》《小宴（连环计）》《梳妆·掷戟》《拾柴》《泼粥》《拾画》《湖楼》《玩笺》《教歌》《见娘》《男祭》《起布》《辞朝》《小宴（长生殿）》《闻铃》《迎像哭像》《扫花·三醉》《醉写》《惨睹》《撞钟·分宫》《寻梦》《痴梦》《认子》《刺虎》《瑶台》《水斗》《断桥》《说亲·回话》《赐剑》《题曲》《斩娥》《思凡》《出猎·回猎》《相梁·刺梁》《后亲》《佳期》《拷红》《长亭》《寄子》《望乡》《酒楼》《弹词》《搜山·打车》《云阳·法

场 》《草诏》《夜奔》《议剑·献剑》《吃茶》《打子》《煽
坟》《十面》《对刀·步战》《别母·乱箭》《激秦》《三挡》
《扫松》《上路》《送京》《访普》《北诈》《山门》《五台》
《惠明下书》《刘唐》《挡曹》《训子》《刀会》《嫁妹》《火
判》《花荡》《扫秦》《醉皂》《游殿》《照镜》《问路》《乐
驿》《芦林》《借靴》《惊丑》《狗洞》《写状》《借茶》《活
捉》《下山》《偷鸡》《盗甲》《胖姑》《安天会》《五人义》

中国戏，"演员"和"戏"是并重的，另种文化中人，总想弱化演员个人，强调"戏"，这对传统汉文化中人来说是无法做到的。

把演员和"戏"放到一块儿，除去前面讲过的好戏外，此处大致说一说：

比如余叔岩的《搜孤救孤》《战太平》《打棍出箱》。

比如杨小楼的《铁笼山》《恶虎村》《安天会》。

比如梅兰芳的《起解》《醉酒》和《穆柯寨·穆天王》。

比如周信芳的《乌龙院》《追韩信》和《义责王魁》。

比如程砚秋的《青霜剑》《六月雪》《锁麟囊》，以及《红拂传》。

另外，花脸的戏，比如金少山的《大回朝》《御果园》《白良关》《断密涧》《草桥关》《锁五龙》《探阴山》《牧虎关》《审七·长亭》；

侯喜瑞的《战宛城》《取洛阳》《盗御马》和《法门寺》；

郝寿臣的《黄一刀》《打龙棚》和《荆轲传》。

还有丑的戏，真不好说。昆丑为主的戏，少有人演；京剧，以丑为主的戏，台上已经基本看不见了。

换个角度，说说我演过和想演的戏。我喜欢戏，喜欢戏是有瘾的，虽然全力学戏的时间不足半年，但我见过好的。后来，只是在相隔几十年后才偶尔唱唱。

我唱过的昆剧有《亭会》《三挡》《弹词》《山门》《寄子》，想唱

的，还有《拾画》《醉写》《刀会》《打虎》中的"酒馆"一场和《扫秦》《下山》。

京剧小生，被临时抓来顶替的，唱过《断密涧》《杀驿》《铁弓缘》，其他，还唱过《探母》《战太平》《沙陀国》。想唱的，有《回荆州》《借赵云》《群英会》《奇双会》。

六十年前，我初学戏时，常去姜妙香家。我叫他"姜爷爷"，那时，他正整理《玉门关》《监酒令》，在电台录音。说到小生的反二黄戏《孝感天》因有鬼魂出现，在当时不能演，想另编一出戏，把反二黄的唱留下。当时由我用《吟风阁杂剧》中的故事编了《延陵挂剑》。又说到小生应有大戏，就开始准备《辛弃疾》。这完全是用过去"攒戏"的方法，在聊，在比划中，逐渐出来的。后来，三十年后，我根据记忆，才把它落在了纸上——戏写南宋时，辛弃疾生于被金人占据的山东，在祖父影响下，立志报国。借科考之名，行抵燕赵，观看山河要塞形势，并在途中见金人掠抢杀戮，愤而提词荒村断壁。后来，起兵反金，终至南渡归宋。剧中既有大段的唱，又有武场，有宏大的场面，辛弃疾带五十骑勇士闯数万人金营，擒叛将，召集各路义军渡江南归时，辛弃疾、贾瑞、王世隆上马，在群唱的【泣颜回】牌子中，八勇士、四义军走太极图，上船，下；辛弃疾等三人上高台，八勇士持飞虎旗、四义军持大纛旗再上，站斜一字，走右龙摆尾，圆场，左龙摆尾，反下；再反上右龙摆尾，下；辛弃疾、贾瑞、王世隆下高台；八勇士、四义军再上，归斜胡同。在【尾声】中，辛、贾、王下，八勇士、四义军翻倒脱靴下。

【泣颜回】词是改过的："铁骑渡江流，列艨艟战船千艘。回首故乡依旧，征尘暗雾锁云愁。蒙尘冕旒，叹几番云扰空争斗。看长江浪息风恬。何日里击楫中流。""恢复旧神州，为中兴运用机谋。少年立志，把山河一统全收。看长江浪息风恬，何日里击楫中流。"

这种场面和表现方式，在现在的京剧舞台上已难得见到了。

最后说一下，京、昆剧的危机，表现在两个方面：

一是一种传统的建构、表达方式的消亡。也就是那种基于兴发感动，通过上下场去建构和唱、念、做、打去表达的方法和样式，丢失了、消亡了。

我们看一些音配像节目，听到观众的掌声，却看不出配像者的表演好在哪儿，就知道这里边一定有问题。

二是戏丢了。说出戏名，大家不知道，没听过、没看过，没有人会演了。

我们知道《传字辈所演剧目志》中列出传字辈44人，曾经在5年中学、演的昆剧是138部，共694折。而《喜（富）连成科班的始末》记载喜（富）连成科班8科学生，曾经学、演的京剧是337出。

景孤血在《由四大徽班时代开始到解放前的京剧编演新戏概况》中，列出了四大徽班时编演的大量新戏。后来，王瑶卿、黄月山、田际云、汪笑侬等都编演新戏。再后来，京剧兴盛时期，梅兰芳、程砚秋、尚小云、荀慧生、徐碧云、朱心琴、杨小楼、高庆奎、马连良、叶盛章、李万春，无不编演新戏。新编剧目在这几十年中增加了五六百出。

但这一个时期京、昆演员的电影或录像，能留到今天的，微乎其微。留有唱片而没有整出戏录音的，占相当数量。

在留下的整出录音中，被选出做了"音配像"的，有460出。这些戏中，今天还有人得到过传授，能在剧场中演的，大概不到一半，在剧场中经常能演的，大概不到五分之一。

由此，我们可以把京昆剧分为以下几类：

一类是只知戏名，没有剧本流传下来，或现在已经没有人会演的。

一类是留有剧本，但没有人会演；或是前人留有唱片，可以听到唱念片段；或是前人留下文字，对剧本或演唱有所介绍和评述的。

一类是还有少数人看过，或是会演，但舞台上已经四十年没有人演过的。

一类是四十年中，有人演过，但在近三年中，已经没有人演过的。

一类是经常演，至少在近三年中，每年至少在一个城市（比如说北京、上海、天津）有人演过一次以上的，特别是仍能照原有的传授演，真正够得上是非物质文化遗产的。

我们看《中国京剧史》中所列程长庚、谭鑫培等前后三鼎甲及余叔岩、陈德霖、王瑶卿、梅兰芳的拿手剧目中以下的这些戏，大家看过吗？知道戏的大致内容吗？

《镇潭州》《太平桥》《天水关》《南天门》《九更天》《雁门关》《让成都》《金水桥》《双尽忠》《风云会》《庆唐虞》《钗钏大审》《安居平五路》《战荥阳》《五雷阵》《取帅印》《战北原》《骂王朗》《脂粉计》《骂杨广》《战蒲关》《铁莲花》《锤换带》《宫门带》《五截山》《下河东》《雪杯圆》

《芦花河》《五花洞》《万里缘》《金猛关》《延安关》《江南捷》《混元盒》《庚娘传》《盂兰会》《双挂帅》《梅玉配》《探亲家》《儿女英雄传》《五花洞》《孽镜台》《天河配》《花木兰》

我们再看看生、旦上述人当年常演的戏，今天，观众已经很少有机会能看到。列举如下：

《卖马》《打渔杀家》《战樊城》《南阳关》《战长沙》《伐东吴》《连营寨》《战太平》《宁武关》《摘缨会》《牧羊圈》《长亭会》《完璧归赵》《黄金台》《搜孤救孤》《打金枝》《上天台》《汾河湾》《桑园会》《桑园寄子》《三击掌》《御碑亭》《辕门斩子》《朱砂痣》《八大锤》《法场换子》《举鼎观画》《临江会》《回龙阁》《状元谱》《天雷报》《乌龙院》《一捧雪》《盗宗卷》《审头刺汤》《打严嵩》《打棍出

箱》《打登州》《洗浮山》

《彩楼配》《祭江》《孝感天》《金水桥》《宝莲灯》《秋
胡戏妻》《穆柯寨》《穆天王》《福寿镜》《樊江关》《得意
缘》《湘江会》《南天门》《生死恨》《二堂舍子》《春秋配》
《荀灌娘》《破洪州》《棋盘山》《抗金兵》《廉锦枫》《西
施》《太真外传》《虹霓关》

武生杨小楼的戏，现在没人演，人们连戏的内容都不知道了，我也列举
如下：

《霸王庄》《殷家堡》《牛头山》《溪皇庄》《水帘洞》
《下河东》《武文华》《金锁阵》《临潼会》《朱仙镇》《界牌
关》《嘉兴府》《飞叉阵》《蜈蚣岭》《磐河战》《反西凉》
《贾家楼》《取桂阳》《五截山》《湘江会》《白龙关》《镇潭
州》《陈圆圆》《康郎山》《赵家楼》《山神庙》《英杰烈》
《闹昆阳》《晋阳宫》《英雄会》《状元印》《闹花灯》《坛山
谷》《水帘洞》《安天会》《五人义》

花脸何桂山、黄润甫、穆凤山、金少山、郝寿臣、侯喜瑞常演的戏，现
在人也大多不知道了，列举如下：

《太行山》《龙虎斗》《双包案》《高平关》《恶虎庄》
《天水关》《霸王庄》《战北原》《战荥阳》《清河桥》《太平
桥》《群臣宴》《翠凤楼》《赵家庄》《下河东》《画春园》
《忠孝全》《闹江州》《丁甲山》《荆轲传》《打曹豹》《瓦口
关》《打龙棚》《赛太岁》《桃花村》《飞虎梦》《清风寨》
《红拂传》《儿女英雄传》

《大回朝》《黄金台》《水淹七军》《御果园》《白良关》

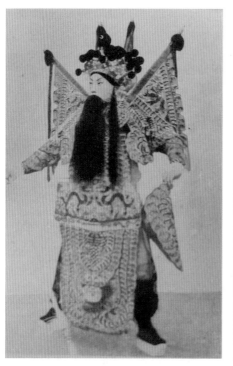

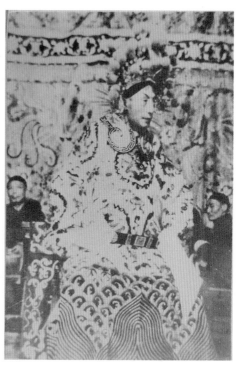

京剧《战太平》：余叔岩饰演花云　　　　京剧《连环套》：杨小楼饰演黄天霸

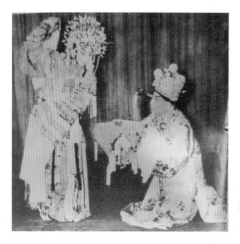

京剧《贵妃醉酒》：
梅兰芳饰演杨玉环
姜妙香饰演高力士

《五台山》《黄一刀》《断密涧》《牧虎关》《草桥关》《打龙袍》《托兆碰碑》《御果园》《李七长亭》《上天台》《阳平关》《搜孤救孤》《飞虎山》《打焦赞》《打严嵩》《青梅煮酒论英雄》《灞桥挑袍》《黄鹤楼》《取洛阳》《九龙杯》《牛皋下书》《铡包勉》《四杰村》《普球山》《洪羊洞》《开山府》《恶虎村》

我们再想想，生、旦、净、丑各行，各个流派的创始人，他们过去基本上是天天演戏，半年不翻头，每人都二三百出戏，每个流派几十出代表剧目，今天，还能经常演的有多少呢？

过去，京、昆剧盛时，每年编演的新戏有多少呢？

总 结

1. 京、昆剧在兴盛时期，不断编演新戏，在观众的选择和多方参与下的改进中，留下了一批被观众认可的好戏。

2. 54年前，留下剧本的京、昆剧至少不会少于三千出（折）。现在，有只有剧本传世和只知剧名的；有常演的，很少演的，舞台上已多年不演及没有人会演的；有音像传世的，或有文字记述传世的。但只要不是有人会演且经常演，有观众反复看，活在人们生活中的，就属于已消亡的或濒临灭绝的。

我们面对的就是这样一种情况。

什么是传统?

讲戏,讲昆曲、京剧,讲了那么多,该结束了。

最后,提出些问题。对这些问题,有的,我有自己的看法;有的,我还在思考。

希望每一个感到思考是一种乐趣的人能讲出自己的看法,以使大家能够分享。

世间事有两类:一类是自己选择的目标通过努力能实现的;另一类,不是自己努力了就能改变或实现的。但我想,总该做个明白人吧。

戏,最一般的功用是娱乐,在这个层面上它适应的人数最多。然后是一种艺术的享受,对美的欣赏,与美的共鸣。然后,有一种像是与你的曾祖辈、高祖辈相关联的东西,不只是生理上的血脉相连,而且有文化上的血脉相连——这正像我在一开始时讲的那样:人,不是孙悟空,不是"天产石猴",绝大多数人也不是从不记事时起就被外国人收养了的孩子,除了血缘、肤色,长大后语言、生活习惯、为人行事的样式都与亲生父母不同了。

中国人原来讲"慎终追远",讲"三年无改于父之道"。汉字的"肖",本意是说人的体貌相像,汉代许慎的《说文解字》说:"肖,骨肉相似也。"也就是儿子像父亲。像,有两种,一种是长得像;一种是体质、性情,作人、做事都像。同理,古人说"不肖子孙",就是不像。当然了,一般说"不肖子孙",说的不是长相,而是为人做事,品行上不像。

"像",是有一种传统,是一种传承的结果。

那么，中国戏，要"像"，要有一种传统、有一种传承，表现在哪儿呢？

几十年来，有个说法，叫"传统戏"，对应的是"新编历史剧"和"现代戏"。什么是"传统戏"呢？一般的解释好像是旧有的、"老"的、有一段时间了的。其实，这种说法是不对的。昆剧四百余年，还好说，京剧就一百六十年，从什么时候起算老戏？什么时候起算新戏？京剧自产生起，到它的兴盛时期、巅峰时期，都在不断编演新戏，几十年，新戏几百出，往往一个有影响的演员一年就是一两出，这些戏，要在它产生多少年后才叫"传统"？

我的看法是：中国戏的"传统"，在"法"不在"戏"。凡按习惯了的规矩、路数编演的，就在"传统"的范畴之内。凡"移步不换形"的，就是"传统"的——传统，就表现在演唱中的表达、呈现和互动的方式上，在唱、念、做、打的法则和对时空的处理上。

在已经过去了的那个时代，演员争相创新。那种创新，既包括了在传统之内的创新，也包括了超出传统的创新，更有完全是在传统之外的创新。观众在选择，演员自己也在尝试中选择。整体的社会的选择的结果，是"京朝派"的也就是严格意义上的"传统"的，和"海派"的，和灯彩戏和布景的、声光电、幻术、西乐、"话剧加唱"的，歌舞并用的，共生共存。

传统，对京、昆而言，一是在"法"不在"戏"，遵从了旧有的规矩和路数，基于兴发感动，以唱、念、做、打为叙事语言，由演者在互动中（包括了演者与观者的互动中）去表达的，就是"传统"的。

二是内蕴了一种更加久远的汉文化中人的认知、思维、记忆、表达和交流、互动的方式，以及一种对己对人、对生存环境、对人生、对生命的态度。这，更是传统的。

这两点，使得人们在听到、看到，唱到、说到甚至是想到京、昆时，能产生一种感觉；能有一种谁和自己是"我们"，谁相对自己是"他们"的感觉。

<center>二</center>

但是，内蕴在京、昆中的传统已经属于过去了。作为非物质文化的京、昆剧自身已经成为"遗产"。

"遗产"，就是它不是我们创建的，是"祖上"留给我们的——这就引出了我最后要讲的第二个问题：在一个已经改变了的情境中，旧有的文化传承是可以接续的吗？

我说过，我赞同"文明求同，文化存异"，主张"接续传承，融入开放的世界"。我多次说过：对中国而言，"文化上继绝存亡"是一件很重要的事。因为在今天这个世界上，别国，别种文化，经历了工业化的整齐划一，许多传统文化是被"工业化"在"无意识"中灭绝了，或者说，是在一种"工业化"和"科学的狂妄"中被灭绝了。而中国经历了两次整齐划一，第二次，"计划经济体制"和"彻底决裂"是有意识地要扫除过去的一切——因为它们都是旧思想、旧文化、旧风俗、旧习惯。到了又要传承发展"优秀传统文化"时，我们怎样对待被批判过的"孔老二"①，怎样对待至少在历史上存续过两千多年的儒学和那种形成于农耕文明中的以亲缘和拟亲缘关系为基本架构的人际关系呢？

正像一切先哲都凝集了人类最了不起的知觉和智慧，我对他们的尊崇出自内心，不会在意他们思想和学说中的那些在今天看来已不再重要的历史的印记一样；正像宗教在今日也早已不再去多讲"奇迹"一样，一切传统文化都会有现时代人很容易指责的一面，那么，一种传统文化仍然值得传承的是什么呢？

昆曲和京剧既不是"世界第一"（不像有人说的那样：只有我们中国有，多么了不起），同时，也有太多的现时代人可以批评的地方，有现时代的中国人不喜欢的地方；但作为一种非物质文化可不可以容它传承下去呢？

我们面对着两种做法：一个是改造，鉴别好坏，去掉坏的，投入人力、

① 孔子，字仲尼，在家中排行老二，因而被批判者称为"孔老二"。"五四"运动前后，曾兴起一股"批判孔教"之风，而 20 世纪 70 年代，又开展了一场批判孔子的运动。

财力，改进和另创好的；一个是"振兴"，甚至是"从娃娃抓起"，同样，投入人力、财力去做。

两种做法，都是从外部用力。

能不能给出空间，首先容这些非物质文化"自生自灭"呢？非物质文化，是一些人的生存方式，能不能给出空间，让喜欢这种生存方式的人有可能去选择这种生存方式。

在这个前提下，进一步才是财政的支持、提供辅助的条件，比如，提供场地和必要的资金，使一些人选择这种生存方式的愿望成为可能。

如果要这样做，首先有个鉴别的问题：

前面说过，作为"多数民族"的非物质文化遗产的京、昆，不像少数民族的一些非物质文化遗产那样，由国家认定的京、昆非物质文化遗产传承人都是职业的（国家剧团的），都是国家的学校作为专业人才培养出来的，他们的行为方式和思维方式基本上是一种体制内"单位人"的行为方式和思维方式，他们的职业行为也与杨小楼、梅兰芳、余叔岩那一代的职业演员大不相同，他们的生存方式已经差不多没有传统汉文化中人生存方式的踪迹可寻了。那么，他们演出来的戏，能是非物质文化遗产吗？

几年前，我被请去评估云南一些少数民族的非物质文化遗产，发现他们在造假，而在北京、上海，号称非物质文化遗产的京、昆，是在"创作"。

于是，我要问：《图兰朵》是"中国的"吗？魏名伦先生说得好：是"外国人臆造的中国故事，中国人再创的外国传说"。

编故事，是一种表达自由。张艺谋作品中的"传统"，大抵是编出来的，作为艺术品，可能是好的；但要说那是"传统"，是"历史"，我说：不是。

要使作为非物质文化遗产的昆曲、京剧能够传承下去，第一，要使"活在京昆中"和"为京昆活着"的人，保持在一定的数量之上。数量过少，作为"种群"就不存在了。活文化，就只能变成死文物。

第二，要使人们能有识别能力——在一个盛行"毁真文物，造假古董"的时代，要使人们能够辨识什么是作为非物质文化遗产的京、昆，什么是商业制作的京、昆——你喜欢什么都可以，但你要知道你喜欢的是什么。

辨识哪些是非物质文化遗产的京、昆，更是掌握财政审批权的人的责任。把国家财政支持非物质文化遗产保护的资金都用在了不是遗产保护的方面，即使出了"成果"，那也是"非遗"之外的艺术创作，或是"传承"之外的艺术培训、教学，而不是"非遗"保护。

非物质文化遗产保护，要有制度保障，要下大力气去做。

但非物质文化遗产的保护，与对文物的保护、动植物物种的保护、生态的保护一样，努力去做了，方法得当，也未必就都能保护下来。不去做，或做的方法不当，当然就更不会有结果了。

最后，说一下"什么是传统"和我对传统的基本态度。

第一，人不是"天产石猴"，所以有传统。

一提到传统，有人就会问传统的好坏。假设"传统"有好坏，那么"传统"的好坏也就像硬币的两面一样。

如果是对一个成年人，我们就不应该像对一个智识未开的孩子一样，限制他去接触那些"儿童不宜"的东西。纯洁当然是好的，但无知绝不是纯洁。

一个人，知道得越多，选择就有可能是更恰当的。这一点，特别是对人群整体而言，更是这样。

第二，谈到不同的文化传统，它们相通的一面和不同的一面是同时存在的。

在人类之中，不同的文化，在最基本的一些方面其实是相通的。可以说，各种宗教中凝集着的人类的友爱、向善、自省、慎独和有关伦理的思考的方面，也有许多是相通的。

但同时，不同的文化，又有它们各自的独特的一面，所以，才有"多元一体，和而不同"的主张，才有从"各美其美"到"美人之美"到"美美与共、天下大同"的设想[①]。

① 费孝通：《人的研究在中国——个人的经历》，《读书》，1990年第10期。

第三，一种文化，在经历了很长的历史时期后，如果仍能存活，就有一个它最根本的东西是什么的问题。前面，我讲过，王元化认为：文化传承所传承的，是剥离了具体历史时段的生存方式——社会结构、人际关系、政治和社会制度——的一种民族的或族群的代代相因的文化内在的精神实质或理念，是一种特定人群的传统的认知-思维和行为方式，及一种作人与做事的最基本的规则。

第四，当整体的世界形成后，不同文化间的交汇和对话就会频繁起来，如果不能平等相待，妄自尊大和妄自菲薄，及相互诋毁，都是会反复出现的——特别是当一种利益混杂其中的时候。

历史上有"殖民"和"精神殖民"，后者与文化的关系更大一些。"殖民"，对被殖民者（即"原住民"）而言，是强制的。"精神殖民"同样是强制的。如果有了选择，"入籍"和"归化"，就不是"殖民"。

现在，有许多人似乎难以理性对待分歧，不能接受别人可以和自己不同，人类的发展，在这种情势的变化中又一次面临考验。我有悲观的一面，但同时认为上面的一些问题，在这样一个时候，尤为重要。

总 结

1. 对昆曲、昆剧和京剧，你可以不喜欢，但你应该知道。在你要知道的过程中，你需要面对听到或看到的各种不同的说法，在辨析中得出自己的结论来。

2. 你可以选择过和你的曾祖、高祖完全不同的生活，但你可能还是应该知道祖辈过的是一种什么样的生活。

昆曲、京剧，是传统的汉文化圈中人的一种生活样式的组成部分。

3. 过去的昆曲、京剧，就像是现在很多人的"流行歌曲"，而今后的昆曲和京剧——我指的是作为非物质文化遗产存在的昆曲和京剧，即使不消亡，也只能是少数人的选择。

如果能有少数人选择，那么，它也就是文化多样性中的一种了。

走向戏台深处

余　论

《中国戏七讲》，在朋友的督促下完成了。

名为"中国戏"，实际上主要是在讲昆曲、京剧，所以这里要做一个说明。

传统的真正的中国戏的历史并不算长，相对中国自公元前841年起有纪年的历史，它不足一半。中国戏始自南宋，其中，知道怎么演，怎么唱的，昆曲不过四百多年，京剧一百六十多年。相对世界上古老的戏剧，如古希腊的戏剧，古印度的戏剧，不能算长。但它内蕴了一种比它自身历史长得多的中国传统文化中人（或说汉文化圈中人）特有的认知、思维、记忆、表达和交流、互动的方式，它所接续的自诗（经）而后，诗、词、曲、剧一脉相承的一种基于兴发感动的文学述说和情感表达方式，却是远远长于它自身的历史的。

传统的中国戏相对今天受外部影响的戏剧在质态上的区分，我们已经说过，这就是：第一，由"分场法"和"分幕法"的不同，表现出的二者对时间、空间的不同的感知和处理；第二，由"比""兴"和"模拟"的不同，表现出的二者不同的表达样式和创作路数；第三，由"'唱戏的'、'场面上的'和'听戏的'之间的多重互动"和"由导演统率的'工业化制作'"，表现出的二者不同的建构方式。

凡是传统的中国戏，不论剧种，特质都是如此。

那么，在中国戏内部，各个剧种的质态差别又是什么呢？有人说，是声腔的不同，又说是来自各地方言和方音的不同。

我说：不尽然。

因为，各地的方言、方音固有不同，但一个地方却是可以有不同剧种的，更何况许多剧种的演唱又都往往是"诸腔同台"的。

关于声腔，较早有昆山腔、弋阳腔、海盐腔、余姚腔之说，后来，又有昆腔、高腔、梆子腔、皮黄腔之说，及南昆、北弋、东柳、西梆之说。

昆腔不但用于昆剧的演唱，在昆剧形成后，昆腔更通过昆剧对其他剧种产生了巨大的影响。这种影响可以是剧目上的，是剧目所蕴含的理念、情感和审美偏好上的，也可以是演唱技能、功法上的。同时，诸腔同台，又使昆剧吸收了其他剧种的声腔，如吹腔、小调等，又使其他剧种学昆剧唱法和演技，以至于直接演唱昆剧，导致昆腔和弋阳腔同台、昆腔和梆子同台、昆腔和皮黄同台的演唱样式出现。

前面，我们也说过，一个戏班同时演唱两个剧种的戏，叫做"两下锅"，一个戏中用明显是两个剧种（声腔）的唱法演唱，叫做"风搅雪"。

今天，中国戏曲的剧种号称有317种（但有职业剧团能持续营业演出的，没有这么多）。其中，梆子的形成，晚于昆剧，却大大早于京剧。影响较大的有秦腔（陕西梆子）、晋剧（山西梆子）、豫剧（河南梆子），以及，川剧中的弹戏、滇剧中的丝弦腔。

而与京剧相同用皮黄（西皮、二黄）演唱的剧种，有徽剧、汉剧、湘剧、滇剧、粤剧等。

我们说，剧种的质态不同，不只在方言、方音的差异。一出场，扮戏时抹彩、勾脸、勒头、贴片子、戴甩发的方法，盔头和行头的样式，一抬足、一举手的技法，发音吐字的方法，以及，给人的整体的风貌，都不相同，各有特色。其中，最根本的，是一种文化的差异——从地域上划分，可见晋文化、秦文化、巴蜀文化、楚文化、吴越文化、岭南文化的不同。从时间上看，社会转型之前的昆剧、梆子和转型已启及战乱之后的滩黄、越剧、黄梅戏、蹦蹦（评剧），是分属不同时代的，而京剧的产生、兴盛，则跨越其间。

同样，由于文化的不同，豫剧、评剧和更晚出现的曲剧，相较京剧、昆剧，就更能适应表现中国现代的题材。

另一种变化，发生在大致六七十年前和三十年前，变化的结果，是传统的昆曲、京剧逐渐消失，由导演体制导致的现今舞台上的昆曲、京剧与传

统的昆曲、京剧形同质异，而在"推动优秀传统文化创造性转化、创新性发展"旗帜下的一些做法，又导致了现今舞台上的昆曲、京剧较之传统的昆曲、京剧呈去魂借形之势。

通过比较、分类或归类，有助于我们认识戏曲及其他各种事。不抱成见，又使我们能理解、包容，甚至是喜爱更多样的人和事，小则开阔了眼界，增加了知识，丰富了生活，大则有了更多的思考，能够从不同人群的习惯、理念、文化去认识这个世界，认识人类的历史。这样，于己，可以"在古今中西对比的视野下，探寻中国艺术的文化内核与精神高度"，对人，则可以有不同文化间的对等交流，有不同文化中人的友好共处。

总之，这是一部可以在不同层面去读的书，可以随便翻翻；可以从不同于论文的口语中去发现、思考与传统中国戏、与艺术、与社会相关的问题；可以举一反三，开阔自己的眼界，提升认知和思维的品性。

附录：京剧《辛弃疾》（又名《铁骑渡江》）

　　按：中国戏的传统，在"法"，不在"戏"。于是，戏的传承不只表现在作品的最后呈现上，更表现在作品的产生过程中和方法上，表现在从结构到行当分派、角色装扮，与唱、念、做、打的产生过程和方法的完整性上。《辛弃疾》一剧正是按照"攒戏"和演者"互动"的方法，于1962年至1963年，由姜妙香及阎庆林、黄定诸先生"聊"出来的，当时作者参与其间。后，搁置。1993年，由作者成其稿。2001年，在清华大学当代中国研究中心"非物质文化遗产研究"项下立项，拟推出这一剧目的学术展演，并以影视人类学的方法记录全过程。

　　另外，需要说明的是，作为一种非物质文化，中国戏的"本子"（剧本）只是作品不可分割的组成部分，而不是独立的作品。中国戏作品的完整涵括了前述产生过程和方法。这，是极其重要的，是由其本质所决定的。

第一场　发兵

（牌子。四金将、阿虎上，圆场。完颜雍、完颜勖、耶律安上

　　众：某——

完颜雍：完颜雍。

完颜勖：完颜勖。

耶律安：耶律安。

阿　虎：阿虎。

完颜雍：众位平章请了。

　　众：请了。

完颜雍：海陵王操演人马，你我伺候了。

　众：请。

（牌子。八金兵、完颜亮上

完颜亮：【点绛唇】漠北奇才，丹诏封拜，射雕种，会猎南来，饮马长
　　　　江界。

　众：臣等见驾，愿吾皇万岁。

完颜亮：平身。

　众：万万岁。

完颜亮：〔诗〕万里车书混一同，江南岂有别疆封？提兵百万西湖侧，立马
　　　　吴山第一峰。

　　　　孤，海陵王完颜亮。自迁都燕京以来，每日操演人马，意欲扫平宋
　　　　室。今日会集群臣，校阅三军，计议南征大事。耶律、阿虎。

耶律安、阿虎：在。

完颜亮：吩咐三军，操演起来！

耶律安、阿虎：领旨。这巴图鲁。

　众：有。

耶律安、阿虎：操演上来！

　众：啊。（操演）

完颜亮：啊哈，啊哈，啊哈……众卿。

　众：臣。

完颜亮：看我国人马，兵强将勇。孤有意就此传旨，即日起兵，扫灭宋室，
　　　　你等意下如何？

完颜勖：臣启万岁，中原草定，人心未服，不可贸然起兵。

完颜亮：嗳！孤观宋室君臣，胸无大志，偏安一隅，中原百姓，纵然不服，
　　　　又奈孤何？至于人心不服，孤自有道理。耶律安。

耶律安：臣。

完颜亮：命你将松花江北我国臣民迁至中原，以为屯田军，中原人等俱要听
　　　　从调遣，若有不服，任凭尔等处置。

耶律安：领旨。

完颜亮：完颜勖。

完颜勖：臣。

完颜亮：命你与孤效仿南朝的样儿，开科取士，凡读书之人，俱要他们前来
　　　　应举做官，替孤管辖黎民，违旨者斩！

完颜勖：领旨。

完颜亮：阿虎。

阿　虎：臣。

完颜亮：命你在山东、山西、河北、河南，征集民间车马牛骡，粮秣草料，
　　　　以备军需。

阿　虎：领旨。

完颜亮：完颜雍。

完颜雍：臣。

完颜亮：留守中都。余下文武臣等，各自准备，即日随孤南下，扫灭宋室！

　众：啊！

（牌子，众下。

第二场　送行

（耿京、贾瑞、张安国上。

耿　京：〔二黄散板〕叹黎民遭涂炭山河变色，

贾　瑞、张安国：（接唱）不由得英雄汉心如火燃。

　众：俺——

耿　京：耿京。

贾　瑞：贾瑞。

张安国：张安国。

耿　京：二位贤弟请了。

贾　瑞、张安国：请了。

耿　京：自靖康以来，金兵南侵，中原沦陷，黎民涂炭。你我每日随同辛老先生，讲文习武，意欲相机起兵，杀尽金人，解救百姓。如今海陵王聚兵囤粮，虎视江南。辛老先生命幼安贤弟以科举为名前往燕京，打探金人兵马虚实。今日就要起程，你我来此相送。

张安国：看天时不早，辛老先生与幼安贤弟将待来也。

（家院端酒，辛弃疾扶辛赞上。）

辛　赞：〔二黄原板〕寒潭清木萧疏秋高气爽，久病身喜得是重见天光。叹只叹世事非人物异样，对此景不由人百转愁肠。（小拉子）

耿　京、贾瑞、张安国：辛老先生。

辛　赞：你们来了。

耿　京、贾瑞、张安国：幼安贤弟。

辛弃疾：众位兄长。

辛　赞：家院——

家　院：有。

辛　赞：（接唱）叫家院将酒宴摆至在高岗以上——

（众上山，归座。）

辛　赞：（接唱）举金樽与贤契们共话衷肠。鲁天齐野依然旧样，再不是大宋朝锦绣家邦。

耿　京：可恨金人南侵，把个锦绣中原，弄得不成模样了！

张安国：也是那道君皇帝自己不好，罢黜忠良，宠信奸党，致使边防废坏，才召得金兵南来。

贾　瑞：百姓何罪，受此荼毒！

辛弃疾：必当清复中原，救黎民于水火，报国家以复封疆，方为男儿本等。

辛　赞：众位贤契。

　众：辛老先生。

辛　赞：依老夫看来，你等俱是当世奇才，今逢丧乱，出隐去就，关系非浅。你等何不各言其志，待老夫听来。

　众：是。

耿　京：堂堂烈士七尺身，取义成仁为黎民。何当挽得银河浪，尽洗关河胡
　　　　虏尘。

　　　　〔二黄散板〕浮生亦念古有死，壮志要使胡无人。

辛　赞：好！贾瑞，你呢？

贾　瑞：古道只身任去从，剑为契友酒良朋。袖里青蛇霜雪样，要除人间路
　　　　不平。

　　　　〔二黄散板〕逆胡未灭心未平，腰间长铗时有声。

辛　赞：安国，你呢？

张安国：胶胶扰扰几时休，一出山来不自由。随缘道理应须会，过分功名莫
　　　　强求。

　　　　〔二黄散板〕时平自应官显贵，乱世隐居全自身。

辛　赞：孙儿，你呢？

辛弃疾：少遭丧乱时事艰，丹心未许避尘寰。百姓悲苦君父泪，收入眼底怒
　　　　心间。

　　　　〔二黄散板〕了却君王天下事，赢得生前身后名。

辛　赞：哦——〔二黄三眼〕听尔等抒胸臆表述衷肠，果然是人各有志不能相
　　　　强。古今的奇男子渔樵将相，保百姓忠君王后人乐先人忧伤。君不
　　　　谅民不知任人言讲，以己心度行藏何怨何伤。居乱世更需要择定志
　　　　向，继前贤勉自身休得要再彷徨。

　　众：谨遵师训。

辛弃疾：祖父。〔二黄散板〕听祖父一番教诲语重心长，孙儿立志报国复封
　　　　疆。天时不早把路上，（小拉子）祖父，天时不早，孙儿要告辞了。

辛　赞：路上小心！

辛弃疾：众位兄长，我祖父有病在身，还望多多照应。

　　众：但放宽心。

辛弃疾：马童，带马！

（二马童担书剑、牵马上，辛弃疾上马。

辛弃疾：（接唱）古道西风一骑忙。

（二马童、辛弃疾下。

辛　赞：〔二黄散板〕但愿他探明敌情速来往，举义旗复中原天地重光。

（众下。

第三场　题词

辛弃疾：〔唢呐二黄导板〕万里西风一剑寒。

（马童甲上，引辛弃疾上，马童乙担书剑随上。

辛弃疾：〔唢呐二黄原板〕长虹贯日怒发冲冠。疮夷满眼民生怨，烈烈怒火胸
　　　　中燃。俺也曾十年磨一剑，剑锋似雪照人鲜。有朝一日风云变，要
　　　　在那齐鲁燕赵，振臂一呼，滚滚大河起波澜。驱马燕市古道远——

百姓甲：（内）列位乡亲们请了。

　众：（内）请了。

百姓甲：（内）海陵王派来屯田军，我等不堪其苦，不如逃走了吧。

　众：（内）逃走了吧。

（众百姓过场，下。

马童甲：啊，公子，海陵王派屯田军，令我中原百姓每五户供养一户，那金
　　　　人占我良田房屋，淫我妻室子女，百姓们不堪其苦，俱都逃往深山
　　　　去了。

辛弃疾：哦——（接唱）百姓们苦哇，倍受摧残。贼逼民来民必反——

阿　虎：（内）呔！海陵王有令，征调中原民间粮草牛马，以备军用，这巴图
　　　　鲁，催军！

　众：啊！

（四金兵、阿虎赶牛马过场，下。

马童乙：啊，公子，海陵王为用兵南方，传令征调山西、河北、河南、山东
　　　　民间车马牛骡，粮秣草料，金兵所到之处，烧杀抢掠，好不愤恨
　　　　人也！

辛弃疾：哦——（接唱）抢我牛马征江南。贼酋暴劣亲历见，件件桩桩铭记心

间。寒鸦绕树天向晚，又只见枯树荒村无炊烟，残兵零乱，白骨暴露，好不惨然。

二马童：啊，公子，来此已是东流村，当年徽、钦二帝被金人掳往北国，也曾打此经过。你看这兵火残迹，断壁颓垣，白骨暴露，阴风四起，好不凄惨人也！

辛弃疾：哦——笔墨伺候！〔西皮导板〕来至在东流村举目观看，

（下马，二马童备笔墨。

辛弃疾：〔西皮慢板〕夕照里古道边荒砾颓垣。枯树凄风如诉怨，血色斑斓显应出旧家园。按不住心头火龙蛇宛转，断壁上留下了壮语豪言。大丈夫生死（转二六）何欢怨，国仇家恨铭记在心间。日月为证山川鉴，（转快板）誓除北虏复中原。银河浪，奋臂挽，净洗战尘焕新颜。此心长使忧黎元，凄风苦雨十数年。忠君报国书生愿，仗剑驱马（散）重整河山。〔散板〕壮词赋罢天地暗，带马！

二马童：啊！

（马童甲带马，辛弃疾上马。

辛弃疾：（接唱）日月隐曜震尘寰。

（马童甲引辛弃疾下，马童乙随下。

第四场　探病

（四将、张国安引耿京上。

耿　京：〔西皮摇板〕山河震荡风云变——

某耿京。连日以来，准备起兵，不想辛老先生病重，已命贾瑞去燕京唤幼安贤弟速速回转。今日约集众家兄弟辛府探病，就此前往。

（接唱流水）星移斗转起狂澜。金酋暴虐民生怨，中原豪杰待揭竿。

指日里要把那宏图展——

（四将、张安国下。

耿　京：（接唱散板）杀金人复封疆解民倒悬。

（耿京下。

第五场　盟誓

辛　赞：（内）搀扶。（家院扶辛赞上）〔二黄慢三眼〕叹老臣为国家心血用
尽，逢丧乱抱孤忠茹苦含辛。为起兵日操劳夜不能寝，体衰微不由
人瞌睡昏沉。

（四英雄、张安国、耿京上。

耿　京：〔二黄散板〕来至病室稍声进——

（贾瑞、辛弃疾急上。

辛弃疾：（接唱）不分昼夜赶回程。

家　院：公子回府。

耿　京：哦！（出门，接辛弃疾、贾瑞进门。

辛弃疾：祖父！

辛　赞：〔二黄导板〕睡梦中贯甲胄穿戴齐整，〔散板〕塞北外霜雪凝垒垒战
云。众军卒银铠白袍素佩旌，誓雪国耻不顾身。正战到日色昏黄力
已尽，呀——

（接唱）只见孙儿面前存。此间万事俱备将尔等，北地军情可探明？

辛弃疾：金贼军情俱已探明，如今是正好起兵的了。

辛　赞：〔二黄散板〕十数载来苦经营，眼见义旗起山东。可惜我心力竭再不
能胜任，不能够与尔等共战金兵。幼安儿扶我来软榻靠枕，临终前
托付后来人。民人苦常使我寝食不宁，父君仇每日里牢记在心。关
河自古是根本，北迁都振士气大功可成。前仆后继古有训，士须宏
毅正气存。我今一死别无恨，但悲生不见九州同。有日里驱北虏山
河重整，奠清酒表祭文告尔爷尊。（死）

耿　京、辛弃疾、贾瑞、张安国：哎呀！〔二黄散板〕临终托付平生愿，烈烈
忠贞警人心。

耿　京：贤弟，辛老先生已然身亡，后事如何料理？

辛弃疾：谨遵祖父之命，一面安排后事，一面即日起兵。

耿　京：好！你我就在恩师灵前盟誓，志雪国耻，恢复中原，方不负恩师
　　　　教诲。

　　众：请。

耿　京：临终遗训记心间，

辛弃疾：忠君保民世代传。

贾　瑞：今日灵前盟誓愿，

　　众：指日义旗遍中原。

辛弃疾：好哇！〔西皮小导板〕风云际会誓灵前，〔快板〕众志成城可摧山。
　　　　聚起中原男儿汉，顿叫北虏心胆寒。今日倚天抽长剑——

　　众：〔散板〕誓斩楼兰定功还。

（同下。

第六场　小战

（急急风，四金兵引阿虎上。

阿　虎：耿京、辛弃疾济州起兵，岂能容他猖狂。这巴图鲁，杀！

　　众：啊！

（鹞儿头会阵，四义军引辛弃疾上，开打，阿虎、四金兵败下，四义军追下，辛
弃疾下。

（乱锤。四金兵、阿虎上，挖门。

　　内：耶律将军到。

　　众：耶律将军到。

阿　虎：有请。

　　众：有请耶律将军。

（耶律安上。

阿　虎：耶律将军。

耶律安：阿将军。

阿　虎：请。

耶律安：请。

阿　虎：耶律将军到此何事？

耶律安：将军有所不知，只因海陵王在采石矶战败，兵变身死……

阿　虎：怎么讲？

耶律安：海陵王军前兵变身死。

阿　虎：不好了！〔急三枪〕

耶律安：如今完颜雍已在中都即位。〔急三枪〕济州军情怎么样了？

阿　虎：耿京、辛弃疾十分厉害，我军屡战屡败，如何是好？

耶律安：不妨，新皇帝已然降旨，召回淮北军马，南北夹击，先灭耿京、再伐江南。可令人四下张贴榜文，——"在山为贼寇，下山为良民"。

阿　虎：好，将榜文四下张贴。

众：啊。

耶律安：只是还需一人去至耿京军前游说，使他军心分离，剿抚并用，方能取胜。

阿　虎：此处有一邵进，与耿京部下张安国相识，何不令他前往。

耶律安：好，传邵进进见。

众：邵进进见。

邵　进：来也。（上）参见二位将军。

阿　虎、耶律安：罢了。命你前去与张安国下书，就说我朝新皇帝不罪尔等，早早下山归降，不失封侯之位。

邵　进：是。

阿　虎、耶律安：正是：巧计安排定，

邵　进：要灭天平军。

（众下。

第七场 议事

（二将、贾瑞上。

二 将、贾瑞：〔粉蝶儿〕吹角连营，

（二将、张安国上。

二 将、张安国：（接唱）八百里吹角连营。

众：（接唱）笳鼓动，秋风劲，猛将如云。

贾 瑞：众位将军请了。

众：请了。

贾 瑞：耿将军升帐议事，你我两厢伺候。

众：请。

（【大开门】牌子，四义军引耿京上。

耿 京：〔粉蝶儿〕雪国耻，天人振奋，杆作旗，木为兵，扫灭胡尘。

贾 瑞、张安国、四将：参见将军。

耿 京：站立两厢。

贾 瑞、张安国、四将：啊！

耿 京：〔诗〕英雄一怒出济门，剑含杀气射北辰。欲挽天上河汉水，净洗中
原胡虏尘。

某，天平军节度使耿京。自起义兵以来，屡战屡胜，今日辛弃疾在
济州又传捷报。来，伺候了。

内：辛将军回营。

众：辛将军回营。

耿 京：有请。

（四义军、辛弃疾上。

辛弃疾：将军。

（耿京拱手，二人进门。四义军下。

耿 京：济州之战，将军之功也。

辛弃疾：兄长调度有方。

耿　京：备得有酒，与贤弟庆功。

辛弃疾：且慢，济州交战之时，闻得人言，金营有大变乱，已命马童前去打探。

耿　京：且听一报。

　　内：马童回营。

耿　京、辛弃疾：传。

　　众：传马童。

马　童：（内）来也。（上）参见将军。

耿　京、辛弃疾：打听金营之事如何？

马　童：将军容禀：时值秋高气爽，北虏南窥江东。号称会猎甚骄横，采石矶头浪涌。南军哀兵气盛，将军八面威风。一战遍野尸骨横，贼酋陨首军中。海陵王军前兵变身亡，完颜雍中都即位，金营之中，好不纷乱也！〔急三枪〕完颜雍下令召回淮扬人马，南北合围，意欲先灭我义军，再伐江南。如今四下张贴榜文，将军请看。

耿　京、辛弃疾：在山以为贼寇，下山以为良民！〔急三枪〕

辛弃疾：赏你羊酒，下面歇息去吧。

马　童：谢将军。（下）

贾　瑞：将军，完颜雍撤回淮扬人马，南北合围，此事关系义军存亡，须要早作定夺才是。

耿　京：贾瑞所言甚是，事关义军存亡，众将有何妙计，当帐议来。

张安国：当日我等起兵，只为海陵王暴虐，如今海陵王已死，完颜雍即位，改弦更张，欲命我等为民，下山虽为不便，不如拥兵自立，与金人议定，我等只保境安民，不与彼征战，两下相安，却不是好。

辛弃疾：金人南侵，中原涂炭，此不共戴天之仇，岂可相安？况贼酋诡诈，诏令所言，不过是要使我人心分散，然后各个捕杀，岂容你拥兵自立？南北合围，加之与我，兵力寡众不当，欲酬壮志，当南归宋室，承册称臣，南北相应，方可制胜。

张安国：嗳，宋室君臣，偏安一隅，无复中原之志，他那里忠良被害，奸党
　　　　得志，如何去得？

辛弃疾：宋有天下，已逾百年，人心所系，无可替代。至于奸佞之人，自古
　　　　至今，何时无有，何处不存，你我读圣贤书，只要慎独笃行，俯
　　　　无愧百姓，仰无愧父君，专意北伐，重整华夷，青史如鉴，岂可
　　　　负我。

张安国：朝中待南归之人，每有疑虑，此去若遭彼疑忌，北伐无期，如之
　　　　奈何？

辛弃疾：金人忌我，胜于南朝，现已调集人马，倘南北夹击，义军何存？

张安国：还是拥兵自立的好。

辛弃疾：还是奉表南归的好。

张安国：拥兵自立的好。

辛弃疾：奉表南归的好。

张安国：嗳，那宋室君臣轻社稷，

辛弃疾：这——中原父老望旌旗。

　　　　〔西皮原板〕宋金相峙必取一，民心所向岂可移。奉表南归是正理，
　　　　忠君保民定华夷。

张安国：〔西皮原板〕宋君孱弱非英主，朝内倾轧互相疑。忠臣良将（转
　　　　快板）遭猜忌，终老闲庭叹暮迟。还有奸佞时相欺，事到期间悔
　　　　不及。

辛弃疾：〔西皮快板〕忠奸只缘行藏异，遇事权衡自心知。得失每在方寸里，
　　　　天下岂无公事非。

张安国：〔西皮快板〕北军久占齐鲁地，南朝势弱怎相敌。义军无凭难久聚，
　　　　宋室中兴岂可期？

辛弃疾：〔西皮快板〕靖康奇耻惊天地，中原父老苦流离。十载费尽心和力，
　　　　才得齐鲁举义旗。如今怎把前功弃，全不念似海深仇旷世稀。汉
　　　　贼从来不两立，岂使关河负前期。纵然前途多路歧，男儿九死志
　　　　不移。

耿　京：呀！〔西皮散板〕此言足以感天地，果然男儿志不移。胸中磊落怀忠
　　　　　义，自古轻生一剑知。低头不语想仔细——（白）哦呵是了，（接
　　　　　唱）再与众将把话提。（白）众位将军，听安国、幼安之言，你等意
　　　　　下如何？

贾　瑞、四　将：我等愿奉表南归。

张安国：慢来慢来，你等不听我言，去至江南，若遇君主疑忌，奸佞陷害，
　　　　　进退两难，悔之晚矣！

辛弃疾：安国，大敌当前，你口出此言，莫非要乱我军心么？

张安国：这！

耿　京：安国、幼安休得再言。贾瑞。

贾　瑞：在。

耿　京：准备一哨人马，打点行装，随幼安奉表南归。

贾　瑞：是。

耿　京：诸将各回汛地，小心防守。

四　将：啊！

耿　京：幼安，随我来。

辛弃疾：是。

（耿京、辛弃疾下，四义军随下，贾瑞、四将分下。）

张安国：哎呀且住！耿京不听我言，执意奉表南归，这、这便怎么处？有
　　　　　了，不免与邵进商议，定要设法阻住幼安南归之路才是。正是：一
　　　　　着棋走错，满盘尽皆输。

（张安国下。）

第八场　壮别

（四义军斜一字上，贾瑞上，耿京、辛弃疾上。）

耿　京：〔吹腔〕角声呜咽军营远，看莽苍原野秋色阑珊。

辛弃疾：（接唱）这原野经几番豪杰征战，见垒垒荒坟缕缕炊烟。

兄长止步，弟就此拜别了。

耿　京：不妨，待我再送一程。

辛弃疾：如此，贾瑞。

贾　瑞：在。

辛弃疾：吩咐前队缓缓而行。

贾　瑞：是。前队缓缓而行。

众：啊！

（四义军、贾瑞下。

辛弃疾：兄长请。

耿　京：请。昨夜拥炉一席话，

辛弃疾：惊落大星四散飞。

耿　京：〔吹腔〕夜半狂歌悲风起，听铮铮，阵马檐间铁，南共北，正分裂。

辛弃疾：（接唱）我最怜君中宵舞，道男儿到此心如铁，看试手，补天裂。

耿　京：贤弟，保重了。

辛弃疾：是。（下）

耿　京：〔西皮散板〕契友分别在今朝，四野凄凄草木萧。寒鸦阵阵起古
　　　　道——（四义军暗上）

小　校：（内）报！

耿　京：（接唱）且听小校报一遭。

小　校：（上）启将军，前面林间鸟雀惊鸣，恐有敌兵埋伏。

耿　京：登高一望。

（耿京上桌，阴锣，辛弃疾、贾瑞、四义军过场。

（四金兵、一金将过场，下。

耿　京：嗳呀且住！看金兵挡路，倘若辛贤弟被阻，南归之计即为泡影。这
　　　　小校听令。

小　校：在。

耿　京：速回大营，命张安国领兵接应。

小　校：啊。（下）

耿　京：勇士们！

　　众：有。

耿　京：随爷闯阵者！

　　众：啊！

（四金兵上，打下。）

（四金兵、阿虎、耶律安上。金将上。）

金　将：耿京闯阵。

阿　虎、耶律安：啊？！杀！

（耿京上，开打，败下，众追下。）

（耿京上。）

耿　京：〔西皮散板〕越杀越勇精神好，四下金兵似海潮。不见大营接

　　　　应到——

（张安国上。）

张安国：（接唱）来了安国将英豪。

耿　京：张将军来得好，随我杀！（张安国砍耿京）啊？！这是何意？

张安国：这——

（邵进暗上。）

邵　进：张将军，还不杀了耿京，请功受赏。

张安国：这……看刀！

（阿虎、耶律安上，开打，张安国杀耿京。四金兵两边上。）

耶律安：耿京已死，有何妙计，可灭义军？

张安国：待我假传耿京之命，将义军引至济州，将军设下埋伏，那时何愁义

　　　　军不降。

耶律安：好，事成之后，定有封赏。

张安国：谢将军。

（众下。）

第九场　回程

辛弃疾：（内）〔西皮导板〕羽檄千里赴临安。

（四大铠、二旗牌引贾瑞、辛弃疾上。）

辛弃疾：〔西皮原板〕跨山渡水数日还。御前陈情力主战，喜圣主赐官爵南北
　　　　兵联。此一番酬壮志宏图得展，灭金酋复疆土重整河山。一路上紧
　　　　加鞭（散）归心似箭。

王世隆：（内）将军慢走！（上）

辛弃疾：啊？〔散板〕将军赶来为哪般？

（王世隆下马，晕倒，辛弃疾、贾瑞扶住。）

辛弃疾、贾　瑞：将军醒来，将军醒来！

王世隆：（醒）嗳，辛将军……

辛弃疾：王将军为何这等模样？

王世隆：嗳呀，将军哪！将军去后，张安国勾结金人，将耿京害死了！

辛弃疾：怎么讲？！

王世隆：将耿京害死了！

辛弃疾：嗳呀！〔西皮小导板〕听说是兄长丧敌阵——

　　　　耿京，兄长，唉，兄长啊……

　　　　〔散板〕好似狼牙箭穿身。大英雄功未成身先丧，空遗憾恨万古存。

　　　　问将军数十万义军今何在？

王世隆：张安国假传耿京将令，将义军诓入重围，胁迫降金，众人不服，各
　　　　自为战，如今三十万义军俱都失散了。

辛弃疾：哦——（接唱）再问奸贼何处存？

王世隆：张安国被金人封为济州太守，现在金营之中。

辛弃疾：（接唱）血海深仇终须报，不杀安国不为人。腰间宝剑当当响，欲出
　　　　匣鞘斩仇人。

　　　　二位将军，耿京一死，义军失散，千秋之功，毁于一旦。不杀那张

安国，为耿京报仇，于心怎安？

王世隆：那张安国现在济州金营之中，那里有金兵五万，你我又无人马，敌众我寡，怎生战杀？

辛弃疾：嗳呀，安国投敌，断送义军，罪大恶极，人神共怒，况我等与耿京誓同生死，如今岂可惧怕那五万金兵。贾瑞，速选愿为耿京复仇死士，同闯金营！

贾　瑞：啊。众军听者，今有张安国勾结金人，杀死耿京，有愿同辛将军闯金营、擒叛将、为耿京复仇者前来！

八勇士：（内）来也！（上）我等愿随辛将军前往。

贾　瑞：启将军，有勇士五十名愿往。

辛弃疾：好哇！〔西皮散板〕轻行装选快马直向北进——

八勇士：啊！

辛弃疾：王将军。（接唱）安营寨快召集那失散义军。当关据险来接应，

王世隆：啊！

辛弃疾：（接唱）擒叛贼闯虎穴我要大战金兵。请！

（辛弃疾、贾瑞、八勇士下。

王世隆：众将官，速选险要山峰安营扎寨，四出召集失散义军，准备接应辛将军者！

四大铠、二旗牌：啊！

（牌子，四大铠、二旗牌、王世隆下。

第十场　传令

（八勇士、贾瑞、辛弃疾上。

辛弃疾：且住，方才王将军言道，金营现有五万人马，俺须早做准备才是，不免先传一令，命五十名勇士每隔数里，留下两名，待俺擒贼回转，金兵赶来之时，也好沿途接应厮杀。这众勇士。

八勇士：有。

辛弃疾：听俺一声令。

八勇士：啊！

（牌子，急急风、八勇士、辛弃疾、贾瑞走圆场、十字靠，八勇士分下，辛弃疾、贾瑞下。

第十一场　巡营

（四金兵、金将上。

金　将：巴图鲁，巡营者！

四金兵：啊！

（众下。

第十二场　途中

（辛弃疾、贾瑞上。

辛弃疾、贾　瑞：【端正好】奋雄威，英名盛，贼逢俺胆战心惊。男儿图画
　　　　凌云姓，今日个，功成定。

辛弃疾：将军，来此已离金营不远，你我准备了！

贾　瑞：请！

辛弃疾、贾　瑞：【滚绣球】遥望着落日下一孤城，秋风里画角弄边声。只
　　　　叹那中原一去不复返的繁华盛，使行人伤情。洙泗上，歌台膻腥。
　　　　更天高难问，易老人情，止不住涕泪零。空负俺，将相种，报国志
　　　　竟何成。纵飞骑枭逆贼这昆吾剑悲鸣，回首处看江山空自峥嵘。

（辛弃疾、贾瑞下。

第十三场　闯营

（四金兵、金将上。辛弃疾、贾瑞上。

金　将：呔！何方人马，少往前行！

（辛弃疾用剑打金将一刺腰蓬，辛弃疾、贾瑞下。两个冲头，金将一望两望。乱锤，急急风，辛弃疾拉张安国，贾瑞拉邵进，四金兵、五金将、阿虎、耶律安反上。四击头，辛弃疾扔张安国抢背，贾瑞剑劈邵进。急急风，贾瑞、辛弃疾、张安国反下。阿虎、耶律安等惊呆。

金　将：启爷，辛弃疾将张安国擒走了。

阿　虎、耶律安：哦，追！

（众反下。

第十四场　大战

（贾瑞、辛弃疾拉张安国上。鼓声。

辛弃疾：将军，看金兵赶来，你带此贼先走，待某断后。

贾　瑞：请。

（贾瑞拉张安国下。

（四金兵、阿虎上，辛弃疾拨四金兵倒脱靴，打阿虎一刺腰蓬，辛弃疾下。众追上。

（贾瑞拉张安国过场，下。

（辛弃疾上，四金兵、耶律安上，小开打，辛弃疾下。众追下。

（二勇士反上。

（贾瑞拉张安国上，过场下。

（辛弃疾上，示意二勇士，下。

（四金将上，与二勇士架住，同下。

（辛弃疾上，领四金兵、阿虎上，圆场，二勇士上，开打，四勇士上，开打，分下。

（六义军、王世隆上，过场下。

（辛弃疾上，阿虎、耶律安上，开打，六金将上，贾瑞上，辛弃疾、阿虎、耶律安下。贾瑞、六金将开打。

（二勇士、辛弃疾、四金兵、阿虎、耶律安再上，架住。

（六义军、王世隆上，大开打，金兵败下。

众：金兵败走。

辛弃疾：哦！（撕边）起过了！

众：啊！

（六勇士押张安国上。

八勇士：张安国带到！

辛弃疾：怎么讲？！

众：张安国带到！

辛弃疾：带、带、带上来！

众：啊！

辛弃疾：张安国啊，贼！你背信弃义，杀害耿京，毁灭义军，你、你、你也
　　　　有今日！

（牌子，众欲杀张安国，张安国踢贾瑞剑。

张安国：辛弃疾！你与耿京执意南归，断送义军，正是尔等，怎来怪我？！

辛弃疾：呸！

张安国：况你此番回得江南，在那宋王面前称臣，怎能免人疑忌，从今以
　　　　后，你再想收复失地，扫灭金人，只怕是不能够了！

辛弃疾：这——贾瑞，将此贼打入囚笼，押送江南，斩首示众，以示天下，
　　　　为叛逆者戒！

贾　瑞：是。

张安国：辛弃疾！你将某押送江南，纵然碎尸万段，于你那中兴梦想，也是
　　　　无济于事啊！

辛弃疾：押下去！

众：啊！

（四勇士押张安国下。

辛弃疾：王将军，召集失散义军，共有多少？

王世隆：召集失散义军，有万余人。

辛弃疾：怎么，我三十万义军，如今只剩万余么？！

王世隆：正是。

辛弃疾：众将。

众：有。

辛弃疾：准备船只，即日渡江南归！

众：啊！

【泣颜回】铁骑渡江流，列艨艟战船千艘。回首故乡依旧，征尘暗雾锁云愁。蒙尘冕旒，叹几番云扰空争斗。看长江浪息风恬。何日里击楫中流。【前腔】恢复旧神州，为中兴运用机谋。少年立志，把山河一统全收。青史名留，大丈夫岂落他人后。看长江浪息风恬，何日里击楫中流。

（在以上曲牌中：四勇士、六义军合龙口，辛弃疾、贾瑞、王世隆挂剑、披斗篷，上马。

四勇士、六义军走太极图，至下场门改圆场，后二义军下，再持桨上，辛弃疾、贾瑞、王世隆下马上船，上高台，四勇士、四义军上船，下。

八勇士持飞虎旗、四义军持大纛旗斜一字上，右龙摆尾，圆场，左龙摆尾，反下；再反上右龙摆尾，下；辛弃疾、贾瑞、王世隆下高台；八勇士、四义军再上，归斜胡同。

【尾声】辛弃疾、贾瑞、王世隆下，八勇士、四义军翻倒脱靴下。